国外现代艺术与设计丛书

现代设计与收藏

MILLER'S COLLECTING MODERN DESIGN

国外现代艺术与设计丛书

现代设计与收藏

MILLER'S COLLECTING MODERN DESIGN

[英] 萨利·霍本　　著

陈玉洁　赫亮　吕威　译

叁木　审校

中国建筑工业出版社

著作权合同登记图字：01-2003-7980号

图书在版编目（CIP）数据

现代设计与收藏／（英）霍本著；陈玉洁等译．—北京：中国
建筑工业出版社，2005
（国外现代艺术与设计丛书）
ISBN 7-112-07896-2

Ⅰ.现... Ⅱ.①霍... ②陈... Ⅲ.艺术－设计－研究－
世界－现代 Ⅳ.J06

中国版本图书馆CIP数据核字（2005）第123826号

First published in 2001
under the title Miller's Collecting Modern Design by Mitchell Beazley,
an imprint of Octopus Publishing Group Ltd, 2-4 Heron Quays,
Docklands, London, E14 4JP

MILLER'S COLLECTING MODERN DESIGN/SALLY HOBAN

本书由英国Octopus Publishing Group Ltd授权翻译、出版

责任编辑：戚琳琳　姚丹宁
责任设计：郑秋菊
责任校对：李志立　王金珠

国外现代艺术与设计丛书
现代设计与收藏
[英] 萨利·霍本　　　　著
陈玉洁　赫亮　吕威　译
叁木　审校
中国建筑工业出版社出版、发行（北京西郊百万庄）
新 华 书 店 经 销
北京嘉泰利德公司制版
北京中科印刷有限公司印刷
*
开本：787 × 1092毫米　1/16　印张：14¾　字数：300千字
2006年3月第一版　　2006年3月第一次印刷
定价：95.00元
ISBN 7-112-07896-2
　　　　（13850）

目　录

前　言

20世纪90年代中期以来，欧洲和美国的装饰艺术市场出现转向与扩展，将20世纪的设计精品纳入其中。今天，现代设计也许是发展最快的一个可收藏领域。在英国，主要的拍卖行有菲利普斯（Phillips）、德·普里和卢森堡（de Pury & Luxembourg）、伯纳姆和布鲁克斯（Bonhams & Brooks）、索思比（Sotheby's），以及克里斯蒂（Christie's）。这些拍卖行在全世界定期举办现代设计品拍卖，地区拍卖行也正在向这个新市场挺进。收藏家终于认识到战前和战后家具的品质，他们会随时购下所倾心的设计精品。

由于出现了较高效的生产技术和令人振奋的新材料，成规模生产高质量的设计产品在20世纪首次成为可能。在18世纪和19世纪，生产由作坊工业主宰，因此设计较少，进入市场的产品也少。顶尖的设计只是出自少数精英们，仅供中上层阶级享用。这种状况到1930年时发生了转变，这时的优良设计终于成了社会大众可拥有之物。

第一次世界大战以后，设计的重心是批量生产优质设计产品。家具设计师们不仅要考虑椅子的外观，还要关注椅子与空间的关系、人体与椅子的关系等。因此，与今天的可摺叠桌椅相比，现代设计品质更高、更舒适，令您的家居更具创意。一些作品，比如包豪斯学校的产品，在构筑本世纪的形象上起到了积极作用，当时思想前卫的设计师创造出功能性的流线型家具和应用艺术，这些仍然影响着今天的设计。

现代设计正吸引着新一代的收藏家，他们受生活方式类的杂志如《装饰与墙纸》舆论所熏陶。可在写作本书时，室内设计已让位于变幻莫测的时装设计。媒体也对设计精品极为推崇，比如埃姆斯椅子和垫脚凳，自从它们被用作电视连续剧《弗莱泽》（Frasie）的道具后，销售量大增。

人们目前也在为21世纪的生活方式重新定义，新型居所需要新的装修。现代主义家具的圆润冷峻线条比齐本代尔式椅子更适合面积较大的极简风格空间。

现代设计收藏也在发展，因为无论是市场可供

玻璃茶具
威海姆·瓦根菲尔德1930年为Jenaer Glaswerk Schott & Gen 设计。
600-1000 英镑 / 900-1500 美元

交易的高端产品或低端产品均货源充足。即使您承受不起一件原设计真品，您可以买到当代高品质的复制品。如果你明确自己的收藏所好，在地方的拍卖会上、清仓甩卖会上，依然可淘换到现代设计作品，如果运气好的话，在废物店也能找到。

如何起步及交易场所

首先，尽可能多地阅读有关现代设计的书籍，了解设计大师事迹及其最著名的设计作品。书刊、杂志、拍卖行样本目录和因特网上载有大量关于较为著名设计师的信息。但是，因为这是新的收藏领域，名气不大的设计师和制造商的信息比较少。在古董交易所、拍卖会和专门的艺术图书馆里依然能找到当代的样品目录和杂志，比如20世纪60年代的期刊，《住宅与庭园》或是《设计年鉴》鼎盛时期的版本，了解当时作品的市场情况。这类出版物本身也成了身价日增的收藏品。

英国主要的拍卖行现在定期在美国、英国和欧洲其他国家举办现代设计作品销售会。如果您只想

"Elda" 舒适的扶手椅
乔·科洛波 1965 年设计。
1500-2000 英镑 / 2250-3000 美元

"Libri" 抽屉柜
皮埃罗·福纳塞蒂 1952 年设计。
20000-26650 英镑 / 30000-40000美元

买椅子或者灯具，您可去专题展销会。许多拍卖行提供网上样品目录和网上竞价服务。

90年代中期出现的专卖店、博览会和经销商便利了现代设计作品的购买。在英国，尽管多数的经销商设在伦敦，其他地方也有很多，本书后面的供应商目录中列出了一些。专卖店很快成为居室装饰品的热门采购场所。

在英国，博览会协会大约是在1940年成立的，现在已对现代设计精品开放了，较大型活动如奥林匹亚美术博览会等允许全欧洲的现代作品和如丹尼·莱恩（Danny Lane）等设计师的当代作品进入展销。这种转变之风也刮到古董纺织品市场，定期举办的专售有以各种品牌为题的，如玛丽·匡特（Mary Quant）、皮尔·卡丹（Pierre Cardin），还有太空时代的考利奇斯（Courrèges）作品。博物馆也开始收集20世纪设计精品。

因特网上的有关现代设计和20世纪设计的网址如雨后春笋，其中也有专门介绍个体设计师的，如介绍查尔斯·埃姆斯和雷·埃姆斯（Charles and Ray Eames）的网站内容十分丰富。许多经销商自己开设

网址，这为境外的购买者提供了极为便利的条件。购买现代设计作品的最新方式是通过网上拍卖会。在撰写本书之时，这类拍卖会正在热卖美国设计师赫尔曼·米勒（Herman Miller）、查尔斯·埃姆斯和雷·埃姆斯的作品，以及斯堪的纳维亚的玻璃器皿和家具。最受欢迎的那些网站都是投了保险的，您可放心大胆地购买。因特网的eBay设有反馈装置，购买者在完成交易后可向售货者反馈满意或不满意的意见。在因特网上购买的惟一缺陷是购物者购买前看不到也摸不着作品，因此只好依赖售货者提供的品相报告的诚信度。为物品付款也是个问题，如

瓷盘
萨尔瓦托·梅利1973年设计。
300-500 英镑 / 450-750 美元

柱状贮藏系统
安娜·卡斯特里·费里埃里
1969年为 Kartell 设计。
80-120 英镑 / 120-180 美元

卖方可接受信用卡还好，不然卖方就得汇出相关货币的国际汇票，交纳银行手续费。此外买方还要支付额外的邮寄费，较大的物品还要海运费，根据物品的价值，买方还可能交纳海关进口税。

其他如英国古董公司等网站网上销售一系列高档经营物品，这类物品的质量、品相和真实性都须经过验证后才可销售。

收集领域

您可以搞某一领域的专门收藏，如瓷器、玻璃或是纺织品，或者可以对一整间屋子或一栋房子设一个主题。现代设计之美是其主要风格浸入设计的方方面面，每件作品彼此交相辉映、互为衬托。

各国的设计师均直接受到同时代人作品的影响，因此您可按地域渊源建立收藏，比如专门收藏斯堪的纳维亚设计或美国设计。您也可按材料来收藏，例如胶合板和空腹钢家具。另一替代办法是围绕某一历史事件从事专题收集，比如1951年的英国节。本书将对此进行详尽探讨。如果收藏的目的是投资，您可购买设计先驱们已被世人视为经典的那些作品，如此您就不必担心您的收藏有贬值的风险，不失为对未来的健全投资。但是目前也是购买那些尚未为人们赏识的设计师的、价格适中作品的大好时机。淘拢一些受到设计大师如阿尔瓦·阿尔托（Alvar Aalto）和汉斯·韦格纳（Hans Wegner）遗风影响的精品设计和作品。

破损物品一般价格不会很高。通常很难鉴别瓷器和玻璃的修复痕迹。例如，玻璃花瓶边缘上的磕碰茬口可被打磨掉，虽然不会马上为人觉察，也会降低物品的价值，一旦您要脱手该物件，拍卖行的专家会很容易发现这些瑕疵。

尤其是家具设计公司已认识到现代设计的盛名，开始重新推出经典设计，因此要提防这些后来设计的作品。当然，如果您承受不起原作，这些也是个理想选择，一个带有为人认可的生产厂家如意大利Cassina家具公司所作印记的设计作品将来一定会值钱，原因是原作品会越来越难找。

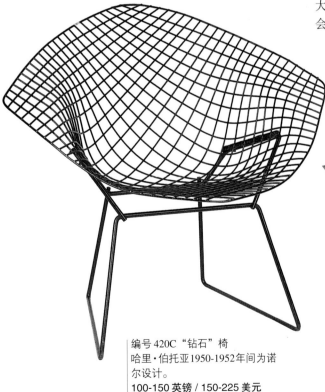

编号420C "钻石" 椅
哈里·伯托亚1950-1952年间为诺尔设计。
100-150 英镑 / 150-225 美元

"广场"四件套胶木漆饰铝制、仿象牙手柄咖啡与茶具
麦克尔·格雷夫斯 1980年设计，由Alessi于2000年制造。
13350-20000 英镑 / 20000-30000 美元

年表

1918年 格里特·里特维尔德设计的未涂饰"红篮"椅。

1926年 当局在1925年关闭了魏玛包豪斯学校之后,包豪斯组织转移到德绍。新职员有冈塔·斯托尔兹(Gunta Stölz)、马塞尔·布鲁尔(Marcel Breuer)和赫伯特·拜尔(Herbert Bayer)。

1927年 勒·柯布西耶(Le Korbusier)、皮埃尔·让纳雷(Pierre Jeanneret)和夏洛特·佩林德(Charlotte Perriand)设计了"B306"躺椅。

1934-1935年 杰拉尔德·萨默斯(Gerald Summers)设计了独辟蹊径的整件胶合板扶手椅。

1941年 查尔斯·埃姆斯(Charles Eames)和雷·埃姆斯(Ray Eames)受20世纪40年代的先锋派运动的鼓舞,开始了胶合板试验。

1947年 乔治·内尔森(George Nelson)成为赫尔曼·米勒的设计主任。

1951年 英国节,这是为庆祝英国设计在伦敦举办的展览会。

1959-1960年 弗纳·潘顿(Verner Panton)的"潘顿"椅,这是塑料椅子注塑成型的首次设计。

1972年 意大利:新型室内景观展览会,人们目前称其为对意大利设计的最为重要的一次评议,是在纽约的现代艺术博物馆举办的。

1978年 包豪斯第一届展览会,由阿尔奇米亚工作室在米兰举办,这是阿尔奇米亚工作室设计的首次展示。

1981年 罗恩·阿拉德(Ron Arad)设计了"漫游"椅。

1993年 生产出马克·纽森(Marc Newson)的"生命力"休闲椅。

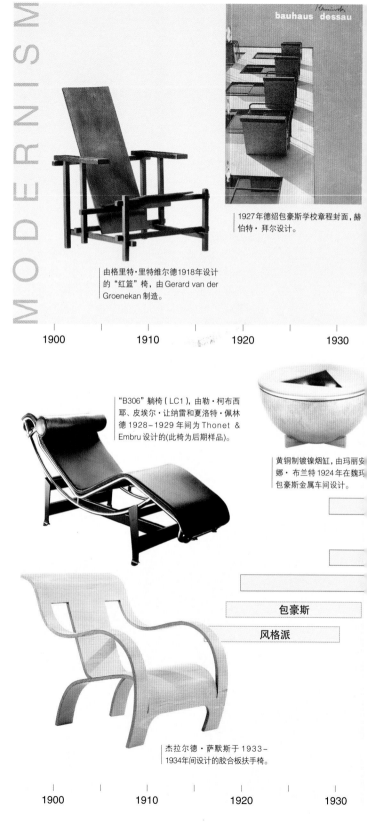

MODERNISM

bauhaus dessau

1927年德绍包豪斯学校章程封面,赫伯特·拜尔设计。

由格里特·里特维尔德1918年设计的"红篮"椅,由Gerard van der Groenekan制造。

1900 1910 1920 1930

"B306"躺椅(LC1),由勒·柯布西耶、皮埃尔·让纳雷和夏洛特·佩林德1928-1929年间为Thonet & Embru设计的(此椅为后期样品)。

黄铜制镀镍烟缸,由玛丽安娜·布兰特1924年在魏玛包豪斯金属车间设计。

包豪斯

风格派

杰拉尔德·萨默斯于1933-1934年间设计的胶合板扶手椅。

1900 1910 1920 1930

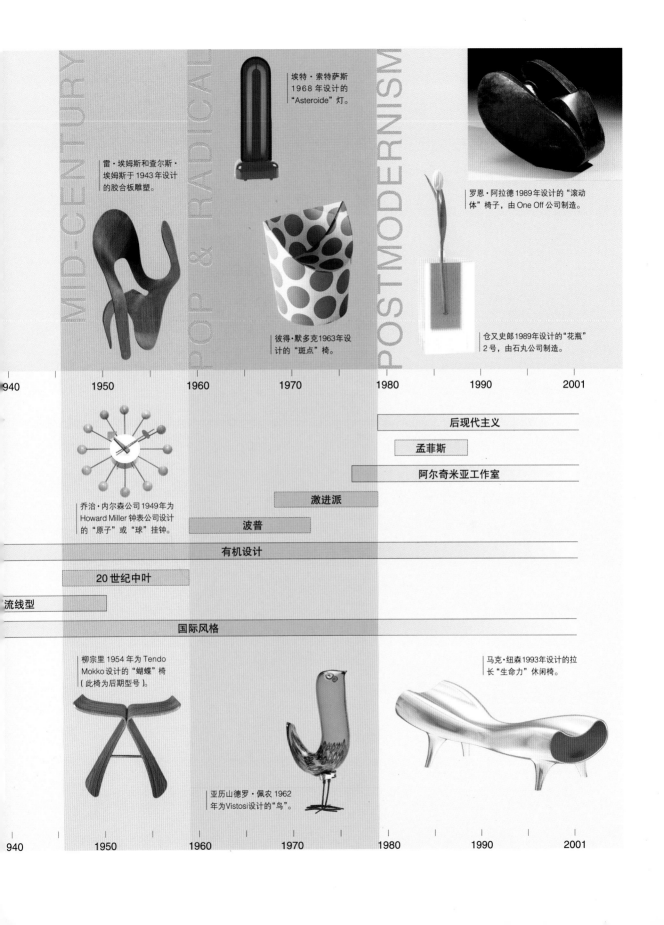

埃特·索特萨斯1968年设计的"Asteroide"灯。

雷·埃姆斯和查尔斯·埃姆斯于1943年设计的胶合板雕塑。

罗恩·阿拉德1989年设计的"滚动体"椅子，由One Off公司制造。

彼得·默多克1963年设计的"斑点"椅。

仓又史郎1989年设计的"花瓶"2号，由石丸公司制造。

| 940 | 1950 | 1960 | 1970 | 1980 | 1990 | 2001 |

后现代主义

孟菲斯

阿尔奇米亚工作室

乔治·内尔森公司1949年为Howard Miller 钟表公司设计的"原子"或"球"挂钟。

激进派

波普

有机设计

20世纪中叶

流线型

国际风格

柳宗里1954年为Tendo Mokko设计的"蝴蝶"椅（此椅为后期型号）。

马克·纽森1993年设计的拉长"生命力"休闲椅。

亚历山德罗·佩农1962年为Vistosi设计的"鸟"。

| 940 | 1950 | 1960 | 1970 | 1980 | 1990 | 2001 |

第一章　现代主义

第一章 现代主义

　　20世纪初期，传统的设计和制造工艺出现变革。现代主义从来未形成一个有凝聚力的运动，而是多个艺术家和设计师团组以相似的方式，为了一系列共同的目标而奋斗的流派。早期的现代派主要由德国、法国和荷兰的设计师组成，后来传播至英国和美国。风格新颖且创意独特的家具、瓷器、玻璃和纺织品从1915年起开始出现。

　　20世纪头25年里科技和工业的进步令新材料和新制造方法的产生成为可能。财富的增加促进了更大的消费，设计师们拥有了更多更富有的主顾购买其作品，进而确立了其风格。

　　第一次世界大战给欧洲的大部分地区造成了巨大破坏，但却使艺术家和设计师产生了一种社会责任感。许多艺术家和设计师相信设计能够在创造一个真实、美丽、淳朴的新世界过程中发挥作用。这恰恰是1907年至1930年间涌现的艺术和设计车间新流派的中心目标，例如德国的德意志工匠联盟和包豪斯学派。

　　现代主义设计师认为各类艺术应当共同发挥作用，将艺术、设计和建筑熔入一炉，创造一个和谐的整体，就像勒·柯布西耶和路德维希·密斯·凡·德·罗的建筑和室内设计。现代主义的起源可以追溯到19世纪晚期的威廉·莫里斯（William Morris，1834-1896年）和英国的艺术和手工艺运动。莫里斯和他的追随者认为工业化产生了大规模生产的、设计糟糕的商品。莫里斯还怀有一个重要的社会目标，他

的理论认为从事有益工作的手工艺者会创造一个更美满的社会。莫里斯的这些理念虽然促成了英国和美国手工艺者行会和车间的建立,但是手工生产必然比规模生产成本高,莫里斯公司和类似手工艺行会等组织生产的产品事实上只有富人才享受得起。

19世纪中期到晚期产生的一些设计作品超越了那个时代。英国设计师克里斯托弗·德雷塞(Christopher Dresser)博士追求"真实、美丽和力量",并受到植物学和日本的影响。他从1870年左右开始在设计中积极促进工业化生产。

现代主义在20世纪早期采纳了莫里斯和德雷塞的观点,并开始付诸实践。新的技术意味着既能规模生产优秀设计品,而又能保持其品质。像莫里斯一样,早期的现代主义者拒绝使用大量的装饰,他们的作品朴素、纯粹而和谐。上图所示的黄铜钢琴灯是荷兰建筑师皮特·奥德(J.J.Pieter Oud)在1927年设计的,以圆润镀铬的形式充分展现了现代主义的风格。

现代主义的早期萌芽在法国和美国形成国际风格,在英国的影响范围小一些。国际风格与现代主义的很多根本观点保持一致,但是进一步发展了其形式。在美国这种风格导致流线型设计出现(基于飞机的圆润风格和其他创新,比如摩天大楼和交通的高速度),而在欧洲,特别是在斯堪的那维亚,发展为依赖自然和有机形式的更朴实的风格。

早期现代主义者的作品可通过下述方面加以识别:使用工业材料,比如胶合板、铝材、空腹钢和玻璃;激进的新形式;不加修饰;可见的内部结构;功能性和实用性。

"Giso",编号404,镀铬黄铜钢琴灯细部
皮特·奥德1927年为W.H. Gispen公司设计。
6500-10000 英镑 / 10000-15000 美元

家 具

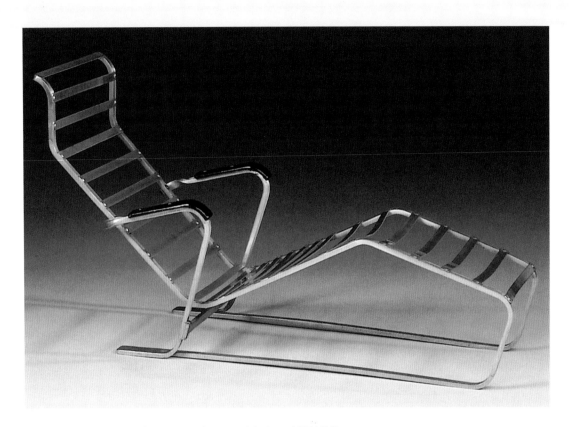

铝制躺椅

马塞尔·布鲁尔 1932 年为 Embru AG 设计，由瑞士的 Wohnbedarf 商店销售。

25000-35000 英镑 / 37500-52500 美元

现代主义家具是革命性的这一说法绝不是夸张。19 世纪末和 20 世纪初之前，家具制造业至少在百年间没有丝毫变化。家具要么是手工做的，比如那些在英国的艺术和手工艺运动中制造的，要么就是规模生产的，质量低劣。19 世纪 60 年代，麦克尔·索恩特（Michael Thonet，1796-1871 年）的弯曲木扶手椅和就餐椅是对过去的重大突破，可视为规模生产而设计的第一批椅子。弯曲木家具获得成功，在欧洲卖出成千上万件，其中摇椅款的流线型反映出 20 世纪早期马塞尔·布鲁尔（1902-1981 年）的胶合板椅子的风格。然而，完全改革了家具制造方式和材料的人却是 20 世纪初期到 20 年代后期的年轻设计师们。德国、法国和斯堪的那维亚的设计师们尤其具有创新意识，英国和美国稍后也采纳了新风格和技术。

设计师们在考虑家具形式的同时，第一次认真地思考家具的用途，因此设计开始承担社会功能。用新材料，如胶合板、空腹钢甚至玻璃做的家具可以为规模生产而设计。铝材也被应用在家具上，这是前所未闻的。布鲁尔的铝制躺椅创作于 1932 年，是现代工程与代表现代运动的圆润线条组合而成的精品。同样，埃里克·迪克曼（Erich Dieckmann）于 1931 年设计的管钢和藤条椅，具备了流线型的现代外形。

铝材在家具中的应用也许是现代运动中出现的最激进的设计变化，必将对 20 世纪的设计师们产生巨大影响。布鲁尔完全意识到这种新材料的多种可能性，以及日常生活对这种家具的需求。他在 1928 年说，"这件金属家具的设计用途就是当代生活的日常必需品，别无他求。"

现代主义家具为收藏者们提供了广阔的空间，因为这些家具属于原创。你可以专门收藏用新材料做的家具，比如模压胶合板家具，你可在收藏中搜寻这种材料在家具设计沿革中的轨迹。你还可以专注于某一位设计师的作品上，或者收集一个重要流派，如包豪斯学派的作品。

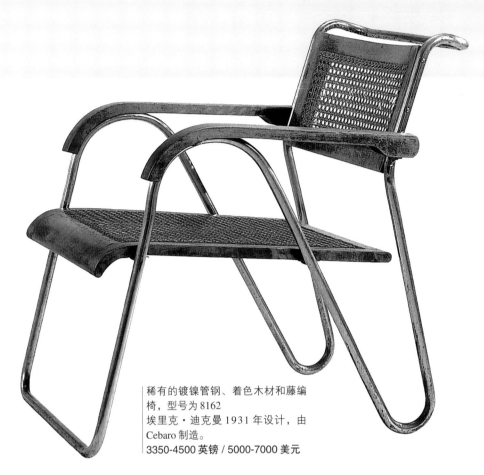

稀有的镀镍管钢、着色木材和藤编
椅，型号为 8162
埃里克·迪克曼 1931 年设计，由
Cebaro 制造。
3350-4500 英镑 / 5000-7000 美元

现在仍然可以找到售价合理的现代设计作品，因为这还是一个较新的收藏领域。每件物品的价值会因为磨损、刮痕或变形而受到影响，但是没有这种情况的物品是很少的，不应当成为问题。可以把现代设计家具复原，但是这很昂贵，所以购买时要留心额外的成本。这一时期很多的管钢椅子的椅座用帆布、皮革或皮毛做成，原来的椅座仍然保持完好无缺的椅子将比那些丢失或损坏的价值要高。

某种桌子或沙发的稀有性也会大大影响其价值，尤其是一名重要设计师设计的，如图中所示布鲁尔设计的藤条和 B35 镀铬扶手椅。重要设计师制造的真品原型比规模生产的家具更有价值，价格更高，原型出现后才有最初的小规模生产。如果预算允许，最好购买得到公认的设计师制作的家具。尽管一些复制品质量上乘，但从投资的角度看，它们永远比不上真品。现在，得到原生产商的许可后，一些设计正被重新生产，它们的价值被保留下来，如果你不能投资在较昂贵的真品上，又想拥有某件作品，那么这些复制品是不错的选择。

稀有的镀铬管钢、B35 的型号为扶手椅
马塞尔·布鲁尔 1929 年设计，由 Thonet
于 1930 年前后制造。
3000-5000 英镑 / 4500-7500 美元

格里特·里特维尔德

格里特·里特维尔德（Gerrit Rietveld ,1888-1964年）是受"风格派"影响的最重要设计师，因而其作品十分值得收藏。他的开拓型设计被公认为是现代设计的第一批家具。里特维尔德出生在乌特勒支，起先在他父亲的家具作坊学艺，晚上上夜校，1911年创办了自己的家具制作生意。

他最著名的设计是"红蓝"椅子，这几乎是"风格派"的同义词，是20世纪最重要的椅子之一。其设计非常新颖独特，这样的椅子以前从来没有生产过，对后来的设计师和建筑师影响很大。关于这把椅子，里特维尔德写道，"我从来没有想过它不仅对我自己，也许还对别人，会是那么有意义，甚至对建筑业产生影响。"

这把椅子充分证明了形式与色彩的巧妙结合可以创造出新颖独特的家具，它比既有的家具设计更接近雕塑。1919年的《风格》杂志描述这把椅子"回答了在新的室内环境，雕塑应当占有什么位置这一问题。"该椅子也参加了包豪斯展览，对德国的家具设计产生过影响。

"红蓝"椅之所以引人注目是它没有表面的饰物。里特维尔德是欧洲第一批先锋派设计师之一，他们摒弃了新艺术中流行的极为花哨的装饰物，同时也不采用把椅子的内部结构包覆起来这一通常做法。相反，"红蓝"椅子的连接处均暴露在外，构成整体设计的一个组成部分。

该椅子的原型最初是在1917-1918年间设计的，表面是木本色。里特维尔德对"风格派"着了迷，对皮特·蒙德里安（Piet Mondrian）在帆布上用很多线条画出的几何图案钦佩不已，之后在1922年左右把椅子涂成红、蓝、黑和黄色。皮特·蒙德里安是风格派最有影响力的追随者，他在平面画布上将自然世界变成由抽象线条和色彩组成的构图。

1918-1923年间，里特维尔德制造出不上漆的、木本色，还有黑白相间的椅子。其标准化的、简单的结构非常适宜规模生产，但是只生产了一小部分，增加了其今日的价值。

"红蓝"椅最珍稀、最昂贵的版本在里特维尔德车间，由其助手制成。Cvt Hellenaar公司生产较为便宜的样式。意大利Cassina公司1971年再度销售"红蓝"椅。今天很容易找到这个版本的椅子，与原版相比，其价格相对便宜。这种椅子看上去与原版很相似，但是，就像任何按原版设计再生产的家具一样，Cassina椅子缺少岁月的痕迹，比如裂口、破裂漆皮和椅身上的磨损。

里特维尔德在Z字形的本色木椅上继续探索线条的几何应用，时间大约是1932-1934年间。椅子是由四个木质平面连接构造而成的一个醒目整体，形状和构造都很新颖。20世纪后来的许多家具设计都折射出其影响。后来由Cassina再度推出。

"Z字形"椅的硬木原型是为施罗德夫人制造，她在乌特勒支是里特维尔德的重要赞助人。该椅子的几个版本后来投入生产，包括1934年之后Metz & Co.家具公司制造的针叶材木椅。

施罗德夫人也委托里特维尔德做了一个完整的建筑项目，这是他的首次、也是最著名的委托项目，项目始于1924年，于次年完成。施罗德房子非常有创意，通过一系列安在轨道上精巧隔板的开启和闭

风格派 —— 1917年-1928年前后

DE STIJL

"风格派"成员们是活跃于20世纪20年代欧洲的设计群体，通常被认为作为20世纪现代主义的先驱。荷兰的画家和设计师西奥·冯·杜斯堡(Theo van Doesburg)是该团体的奠基人。"风格派"设计师们主张在设计中摒弃自然形状和浮华的装饰，而代之以纯粹的风格，即将家具的传统形状和建筑结构简化成几何图形，在装饰中大面积使用色彩鲜明的基本原色。

该团体包括先锋派画家、设计师、知识分子和建筑师，这些人通过"风格派"杂志聚到一起。该杂志1917年在荷兰创刊，展示建筑师、设计师和画家的作品，意图消除高雅艺术和通俗艺术之间的障碍。作品含有强烈的社会因素，因为这些人执意创造一个全新的国际风格，以抵消第一次世界大战给欧洲造成的毁坏。20世纪20年代中期之前，"风格派"涉及到设计的所有方面，包括平面设计、建筑、绘画和室内设计，还在法国举办了几届颇受欢迎的展览。

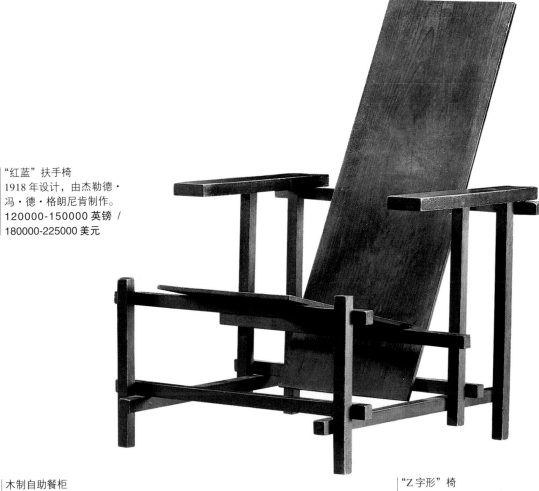

"红蓝"扶手椅
1918 年设计，由杰勒德·
冯·德·格朗尼肯制作。
120000-150000 英镑 /
180000-225000 美元

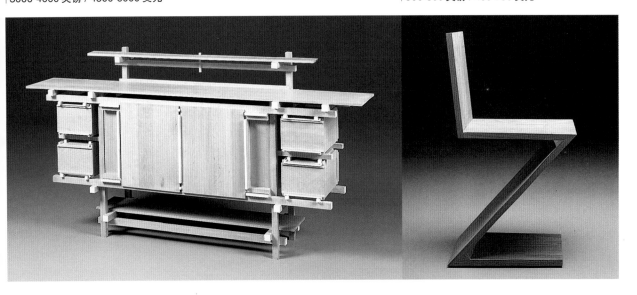

木制自助餐柜
1919 年设计，由杰勒德·冯·德·
格朗尼肯于 1983 年制作。
3000-4000 英镑 / 4500-6000 美元

"Z 字形"椅
1932-1934 年间设计，由 Cassina 于 20
世纪 70 年代生产。
300-500 英镑 / 450-750 美元

合，室内空间可以按照居住者的需要而改变。每一个分隔的空间都有固定的家具，重点强调的是功能性。前一页图中的木制自助餐柜是里特维尔德室内设计现存的最好例子，是"风格派"理念的完美诠释，即一栋建筑的各个部件应当协同作用构成统一的整体，这个原则稍后被颇具影响力的现代主义设计师勒·柯布西耶采纳，他把房屋称作为"用于居住的机器"。

里特维尔德终生从事着家具和建筑设计，尽管1945年之后人们对他的建筑设计最为称道，包括承揽施罗德夫人的其他项目。他最后的建筑项目之一，是1963年至1974年年间建造位于阿姆斯特丹的凡·高博物馆。

续"红蓝"椅和施罗德房屋的成功之后，里特维尔德在1928年参与组织了国际现代建筑协会（CIAM）。他的椅子继续享誉世界，也影响了20世纪中叶的设计师，像美国的查尔斯·埃姆斯和斯堪的那维亚的弗纳·潘顿，两人同样有志于创作一次成型的模压胶合板家具。

里特维尔德的一些后期设计反映出社会的潮流，比如1935年为Metz and Co.家具公司设计的板条箱系列。这些家具用云杉木包装箱部件制作，属于低成本家具，可在家里组装，适合于处于经济萧条中的20世纪30年代的家庭。

在20世纪30年代，里特维尔德与下一代设计师同样接纳了现代主义的新材料——铝材和弯曲金属。他可能是受到马塞尔·布鲁尔在包豪斯学校用这些材料做试验的影响，创造出50年代世纪中叶风格的设计作品。

里特维尔德家具的价格很大程度上取决于它的稀有程度，这要依据保存下来的同类作品的数量，或是某件作品与相同设计的其他现存作品的相关度。比如说，几把现存椅子中的一把可能价值几千英镑，但是极其稀罕的绝版作品就能达到五位数的价格，就像右图中独特的"之字形"扶手椅（参阅右图）。这是里特维尔德1934年亲手制作，由四件实心、涂饰的悬臂榆木部分组成，附带一个纸标签，上面印有"荷兰Woppen-Rietveld Mient 593 Den Haag"的字样，恰当地给出了其出处和真实性。这把椅子是里特维尔德为自己制作的，因为其比例与所有其他

已知的现存样式都不同，收藏家们对它很感兴趣。尽管评论家彼得·沃格表示可能是因为里特维尔德坐这把椅子时使用靠垫，但是其中的原因仍不清楚。

1923年的"钢琴"椅也是里特维尔德的设计和制作。其风格接近古朴，但保留了他对几何形状的钟爱。其框架由九根桃花心木管构成，用钉子固定，椅子木件的末端涂成紫色。座板和靠背由棕色皮革制成。椅子的设计与里特维尔德同期设计的儿童椅类似。这样的家具在今天亦非常值得收藏。

"Beugel Stoel"，荷兰语的意思是"框架椅子"，始于1928年，其结构的现代化程度令人称奇，其流线简洁的胶合板形状、金属管椅腿以及框架，可以前瞻到20世纪中叶的风格。这是里特维尔德在早期家具设计试验中利用新的人造材料的极好范例。这把椅子是1928年在阿姆斯特丹由杰勒德·冯·德·格朗尼肯为Metz & Co.公司制造，在其涂成白色的层积木座板和靠背上有印记，表明其真实性。这款椅子也有用涂成黑色的层积木的式样。

图中所示是"Beugel Stoel"椅子的后期式样，早期的椅子很少有记载。椅子由纤维板制成，这是里特维尔德当初偏爱的材料，但是由于其强度不够，容易开裂，后来里特维尔德改用层积木制作。因为极其稀有，纤维板的版本却更加受到收藏者们的青睐。

"尼基兰德自助餐柜"是作为结婚礼物于1924年送给了里特维尔德的好朋友——尼基兰德的女儿。该自助餐柜由里特维尔德亲自设计和制作，用料为松木。其设计反映出里特维尔德同一时期其他作品的风格，特别是其优雅的、几何的比例。

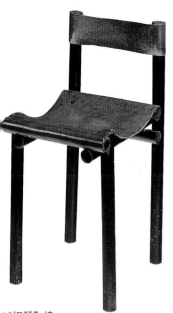

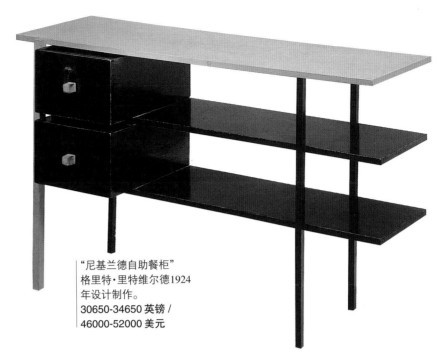

"尼基兰德自助餐柜"
格里特·里特维尔德1924
年设计制作。
30650-34650 英镑 /
46000-52000 美元

"钢琴"椅
格里特·里特维尔德 1923 年设计制作。
14000-18000 英镑 / 21000-27000 美元

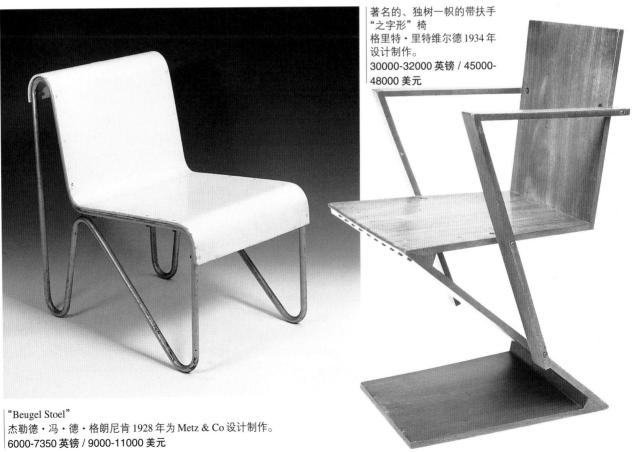

著名的、独树一帜的带扶手
"之字形"椅
格里特·里特维尔德 1934 年
设计制作。
30000-32000 英镑 / 45000-
48000 美元

"Beugel Stoel"
杰勒德·冯·德·格朗尼肯 1928 年为 Metz & Co 设计制作。
6000-7350 英镑 / 9000-11000 美元

包豪斯学派

包豪斯创新的教学方法，在校工作学习师生的非凡才能，使其成为20世纪最重要的设计学校。可以说现代主义是在包豪斯学校真正确立起来。尽管包豪斯设计作品产量稀少，因为许多都未经过小批量生产阶段，但是任何认真的现代设计品收藏都应该包括包豪斯作品或是受包豪斯启发而做的作品。收藏者们热切寻找着包豪斯的平面设计、海报、样本集和产品目录，比如赫伯特·拜尔的海报和包豪斯学校章程（参阅右图）。

很难定义包豪斯学校的风格，因为该校的很多设计师都是跨学科的，并且多才多艺。学生学习的课程有建筑、编织、陶瓷和玻璃品制作、排版印刷、金属制造和美术。一些人制造出色彩鲜艳、图案抽象的作品，另一些人则以较为简约的方式利用新材料，比如空腹钢，创造出更加功能化的风格。德国的工业设计大约在20世纪转折时期开始发生变化，几个具有影响力的人物促进了这一变化的发生。建筑师赫尔曼·马斯修斯(Hermann Muthesius, 1861-1927年)呼吁规模生产价格合理的设计作品，而且装饰不可削弱物品的基本功能。马斯修斯于19世纪90年代访问了英格兰，在那里他学到了威廉·莫里斯的设计理论，并知晓英国艺术和手工艺运动的盛况。

1907年，马斯修斯建立了德意志工匠联盟，这是改变德国传统工业品制造的首次尝试之一。工匠联盟由12个艺术家和12个工业家组成，宗旨是将优良设计变成工业制造的产品，并协助设计师从业于工业界。

工匠联盟最重要的成员之一是设计师、建筑师皮特·贝伦斯(Peter Behrens,1868-1940年)。他通过设计风扇、电水壶和电话，改革了德国AEG电气公司日用品的生产方式。今天，这些物品已经成为收藏品。贝伦斯也是影响包豪斯一些主要设计师早期职业生涯的重要人物，他们中很多人都曾在他的建筑事务所工作过，包括沃尔特·格罗皮乌斯，勒·柯布西耶和路德维希·密斯·凡·德·罗。

包豪斯(Bauhaus)这个名字来源于bauen（建造）和haus（房屋）。包豪斯的第一阶段始于1919年，当时格罗皮乌斯 (1883-1969年) 接管了在魏玛的国立工艺学校。他的目标是培养能够与工业界配合的设计师，并像19世纪晚期的威廉·莫里斯一样，立志于将艺术和传统手工艺统一起来。约翰尼斯·伊特恩

(Johannes Itten)、画家保罗·克利（Paul Klee，1897-1940年）、瓦西里·坎丁斯基(Wassily Kandinsky,1866-1944年)、拉斯罗·莫霍利·纳吉(Laszlo Moholy-Nagy,1895-1946 年) 和威海姆·瓦根菲尔德（Wihelm Wagenfeld, 1900-1990年）是包豪斯早期的一些主要设计师和教师。他们的教学方法很新颖，直至今日仍被应用。学生入学后上一年的基础课程，学习艺术和设计方面几个学科的基础知识，第二年转入专业车间。

1923 年，格罗皮乌斯作了题为"艺术与科技：新的统一体"的讲座，由此产生了包豪斯后期的主题。这时学校的目标是培养能够创造适于机械化规模生产物品的设计师。20年代中期时出版了向校外销售包豪斯产品的产品目录。

包豪斯在1923年举办了首届公开展览会，尽管如此，以及产量提高，魏玛当局还是在1925年关闭了该学校。包豪斯1926年迁至德绍，取了新校名Hochschule fur Gestaltong (设计学院)。其中的几个车间关闭或被合并，1927年成立了建筑系。新教职员有冈塔·斯托尔兹（编织）、马塞尔·布鲁尔（木工和柜橱制作）和赫伯特·拜尔，这些人都是魏玛包豪斯培训出来的。编织车间生产几何图案织物和壁挂，之后商业销售，下页展示的壁挂属当时的代表作，是安妮·阿伯斯于1926年设计的。

格罗皮乌斯1928年辞职，汉尼斯·迈耶接任系主任。迈耶此前是建筑学教授，当上主任后，建筑系成了大系。他主张面向大众，鼓励学生设计大众住房，鼓励其他学系的学生将其作品销售给工业界。有些系取得极大成功，如冈塔·斯托尔兹领导下的编织车间、墙纸商业生产和金属车间，但是德国国社党的兴起预示着学校的好景将不长了。

密斯·凡·德·罗1930年接替迈耶任主任。20年代后期包豪斯有一定比例的学生接受了左翼思想，从此惹出与当局的麻烦。在纳粹眼里，现代主义便是共产主义，腐朽堕落，因此许多年长一些的教师陆续离开学校，1931年离校的保罗·克利是最后一批。学校最终于1933年关闭。

包豪斯的许多重要设计师和教师如密斯·凡·德·罗、阿伯斯和莫侯利·纳吉移民至美国，继续从教传播他们的理念。莫侯利·纳吉于1937年在芝加哥成立了"新包豪斯"。

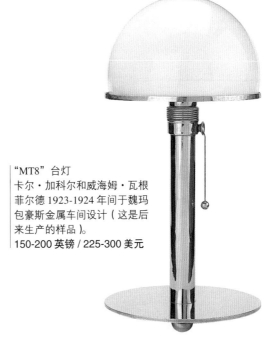

国立魏玛包豪斯1919-1923年资料,1923
年印制。
1350-2000 英镑 / 2000-3000 美元

"MT8"台灯
卡尔·加科尔和威海姆·瓦根
菲尔德 1923-1924 年间于魏玛
包豪斯金属车间设计（这是后
来生产的样品）。
150-200 英镑 / 225-300 美元

安妮·阿伯斯 1926 年设计的壁挂。
4000-6000 英镑 / 6000-9000 美元

包豪斯 1927 年学校章程封面
赫伯特·拜尔设计。
300-500 英镑 / 450-750 美元

包豪斯风格的主要特点可归纳如下：使用现代新材料，如胶合板；采用明快的基色几何和抽象图案；为大规模生产设计作品；物品要功能完备、结构简洁。

功能主义和材料的质地真实感可能是包豪斯所宣扬的最为重要的理论。阿伯斯说，"如果某件物品的形式服务于功能，选材合适及制作精良，那么就可以称其为漂亮的作品。"玛丽安娜·布兰特(Marianne Brandt)创作出最具包豪斯鲜明特色的设计。其中一件是个黄铜制镀镍抽象烟缸，是包豪斯金属车间于1924年生产的。该作品设计超凡脱俗，采用了圆形和半圆形，将日常用品变为艺术品，突显了包豪斯的功能主义与美学的重要理念。这个烟缸为手工打造，但设计是完全适宜规模生产的。意大利厂商Alessi时至今日仍在生产这款烟缸，生产许可证是从柏林的包豪斯档案馆获得的。要甄别真品和复制品不难，新产品用不锈钢制作，在烟缸底部支架上没有"包豪斯"署名。奥托·林迪格(Otto Lindig)1919年就学于包豪斯，进入瓷器车间，开始了适宜规模生产的刻板却又雅致的设计生产。奥托·林迪格1926年成了魏玛包豪斯的瓷器车间主任，继续生产他的半透明的釉面瓷器。这些瓷器美观实用，表面不做任何装饰，作品的形式不言而喻。这套赤陶茶与咖啡用具（参阅对面页）直到今天仍然十分抢眼。

路德维希·密斯·凡·德·罗（1886-1969年）是包豪斯的一位重要人物，设计作品种类不限，从桌椅直到建筑。1908年至1911年期间，他在柏林的彼得·贝伦斯事务所工作，从1912年起他在同一个城市创办了自己的建筑事务所。20年代初期起开始介入德意志工匠联盟，在1930年至1933年期间担任德绍包豪斯校长。密斯·凡·德·罗在包豪斯生产的最著名的作品很可能是"巴塞罗那"椅，但他在包豪斯生产的许多家具都值得今日收藏，例如其别致、极简风格的临时用桌（参阅对面页）。

格里特·里特维尔德的作品对包豪斯设计师的早期作品产生过巨大影响，这可能是由于他1921年在该学校办过展览。马塞尔·布鲁尔的"板条"椅是最能令人缅怀里特维尔德的作品。"板条"椅的所有榫卯都是暴露的，成为设计的不可分割部分，与里特维尔德同一时期的作品一样给人以利落、极简的感觉。

包豪斯的灯具和照明器具是目前人们追逐的热

门物品，例如由卡尔·加科尔（Karl J.Jucker）和威海姆·瓦根菲尔德于1923年至1924年间在包豪斯金属车间设计的"MT8"台灯。这具灯具恰到好处地展示了包豪斯风格的主要特征，设计经济实用、用料质感真实、功能主义和表面装饰朴实简洁。

平面造型设计师和凸版印刷师赫伯特·拜尔（1900-1985年）在1921年至1923年期间就读于包豪斯，于1925年在该校任教。他的平面设计图泼辣大胆，采用小写无衬线字体，突出地展现了现代的效果。

包豪斯重要设计师

安妮·阿伯斯（1899-1994年）纺织品
约瑟夫·阿伯斯（1888-1976年）玻璃
玛丽安娜·布兰特（1893-1983年）金属
马塞尔·布鲁尔（1902-1981年）建筑、家具
沃尔特·格罗皮乌斯（1883-1969年）建筑、家具
奥托·林迪格（1895-1966年）瓷器
密斯·凡·德·罗（1886-1969年）建筑、家具
冈塔·斯托尔兹（1897-1983年）纺织品
威海姆·瓦根菲尔德（1900-1990年）玻璃、照明、金属

沃尔特·格罗皮乌斯（1883-1969年）

沃尔特·格罗皮乌斯是学建筑学的，1907年首次就业于柏林的彼得·贝伦斯事务所。1910年加入德意志工匠联盟。德意志工匠联盟是由以赫尔曼·马斯修斯为首的一群设计师和工业家于1906年为将艺术和工业融为一体而聚到一起，非常类似于"英国艺术和手工艺运动"的传统。格罗皮乌斯参加过第一次世界大战，1919年创立了魏玛包豪斯，到1928年辞职。设计过建筑、室内装饰、家具和金属器皿。1934年移居伦敦，担任Isokon经理，三年之后移民至美国，在哈佛大学从教。

"包豪斯车间基本上是实验室，用来精心开发并不断改进适宜规模生产的、具有时代特征的设计原型。包豪斯的目的是利用这些实验室培养出工业和手工艺界的新型合作者，既通晓技术又懂得设计。"

摘自沃尔特·格罗皮乌斯的《德绍包豪斯》（包豪斯生产计划原则），包豪斯，1926年。

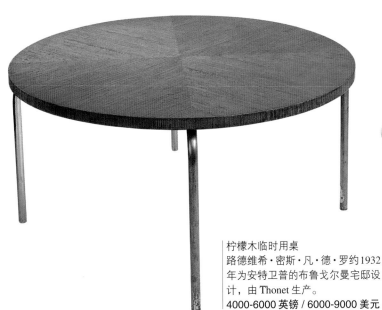

黄铜制镀镍烟缸
玛丽安娜·布兰特1924年在魏玛包豪斯金属车间设计。
8000-10650 英镑 / 12000-16000 美元

柠檬木临时用桌
路德维希·密斯·凡·德·罗约1932年为安特卫普的布鲁戈尔曼宅邸设计，由 Thonet 生产。
4000-6000 英镑 / 6000-9000 美元

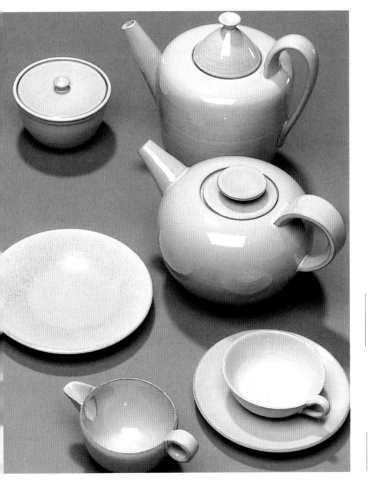

"板条"椅
马塞尔·布鲁尔 1922-1924 年间在魏玛包豪斯车间设计的。
25000-35000 英镑 / 37500-52500 美元

赤陶茶与咖啡用具
奥托·林迪格约 1932 年设计。
1650-2350 英镑 / 2500-3500 美元

家具的新材料

用 20 世纪新的人工材料特别是用胶合板、空腹钢、玻璃和不锈钢制作的早期样品是今天十分值得收藏的作品。

按通行的规则，设计师的最初设计原型、数量有限的产品、以及著名设计的早期样品是最为理想的收藏品。品相很重要，但是如果某件物品极为稀有，品相便可以作为考虑的次要因素。

早期的现代设计家具的价格一般取决于设计师的知名度、产品的稀有程度、在现代设计的历程中所占有的地位、拍卖会上出现了哪些类似作品、有多少收藏者决意拥有它、以及作品的出处，例如原始的销售文件，或是设计师与作品在一起的照片。

使用新材料的 20 世纪早期经典家具，如马塞尔·布鲁尔的 "瓦西里" 椅子或是 "B3" 椅子，是由少数特许公司按照原作设计生产的。如果原始作品超出了您考虑到的价格范畴，这些仿制品也不妨可以收藏。但是要意识到这类不是按特许生产的经典设计产品通常质量较差，投资于此没什么意义，或者说无再次出售价值。"瓦西里" 椅子看上去是完全革命性的，即由布鲁尔在 1925 年和 1926 年间设计的。这种椅子的框架采用空腹钢，扶手和靠背使用皮革、帆布和 Eisengarn 部件的不同式样。原始的 "瓦西里" 椅子目前非常稀有，值得收藏，因为生产得很少，多数已进入博物馆或在私人收藏者手中。目前可收集到的是由诺尔（Knoll）重做的，最常见的是黑色皮革椅座和靠背。

布鲁尔、阿尔瓦·阿尔托、路德维希·密斯·凡·德·罗和其他现代主义早期设计师的早期作品目前收藏价值较高。这些开拓性的设计标志了家具的美学外观第一次通过材料本身得以表达，主要材料有胶合板，或是机加工的钢材和铝材。革命性的另一标志是不使用表面装饰，设计师认为美可以直接从家具的形式表达，让材料来说话。正如威尼斯建筑师阿道夫·卢斯在 1908 年的著名文章《饰物与犯罪》中所言："一件平淡的家具要比镶嵌和雕刻的博物馆家具美丽。"实际上卢斯又进一步发展了这种思想，他说，"我们的装饰过分了……再也无法表达我们的文化。"卢斯实际上发起了设计的现代运动，该运动起因是由格里特·里特维尔德的 1918 年至 1923 年年间的颇有争议的 "红篮" 椅子。

因此到了 20 世纪 20 年代，设计不再依赖表面装饰，当时的设计师可利用的新材料促使这一思想获得成功。麦克尔·索恩特（Michael Thonet）的著名弯曲木椅子是在 19 世纪启动了这个缩减革命，但直到后来的设计师才将这个思想付诸实践并结出果实，当时的设计师首次实现了家具材料从天然向人工材料的转变。

几个世纪以来，天然木材一直是家具制造的传统材料。但是木材有欠缺，如浪费较大，从树的木材到做成家具其利用率只有四分之一。

到 20 世纪初期，人造木材如胶合板首次成为易于获取的材料。19 世纪中叶，美国的钢琴业开始广泛使用胶合板，19 世纪 90 年代时出现了可大量生产胶合板的机械。供应量的扩大意味着用胶合板做家具更为经济，生产厂家很快发现胶合板对于批量生产十分理想。

胶合板厂家是用一种适当的胶粘剂将三层或更多层的木单板交错粘合在一起。最初采用的是动物基质或植物基质的胶，到了 20 世纪 20 年代，随着科学的进步出现了一系列合成树脂胶，这令家具制造更为便利。胶合板分为两类，一类使用阔叶材，如白蜡木、山毛榉、桦木、栗木、榆木、栎木和核桃木；另一类使用针叶材，包括松材、冷杉和云杉。

胶合板生产是用安装在机器上的长刀片将树干的主段旋切成很薄的单板，然后再将单板按所需长度切开。现代主义家具生产最常用的是阔叶材胶合板，这种新材料重量轻、韧性好，非常适应 19 世纪 20 和 30 年代生产的多数家具的简单几何和曲线外形。有些激进的新设计用实木是无法生产出来的，因为无法完成造型。

阿尔托的型号为 31 的扶手椅子（参阅对面页）是 1932 年为帕米欧结核病院设计的，这个设计是革命性的，因为这是使用特殊层积木的木材以旋臂结构生产的第一把椅子。该作品的早期样品很有收藏价值。这把椅子通过造型优美的椅座还展示了阿尔托娴熟运用胶合板的技巧。从 1935 年起，这种椅子由 Artek 再度推出，时至今日仍在生产。称为型号 915 的系列专用桌现在也值得收藏，该桌与上述椅子属

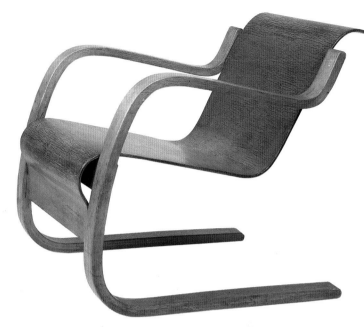

阿尔瓦·阿尔托为帕米欧结核病疗养院设计的家具。上图：型号为915的系列专用桌，1931-1932年前后，800-1200英镑 / 1200-1800美元；右图：型号为31的扶手椅子，1932年前后，（参阅下图标记）。2800-3200 英镑 / 4200-4800 美元

阿尔瓦·阿尔托早期的型号为31的扶手椅子上的标记细节（参阅右上图）。

MR20扶手椅，路德维希·密斯·凡·德·罗 1927 年设计，由柏林的 Belliner Metallgewerbe Josef Müller 生产。6000-8000 英镑 / 9000-12000 美元

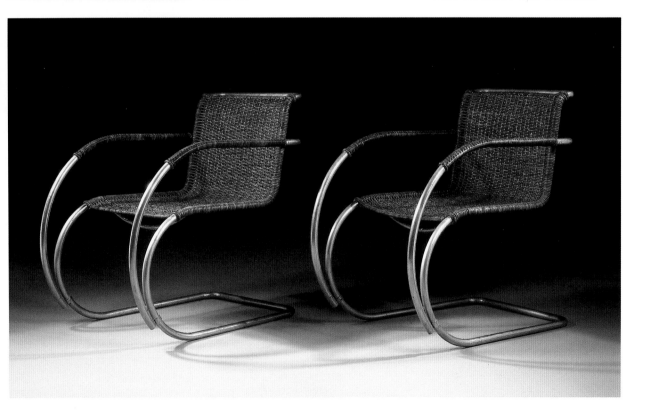

同一项目，由阿尔托制造，用于结核病院。

伴随着人造材料的发展，机加工材料也变得流行起来。设计师和建筑师勒·柯布西耶早在1924年便对机械美学作了概括，他说："机械加工出的表面完美无缺"。此后不久，家具设计师开始试用其他新材料，如空腹钢、玻璃钢、大漆（特别是艾琳·格雷的作品和涂油漆的机加工木材）。铝材尤其为设计师所偏好。铝材是种较新的金属，19世纪首次分离出来并开始应用于商业。在1855年的巴黎博览会上，铝棒紧邻王室珠宝一道展示。第一次世界大战时，铝材广泛用于军工业，特别是飞机制造，利用其强度高、重量轻的特性。这些特性很快便得到了新一代家具设计师的青睐，用铝创作新型雕塑，大获成功。设计师发现铝材同胶合板一样，重量极轻，通过合金还可提高强度；同时铝还有很强的耐腐蚀性。铝材是制作现代主义家具几何形状的理想材料，如方形、立方形和圆形。家具制造所需的每个部件都可标准化生产，每把椅子由一组部件组装而成，生产成本大为降低，因此设计精良的家具成为人人可及的消费品。包豪斯的创始人沃尔特·格罗皮乌斯在1926年讲道："创造标准类型的所有日常使用的实用商品乃社会之必须。"

密斯·凡·德·罗的MR20扶手椅是1927年设计的。这把椅子将风格流畅的镀镍弯曲空腹钢框架与较为传统的藤编椅座和靠背组合在一起，很有强度。原作生产于1927年至1930年期间，后来由Thonet and Knoll 国际公司再度出品。这种椅子还有一个类似型号，即MR10，只是没有扶手。

布鲁尔的有机风格"长椅"（参阅对面页）是他最为重要的设计之一，是在1935年和1936年为Isokon 公司创作的。这把椅子连同20世纪30年代中期的层积木扶手椅代表了布鲁尔20年代设计的金属家具的延续。布鲁尔在30年代依旧在设计金属家具，例如编号313的铝横档躺椅，那是在1932-1934年间设计的。这种躺椅也展现出布鲁尔利用适宜批量生产的新材料创作有机风格的喜爱。Isokon 是布鲁尔的重要赞助者，它将布鲁尔的作品展示给英国较为广泛的观众。Isokon 公司是由杰克·普里查德在20世纪30年代初期建立的，在1936年还生产了布鲁尔的层积桦木叠摞式套桌（参阅对面页）。尽管布鲁尔的作品价格昂贵，但在英国很受欢迎。布鲁尔与Isokon 合作成功之后，又在1936年为零售商希尔设计了一系列家具。

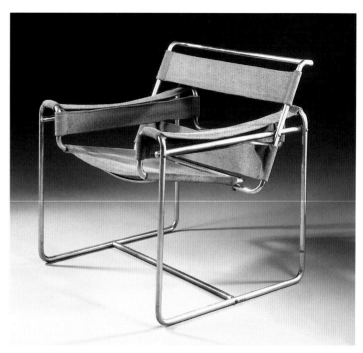

由马塞尔·布鲁尔于1925-1927年期间设计，由Standard-Mobel 和 Gebruder Thonet 生产的型号为 B3 的椅子。
10000-15000 英镑 / 15000-22500 美元

马塞尔·布鲁尔（1902-1981年）

马塞尔·布鲁尔出生在匈牙利，1920-1924年期间在魏玛包豪斯学习，于1925年成为家具车间的主任，直至包豪斯搬至德绍为止。在那一年他创作了他那可能是最著名和标志性的"瓦西里"椅子或B3椅子，这把椅子是为画家瓦西里·坎丁斯基在包豪斯的居所而专门设计的。

布鲁尔在1928年离开德绍包豪斯，到柏林以建筑师为业，他的椅子1931年以后由Thonet公司大量生产。布鲁尔于1935年来到英格兰，曾在Isokon公司短期工作过。Isokon 是由杰克·普里查德与他人共同建立的，目的是将胶合板制作的现代主义家具推进至英国家庭。普里查德想要Isokon家具"令当代生活更愉快、舒适、效率更高"。布鲁尔为Isokon 设计的最有名的设计是一款躺椅，是他此前设计的铝材家具的胶合板型号。

布鲁尔于1937年移居美国，同年在哈佛大学任副教授之职。20世纪60年代中期以后，布鲁尔的较早期包豪斯作品和受包豪斯启发的设计被大量生产。

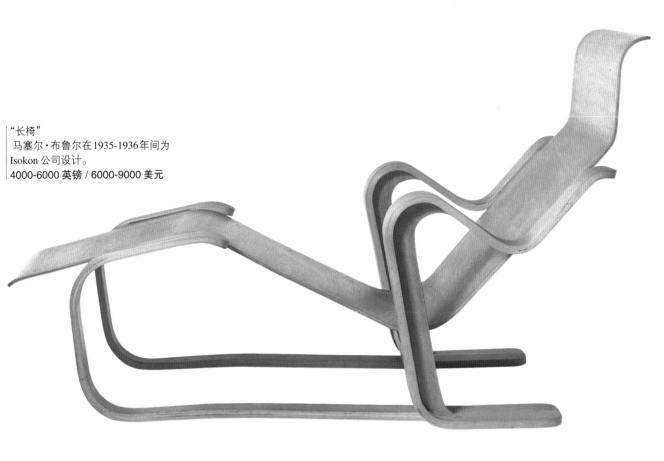

"长椅"
马塞尔·布鲁尔在1935-1936年间为
Isokon 公司设计。
4000-6000 英镑 / 6000-9000 美元

塑料套桌
马塞尔·布鲁尔在 1936 年为 Isokon
公司设计。
700-900 英镑 / 1000-1350 美元

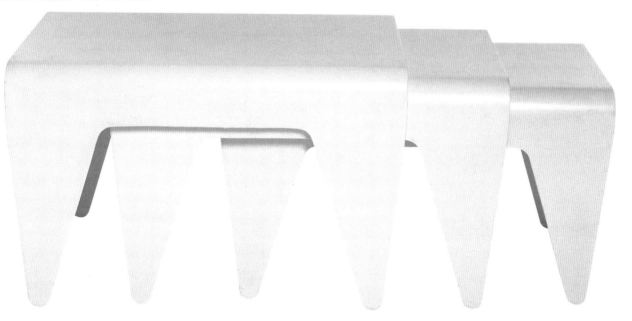

家具的新材料

20世纪20年代的美国设计师开始将新材料运用到其作品中,这些人受到源自欧洲的优雅线条和极简抽象风格的影响,特别是受到包豪斯的作品影响。例如由卡尔·伊曼纽尔·马丁(凯姆)·韦伯(1889-1963年)设计的这款"航空"座椅(参阅对面页),该椅子充分显示了阿尔托用胶合板做家具试验的影响,特别是反映了阿尔托第331号扶手椅的设计。韦伯身为家具和工业设计师,同时也是建筑师和教师。韦伯原籍柏林,第一次世界大战后移居美国,1924年成为美国公民。他在20世纪20年代后期于好莱坞开办了自己的工业设计事务所。"航空"椅是在20世纪30年代中期创作的,他当时的目标是要设计"一款舒适、卫生、漂亮,而且便宜的椅子。"该椅子采用的是适于家庭组装的扁平式包装。椅子框架用的是枫木,最初采用灯芯绒垫子的椅子对于今天的收藏者有很高的吸引力。韦伯在20世纪30年代晚期还为劳埃德公司设计过镀铬空腹钢家具。

欧洲现代主义在美国的影响可以从这款极具特色的匹兹堡平板玻璃椅子(参阅对面页)看出,这件作品反应了艾琳·格雷和柯布西耶的国际风格设计,玻璃钢框架曲线优美、功能良好,包覆的座垫很简洁。

这些新材料十分适合20世纪30年代流线性工业设计,这种设计给人一种机器时代的速度与效率的感觉,尤其是在美国。流线性设计当之无愧的顶尖人物是20世纪美国设计师和理论家雷蒙德·洛伊,他的现代主义工业设计已成为当今收藏家的热门藏品。

洛伊在30年代设计了著名的美国灰狗公共汽车,在1942年重新设计了图标式的 Lucky Strike 香烟盒。洛伊奇异的流线型创作在30、40年代对全美国的设计留下深刻印记。洛伊于1929年在纽约开设了自己的设计工作室,为许多杂志包括《时尚》和《名利场》创作服装设计图。在其长期卓越的职业生涯中,他还设计过流线型电冰箱,甚至火车头。

洛伊在30年代设计了铅笔旋刀(参阅对面页),其铸造的柔顺金属机身以及逐渐收缩的外形恰如其分地说明了流线型设计是何以进入日常产品的设计。

另外一种重要的新材料是塑料,特别是酚醛塑料和赛璐珞塑料。这些材料广泛用于家庭产品,突出的有收音机(制造塑料壳要比木壳便宜),和那些传统上用木材制作的物件如香烟盒和托盘等。用酚醛塑料制造的家庭物件值得今天收藏。从古玩市场和专门供应商那里可以买到经过修整的酚醛塑料电话机、照片框架、台灯座、甚至厨房设备。香烟盒往往是酚醛塑料风格的良好样板,但是由于有害健康,吸烟的流行程度正在下降,因此有可能影响其未来价值。

许多人视塑料为未来的"奇迹"材料,设计师可随心所欲地塑造各种崭新的形状。同时,塑料又便于清洁、强度高,由于可以一次注塑成型,因此比较容易制造。

酚醛塑料(出自酚醛树脂)是第一种合成塑料,由比利时人利奥·贝克兰(1863-1944年)发明,他于1889年移民至美国。贝克兰于1907年在纽约发明了这种新产品,很快便受到设计师和制造商的青睐。这种材料被用在家具设计,甚至用于珠宝业,第一把椅子是1926年生产的。收音机和酚醛塑料的电视机正在成为当代收藏家的理想藏品,但是后者只能作为装饰物件使用。

野口勇(Isamu Noguchi,1904-1988年)出生于洛杉矶,但是在日本受的柜橱制作方面的培训,在其整个职业生涯中始终保持着对日本传统文化和风格的热爱。他的作品今天十分值得收藏,他的受新材料影响的最著名的设计是"收音机护士",这是在1937年为顶点无线电公司设计的护士监视器(参阅对面页)。新塑料材料赋予了野口勇雕塑收音机的自由,创作的外形极具联想性,造型是日本武士形象。选择这种象征性设计是要使这件用具看起来像个守护神,在儿童的房间起保护作用。这件现代主义设计也反映出作者在20世纪20年代中后期在巴黎所接受的雕塑训练,其间野口勇作为现代主义雕塑家康斯坦丁·布兰库希的助手工作了两年。

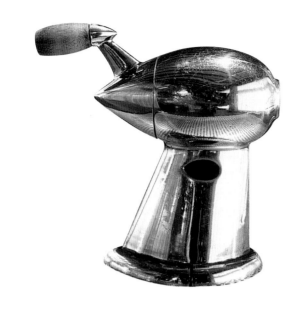

金属制铅笔旋刀原型
雷蒙德·洛伊 1933 年设计。
80000-100000 英镑 / 120000-150000 美元

"收音机护士"
野口勇于 1937 年前后为顶尖无线电公司设计。
1350-2000 英镑 / 2000-3000 美元

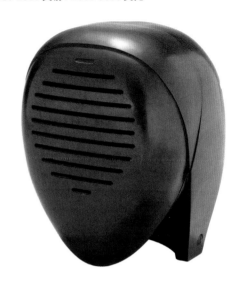

"航空"座椅
凯姆·韦伯 1938 年设计。
6650-10000 英镑 / 10000-15000 美元

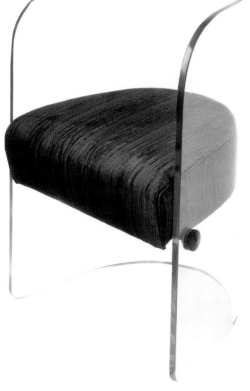

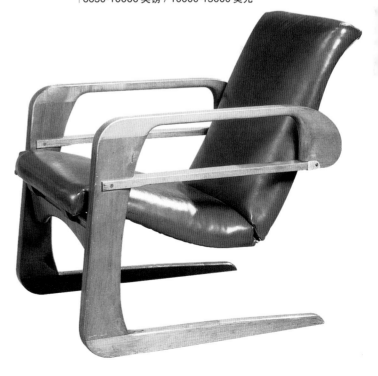

玻璃椅子
设计师不详，匹兹堡平板玻璃公司
于 1939 年前后生产。
800-1200 英镑 / 1200-1800 美元

阿尔瓦·阿尔托

阿尔瓦·阿尔托
（1898-1976年）

阿尔瓦·阿尔托（1898-1976年）可能是芬兰最伟大的建筑师和家具设计师。他制造了许多室内照明、织物、弯曲木家具和玻璃作品，这些对他所承接的多项建筑设计任务起到相辅相成的作用，在整个30年代，他为国际竞赛和展览设计展出了许多作品。他在胶合板家具方面所做的试验对后来的20世纪中叶的设计师如查尔斯和雷·埃姆斯产生过重大影响。

阿尔托是位多产的设计师，经历了从现代主义兴起之初到斯堪的纳维亚现代主义，直至20世纪70年代，因此不可能将其作品归于某一单一风格。但是阿尔托毕生始终坚持现代主义的重要原则，即家具的形式要同其功能发生联系。

阿尔托在1916年至1921年期间在赫尔辛基工学院学习建筑，1923年在于瓦斯居拉开办了他的第一个建筑事务所，从1936年至1976年期间基本上生活在赫尔辛基。他从1929年起开始设计家具。早期作品由Otto Korhonen工厂生产，后期作品由Artek生产，Artek是1935年成立的专门生产他的设计的商业公司。阿尔托1933年将其兴旺的建筑业务移至赫尔辛基，在此工作直至1976年逝世。在1939年，他为在纽约举办的世界博览会设计了"芬兰馆"，从此以后在美国赢得了认可。英国也有他的作品，是通过Finmar公司销售。

阿尔托的有机风格弯曲木座椅非常著名。他的弯曲胶合板座椅是工程学的杰作，每件作品均线条流畅，优雅的曲线胶合材扶手轻松地支撑着座板。但是他的椅子生产方式是较为劳动集约型，虽然他们原则上是要将优良设计推向大众市场，但实际生产数量有限，通常是为建筑委托工程生产的。因此原始作品很稀有，是收藏热门。同样有名的是他的功能完好、风格雅致的拖车式茶几，是20世纪30年代中期为Finmar设计和Artek设计的。

阿尔托承揽的最著名的建筑设计之一是1929年

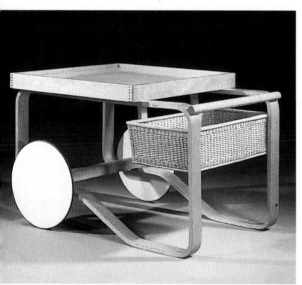

型号为90的桦木茶拖几
1936-1937年设计，由Oy Huonekalu-ja
Rakennustyötehdas AB 为 Artek 生产。
1500-2000 英镑 / 2250-3000 美元

层积桦木和胶合木躺椅，型号为41，约1932年设计，由 Oy Huonekalu-ja Rakennustyötehdas AB 为帕米欧结核病疗养院专门生产，在座板下面有用模板印的2号病房红字。
14000-18000 英镑 / 21000-27800 美元

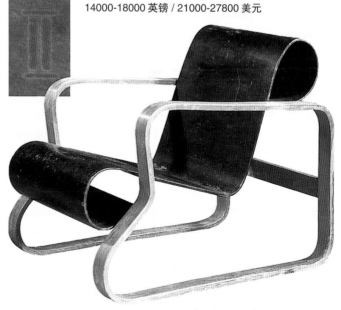

至1932年期间的帕米欧结核病疗养院。为该项目设计的两件作品是他最受人赞誉的两款椅子，型号为31号和41号扶手椅子。一个名叫奥托·科霍门的技艺精湛的细木工从1929年起与阿尔托合作开发层积木材和胶合木材家具。阿尔托应当看到过马塞尔·布鲁尔的空腹钢家具，他将布鲁尔作品的新颖造型和创新技术与芬兰的原材料——木材，有机地融合在一起。

31号椅子首次生产于1931年，这是具有划时代意义的，因为它首次在悬臂部位以两维方式采用了层积木，是先于20世纪中期雷·埃姆斯的三维作品。41号椅子也是同时期的产品，厂家是Oy Huonekalu-ja Rakennustyötehdas AB，原料是桦木和胶合材。这个型号的椅子大约为帕米欧结核病疗养院生产了100把左右。对面页展示的椅子是由一次成型、涂成乌木色的弧形边的胶合木座板与层积木和桦木实木框架组成。座板下面有用模板印的病房号码依然清

一对"402"扶手椅，椅座为布艺垫子，1933 年为 Artek 设计。
1200-1800 英镑 / 1800-2700 美元

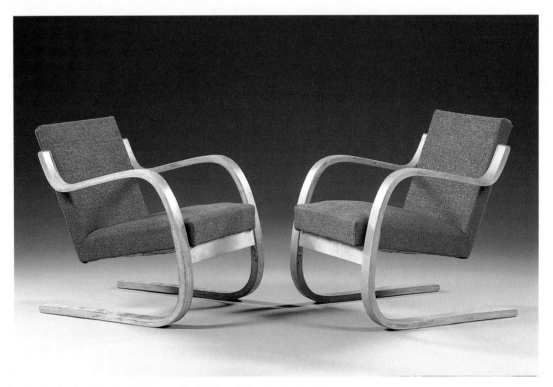

晰可见，使其十分值得收藏，因为这是件原作品。这款椅子的设计令其适宜规模生产，但实际上没有大量生产。后来由Artek生产的椅子带有桦木扶手，靠背上有四个水平方向的孔洞。还有一件值得收藏的是漂亮的"402"扶手椅，是1933年为Artek设计的，Artek是阿尔托自己的公司。"402"在风格上与阿尔托更著名的31号扶手椅设计十分接近，只是"402"的椅座是包覆式的。虽然阿尔托设计的椅子名声远扬，他生产的其他家具不失雍容典雅，且功能完善。阿尔托1934年为G·M·邦夫里办公室设计了一款配带一把椅子的桦木桌子（参阅下图），邦夫里是《建筑评论》的撰稿人，也是Finmar公司的创始人，该公司是专为在英国销售推销阿尔托家具而建立的。这款桌椅对于收藏家十分抢手，因为出处十分鲜明，在邦夫里家族中几经转手后流入市场。阿尔托还设

计了一系列茶具拖几，亦值得收藏，有的样式带编筐，有的不带。

阿尔托设计的家具具有功能完善、轻便实用的特点，许多件可以摞叠摆放。其经久不衰设计中的一款是型号60（参阅对面页），是1932-1933年生产的层积桦木可摞叠凳，阿尔托在设计中首次使用了L形凳腿。这款凳子的成功导致了Artek公司的成立，Artek从1935年起生产这种凳子，直至今日仍然在生产。型号60设计被其他厂家广泛仿制，但仿制品质量往往不如原作，因而收藏家也不会出高价购买。

Artek公司是1935年由阿尔瓦·阿尔托、同样是设计家具的妻子艾诺和艺术评论家尼尔斯·古斯塔夫·哈尔建立的，目的是推销阿尔托的作品以及与其相似的其他芬兰产品。公司于1936年在赫尔辛基开办了一家商店，目的是承揽公共建筑内部装

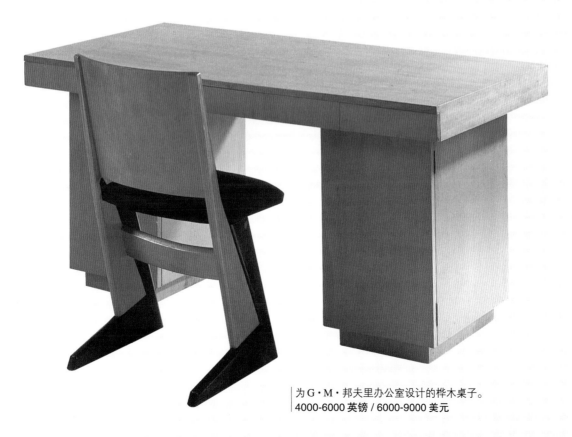

为G·M·邦夫里办公室设计的桦木桌子。
4000-6000 英镑 / 6000-9000 美元

饰业务，这类工程有芬兰的萨沃伊饭店和其他饭店，还有餐馆，直到1939年Artek才开始住宅的室内装修。

Artek从1936年起在其商店内举办经常性艺术展览，展示当代现代艺术家的油画作品，如保罗·高吉恩、亨利·马蒂斯和帕布罗·毕加索，还展示冈纳尔·奈曼的玻璃制品。艺术展览举办得轰轰烈烈，以至于在1950年专门建造了用于艺术展览的叫做Artek馆的艺术馆，这在当时为芬兰初入行道的午轻设计师提供了表现的舞台，促进了现代设计与社会大众的贴近。公司也向全世界展示销售阿尔托的家具，最为辉煌的业绩是1933年的三年一届的米兰博览会和1937年的巴黎博览会。

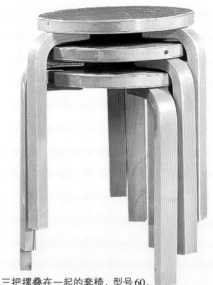

三把摞叠在一起的套椅，型号60，
1932 年为 Artek 设计。
200-300 英镑 / 300-450 美元

阿尔瓦·阿尔托的玻璃器皿

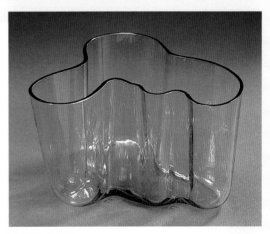

阿尔托的玻璃器皿不同凡响，最著名的是1936年为芬兰图尔库（Turjku）萨沃伊餐馆设计的玻璃瓶，由透明玻璃制造，表面不加装饰。这里展示的瓶子是1936年为Karhula玻璃厂设计的作品。

这类瓶子通称为萨沃伊瓶子，是充分展现阿尔托对有机风格挚爱的绝佳例证，瓶子生物形状的外观，既像变形虫又像单细胞生物。同时其制作方法也是传统的吹制法，吹制到木模内后再按尺寸切割。30年代的原作品对玻璃器皿和现代设计收藏者极具吸引力，价格可达 4000-6000 英镑 / 6000-9000 美元。由 Littala 玻璃厂生产的后期产品大约值200-250 英镑 / 300-400 美元。这些器皿经常出现在拍卖会和专家古董展销会上。

萨沃伊玻璃瓶
1936年为Karhula玻璃厂设计，后来由Littala生产。此瓶是后期作品，为战后式样。
100-150 英镑 / 150-225 美元

G L A S S W A R E

国际风格

现代主义的第一阶段的终止是1933年纳粹对包豪斯的关闭。该风格在20年代后期已遍布全欧洲，而到了30年代初期现代主义建筑和设计从范围上讲开始更加国际化。设计功能型、不加装饰家具的潮流贯穿整个30年代，形成的现代主义的第二阶段便以国际风格而著称。

许多在1929-1939年间接受国际风格的设计师继续秉承以功能主义和几何风格而代表的现代主义。他们继续实验新材料如胶合板、玻璃和空腹钢，并实验新的制作技术。路德维希·密斯·凡·德·罗（1886-1969年）的"巴塞罗那"或型号为MR90的椅子是1929年设计的，已成为20世纪最为著名的椅子设计之一，也是国际风格的经典范例。该椅子是专门为1929年在巴塞罗那举办的国际展览会德国馆而设计的，后来由诺尔生产。"巴塞罗那"椅子尽管表面是经机械加工，但差不多完全为手工制作。其结构为弧形钢架，配以皮带子和皮革包覆的垫子。原作品属稀罕物，有较高收藏的价值，尽管这款椅子重新出过，今天市场仍在销售。

这个时期的许多设计都是规模生产的，时至今日这类作品大量存在。这种风格的物品在当时的美国产量巨大，特别是带有流水线效果的产品。工业和产品设计接受了这种新的风格，产生了许多类型的大规模生产的物品，直到今日也比较容易获得。

现代主义家具在20世纪30年代的英国大量生产，诸如PEL和Isokon等公司对现代主义的一些重要理论作了阐述。有些设计师如杰拉尔德·萨默斯更倾向于较为传统的方法，一直同一个车间系统合作。在法国，勒·柯布西耶、夏洛特·佩林德及艾琳·格雷承传了许多源自包豪斯的传统，制作出雅致的空腹钢、皮革和玻璃家具。这些设计师为所承揽的项目作了许多设计。德斯尼虽然寿命不长，却是个颇具影响的法国室内设计公司，尤其擅长生产现代主义的金属制品。镀银金属中央饰件是代表国际风格的绝妙例证，它用光滑的金属打造出精确的几何图形，而表面未加任何装饰。

国际风格在美国为商业大市场接受得比较快，而在欧洲却受限于建筑和应用艺术。源自空气动力学的流线型象征着速度、雅致和效率，这时大行其道。在家具设计方面，Knoll和Herman Miller公司的

早期产品成为美国大众所能承受的设计精良的家具。

重要的国家风格设计师与公司

勒·柯布西耶（1887-1965年）建筑，家具

德斯尼（1927-1933年）室内装饰，五金制品

诺曼·贝尔·格迪斯（1893-1958年）建筑，工业设计

艾琳·格雷（1878-1976年）家具，室内设计

Isokon（1932-1939年）建筑，家具

雷蒙德·洛伊（1893-1986年）工业设计

路德维希·密斯·凡·德·罗（1886-1969年）建筑，家具

PEL实用设备公司（1933年成立）家具

夏洛特·佩林德（1903-1999年）家具，室内设计

杰拉尔德·萨默斯（1899-1967年）家具

沃尔特·多温·蒂格（1883-1960年）图形，工业设计

国际风格

一个名为"国际风格：1922年以来的建筑"的展览会将国际风格带进了美国，展览会举办于1932年于纽约的现代艺术博物馆。

包豪斯的重量级人物如沃尔特·格罗皮乌斯和密斯·凡·德·罗在30年代中期移民美国，将其思想和包豪斯理念带到了美国。

国际风格起源于建筑，之后传播到各种装饰艺术中。沃尔特·格罗皮乌斯和密斯·凡·德·罗在美国大学教书，两人立志要摆脱传统教主的束缚，决心设计简洁、功能完善、朴实无华的建筑，因而产生了一系列国际风格的大型建筑，如纽约曼哈顿的"西格拉姆大厦"摩天大楼，该楼是由密斯·凡·德·罗和美国建筑师菲利普·约翰逊共同设计的。

美国的商品类物品如汽车、建筑物、现金出纳机、图形设计和包装，以及电冰箱变成了现代主义的图符，这归因于其采用的风格和材料，特别是工业设计师诺曼·贝尔·格迪斯（1893-1958年）、雷蒙德·洛伊和沃尔特·多温·蒂格（1883-1960年）等的作品。

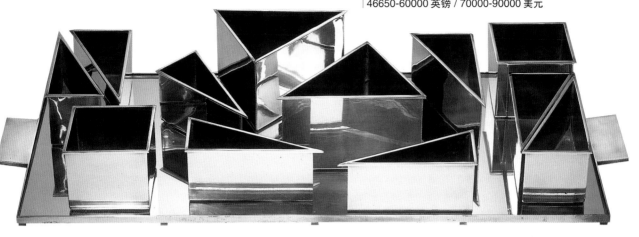

镀银金属中央饰件
20 年代后期至 30 年代初期由德斯尼设计。
46650-60000 英镑 / 70000-90000 美元

红色皮革和镀钢凳
艾琳·格雷 1930 年设计。
15000-20000 英镑 / 22500-30000 美元

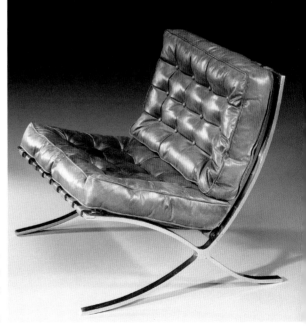

红色皮革和镀钢型号为MR90的"巴塞罗那"椅，路德维希·密斯·凡·德·罗 1929 年设计。本样品是柏林的 Bamberg Metallwerkstätten 于 1930 年前后生产的。
50000-70000 英镑 / 75000-105000 美元

国际风格在法国

20年代后期至30年代初期出自法国的主要风格是装饰艺术，这个时期的法国许多作品既带有装饰艺术又有国际风格的成分。这些作品拥有一些共同的特点，如大量使用电镀钢和玻璃以及流线型家具造型，还有类似于保罗·福洛特1938年设计的地毯（参阅对面页）的挂毯和织品的几何图形。一般来说，装饰艺术作品通常采用较为贵重的材料，并十分注重装饰性，而国际风格作品更接近于现代主义，带有优雅、清晰的线条，几乎不加装饰，功能与形式兼顾。国际风格的设计师也倾向于拒绝贵重材料，但有些设计师如艾琳·格雷的作品却巧妙地将现代主义风格融入贵重的材料。

艾琳·格雷（1879-1976年）是20世纪现代设计最孤寂的人物之一。虽然她未将自己归类于某一特定团体，但她20年代后期至30年代初期的许多作品集中体现了国际风格。从1907年起一直到逝世，艾琳·格雷始终生活工作在巴黎Bonaparte路21号的一套公寓内。她最著名的作品是各种门、屏风、长沙发、沙发、椅子、镜子以及几项建筑工程。从1917年起，她也开始设计地毯，在1932年之前其织品的设计表现得极端抽象。

格雷出生于爱尔兰的韦克斯福德郡，成长于她家的乡村住宅的舒适环境中。20岁时就读于伦敦的斯拉德艺术学校，1902年赴巴黎就读于朱利安学院。

脱离主义者是指1897年后工作于维也纳的一群激进青年艺术家和建筑师。这些人受到了苏格兰设计师查尔思·伦尼·麦金托什的干净利落的极简风格与英国艺术和手工艺运动风气的影响。他们视时下维也纳设计为保守设计，从中摆脱出来，在维也纳刻意建造了一栋雄伟建筑，使其成为自己的新艺术表现的圣殿。

英国艺术、手工艺运动和维也纳脱离主义影响了格雷的早期作品，但格雷在1905年对伦敦短暂回访之后，对日本的漆器发生了兴趣。

格雷遇到了日本漆器大师Sougawara，并同他一道工作了40年。她1922年创建了自己的商店——Galerie Jean Desert。商店于1932年关闭，但格雷继续从事设计。她的一些作品在70年代被人复制，她的"E-1027"桌子和"Bibendum"椅子至今仍在生产。

"Bibendum"椅子是1932-1934年期间生产的，但它似乎远远超出了所处的时代。椅座和椅背由三根曲线形皮管子构成，彼此叠罗在一处，基座是电镀钢管。"Transat"是格雷的另一款椅子，设计于1925-1926年，其几何风格的油漆木框架、稀疏的线条、电镀的配件和吊带式椅座显露出强烈的现代主义气息。这款设计显然与格雷特·里特瓦尔德和风格派颇具渊源（格雷1923年曾在巴黎参观过荷兰设计展览会）。但是格雷1932-1934年设计的"S"椅子可以说是格雷最具独创性的原作，其蜿蜒曲折的金属构架、几何形的切分和座垫均很有特点。

格雷最著名的建筑工程是1926-1929年与琼·巴多维希（Jean Badovici）一道设计的"E-1027"房屋，巴多维希是柯布西耶的朋友，因此可很容易看出他对该房风格和格雷设计的室内装饰的影响。经典的"E-1027"管状玻璃和电镀可调桌子就是出自该项目，这款桌子在整个20世纪直至今日仍被广泛仿制。

国际风格的法国其他重要设计师还有琼·普劳夫(Jean Prouve)。普劳夫(1901-1984年)曾同国际风格的几位最伟大设计师如勒·柯布西耶和夏洛特·佩林德等合作过。他所学专业是金属加工，于1932年在巴黎开办了自己的车间。一年以后开发出利用金属圆管做椅子构架的新方法。这种构架的椅子比较坚固，因为椅子最大应力的受力部分得到加强。普劳夫同勒·柯布西耶和夏洛特·佩林德一样，既对椅子的功能感兴趣，又对形式有考究，因而他的许多设计是可调式的，非常实用。普劳夫1929年与柯布西耶联合创建了现代艺术家联合会（UAM），并于1931年开办了自己的公司，名为Société des Ateliers Jean Prouvé。他的设计十分适于工业大生产，因此广泛用于法国各地的学校和其他公共建筑。

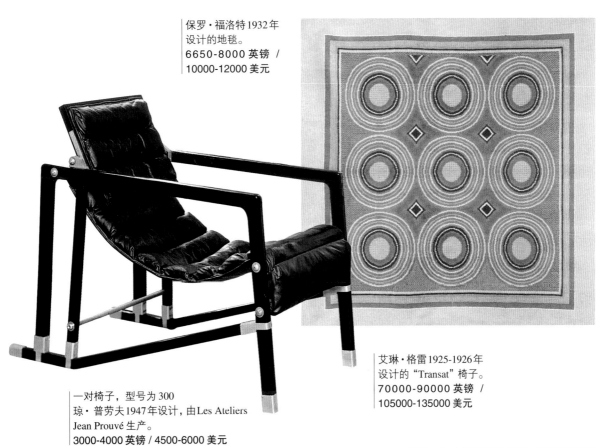

保罗·福洛特1932年
设计的地毯。
6650-8000 英镑 /
10000-12000 美元

艾琳·格雷1925-1926年
设计的"Transat"椅子。
70000-90000 英镑 /
105000-135000 美元

一对椅子，型号为300
琼·普劳夫1947年设计，由Les Ateliers
Jean Prouvé 生产。
3000-4000 英镑 / 4500-6000 美元

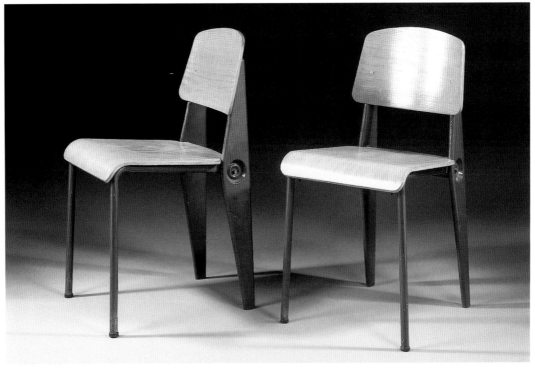

勒·柯布西耶、皮埃尔·让纳雷和夏洛特·佩林德

瑞士出生的勒·柯布西耶原名叫查尔斯·爱德华·让纳雷（Charle-Edouard Jeanneret），他很可能是20世纪最重要、最具影响力的建筑师和设计师。柯布西耶大概是1910-1911年在柏林的彼得·贝伦斯事务所工作时开始介绍早期的现代主义，并采用新技术生产商品。柯布西耶的家具设计目前十分抢手，特别是对初始原型的需求。他的标准化批量生产房屋的概念可能是对建筑学的最大贡献，他认为这种房屋可以改变我们的生活方式。他还是赞赏高层住宅的首批建筑师之一。

柯布西耶1917年移居巴黎，1922年与他的堂妹、也是建筑师的皮埃尔·让纳雷（1896-1967年）一道从事建筑业。在两堂兄弟与夏洛特·佩林德开始共事时，成就接踵而至，如"惬意"休闲椅和"B306"躺椅等，都是这三名设计师设计的。

柯布西耶为1925年巴黎博览会的新精神馆展示了他要使家具和摆设纳入建筑室内装饰设计的勃勃雄心。他将房屋描述成"生活用的机器"，每个房间都有特定的功能，他的功能主义概念对全欧洲的现代主义设计师和建筑师产生过巨大影响。他还接纳了现代主义的理想，即家具既有功能，同时又有美学的愉悦性。柯布西耶20年代后期以后承揽的建筑工程最为著名，其有关城市住宅和办公空间的理论

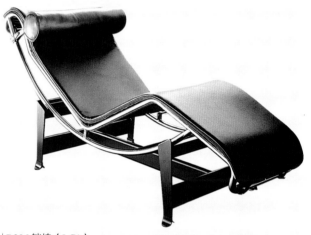

B306躺椅（LC1）
1928-1929年为Thonet & Embru设计。该椅子是后来的样品，由Cassina生产。
1500-2000英镑 / 2250-3000美元

"LC2"长沙发
1928年设计，后来由Cassina生产。
3000-4000英镑 / 4500-6000美元

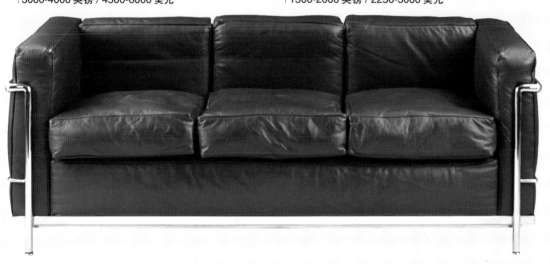

影响至今仍然感觉得到。

夏洛特·佩林德（1903-1999年）是在法国装饰艺术运动高潮时期的1920-1925年间就读于巴黎装饰艺术学校的。然而她却摒弃这种风格，于1927年在"秋日沙龙"设计了一个极简风格的酒吧，大量采用电镀钢管和铝材。她的铝材和电镀钢管家具在1927年引起了柯布西耶的关注。同年她开始与柯布西耶和让纳雷共同设计家具、照明和室内装饰，其后这种合作持续了十年。令人怀念的设计有"LC2"躺椅和"B301"椅子。

这套三组件放在"秋日沙龙"的一个称为"装点生活空间"的展示会上首次亮相。家具从来没有独立设计过；家具一直是为嵌入某个完整生活空间而制造的。佩林德对柯布西耶作品的贡献在过去或多或少地被忽略了，但她在国际风格家具设计中的带头作用正在重新赢得人们的赞赏。

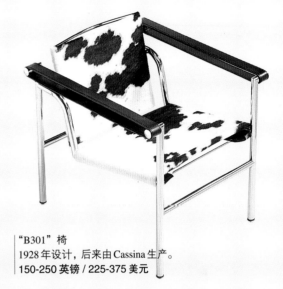

"B301"椅
1928年设计，后来由Cassina生产。
150-250 英镑 / 225-375 美元

"LC2" "惬意"休闲椅
1928年为Thonet设计，后来由Cassina生产。
400-600 英镑 / 600-900 美元

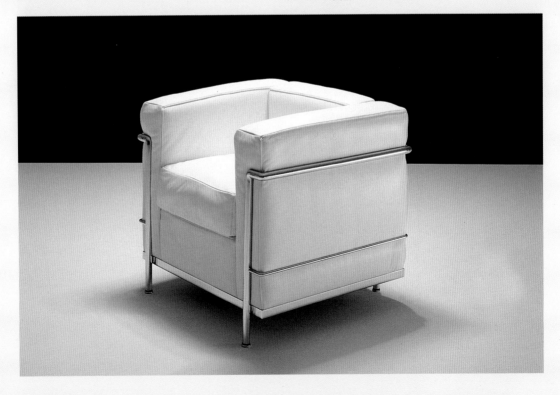

佩林德和柯布西耶合作而产生的最令人怀念、最值得收藏的两件作品是"惬意"休闲椅和一款1928-1929年设计的双人椅。前者是对传统英式俱乐部皮革椅子的重新阐述,特点是几何形状准确,外露的光亮圆钢框架独具风格,成为该设计不可分割的一部分。设计"惬意"休闲椅时正是现代主义兴盛之时,设计师们下定决心要确保该椅子名副其实。而现代主义的早期设计师如路德维希·密斯·凡·德·罗和格里特·里特维尔德更侧重于家具的形式,其实"惬意"休闲椅是一款令坐在其中的人感到莫大愉悦的椅子。这种椅子款式有黑色和棕褐色两种皮革包覆。原件很稀有,极具收藏价值,但是如同许多现代主义物件一样,这类作品造价昂贵,当初就不是批量生产的。要提防未授权的仿制品。意大利家具公司Cassina今天仍在生产这款椅子。

佩林德、柯布西耶和让纳雷还设计了"B306"躺椅,这件作品很可能是20世纪最著名的家具之一,集中体现了国际风格。它囊括了国际风格的所有特点,尤其是采用电镀圆管作构架、功能型和美学。"B306"躺椅是按人类工程学原理设计的,与椅坐者的身体很配合,另外可调节,整个椅子可调成平面。这种椅子也由Cassina重新推出来,目前款式包括多种包覆材料如皮革和兽皮等。曾生产过"B306"躺椅的最初几种变型,款式有皮革、牛皮和帆布。有些椅子框架本身未涂饰,有些涂饰过。

其实柯布西耶和佩林德设计的所有作品对于今日的收藏者都是有价值的,通常的规则是越早的越

一对凳子
出自巴黎的 Maison du Brésil,柯布西耶
1957-1959 年设计。
3000-4000 英镑 / 4500-6000 美元

珍贵。即使是比较淳朴的家具如凳子也可收藏，特别是那些为某著名工程设计的作品，或是显示材料的创新利用的作品如管钢和镀铬等。佩林德坚持国际风格设计一直到20世纪中期，那时她在日本与设计师 Sori Yanagi 共事，在40年代后期回到法国。这时她的作品变得极具有机风格，摒弃了较早时期镀铬家具的圆滑与功能形式，开始搞木作并探讨空间利用的新途径。

这个时刻的家具代表作是白蜡木做的"东京"长凳，1953-1954 年设计。长方形、倒棱的凳面由白蜡木板条组成，下面是三块支撑木，图中显示的是包括靠垫在内的原作。她50年代承揽的业务包括为柯布西耶在马赛的住宅楼设计的原型厨房，这很可能是她室内家具设计约20年最具逻辑性的总结，还有 1957 年设计的法航伦敦办事处。

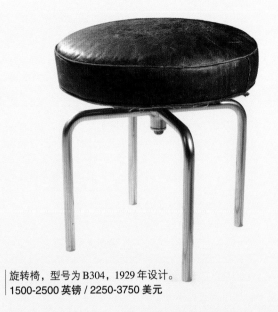

旋转椅，型号为 B304，1929 年设计。
1500-2500 英镑 / 2250-3750 美元

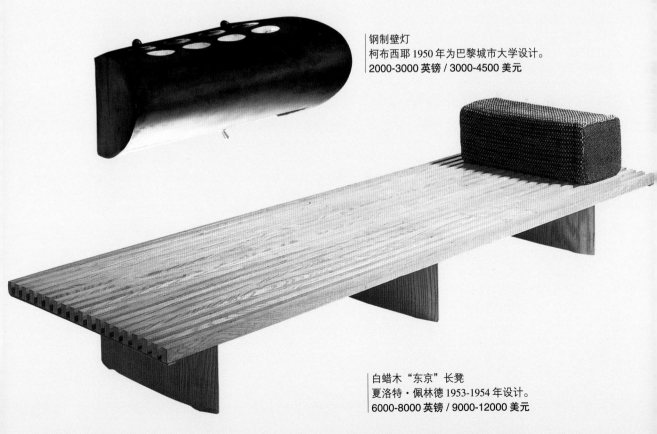

钢制壁灯
柯布西耶 1950 年为巴黎城市大学设计。
2000-3000 英镑 / 3000-4500 美元

白蜡木"东京"长凳
夏洛特·佩林德 1953-1954 年设计。
6000-8000 英镑 / 9000-12000 美元

现代主义在英国

20世纪20年代末钢和金属家具在英国公众心目中基本上适用于办公家具，并不真的适宜做家庭室内用具。维也纳的Gebrüder Thonet公司1929年在伦敦设立展厅，开始将其成功开发的空腹钢家具引入至英国后，人们的看法出现转变。

英国公司很快便发现了市场的缺口，在30年代初期开始生产空腹钢家具。阿尔瓦·阿尔托的作品1933年首次亮相英国，特别是这件事很可能促进影响了胶合木家具的试验。当时重要设计师创作的英式胶合木和空腹钢家具到目前收藏价值很高，特别是对杰拉尔德·萨默斯和PEL（实用设备公司）的家具需求旺盛。

国际风格家具是通过进步的零售商和新型公司进入英国的，其中的领头羊是Isokon，该公司在英国促进了现代建筑和家具生产。Isokon公司运作的时期是1932年至1939年，名字出自Isometric Unit Construction，这是个建筑绘图术语，叫等距画法。公司创始人是身为家具制造商的杰克·普里查德（Jack Pritchard，1899年出生）和身为建筑师的威尔斯·科茨（Wells Coates，1895-1958年），两人合作设计过伦敦北部的现代主义草坪路公寓楼。公寓楼的设计体现了勒·柯布西耶和包豪斯的理念，即其功能与结构完美统一。

草坪路公寓楼成了20世纪30年代前卫派知识分子与艺术家的公社，这也是建筑现代主义在英国的初期表现之一。现代运动的重要建筑师和设计师实际上住在草坪路，包括沃尔特·格罗皮乌斯，还有在纳粹党掌权后离开德国的其他德国前卫派设计师。这些都极大地丰富了包豪斯和英国设计师的思想交流。

Isokon坚定不移地推销现代设计家具，即标准化地采用铝和胶合木等新材料的椅子、桌子和凳子。公司从格罗皮乌斯和马塞尔·布鲁尔等人处承揽业务，这种交易直到第二次世界大战爆发才终止，因为当时从欧洲大陆来的家具材料供应短缺。

杰拉尔德·萨默斯（1899-1967年）1929年于伦敦创立简朴家具公司（Makers of Simple Furniture），开始生产他所要求的一系列不同凡响的家具。这家规模小却生意兴隆的公司也生产了许多国际风格的颇具创意的新型家具，其中有一些萨默斯自己设计的家具，销售由Isokon负责。萨默斯30年代期间一直用胶合木做家具，到第二次世界大战初期从东欧进口的材料开始枯竭后他放弃了家具生产。因此他的设计作品数量很少，成为当今的稀罕之物。

萨默斯的早期作品进入英国市场的时间为1935年，与阿尔瓦·阿尔托的胶合板椅子进入英国时间相同。萨默斯的作品也销到国外，美国的杂志上刊登了广告，在诸如芝加哥的Marshal Field等商店内出售。萨默斯是20世纪首批致力于将单张胶合板模压成家具的设计师之一，其创新思想与设计令其作品在今天的收藏者中十分抢手。他的早期作品之一是三层送餐车，由一张胶合板弯曲成S形而成，由Isokon销售。

然而，萨默斯的杰作是1933-1934年的开创性的胶合板扶手椅，是为出口市场设计的。这是一件既漂亮又功能极强的现代主义家具，但造价昂贵、耗费工时，商业上未获硕果。这件非同凡响的单张胶合板扶手椅是切割自一张胶合板，没有榫卯，结构简洁有效。在胶合板上做平行切割，然后将椅子腿从扶手和座板处分开，再将椅腿向相对方向弯曲，形成流体形状。该设计的动力来自于一项用于热带的家具委托，取消榫卯可以降低湿度的危害，椅座不用包覆，因此该椅子可承受热带的湿热条件。这种椅子今天十分抢手，其价值源自设计的独创性，另外当时产量极为有限。

希尔公司（Heal & Sons）

希尔公司是20世纪20年代以来将现代主义家具设计带给英国眼光较高的中产阶级的有关键影响的公司。公司1810年开始营业，其高档家具很快获得消费者的认同。Heal公司今日仍处在伦敦托特纳姆法院路的大楼内，大楼是为安布罗斯·希尔（Ambrose Heal）设计，他是商店创始人的孙子。

安布罗斯·希尔(1872-1959年)先就读于伦敦的斯拉德艺术学校，后到沃里克的普伦基特公司作制作柜橱的学徒，1893年加入到其家族的生意中。他从1895年起开始为希尔公司设计家具，其典型的早期作品是素色橡木家具，风格朴实无华，符合艺术与手工艺运动的特点。安布罗斯1913年成了希尔公司的主席，该商店在30年代零售PEL和其他现代家具生产厂和设计师如英国现代主义重要设计师戈登·拉塞尔（Gordon Russell，1892-1980年）的作品。他的家具在1925年巴黎博览会上获得金奖，成为今天的热门收藏品。

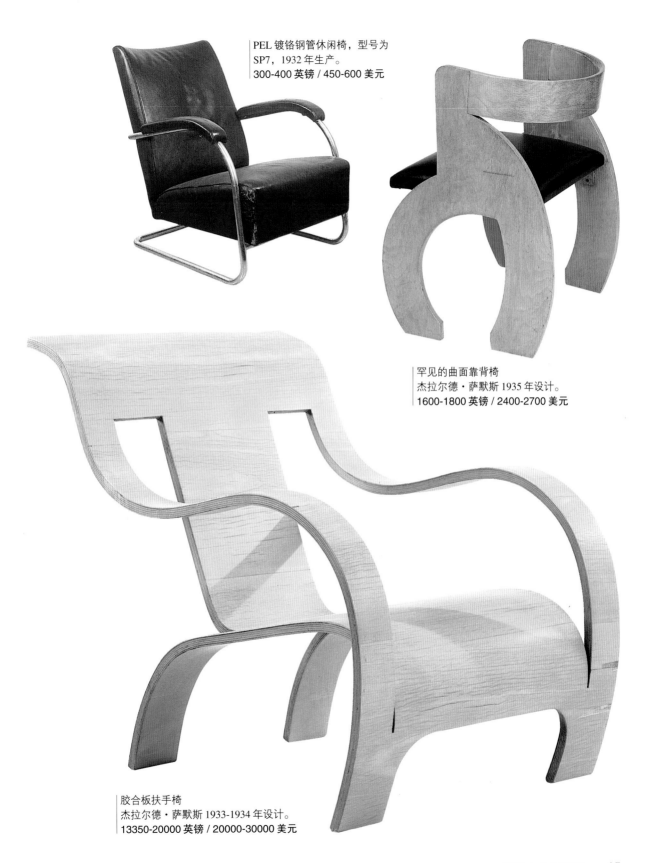

PEL 镀铬钢管休闲椅，型号为
SP7，1932 年生产。
300-400 英镑 / 450-600 美元

罕见的曲面靠背椅
杰拉尔德·萨默斯 1935 年设计。
1600-1800 英镑 / 2400-2700 美元

胶合板扶手椅
杰拉尔德·萨默斯 1933-1934 年设计。
13350-20000 英镑 / 20000-30000 美元

现代主义在英国

　　萨默斯的其他家具设计有一些更适合英国气候，有些为户外家具。在1935年，他为简朴家具公司设计了一款朴素、功能性的就餐推车，还有一款比例匀称的五斗柜。他同时对组合家具概念感兴趣，这种思想在当时是极为激进的。这点可从对面页所示的五件套796529图书展示组合柜中看出来。这些设计精巧的几何形书架成了可移动的艺术品，可以拼凑成许多组合，前瞻到欧洲20世纪60年代流行的组合家具。

　　PEL很可能是英国20世纪30年代生产现代椅子和其他家具最具成就的公司。伯明翰附近Oldbury的Tube Investments公司1929年7月注册了一个叫做PEL的新公司。新公司建在一个原有的工厂之上，由Accles和Pollock经营，仅有18名雇员。Tube Investments公司提供给PEL制造其家具系列如椅子、课桌和桌子等所需的全部钢管原材料。一位早期重要设计师是奥利弗·伯纳德（1881-1939年），是他生产出魅力十足的优雅钢管家具，并很快在艺术圈引起跟风。PEL于1931年底在伦敦开辟了展示室，在其特殊设计的室内环境下展出了一系列卧室、起居室和餐室家具。

　　PEL最初承揽的重要业务之一，是为BBC在伦敦的广播大楼生产家具。该公司的政策是总部大楼的陈设只能使用英国货。这项委托立刻将PEL置于公众的目光之下，从此委托接踵而至，很多来自BBC，因此PEL家具出现在该公司在世界各地的大楼内。

　　公司开张9个月后出了第一份产品样本目录，并展示于1932年4月在伦敦举办的理想家庭展览会上。由此带来了为位于舰队街的每日电讯报新楼提供室内摆设的委托，还有为诸如萨沃伊和克拉里奇等饭店室内提供家具。希尔公司也销售PEL家具，这也扩大了其产品的宣传。PEL赢得了前卫派客户的喜爱，这些人有图案与纺织设计师马里恩·多恩（Marion Dorn）、贝蒂·乔尔（Betty Joel），以及爱德华·麦克奈特·考弗（Edward McKnight Kauffer）。Isokon的品牌韦尔·科茨为本公司和PEL设计的家具也开始出口印度并接受英国王室家族的委托。

　　PEL的成功之道源自其创新、与用户有亲和力的家具风格。其制造的专利方法和伸缩式钢套管的使用令其许多型号产品可平整包装。PEL最著名的三种产品是"RP6"标准叠摞椅、"SP7"镀铬钢管躺椅和"SP43"椅子。他们均通过钢管的使用反映出欧洲的国际风格，充分说明了现代主义当时是如何席卷整个欧洲的。

　　到1935年时，PEL的产量已经很大，因此大众可以购得价位适中的该厂家具。公共委托不断增加，包括英国铁路公司、医院和学校。但到了30年代末，当时的政局以及第二次世界大战的威胁已开始影响到工厂的生产。正常生产在战争期间被搁置，转而生产军需品。

　　德海姆·麦克拉林（Denham McLaren）是30年代在英国工作的另一位设计师，其作品值得收藏。他是室内装饰与家具设计师，因使用兽皮、镀铬钢和玻璃创造奇异设计而著称，风格与艾琳·格雷大致相同。当时的建筑评论杂志刊登了他的室内设计后，他的风格获得了认同，其作品在将来肯定会升值。

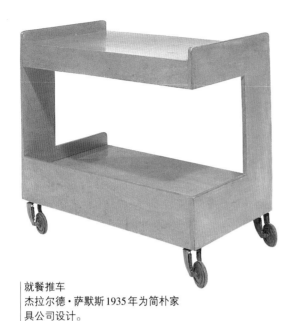

五斗柜厨
杰拉尔德·萨默斯1935年为简朴
家具公司设计。
1500-2500 英镑 / 2250-3750 美元

就餐推车
杰拉尔德·萨默斯1935年为简朴家
具公司设计。
1600-1800 英镑 / 2400-2700 美元

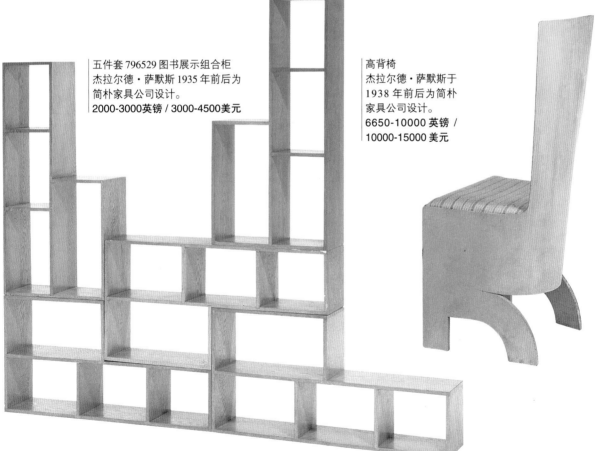

五件套796529图书展示组合柜
杰拉尔德·萨默斯1935年前后为
简朴家具公司设计。
2000-3000英镑 / 3000-4500美元

高背椅
杰拉尔德·萨默斯于
1938 年前后为简朴
家具公司设计。
6650-10000 英镑 /
10000-15000 美元

陶 瓷

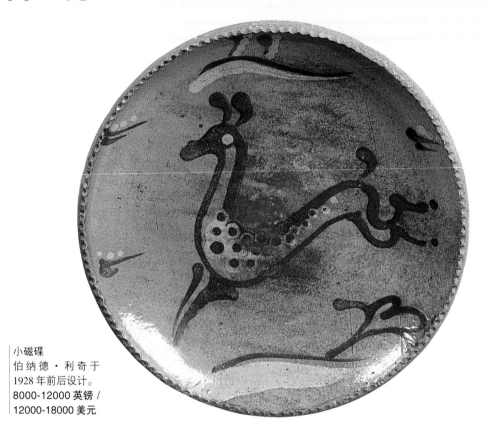

小磁碟
伯纳德·利奇于
1928 年前后设计。
8000-12000 英镑 /
12000-18000 美元

从20世纪初期开始人们一直狂热地收集工作室陶瓷。传统上这类作品是由艺术馆经销，还有从艺术家处直接购买，但自从80年代初期开始，拍卖市场开始推出最佳的历史作品，致使价格扶摇直上。伯纳德·利奇（1887-1979 年）过去在日本一直享有盛誉，日本是个赏玩瓷器艺术十分普及的国度。伯纳德·利奇早期的大部分优秀作品都是销往日本，在那里售卖得较快。

收藏瓷器的雅趣是藏品往往既有实用功能同时又很漂亮。同其他收藏领域一样，品相十分重要，磕口、裂缝和其他损坏都会对作品的价值产生莫大的影响。其实瓷器很有弹性，除了明显的冲击损坏之外，您不必担心像其他收藏品可能受到的由光线和湿度造成的损坏。

包豪斯有一个陶瓷车间，20世纪初期重要的现代主义学校都是这样。与这些学校并行的是一群个人，如利奇、麦克尔·卡迪尤（Michael Cardew, 1901-1983 年），他们当时正在阐述世界各地的匿名的手工艺制陶人的传统风格和技艺。

工作室陶艺人是手工制作，而非机械制作，他们信仰功能主义、材料的真实体现和富有意义的表面装饰。利奇的功夫全在表面装饰，即一种旋转形式之下的表面设计。工作室陶艺人信奉设计的社会力量，认为创作设计优雅、手工抛制的陶器可以说是真实的，总体上有益于社会。

20世纪20和30年代的英国处在工作室陶瓷的前沿。这种情况部分归咎于当时已强大并业绩显著的陶瓷工业，这种行业 18 世纪便出现在斯塔福德郡、伍斯特和德比，还有 19 世纪后期、20世纪初期的艺术和手工艺运动。另外当时还举办了一些有影响的中国瓷器展览会，艺术家们有机会接触到西方此前见不到的新形式和釉面。

20年代开始出现了在瓷器设计领域持续整个20世纪的新趋势，既将东方的瓷器风格与技艺融合于西方的瓷器传统。19世纪70年代伴随着美学运动的兴起，东方主义来到英格兰，艺术家和收藏家开始向英国大量进口中国陶瓷。但只是到了 20世纪，英国的制陶人才真正地接纳了东方传统。

"生命之树"瓷盘
伯纳德·利奇 1923 年设计。
18000-25000 英镑 / 27000-37500 美元

卵形瓶
凯瑟琳·普莱德尔·布维尔于1928年
前后设计。
3000-4000 英镑 / 4500-6000 美元

　　利奇对二者兼蓄并用，融为一体，他的被通称为"利奇"派的许多学生虽然创作了有自己特色的器皿，但往往继承了利奇的传统，当时还出现了规模生产和可承受的购买力。其他如卡迪尤等制陶人崇尚传统的英国乡村风格。诺拉·布雷登(Norah Braden，1901 年)和凯瑟琳·普莱德尔·布维尔 (Katharine Pleydell-Bouverie, 1895-1985年)均是利奇的早期得意门生。这两位女士从 1928 年到 1936 年间共用一间工作室，两人因试验使用灰分釉料而著称，灰分出自布维尔庄园的植物与树木。

　　利奇1919年来到日本，想法是传授蚀刻以资助他的周游，他把在伦敦斯莱德学到的技术传入日本。此后不久他对各种各样的东方陶瓷产生了浓厚的兴趣。许多日本和朝鲜的陶瓷式样源自日本的"茶道"器具，包括各种式样的茶碗、泡茶盛水用的水壶，还

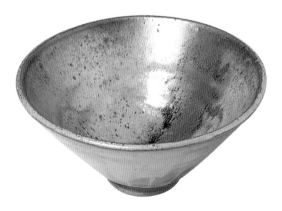

漏斗式碗
诺拉·布雷登 1935 年设计。
2000-3000 英镑 / 3000-4500 美元

"飞鸟" 碟
麦克尔·卡迪尤于 1930 年前后设计。
5000-7000 英镑 / 7500-10500 美元

粗陶瓶
滨田秀治于 1955 年前后设计。
30000-40000 英镑 / 45000-60000 美元

有装点茶室的插花用花瓶。利奇首次发现陶瓷是在一次 "Raku" 聚会上，"Raku" 为一种可使艺术家对陶罐进行快速装饰与烧制的技术。这种聚会的主题是宾客各自装饰一件陶瓷作品，烧制后带回家。利奇拜在陶艺大师尾形乾山的门下，很快便学有所成。他开始产生他的重要设计理念之一：即陶罐的图案应是环形的，并要为这个形式增辉。在他的有关陶艺的论文"陶艺师之书"中，利奇简要地阐述了他的信条，即"好的陶器一定要真实地反映生活"。

利奇 1920 年移居到康沃尔的圣伊维斯，同行的还有对其在日本工作十分敬佩的日本陶艺师滨田秀治，两人一同建造了一座称为"Anagama"传统日式三室升降窑，这种窑在当时西方是独一无二的。建窑是个艰难的差事，因此初期烧的好多窑总是带有这样或那样的瑕疵，然而两位艺术家的这些作品却是最热门的藏品。两人于 1921 年在伦敦举办了他们的首次展览。他们 20 世纪 20 年代在圣伊维斯作品的绝大多数为施釉制品，还有一些粗陶器，即大挂盘，这些东西已成了利奇作品收藏的珍品。

滨田 26 岁时来到英格兰，在那里生活了 4 年，后来他又归国开创自己的事业。尽管他在英格兰逗留短暂，却对 20 世纪的工作室陶瓷设计产生了重大影响。滨田毕业于东京工学院，1918 年邂逅利奇。在圣伊维斯合作时，两人的进步可谓比翼双飞。滨田主要制作配有雕刻图案的碗具和绘有中国传统花草图案的花瓶。滨田在英国制作的作品都有标记，便于了解到具体的制作阶段。

滨田和利奇的早期作品十分相似，但滨田后来发展了一种缩小图像化的方法，即在胚胎上用釉随意泼洒出抽象的图像，效果很显著。滨田 1923 年以后不再在作品上署名了，部分原因归于他所信奉的禅宗，该信仰主张谦卑，不彰显个人。滨田的商标图案为竹水枪，他的许多作品都带有这个图案。滨田认为反反复复地绘制一个图案，到了胸有成竹、挥洒自如的程度，便产生了一种内在的更强的表现力。同利奇一样，滨田的信条是质地真实、功能完善。他于 1925 年返回日本，这时一个叫麦克尔·卡迪尤的年轻陶艺师加入了利奇的行列。

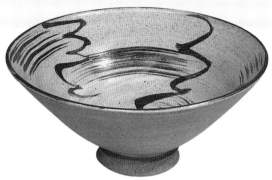

涡旋碗
威廉·斯泰特·默里于1929年前后
设计。
4000-6000 英镑 / 6000-9000 美元

粗陶平花瓶
河合宽次郎于 1935 年前后设计。
12000-18000 英镑 / 18000-27000 美元

卡迪尤是出自20年代圣伊维斯工作室的利奇最出众的门生之一，他来的时候已具备了北德文（North Devon）施釉制品的知识以及对它的热爱，北德文在当时英格兰是地方历史悠久的手工艺依然兴盛的少数地方之一。卡迪尤同利奇一道工作至1926年，之后在格洛斯特郡的温切扣姆的一座传统陶器厂内建立了自己的工作室。

利奇和卡迪尤的关系可以说是相辅相成，利奇将卡迪尤带进了东方陶瓷世界，而卡迪尤则将在陶器上配以把手的技艺传授给利奇。卡迪尤制作陶罐、瓶子、陶片、茶杯、茶壶，还有较为传统的造型如油罐、果汁壶，在30年代的伦敦举办过展览。他的作品也是由 Heal's 商店经销。其作品都有刻制的"MC"印鉴，他的温切孔贝作品也应当带印制的温切孔贝窑场印章，即字母"W"和"P"的组合。卡迪尤这个时期最值得收藏的是带有动物、鸟类和鹿的图案的作品。

威廉·斯泰特·默里（William Staite Murray，1881-1962年）在伦敦坎伯韦尔艺术学校读的是陶瓷

陶艺师标记

20 世纪 20 年代的优秀陶瓷作品尽管稀有，但还能找得到，一般都带有刻制的标记，这种做法是 20 世纪的通行做法。许多作品同时带有制作该作品的艺术家的花押字（通常为姓名的第一个字母组合而成的图案），还有烧制窑的标志。例如，20 年代烧制的作品上会有"BL"(Bernard Leach, 伯纳德·利奇)，接下来是"St Ives"（圣伊维斯)标记、秀治的日文名（滨田秀治）、"MC"或"MAC"(Michael Cardew, 麦克尔·卡迪尤)，或是"S.T."(Sidney Tustin, 悉尼·塔斯廷)。"利奇陶器"是专指圣伊维斯窑的术语。利奇在他所涉及的所有作品上都要加上他的标记，如果标记为印制的"BL"，一般被认为是他本人制作和装饰的，如果是绘上的或是刻制上的花押字，这件作品便很可能是他徒弟制作的，而装饰为利奇所为。圣伊维斯的花押字仅出现在这个窑烧制的作品上，你可能发现有的作品只有利奇的标记，这很可能是别的地方烧制的。

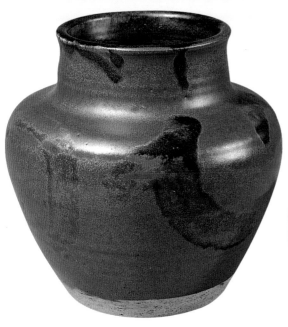

粗陶罐
威廉·斯泰特·默里于 1923 年设计。
2000-3000 英镑 / 3000-4500 美元

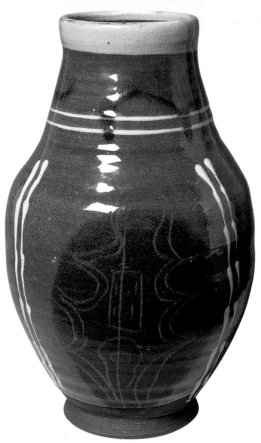

釉陶花瓶
托马斯·萨姆·黑尔于 1946 年前后设计。
2000-3000 英镑 / 3000-4500 美元

课程，在1915-1918年期间跟随艺术家卡思伯特·弗雷泽·汉密尔顿，在他的 Yeoman's Row 工作室工作。默里对东方主义文化具有浓厚的兴趣并皈依佛教。1919年，他在他兄弟的加工车间里建立了自己的工作室，位于伦敦的罗瑟海泽。默里这个时期的陶器带有明显的宋朝瓷器和中国早期陶瓷的影响。他生产了富有特色的高桩粗陶花瓶、陶罐和碗具，全部为淡雅的单色装饰。默里还采用自然植物图案和赤褐色釉料。

默里1924年在伦敦威克翰姆路自己的花园里建造了一座燃油窑。他这个时期的许多作品几乎都不加任何装饰，当时他正潜心开发燃油窑（鲜为人知的技术）专用的瓷釉。从1924年起他的作品开始用印记，而不是刻制标记。在整个20年代直至1929年，默里每年都在帕特森画廊展示作品，并引起了几位富有的赞助人的瞩目。

默里认为瓷器的美在于集旋转的外形、色彩和表面于一体，将绘画和雕塑艺术融会贯通。他不像利奇和滨田那样十分强调功能性。他1927年加入先

锋派画家、评论家和雕塑家组成的 7 + 5 社团，其中有芭芭拉·赫普沃斯、亨利·穆尔和克里斯托弗·伍德。

在1929年，他迁家至伯克郡的布雷，在那获得一座较大的窑，开始制作比较大的作品。默里在大多数情况下对重要作品给予命名，对于今天来说这有利于鉴别和分类其作品。他在1936年之前一直在勒菲弗斯画廊展示，但其作品价格十分昂贵，只有富豪才承受得起。这就是利奇和默里的主要区别，利奇认为他的作品要让人买得起，要批量生产，而默里的作品是少量生产，又是通过画廊经销，要价很高。

同利奇一样，默里也成为具有重要影响力的人物，也可以说是位不大墨守陈规的老师。他的著名

维也纳时期的黑茶壶
戴姆·露西·里1928年设计。
8000-12000 英镑 / 12000-18000 美元

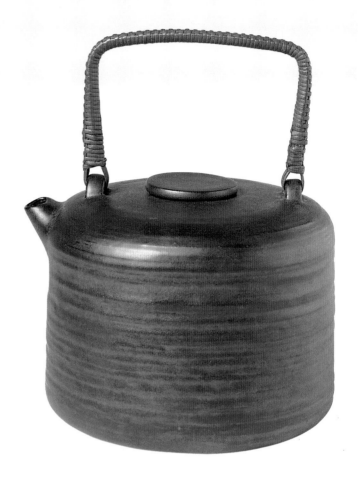

弟子之一是托马斯·"萨姆"·黑尔（Thomas "Sam" Haile，1909-1948 年），其享年虽短却颇有建树。黑尔1931年进入皇家艺术学院学习绘画，后转到斯泰特·默里门下学习陶瓷。黑尔是位颇有成就的超现实主义画家，其作品的特点是形象逼真、栩栩如生，常带有超现实主义装饰。黑尔主要从事粗陶瓷制作。在1938年他与身为陶艺师的玛丽安娜·德特雷（Marianne de Trey，1931年出生）结婚，之后移居美国，40年代后期他在美国很有影响力。黑尔在美国的安阿伯工作了一段时间，这使他获得国际上的承认，作品为人收藏。

戴姆·露西·里（Dame Lucie Rie，1902-1995年）出生于维也纳的露西戈梅珀茨，1917年入艺术学校学习绘画，但试用过陶轮后转学陶瓷，这说明她此后是多么痴迷于陶轮。露西·里的作品在30年代于维也纳引起关注，她开始举办展览，反响很大。约瑟夫·霍夫曼（Josef Hoffman，1870-1956年）是维也纳的设计大师，创建了1937年巴黎世界博览会的奥地利馆，并建造了一个玻璃走廊来展示露西·里的70件陶器。维也纳陶器的标记是"LRG Wien（Lucie Rie Gompertz）"。

当希特勒1938年兼并了奥地利之后，露西·里出国来到英格兰。到达伦敦之后，她开始用"RIE"或"LR"来标记其作品。战争期间她在坎登的镜片工厂上班，并在帕丁顿的一个车间制作陶瓷钮扣，这对于她尝试更具艺术性的陶器起到了资助作用。露西·里1945年加入英籍，此后不久，一位叫汉斯·科弗（Hans Coper，1920-1981年）的踌躇满志的雕塑家来到她的工作室，两人合作有十多年，成为亲密无间的挚友直至科弗去世。

露西·里的维也纳陶器作品外形典雅秀气，表面圆润温暖，尽管没加传统的表面装饰。作品施釉以后，更增添了其内在美，这种效果是通过容器的外形轻而易举取得的。功能性亦十分重要，从维也纳时期的质朴简洁却极为实用的茶壶设计上可以看出这点。露西·里的作品都是"一次烧制"而成，这种技术也是出于实际需求，她在维也纳的初期日子里不得不带着未烧制的陶器穿过城市送入窑中。

玻 璃

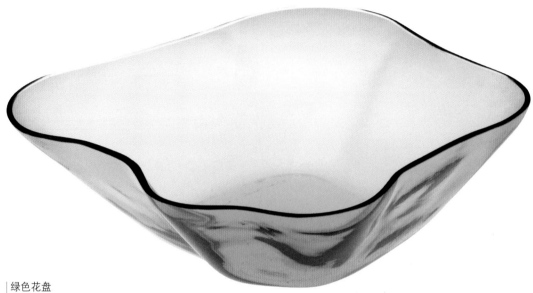

绿色花盘
阿尔瓦·阿尔托1939年设计，
Karhula 1949年制作。
2000-3000 英镑 / 3000-4500 美元

　　20世纪内各地的工厂生产了大量不同风格的玻璃作品，收藏这些作品已成为一种时尚。某些工厂和设计师的作品较受收藏家喜爱，因此价格较高，而名气不大的工厂的作品目前价格依然较低。

　　同设计的其他领域一样，现代运动对玻璃作品也造成影响。具有浓郁装饰性的彩色玻璃作品出现于19世纪后期和20世纪初期，属于新艺术风格（代表性的有美国的Tiffiny、澳大利亚的Loetz、法国的Galle和Daum）。虽然装饰性玻璃制品大量出现在20世纪20和30年代，这些是优质、风格化、自然主义的压花制品，但现代主义的影响却表现在玻璃设计的其他方面。新的简洁外形，通常为拘谨的几何形装饰，这时开始发生影响。

　　这一进程的起源可追溯到英国设计师克里斯托弗·德雷瑟博士（Christopher Dresser，1834-1904年），是他在19世纪后期率先迈出了走向现代主义的步伐，他设计了有机造型的Clutha玻璃，制作的厂家是James Couper and Son公司，还有他为Hukin和Heath设计的功能主义的金属和玻璃餐具。

　　对现代玻璃设计产生重大影响的人物是在维也

"巴黎"花瓶
威海姆·瓦根菲尔德1936年设计。
600-700 英镑 / 900-1050 美元

带风格特征的图形刻花透明玻璃瓶
理查德·萨斯姆斯 1928 年设计制作。
180-220 英镑 / 270-330 美元

纳工匠联盟和德意志工匠联盟工作的约瑟夫·霍夫曼（Josef Hoffman，1870-1956 年），他最初采用几何形拘谨的花草 "Broncit" 设计图案，由 J.& L. Lombmeyr 制作。这是 Lombmeyr 采用的一种工艺，先是腐蚀掉作品外涂层古铜色，露出突起的图案，衬底为亚光，常常为黑色或红色套白色。

奥托·普鲁茨切尔（Otto Prutscher，1868-1940 年）这个时期为维也纳工匠联盟设计的玻璃作品最令人称奇叫绝、值得回味，代表作是纤细的把柄和透明玻璃的圆柱形碗具，覆以分割为几何网状图形的彩色涂层，这种图案有种建筑的立体感。

同彼得·贝伦斯一样，霍夫曼也生产了许多简洁的设计。霍夫曼的特点是生产厂家为 J.& L. Lobmeyr 的精美的吹制式样，和生产厂家为 Moser of Karlsblad 的刻面的式样，而贝伦斯是将色彩和形式统一起来，作品由 Rheinische Glashütte 生产。

脱离主义者和维也纳工匠联盟的作品预示了大约20年后出现的包豪斯学派的现代主义作品。包豪斯学派的现代主义玻璃的最突出的典型是威海姆·瓦根菲尔德（Wihelm Wagenfeld，1900-1990 年）。他就学于魏玛包豪斯，对学校的功能主义和材料质地真实的教义坚信不移。瓦根菲尔德生产了一些风格固定的设计，包括1923-1924年的 "MT9" 台灯和一系列吹塑的可摞叠玻璃贮物罐子。他的设计将包豪斯的现代主义和工业技术完美地融合在一起。这里展示的1936年出品的 "巴黎" 花瓶充分体现了包豪斯所倡导的各种品质。

德国玻璃设计师理查德·萨斯姆斯（Rechard Süssmuth，1900-1974 年）将传统装饰与现代形式与生产工艺相结合。本页所示的玻璃瓶集这些因子于一身，简洁的外形、拘谨、独具风格特征的图形刻花装饰，此外是由设在德国彭兹格的自己的工厂大规模生产的。

维也纳工匠联盟和包豪斯设计师的影响也传播到其他国家。瑞典的西蒙·盖特（Simon Gate，1883-1943 年）和爱德华·哈尔德（Edward Hald，1883-1980 年）的作品将功能主义和现代性成功融为一体，同时依然显露出一种有机外形的韵味。

芬兰的阿尔瓦·阿尔托（Alvar Aalto，1898-1976 年）当时在构思现代家具设计理念的同时也在设计玻璃作品。他在玻璃上的首次成功之作是1933年的 "Riihimaki 之花"。阿尔托最红的作品是 "萨沃伊" 花瓶。他设计的特点一般是柔和的有机外形，吹制时采用木模型。对面页的 "绿色花盘" 是阿尔瓦·阿尔托的有机玻璃设计的典型代表。

安德里斯·德克·科皮尔（Andries Dirk Copier，1901-1991 年）漫长的设计师职业生涯始于荷兰的 Leerdam 玻璃厂。他的多才多艺包括受里特维尔德启发而设计的摆设在黑色托盘上的原色的仙人掌陶罐，还有现代主义的花瓶和餐具。

英格兰现代主义玻璃制品的惟一真正代表是基思·默里（Keith Murray，1892-1981 年），为新西兰出生的建筑师和设计师，受1925年巴黎博览会和1930年瑞典博览会影响较深。作品有质朴的极简风格、对称吹制的作品，还有切割和雕刻的器皿。这些作品都是由 Stevens 和 Williams、Royal Brierley 生产，偶尔可见到摹写签名。这种标记很有可能是假的。一个普遍的误解是他的作品全部都带有标记。

纺织品

壁挂
冈塔·斯托尔兹20
世纪 20 年代设计
（2000 年又限量生
产一些）。
8000-9000 英镑 /
12000-13500 美元

在 20 世纪 20 和 30 年代，欧洲的纺织品设计又兴盛起来。19 世纪后期的英国工艺运动拉开了手工纺织品设计复苏的帷幕，复苏后的延续是促进其兴盛的部分原因，也是由于现代主义的室内设计和家具需要与之匹配的现代主义织物。一些纺织品设计师的作品价格昂贵，但是收集那些不知名的或者尚未崭露头角的设计师的作品来装饰你的居室是不错的选择。可以收集垫子、刺绣品、壁挂饰物，甚至毯子。

包豪斯培养出了两个 20 世纪最著名的、最有创意的纺织品设计师：安妮·阿伯斯 (Anni Albers，1899-1994 年) 和冈塔·斯托尔兹 (Gunta Stölz，1897-1983 年)。两位女设计师都在包豪斯执教，坚信能设计出能大量生产的好作品。该校其他值得一提的纺织品设计师有：格特鲁德·阿恩特、奥蒂·伯格纳、莉娜·伯格纳、马利·埃尔曼和多特·赫尔姆和玛格利特·莱斯纳。

包豪斯的纺织车间是学校从 1919 年建校到1933 年关闭期间惟一一直在经营的车间。车间取得了商业上的成功。1925 年德绍贸易联盟检查魏玛包豪斯时评价道："纺织车间看起来比其他车间要强盛，显然其产品需要认可。"女性设计师注册入学包豪斯时被安排到这里，因为传统认为纺织品设计是女性擅长的领域。很多设计师学过美术，所以对色彩和构造有把握。学生们既学习材料，也学习使用织布机和编织法，还学习刺绣、编织、钩针、缝纫和记账，为以后的职业生涯做准备。

包豪斯纺织品设计师用新型材料作试验，比如Lurex、皮革和玻璃纸，也制造独创的纺织品，就是平行并列使用新型的材料和传统的材料，比如棉花和黄麻，甚至制造轻微反光的或者可以反用的纺织品。这是很重要的考虑，因为家里的仆人越来越少，设计师们致力于生产易保养、持久耐用的纺织品，将全社会定位为消费群体。新技术令他们能设计出双层和三层织物，提花织布机（特点是可以自动选择并编线成特定式样的带孔卡系统）使更精致的设计成为可能。

斯托尔兹当初在慕尼黑先学习的是绘画和制

簇绒毯
爱德华·麦克奈特·考弗 20 世纪 30 年代设计。
5000-7000 英镑 / 7500-10500 美元

陶。1919 年她加入了包豪斯的编织车间（这是当时惟一接受女性的车间）。她冲破限制，在 1927 年之前经营着该车间，是包豪斯中惟一的女性系主任。她是编织的能手，技艺娴熟，对优秀设计具有本能的鉴赏力。斯托尔兹相信"编织是一个美学整体，是结构、形式、颜色和物质的统一体"。

她的壁挂饰品和挂毯大量运用了大胆的色彩和抽象的图案，受到在包豪斯执教的画家瓦西里·坎丁斯基很大的影响。斯托尔兹最钟爱的图案包括单色条纹、方格和圆环。她还在包豪斯的家具车间工作过，与马塞尔·布鲁尔一起设计了几件作品，如1921 年的"非洲"椅，带有抽象织画的椅座和靠背，还有在同一年设计的一把侧椅，是带有到风格派特色的椅座和靠背。

墙挂
冈塔·斯托尔兹 20 世纪 20 年代设计
（2000 年又限量生产一些）。
8000-9000 英镑 / 12000-13500 美元

簇绒毯
马里恩·多恩20世纪30年代设计，
带 "Dorn" 字母组合图案。
3000-4000 英镑 / 4500-6000 美元

毯子
马里恩·多恩大约在 1930 年设计。
2000-3000 英镑 / 3000-4500 美元

斯托尔兹是20世纪20年代一位多产的设计师，但是由于材料的匮乏，那时她的水彩设计作品很少能被生产成纺织品，所以真品很少见。但是，她的一些设计现在又重新生产了，这是收集她作品的一个好途径。由于版本限量，这些在将来可能很有价值。区别原版和再版纺织品的最好办法就是看自然老化的痕迹（褪色、松线，或者纺织品的部分磨损）。一般来说，这个时期品相良好的纺织品一定会卖出最高价。

安妮·阿伯斯是包豪斯纺织车间的另一个中心人物，尤以壁挂饰品和孤本纺织品闻名。她在包豪斯学习和执教直到1933年，她和身为艺术家和设计师的丈夫约瑟夫一道移居美国。在美国，她教授纺织品设计，并举办展览，获得了极大赞誉。同斯托尔兹一样，她的作品易于辨别，特点是大胆运用抽象的色彩和形式，可明显看出在包豪斯执教的画家保罗·克利的影响。

包豪斯的纺织品设计很少有记录或文献记载，所以很多设计师是匿名的，例如这里展示的样品（参阅对面页）。包豪斯的原创纺织品很稀有，因为

学生们的大部分设计由学校本身购买并编目，学校是作品的正式所有者。包豪斯搬迁至魏玛的时候，车间分成两部分，一个是试验车间，另一个是生产车间，后者主要侧重设计大量生产的作品。1930年编织车间与Polytextil合并，后者是一家商业纺织品公司，准备生产销售价格合理、艺术效果好的包豪斯包覆织物和窗饰纺织品。这些作品相对稀少，但是确实出现过，一般将其标记为 "德绍包豪斯"。

1925年巴黎博览会后，英国的纺织品呈现出显著的现代主义韵味。垫子陡然变得极具风格。马里恩·多恩(Marion Dorn, 1896-1964年)创作了那个时期一些最时尚的纺织品，这点可从她现代主义风格的色彩亮丽、几何图案的垫子上看出。

在男性主宰的这个产业里，多恩是位颇有建树的设计先锋。因此在20世纪英国纺织品设计师当中，多恩的作品成为人们收藏的首选。多恩坚持采用源自立体派的大胆风格，直至20世纪30年代中期，在1935年她为伦敦Claridge餐馆室内设计了小地毯。

匿名织物
包豪斯纺织品，部分。
800-1200 英镑 / 1200-1800 美元

多恩嫁给了艺术家兼平面设计师爱德华·麦克奈特·考弗（Edward McKnight Kauffer，1890-1954年）。考弗也设计现代主义的、色彩亮丽、几何图案的纺织品和小地毯。考弗出生在美国，1914年去了英国。他与艺术家温德姆·刘易斯（Wyndham Lewis）一起工作，刘易斯是伦敦 Omega 车间的成员。该车间在第一次世界大战之前生产制造了一系列现代主义风格的陶器、纺织品、屏风和家具。这个短命的车间还为伦敦地铁制作了令人怀念的平面艺术品。

多恩和考弗的设计作品一般为立体派风格，还有一些是抽象图形和自然图案。从1928年开始，英格兰威尔特郡的威尔顿皇家地毯厂手工编织他们的设计。两人作品的特点是大量运用色彩，背景朴实，大部分作品都不设边界。麦克奈特的作品通常织有其名字的字母组合 KK，多恩的作品为 Dorn。

纺织品的展示与管护

古旧纺织品的存放要避开阳光和强烈的人工光照，光照会使织物褪色，削弱织物的美感与价值。保护精美织物的最佳方法是用镜框罩上。增强保护的方法之一是将织物缝在用织物包覆、无酸的衬板上，然后镶上镜框。

如果你打算将藏品贮存起来，最好是将纺织品卷起来，或是平放，而不要折叠，因为折叠易导致折叠处的断裂。在每件织物之间垫上无酸绵纸（在专门的供应商处有售），以增强保护。用这种方法保存织物收藏品还可起到防止蛀虫和金龟子科昆虫的作用。

用抽真空的办法保存古旧地毯通常是安全的，只是要十分小心，不要让真空吸尘器将松散的织线吸进去。为此，你可在吸尘器的吸尘头上罩上一个小网子，这样便可安然清理毯子的各部分了。

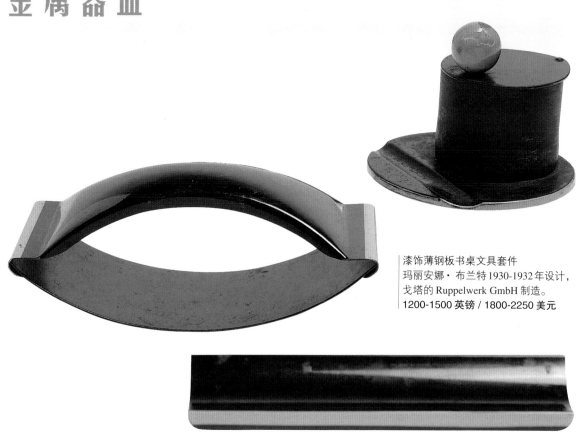

漆饰薄钢板书桌文具套件
玛丽安娜·布兰特1930-1932 年设计，
戈塔的 Ruppelwerk GmbH 制造。
1200-1500 英镑 / 1800-2250 美元

　　包豪斯和源自包豪斯学派的金属器皿堪称20世纪最具风格的物件。这些金属器皿既功能完备又清新淡雅，其崭新的风格在20世纪里影响了所有的金属设计师。包豪斯最传奇的故事之一是将铜等传统材料与镍和铬结合起来，创造出机械加工的美感。

　　玛丽安娜·布兰特(Marianne Brandt, 1893-1983年) 很可能是20年代末和30年代初最知名的金属设计师。她用新型材料和传统的材料制作了大量时尚的日常用品，从电镀的黄铜茶滤器、镀铬书桌文具套件、吊顶灯和床头灯。布兰特于1924年加入魏玛包豪斯，在当时由拉斯罗·莫霍利·纳吉管理金属车间做学徒。她后来成为该车间的副主任，也成为包豪斯最成功的女性设计师，尽管刚开始时她受到了男性设计师同事的抵制。

　　布兰特的最引人注目的一个设计是黄铜镀镍的抽象烟灰缸，是在1924年为包豪斯的金属车间而做。这件杰出的设计作品结合了球形和半圆形，把一件日常用品变成了艺术品，集中体现了包豪斯的理念，即实用性与美感。该作品还有银制和青铜制

款式。虽然它是手工制作，却非常适合大量生产。意大利厂商 Alessi 得到了位于柏林的包豪斯档案馆的许可，目前在生产这款烟缸。区分这些复制品和布兰特的真品很容易，因为复制品是不锈钢制成，而且烟缸底座没有"包豪斯"标志。

　　布兰特还设计了许多其他实用的物品，从1927年开始制作金属和镀镍台灯，获得了商业上的极大成功。她任职金属车间主任直至1929年，那年她去柏林为沃尔特·格罗皮乌斯工作了一段时间，后来去戈塔在 Ruppelwerk 制造厂工作，在那里她继续制作书桌文具套件和其他家居物品。在余下的职业生涯里，布兰特任教师和画家。

　　克里斯廷·德尔 (Christian Dell，1893-1974 年) 在1922年到1925年期间担任包豪斯金属车间的师傅，设计了一系列金属杯、茶滤器和照明灯。像布兰特一样，德尔坚信能创作出供大量生产的实用金属器皿，但比起他的包豪斯同代人，德尔更多地回顾过去。因此他的设计反映出他对历史的眷恋。德尔使用的材料也较为昂贵，如乌木和银等。

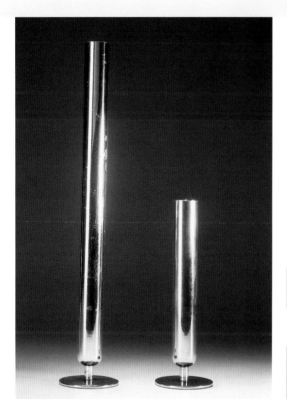

电镀的黄铜茶滤器
克里斯廷·德尔 1934 年设计。
600-800 英镑 / 900-1200 美元

两个白色金属圆柱形花瓶（型号为 BR24）
弗里茨·奥古斯特·布鲁豪斯 1928 年为
WMF 设计。
700-900 英镑 / 1050-1350 美元

　　上图展示的两个白色圆柱金属花瓶是弗里茨·奥古斯特·布鲁豪斯 1928 年为德国厂商 WMF 设计的，与该厂商此前生产的极度装饰的新艺术风格金属器具形成鲜明对照。其高度抽象的、收分的杯身依托在单圆柱状杯脚上，虽显得粗陋，仍不失优雅。这些花瓶恰到好处地展示了包豪斯的原则在20世纪20年代后期是如何应用于工业生产中。花瓶印有制造商 WMF 的戳记。

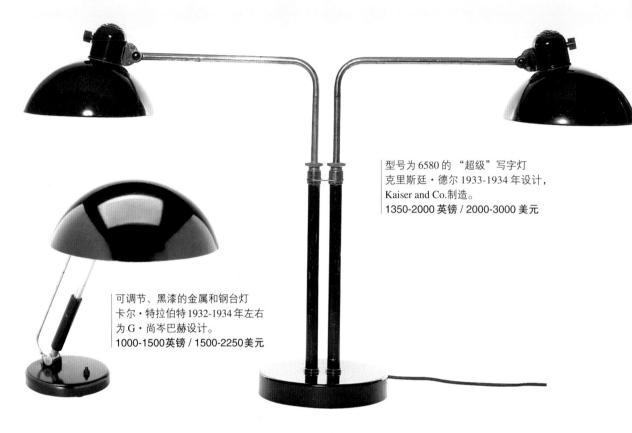

型号为 6580 的 "超级" 写字灯
克里斯廷·德尔 1933-1934 年设计，
Kaiser and Co.制造。
1350-2000 英镑 / 2000-3000 美元

可调节、黑漆的金属和钢台灯
卡尔·特拉伯特 1932-1934 年左右
为 G·尚岑巴赫设计。
1000-1500英镑 / 1500-2250美元

随着台灯的出现，在 20 世纪 20、30 年代的 20 年间，电灯进入了大量生产的鼎盛时期。一些最好的照明设备出自包豪斯的金属车间，与玛丽安娜·布兰特的金属器具同时出现。法国和斯堪的纳维亚也产生了一些杰出的新设计。

写字灯（desk lamp）的设计尤其有创意，形式实用，装饰极简，台灯设计也突破了传统。比如，保罗·亨宁森 1925 年为丹麦Louis Poulsen公司设计的黄铜和玻璃制PH 台灯，极具影响力，一直到现在仍然启发着很多相似的设计。虽然市场上的大多数照明设备仍然带着最初的电木插头和电线，需要换新电线而达到现代的安全标准，但现代主义照明设备的好处就在于它能家用。

保罗·亨宁森（Paul Henningsen，1894-1967 年）是斯堪的纳维亚最多产的照明灯具设计师之一，在漫长的职业生涯里设计了上百种不同类型的灯。他原是学建筑的，后来转行到新闻业，1924 年开始设计。其设计的PH灯的原型，带有独创的三层灯罩，能产生柔和的定向光，在 1925 年的巴黎博览会上展出，立刻获得了成功，赢得金奖并很快投入大量生产，在第二次世界大战爆发前出口到中欧、北美和非洲，第二次世界大战后继续生产，现在仍然在生产。此处展示的稀有灯具是 1927 年生产的，带有黄铜杆支撑的多层铜罩。早期的型号在灯罩下有 "专利产品" 标志，由此看来，该灯属于 1927 年左右生产的第一批，稍微靠后的型号标记有 "专利"。

Desny 生产的镀铬金属和玻璃台灯极好地展示了玻璃与金属可以结合在一起产生实用性强，又非常美丽的物件。玻璃盘与灯杆交叉这一不寻常的设计令该灯尤其吸引人。灯的几何立方形状是典型的现代风格，反映了 1925 年巴黎博览会后起源自法国的现代主义风格。La Maison Desny室内装修装饰店由德斯奈特和勒内·农尼两位设计师建立，从 1927 年营业至 1933 年间。他们制造了各式各样独特的家具、纺织品和金属制品，包括花瓶、碗、灯、地毯和铝制椅。

克里斯廷·德尔（Christian Dell，1893-1974 年）是包豪斯最先锋的金属设计师之一。1922 年至 1925

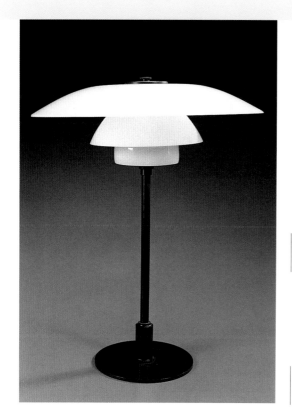

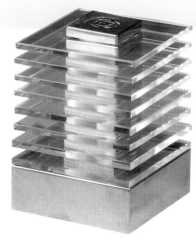

镀铬金属和玻璃台灯
Desny 在 1935 年前后制造。
2000-3000 英镑 / 3000-4500 美元

早期"PH"台灯
保罗·亨宁森 1927 年为 Louis Poulsen 设计。
5000-7000 英镑 / 7500-10500 美元

年期间，他担任魏玛包豪斯金属车间的主任，正是在这里，他发展了极为现代的照明灯具设计，制造了家用金属物品，比如酒杯、茶滤器。德尔在 20 世纪 30 年代继续设计着现代主义金属器具，40 年代早期转至珠宝生产。型号为 6580 的"超级"写字灯（参阅对面页）于 1933 年至 1934 年间设计，由德国公司 Kaiser and Co. 生产。德尔设计风格优雅实用，该写字灯为双灯，比单灯更具特色，令该设计更具收藏价值。

写字灯

在现代设计收藏者中，单灯和双灯写字灯越来越受欢迎，特别是知名设计师的设计，比如包豪斯的克里斯廷·德尔和卡尔·特拉伯特。很多灯由上漆金属和钢制成，并可根据使用者需要调节。对面页展示中的特拉伯特灯设计超前，其圆形的灯罩和优雅的外形前瞻了 20 世纪 50 年代的风格。

如果写字灯没有为适应现在的需求而改装，还保留着原有的导线和插头，你很容易鉴别它的真伪。如果你不想将其改装在家中使用，该写字灯仍然值得作为装饰品而收藏。写字灯的品相形状很重要，带有刮痕的金属灯罩或有磕碰凹陷，其价值通常要比保存完好的低，除非它们是某位特别重要的设计师的作品，或者是从来没有大量生产的孤品原型。

平面设计

"伦敦继续前行"海报
曼·雷于1932年设计。
40000-60000英镑 / 60000-90000美元

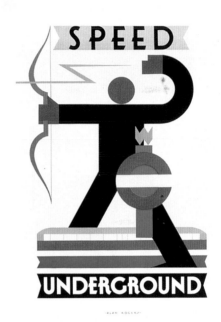

为"速度"而作的艺术作品
艾伦·罗杰斯1930年的海
报设计构想,非卖品。

　　现代主义平面设计的最好作品之一是20世纪20和30年代为伦敦地铁所作的设计,其本身理所当然地成为热门的收藏品。当时著名艺术家和设计师的为数不多的设计图象现在可卖到五位数的价钱。如今,伦敦地铁的墙壁已经成了海报的展示空间,广告内容从剧院演出到书籍五花八门。但是在20世纪的早些时候,伦敦运输局必须宣传它自己的产品,并请一些当时最伟大的现代艺术家和设计师将其欲表达的信息传递给乘客。

　　城市和伦敦南部铁路公司于1890年建造出世界上第一条电动地铁,此前伦敦铁路一直以蒸汽为动力。由于地铁的圆形隧道,伦敦铁路很快被称作"管道"。到20世纪20年代末,伦敦地铁的标志变为标志性的条块和圆圈的组合,并在20世纪余下的年代里作为伦敦的标志。亨利·C·贝克1933年绘制了纯正风格化和抽象的伦敦地铁线路图,该设计标新立异、不为时空所限,直至今仍在使用。

　　彩色平版印刷海报出现于19世纪90年代的法国。伦敦地铁1910年开始利用这种新媒介展开宣传

运动,鼓励乘客使用这种新颖的交通方式。人们每天都看得到地铁海报,现代设计便由此传递给大众。

　　弗兰克·皮克1908年被任命为伦敦运输局的宣传官,正是他的设计理念将现代艺术带入成千上万伦敦人的日常生活。皮克委托了当时一些最有创造力的先锋艺术家设计海报,包括爱德华·麦克奈特·考弗,劳拉·奈特,拉斯罗·莫霍利·纳吉,曼·雷。到20世纪30年代末,受包豪斯学派、旋涡主义和俄罗斯构成主义影响的海报装点了伦敦的所有地铁站,每年出现近40幅新设计。每次海报印刷都有一些销售给公众,所以今天的收藏市场上出现了这类印刷品。

　　爱德华·麦克奈特·考弗(1890-1954年)1914年首次被委托设计地铁海报,后来成为主要设计师之一,制作了100多幅海报。他早期设计的海报非常传统,图案特色为自然描绘的英国风景,鼓励伦敦人去体验乡村生活的乐趣。在创造了他最出名的绘图之一(1930年,"6-12点期间的游乐")之后,他的作品开始反映出欧洲和美国的现代主义。图上

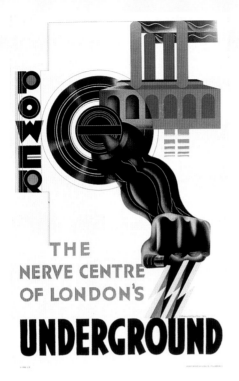

海报 "能量"
爱德华·麦克奈特·考弗 1931 年设计。
15000-20000 英镑 / 22500-30000 美元

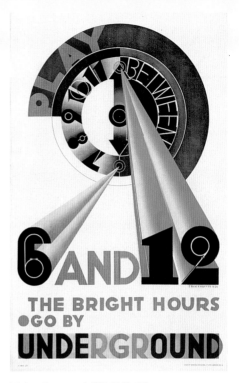

海报 "6 – 12 点期间的游乐"
爱德华·麦克奈特·考弗 1930 年设计。
8000-10000 英镑 / 12000-15000 美元

有受到包豪斯绘画影响的、向观者方向冲出的突出流线型数字和浓重的色块。一年后，他创造了"能量"，一幅极具力量感的画面，模仿了十年前俄国的构成主义绘图。同样的影响还可以在艾伦·罗杰斯的海报"速度"中看到，该海报大胆使用了几何形状。

伦敦地铁最珍贵的海报之一是"伦敦继续前进"，由具有探索精神的先锋派摄影师和艺术家曼·雷（Man Ray，1890-1976 年）在 1932 年设计。曼·雷出生于美国，以绘画、绘图、摄影、拍电影和雕塑闻名。20 世纪 20 年代里，他既是达达派也是超现实主义组织的成员，正是在这个时候，他开发了他的"光图象"和"黑影照相"，就是不用相机，把物体直接放到感光纸之上，暴露于光线而成像的照片。"伦敦继续前进"是曼·雷为伦敦运输局创作的惟一画作，因此其价值和渴求度很高。其画面富有想像力、睿智、现代味十足，不同于以往在地铁上见到的任何画面。

拉斯罗·莫霍利·纳吉

设计师拉斯罗·莫霍利·纳吉(László Moholy-Nagy，1895-1946 年) 出生于匈牙利，1923 年去了包豪斯，先在金属车间教课，后来负责学校里的基础课程。纳吉最初是招牌画师和平面及凸版印刷艺术家。莫霍利·纳吉的作品受到俄国构成主义的很大影响，这点可从他为伦敦运输局创作的作品中看出。

莫霍利·纳吉是自学成才的艺术家（1917 年在战争中受伤，在康复期间中开始绘画）。他那动感的、泼辣的画风是包豪斯风格和早期现代主义绘画的典型代表，特点是运用直线、几何形状并采用原色抽象构图。莫霍利·纳吉德的绘画也反映出他对机器时代和工业化的兴趣。

第二章　世纪中叶设计

第二章 世纪中叶设计

从20世纪40年代中期到50年代末期，设计师开始抛弃早期现代主义的粗犷线条，转向更整体化的风格，上图所示的咖啡桌，由野口勇设计(1904-1988年)，其带雕塑特点、生物形态的桌腿体现出这些特点。这也是设计趋同的时代，英国、斯堪的纳维亚和意大利的设计与美国的新一代设计师和艺术家的设计开始融合。20世纪中叶，最前沿的现代设计最终从画廊走出，从限量版到大量生产，在美国和斯堪的纳维亚尤为如此。

在新的有机风格的传播上，国际展览依然发挥着主导作用，尤其是那些在纽约现代艺术博物馆和三年一度的米兰博览会等。新材料依然流行，胶合板和层积材料流行，50年代末塑料开始普遍使用（美国于1949年首次使用聚乙烯）。

英国1946年在伦敦维多利亚和阿尔伯特博物馆举办的"英国能成功"展览标志着战后新设计的出现。该展览旨在激励公众在战后恢复对英国设计和工业的信心，吸引了超过150万参观者。展出了现代技术最新成果，像空调床、节力设备和现代家具。一些设计师如欧内斯特·雷斯的新家具在展览上首次公众亮相，Whitefriars工厂的玻璃也首次参展。最令人难忘的展品之一是以炸弹蹂躏下的伦敦为背景的一架"逆火"式飞机，机前摆放着铝质婴儿车、锅和其他日常用品，

向公众展示战争期间出现的材料可应用在日常生活。新成立的工业设计委员会在全国厂商中挑选展品。不过，"英国能成功"展览只是1951年英国节这一大餐的开胃品。艺术节开启了世纪中叶英国几位设计师的职业生涯，在伦敦南岸像主题公园一样的场景上展示了最好的新纺织品、家具、陶瓷和家用物品。

在美国，年轻的设计师，比如查尔斯和雷·埃姆斯、埃罗·沙里宁和哈里·伯托亚都受到战前现代主义发展的激励，尤其受到了家具中使用胶合板和其可投入大量生产的启发。现代艺术博物馆1940年举办的名为"家庭装饰中的有机设计"展览首次公开推出埃姆斯和沙里宁有机风格的胶合板椅子。这两位设计师因创作出本世纪一些最经典的设计和与之匹配的建筑项目，并得到重要厂家和零售商如 Herman Miller 和 Knoll 的支持，在50年代早期已牢固树立了其当代成功设计师的地位。

在斯堪的纳维亚，也出现了相同的发展。但是这些国家在第二次世界大战前受到的影响不像欧洲其他国家那样大，因而传统的家具、玻璃和陶瓷的生产与家具设计中新出现的层积木、金属和塑料应用并行不悖。新的有机风格在50年代末期已经传遍斯堪的纳维亚，以蒂莫·萨潘尼瓦（Timo Sarpaneva，1926年出生）、塔欧·沃科拉（Tapio Wirkkala，1915-1985年）和阿恩·雅各布森（1920-1971年）的"蛋"、"蚂蚁"和"子宫"椅的玻璃为代表。

50年代是核时代的开始，原子风格在英国和美国流行起来，从桌腿到钟表都反映出原子结构的形状。

由漆成乌木色桦木和玻璃组成的咖啡桌 Isamu Noguchi 20世纪50年代设计，Herman Miller 公司出品。
2650-4000 英镑 / 4000-6000 美元

英国节

英国节南岸展区
中俯瞰图

第二次世界大战后的40年代末期，英国经济极度扩张，英国展现的是一个欣欣向荣、蓬勃发展的国度。1951年举办的英国节展出了英国新工业和新设计的最佳产品，是当时最成功的一次公关活动，鼓舞了海内外各国人民的士气。百年前的1851年的大英博览会展示了大英帝国最优秀的设计与建筑。但是1951年的英国节更加精彩，它标志着新时代的开端、对美好未来的企盼。艺术节的总监杰拉尔德·巴里称艺术节是妙趣横生，充满奇思异想，五彩缤纷。

英国艺术委员会合作承办了该艺术节，在伦敦南岸被轰炸蹂躏的11公顷的土地上持续举办了五个月，共有800多万人参观。展览场地上有生机勃勃的花园、咖啡厅和露天展览，展出的未来主义展品有火箭造型"Skylon"和"发现穹顶"，展馆包括"英国之地"和"英国人"。艺术节的中心区是南岸展区，该区旨在向世界展示英国在艺术、科学和工业方面的发展状况，这里还有新建成的皇家艺术节大厅，由建筑师罗伯特·马修和博士和J·L·马丁设计，座席由罗宾·戴设计。

艺术节反响巨大，不仅仅改变了人们对设计的看法，对设计本身也产生深刻影响，这种影响贯穿于整个50年代。这十年中的顶尖设计师罗宾和卢西恩·戴（其"花萼"纺织品是专门为艺术节而设计），特伦斯·康兰爵士，甚至还有一位年轻的玛丽·匡特也参与了设计和展览。展出的设计质量很高，只有达到了工业设计委员会设定的严格标准，才能展出。新家具第一次公开亮相，将现代设计引入英国，因为在战争期间，政府限制只能生产用普通材料制造的实用家具。艺术节令英国人

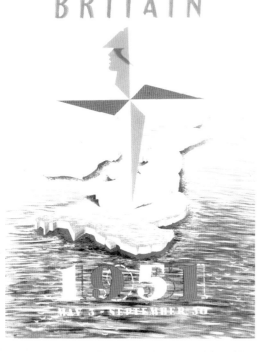

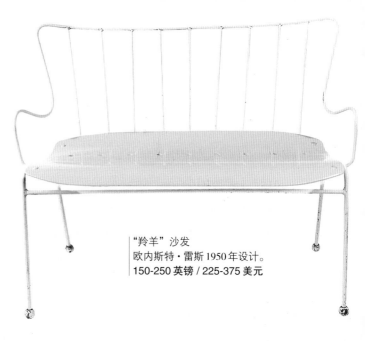

"羚羊"沙发
欧内斯特·雷斯1950年设计。
150-250 英镑 / 225-375 美元

"不列颠印象"
选自"英国节"节目单封面，
艾布拉姆·盖茨设计。

第一次见到了用胶合板等新材料制造的家具，椅腿采用金属杆而不是传统的木腿，其创新性在当时难以想像。

　　欧内斯特·雷斯（Ernest Race，1913-1964年）为展览提供了座椅。这些椅子非常值得收藏，是不错的投资，如同所采用的新材料和新设计一样，同这届艺术节有着不解的联系，而艺术节本身就十分值得收藏。雷斯的"羚羊"椅有单人型号和双人型号，都带配套的桌子。框架为钢架，防锈，适宜在户外使用。座板是胶合板，椅腿带白球状脚。"羚羊"椅色彩缤纷，包括蓝色和红色，是英国批量生产的原子风格椅之一，在20世纪50年代影响了许多物品的设计。"羚羊"椅略微外撇的钢腿成为英国50年代生产的很多桌椅和大厅展台的特点。

"Calyx"纺织品片断，卢西恩·戴1951年设计。
300-500 英镑 / 450-750 美元

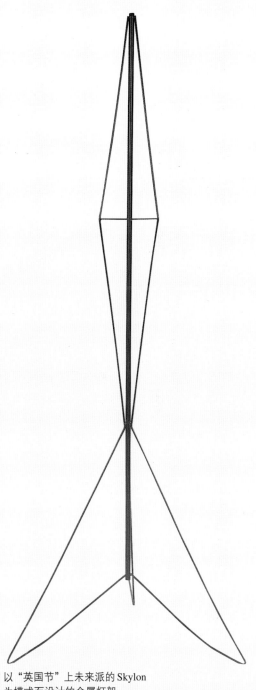

以"英国节"上未来派的 Skylon 为模式而设计的金属灯架。
150-200 英镑 / 225-300 美元

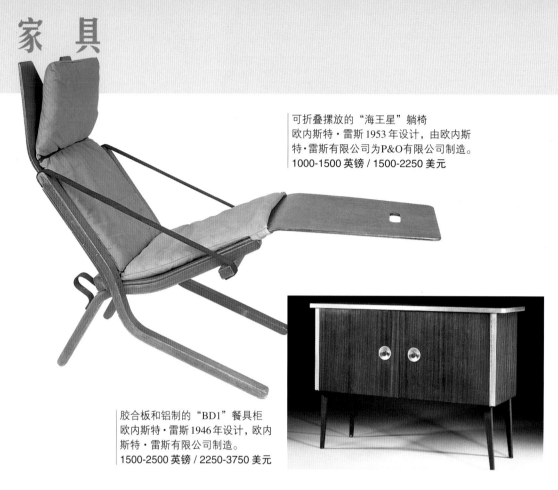

可折叠摆放的"海王星"躺椅
欧内斯特·雷斯 1953 年设计，由欧内斯
特·雷斯有限公司为 P&O 有限公司制造。
1000-1500 英镑 / 1500-2250 美元

胶合板和铝制的"BD1"餐具柜
欧内斯特·雷斯 1946 年设计，欧内
斯特·雷斯有限公司制造。
1500-2500 英镑 / 2250-3750 美元

20世纪中叶家具设计的主要发展是有机风格的兴起，风行于欧洲和美国。虽然现代主义的功性仍然保留，但是式样变得更柔和、更具曲线。机器生产令设计师能够创造出这些流线型的新设计（比如，如果没有机器的帮助，美国的查尔斯·埃姆斯和雷·埃姆斯的早期胶合板椅子是不可能制造出来的）。分子和原子风格也开始在家具设计中出现，但还没有达到在其他设计领域的广度。

另一个重要发展是在50年代早期，现代设计开始向私人和商业领域转移，年轻设计师接到为办公室、图书馆、居民家庭和游船的设计委托，家具最终显现于生活的各个领域。此时，具有前瞻眼光的商店和厂家，比如英国的 Heal's、美国的 Herman Miller 开始销售现代设计师的作品，但直到60年代现代设计才被 Habitat 带入英国的繁华街区。在这十年中，家居和室内杂志以及传统展览将现代设计传播至更广大的人群。新材料和新技术越来越重要，例如，广泛地在椅子、咖啡桌和屏风上使用丝网印刷样式和图像，这在意大利设计师皮埃罗·福纳塞

蒂和英国的罗伯特和多萝西·赫里蒂奇夫妇的作品中很典型。到50年代中期时，英国、斯堪的纳维亚和意大利完全从战争中恢复，引导着新设计的潮流，持续到60年代的波普革命。

在英国，欧内斯特·雷斯坚持着他在英国节开创的工作，继续制造激进的新家具。雷斯 1913 年出生于泰因河畔纽卡斯尔，30 年代在伦敦的巴特利特建筑学校学习室内和纺织品设计。1937 年他在伦敦开了个店，卖自己的手工编织的纺织品设计，但是两年后当他应召入伍参加第二次世界大战后就关张了。欧内斯特·雷斯有限公司于 1945 年成立，由雷斯和工程师诺埃尔·乔丹建立，制造由新材料制作的家具，因为当时公用品生产限制使用传统木料。他们旨在创造出一系列能低成本大量生产的家具，利用战争时期开发的材料，包括胶合板和铝。在英国节举办之后，雷斯声名大噪（英国节展出的"羚羊"椅在 1954 年三年一届的米兰展览会上赢得金奖）。到50年代中期，他已被公认为英国最优秀的新设计师之一，1953 年他荣获皇家工

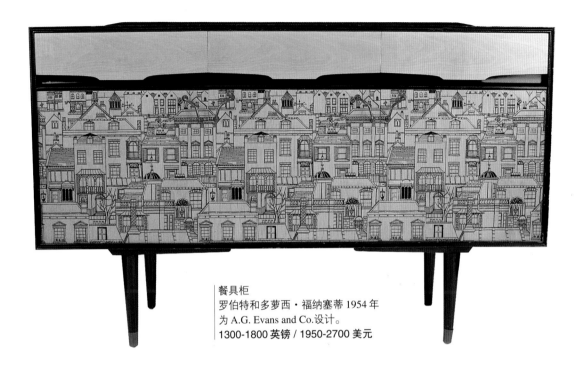

餐具柜
罗伯特和多萝西·福纳塞蒂 1954 年
为 A.G. Evans and Co.设计。
1300-1800 英镑 / 1950-2700 美元

业设计师称号。

　　同一年，他为 P&O "东方号" 游轮设计了一套批量生产的折叠摞放的 "海王星" 甲板躺椅，使用了预成型胶合板、山毛榉层积材和布料。"海王星" 椅基本上是传统维多利亚式躺椅的翻版，"海王星" 椅的制造非常节省材料，整体结构很简单。可随意调节高度，很舒适。另外，其设计解决了一个实际的设计问题，就是椅子不用金属合叶而折叠（防止在海上生锈），另外胶合板使用了防水胶合剂。

　　雷斯还生产了私家家具，比如在他事业早期的1946年设计的BD1餐具柜。该柜比例匀称，显得雍容华贵。柜身和柜门采用胶合板，是很早使用胶合板的例子，门上配有铝质装饰。即使将其放置在今天的任何现代家庭也不失典雅。

餐具柜

　　20世纪50年代的十年里，餐具柜成为很多家庭储物的工具。英国进口斯堪的纳维亚的天然木材餐具柜，本国的设计师也按这种风格自主设计餐具柜。现在，世纪中叶的餐具柜盛行起来，其中比较好的价格已经不菲，但是质量高的、批量生产的丹麦和英国餐具柜在二手店或古董店仍然有售，价格在150英镑/240美元-300英镑/480美元之间。上图所示的罗伯特和多萝西·赫里蒂奇的餐具柜是50年代餐具柜的典范，它展示出世纪中叶风格的主要元素。其低悬的形状与当时在英国出现的很多丹麦餐具柜相似。其实木柜身，乌木柜顶和柜侧板，镶浅色桦木单板的抽屉。门板覆有多萝西·赫里蒂奇所画的丝网印刷建筑画，令人怀念意大利福纳塞蒂的作品。

罗宾·戴

罗宾·戴，1915年出生。

罗宾·戴（Robin Day）是英国战后最为成功的设计师之一。罗宾出生于1915年，毕业于伦敦的皇家艺术学院。他是20世纪50年代英国世纪中叶设计运动中的主要人物，从50年代起他设计的家具一直为人喜爱。罗宾·戴至今仍然在设计家具，1999年，随着Habitat再版了罗宾最受欢迎和最有创意的两个设计——"聚丙烯"椅和"论坛"沙发，他的作品又时兴起来。新一代人认识了罗宾的作品，这无疑是未来值得收藏的物品。

在50年代，罗宾·戴的设计理念和设计实践与美国设计师查尔斯·埃姆斯的非常相似。查尔斯和他的妻子雷一起密切合作，就像罗宾和他的妻子——获奖纺织品设计师卢西恩·戴。在50年代早期，他们的家被刊登在如《住宅与庭园》和《理想家园》杂志的专题栏目，这对夫妻成了媒体的名人。罗宾·戴十分重视设计的社会文脉和家具的上乘质量。他对新材料的使用坚定不移，如用聚丙烯和胶合板生产

F12可改为单人床的长沙发，1957年为Hille公司设计。
800-1000英镑 / 1200-1500美元

创新的、时髦的，又能为家庭承受的物品。罗宾·戴的设计美观实用，受到越来越多人的收藏。

罗宾·戴的职业生涯始于1948年，那年他在伦敦开了一家设计办公室，专营展览会展板和平面设计。像很多同代人一样，罗宾·戴事业上的第一个大转折点发生在1949年的一次国际竞赛上。在纽约现代艺术博物馆举办的低成本家具竞赛上，他用胶合板和铝制作的系列组合储物柜（与克莱夫·拉蒂默共同设计）参赛。储物柜功能完备、设计新颖，以及对新材料的巧妙应用，令他在3000个参赛作品中赢得一等奖，并为他的家具带来国际声誉。

罗宾·戴继续与英国Hille公司合作，为英国工业博览会设计了一套餐厅。双方合作非常成功，戴在1950年成为Hille的设计总监。他在这个时期设计出极为实用、成本效益高的Hillestack椅，该椅的座板和弯曲的胶合板背板为一块板，椅架为空腹钢。在当时被视为非常激进的奇特造型是融合了斯堪的纳维亚现代主义的影响和英国30年代的空腹钢家具风格。

罗宾·戴1951年在米兰博览会上再获成功，他的室内设计赢得了金奖。卢西恩为配合他的家具参

赛，制作了相应的纺织品。罗宾·戴也帮忙设计了博览会印章，并在1951年英国节上为《住宅与庭园》杂志展亭的两个房间提供了摆设。

1962年，罗宾·戴制造了第一个商用聚丙烯可叠摞椅，取名为Polyprop。这款椅子被大量生产，很快成为学校、餐厅和其他公共场所包括希斯罗机场的特征。聚丙烯是1953年发明的，罗宾·戴设计的椅子标志了新材料在英国家具设计上的首次商业成功。成千上万的聚丙烯椅被生产出口到世界各地，Polyprop一直是最畅销的椅子之一，并在1964年推出一款扶手椅。该椅实用、成本低、坚固耐用、易清洗、便于叠放储存。《建筑师杂志》的当代评论宣称这把椅子"将是英国批量生产的设计投入以来的最重大发展"。Polyprop椅对收藏者来说吸引力不是很大，因为该椅生产量大，但是现在原包装的Polyprop椅受到欢迎。戴也为Pye设计收音机和电视机，并设计室内家具方案，包括巴比坎艺术中心的座席。

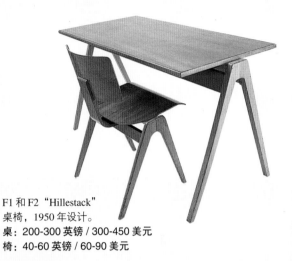

F1 和 F2 "Hillestack"
桌椅，1950 年设计。
桌：200-300 英镑 / 300-450 美元
椅：40-60 英镑 / 60-90 美元

Hille 座椅宣传活页，1953-1954 年，非商业促销品。

F4 椅
1951 年为伦敦皇家节日厅设计，
Hille 公司制造。
400-500 英镑 / 600-750 美元

法国和英国风格

尽管英国、意大利、斯堪的纳维亚和美国领导着20世纪中叶的设计，其他国家也产生了重要的设计师，他们的作品在今天也值得收藏。例如，琼·普劳夫和琼·罗耶里的作品当时主导着法国的家具。

20世纪40年代法国家具的质量非常高，常常是富人们订制，非批量生产。木材家具很流行，包括橡木和果木，比如梨木、樱桃木，还用熟铁装饰，包覆用织物，采用现代图案。

要是你乐意在巴黎的著名跳蚤市场里寻找便宜货，那个时期一些没名气设计师的作品现在价格仍然合理。20世纪中叶时，法国家具在美国尤其抢手。不仅是知名设计师的作品会升值，如果你能找到好材料和吸引人的风格，你的投资也将升值。

琼·罗耶里在29岁成为装饰师，他接受的首次重要委托是1933年巴黎香榭丽舍大道上的卡尔顿酒吧装修。不久他开始设计独创的、高品味的家具。战后，他的业务扩展到埃及、叙利亚和其他国家，他在中东尤以装饰工程著名。琼·罗耶里的作品以大胆的外形和对材料的创新使用为特征，这两点在他的"熊"单人沙发中体现出来，该沙发已经成为现代设计的经典。

"熊"单人沙发从1951年开始设计，最初是包括一个长沙发在内的一套家具中的一部分。该套家具原来叫作梨形人造宝石或扁豆，但是不久就改绰号为熊，因为它体积大、用毛皮包覆，看起来像熊掌一样。这些沙发很稀有，所以现价昂贵。

琼·普劳夫 (1901-1984年)是另一位极多产的法国设计师。在他漫长的职业生涯中，他既独立工作，又与夏洛特·佩林德密切合作。20世纪20年代早期，他从一名板金工做起，在30年代期间的设计国际风格的管状金属家具。1944年，琼·普劳夫成为南希市市长，大概在1947年，他开办了自己的工厂车间，取名"Les Ateliers琼·普劳夫"，搞出了几款值得留意的设计，但他在1954年辞去厂长职位，在巴黎开了自己的工作室。琼·普劳夫又在1956年建立了琼·普劳夫建筑公司，在公司工作至1966年。

普劳夫在20世纪40年代末期和50年代的工作包括很多建筑项目，他积极采用工业工艺和生产方法。这里展示的桌子是用橡木做成，表明普劳夫在材料生产中积极采用新技术和新工艺，在这张桌子上，弯曲的钢管与天然木材结合在一起。

马蒂厄·马特格特（Mathieu Mategot，1910年出生）是20世纪50年代早期的设计师，逐渐受到收藏者欢迎。几个里程碑的设计产生于他的车间，车间名为 Societe Mategot。其作品特色是使用铸型的、压平的金属，简洁的线条，几乎不加任何装饰，与琼·罗耶里包覆的作品形成鲜明对比。"长崎"椅（以1945年被盟军原子弹袭击的日本港口长崎市命名）从1951年开始生产，展示出马特格特如何利用打孔的金属制作椅子座板、靠背和涂漆管状金属框架。其设计看似简单，却很实用，用一根圆形钢杆支撑靠背和曲线优雅的座板。这把椅子还有其他版本，金属座板和靠背上的孔更宽，椅身更方正。

马特格特也以一系列轻巧的便携式有机风格金属手推车而著名，与本世纪较早的阿尔瓦·阿尔托的胶合板手推车相似。马特格特也使用藤条和钢，并特别重视材料的交叉重叠与质地感。他还为公共和私人建筑制作了大型抽象地毯和装饰挂毯。

简洁的"长崎"椅表现的极简风格在威廉姆·普朗克特的餐椅中也有体现。铝材用在支撑和悬挂空中的座位部分，赋予了椅子以美妙的雕塑感，尽管生产于20世纪60年代早期，却反映出世纪中叶的法国风格。像这种单人餐椅作为孤品很值得收藏，而原创的四件套则更吸引人，价格也会更高。

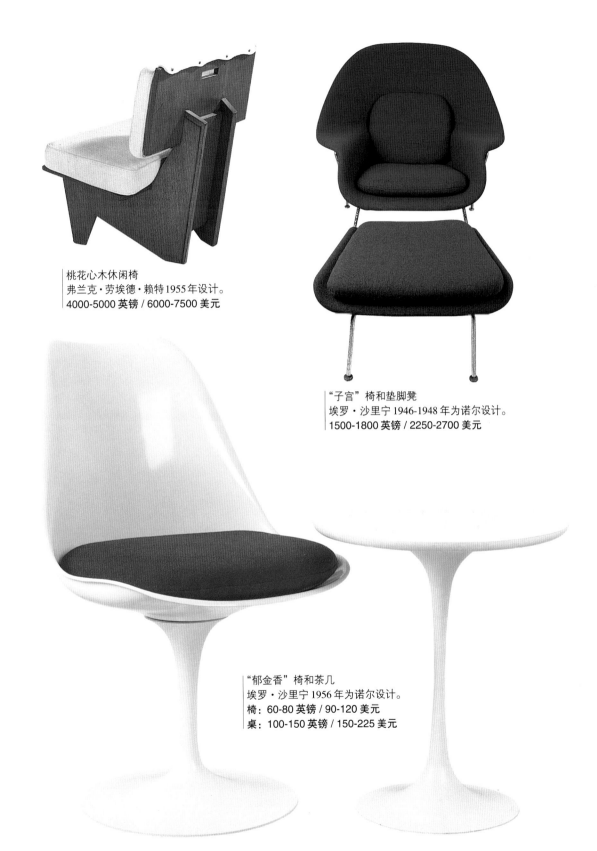

桃花心木休闲椅
弗兰克·劳埃德·赖特1955年设计。
4000-5000 英镑 / 6000-7500 美元

"子宫"椅和垫脚凳
埃罗·沙里宁 1946-1948 年为诺尔设计。
1500-1800 英镑 / 2250-2700 美元

"郁金香"椅和茶几
埃罗·沙里宁 1956 年为诺尔设计。
椅：60-80 英镑 / 90-120 美元
桌：100-150 英镑 / 150-225 美元

乔治·内尔逊

乔治·内尔逊
（1908-1986年）

　　乔治·内尔逊（1908-1986年）和他的设计团队的作品已成为收藏的热门，特别是他的家具作品价格屡创新高。内尔逊作品在美国和欧洲均受欢迎，其办公和家居家具、照明器具、钟表和工业设计的原型时至今日依然影响着年轻的设计师。同时他还出版几部有关室内设计和建筑的书籍，观点鲜明深刻，视野宽阔远大。

　　内尔逊1924年至1931年期间在耶鲁大学学习建筑。因获得著名的罗马奖，他在1932年和1934年期间来到意大利，有幸接触到现代主义初期的重要设计师如勒·柯布西耶、路德维希·密斯·凡·德·罗等。内尔逊回到美国后开始从事建筑和设计方面的写作并担任《建筑论坛》的助理编辑。在1946年，他与设计师亨利·赖特合著了《明日的建筑》一书，这部著作在将现代主义建筑与设计推向美国大众方面起到了推波助澜的作用。

　　内尔逊1936年在纽约与威廉·汉比一道开始了自己的建筑实践。之后，他进入耶鲁大学建筑专业从教，在此期间他产生了许多与人印象深刻的创意，如步行街式的购物商场和巧妙的储物方法，后者的典型代表是1944年的"储物墙"。

　　1946年至1972年期间他担任Herman Miller制造公司经理。内尔逊上任伊始便将其现代设计的抱负付诸实践，鼓励其他经理对诸如查尔斯·埃姆斯、Isamu Noguchi等设计师的早期作品予以扶持。内尔逊振兴了公司的较为传统的生产业务，取得了商业成功。下页所示的"椰子"椅便是这个时期的杰出范例。

　　内尔逊1947年在纽约建立了自己的名为"George Nelson & Co."设计工作室。该工作室40年代后期和50年代的最著名的设计是"原子"挂钟（1949年）（参阅对面页）、"沼泽锦葵"沙发（1956年）和漂亮的、有机的和极具原创性的"椰子"椅（1955年）。内尔逊1964年生产出他的最有独创性的设计概念之一——"动作办公室系统"，该系统将储物柜和空间分隔墙结合起来，改变了办公空间的概念。

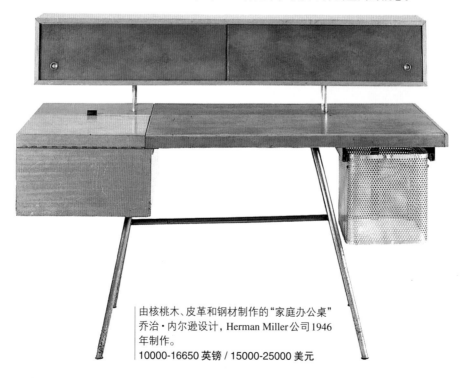

由核桃木、皮革和钢材制作的"家庭办公桌"
乔治·内尔逊设计，Herman Miller公司1946年制作。
10000-16650英镑 / 15000-25000美元

内尔逊在从业之初就对办公室设计感兴趣，从其1946年设计的"家庭办公桌"中可窥见一斑，这款椅子对家庭用办公桌的变革产生了重大影响。该椅子轻盈实用，在空间利用上很经济。钢桌腿纤细，向上渐收缩，十分淡雅，却又为上部的桌子主体提供了强劲的支撑。设计既考虑到舒适，又照顾到在使用时的行动便捷，桌的左侧是个翻盖式打字机，右侧是推拉式网状金属文件筐。桌上设有分隔的物品摆放处。

内尔逊工作室1949年为Howard Miller钟表公司设计了"原子"挂钟。这款挂钟是原子风格的早期式样，原子风格是将原子和分子的结构形状应用至民用和商用设计上。"原子"挂钟突出地代表了这种风格，这便是当今收藏家趋之若鹜的根源。该钟表为电子钟，材料为钢、黄铜和木材，在50年代这种款式可随便被仿制，市面上有许多较为便宜的仿制品。

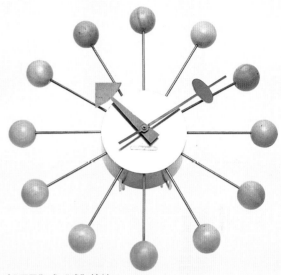

"原子"或"球"挂钟
1949年为Howard Miller钟表公司设计。
600-800 英镑 / 900-1200 美元

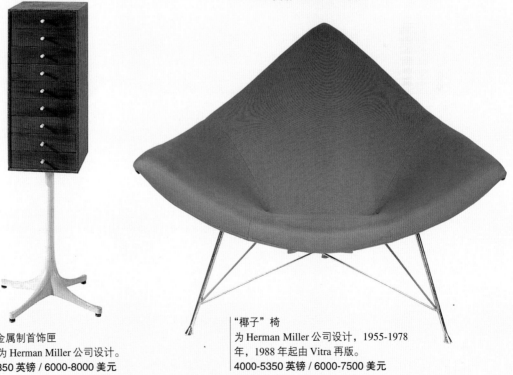

红木和金属制首饰匣
1955年为Herman Miller公司设计。
4000-5350 英镑 / 6000-8000 美元

"椰子"椅
为Herman Miller公司设计，1955-1978年，1988年起由Vitra再版。
4000-5350 英镑 / 6000-7500 美元

诺尔国际公司

20世纪50年代的新一代美国年轻设计师由于得到了像诺尔这样具有前瞻思维的厂商的扶持，很快成名。其中许多人都是毕业于同一艺术学校，人脉关系融洽，彼此间经常交流新思想，无论是有意识的还是无意识的，作品亦互相影响。他们的作品全部试验采用新材料和新技术，这些出品现在都在收藏之列。

哈里·伯托亚（Harry Bertoia，1915-1978年）出生于意大利，1930年跟随全家来到美国。伯托亚就学于克兰克布鲁克艺术学院，地点在密歇根州底特律市附近的布鲁姆菲尔德山。在学院内他结识了查尔斯和雷·埃姆斯，最后他担任了学院金属加工系的主任。伯托亚的主要兴趣所在是雕塑，这点可从其50年代初期所设计的未来派的钢丝网状椅子中反映出来。钢丝网状的"飞鸟"休闲椅（模型号码423LU）是1951-1952年为诺尔设计的，与查尔斯和雷·埃姆斯差不多同期制作的"DKR-1"椅子非常相像。在1943年至1946年期间，伯托亚在埃姆斯工作室工作了三年，之后独自去开创自己的雕塑家具设计，为诺尔设计更多的商业作品。他还为雷·埃姆斯打造了结婚戒指。

伯托亚用椅子的钻石状网格创造出一种空间感，这些椅子包括"钻石"休闲椅系列。伯托亚的椅子显示出对材料和空间的精湛娴熟运用，作品极富雕塑感，特别是"飞鸟"椅，它看上去更像悬在空中的雕塑而非椅子。椅子的制作是先将金属网片塑造成形，然后再焊接上钢丝腿。后来这款椅子批量生产了，但主要是手工制作，而不是用机器。

"飞鸟"椅还配有与其匹配的垫脚凳，两者都有包覆软垫和不带软垫的款式。椅子有覆塑的还有镀铬两种。虽然当时这种椅子是批量生产的，而且今天仍在生产，但是只要原作品状况良好，其价值依然有上涨空间。许多椅子会因年久失修而锈蚀，在办公室使用的那些也很可能早已抛弃。对完好无缺的样品一定要仔细研究，对依然还带有原配的软垫的椅子更是如此。

沃伦·普拉滕纳（Warren Platner，1919年出生）也设计了颇具特色的金属制椅子，其模型号码为1725A的作品忠实于伯托亚树立的风格，虽然普拉滕纳的设计主要产于20世纪60年代的初、中期。他早年在纽约州伊萨卡的康奈尔大学学习建筑，毕业后在雷蒙德·洛伊的设计工作室和密歇根州的埃罗·沙里宁合伙公司工作过，之后于1965年创办了自己的沃伦·普拉滕纳合伙公司。号码为1725A的椅子的历史可追溯至1965年，不带波谱风格的印记，而是十分贴近世纪中叶风格。这款椅子是由诺尔出品。

弗洛伦斯·诺尔（Florence Knoll，1917年出生）不仅是个伟大的家具设计师和建筑师而且是个成功的女商人，她和丈夫汉斯·诺尔共同开办了诺尔公司。夫妇两人在将现代欧洲设计引入美国方面发挥了积极的促进作用。诺尔早年在克兰克布鲁克艺术学院学习建筑，而后来到马塞尔·布鲁尔和沃尔特·格罗皮乌斯两人的设在美国的设计工作室工作。这里展示的供桌设计属于现代主义初期样式，显示出勒·柯布西耶和夏洛特·佩林德作品的朴素却又大方的特点。弗洛伦斯·诺尔的设计可通过其藏而不露的雅致及质地真实而加以辨认。她几乎不使用装饰手法，总是让材料的自然美来展露自己，此处展示的1961年设计的会议桌可说明这一点。

诺尔国际公司

诺尔国际公司是20世纪50年代美国现代设计家具的最大生产厂家之一，由汉斯·诺尔（1914-1955年）和弗洛伦斯·诺尔于1946年创立的。汉斯·诺尔的第一家家具公司是与他的德国侄子和英国商人汤姆·帕克共同创立于英格兰的Parker-Knoll，生产沙发和扶手椅，从此建立了家居用品厂商的名声。但是，所生产的家具毫无创意，因此于1937年迁移至美国，意图将现代设计师的作品推向新一代大众。汉斯·诺尔于1941年和1946年在纽约分别建立了汉斯·G·诺尔家具公司和诺尔合伙人事务所。密斯·凡·德·罗1948年将其早期的"巴塞罗那"椅子生产权交付给该公司，马塞尔·布鲁尔设计的北美生产权也交给该公司。同时，公司开始承揽如野口勇等新设计师的设计。

汉斯·诺尔1955年因车祸逝世之后，弗洛伦斯继续经营该业务，但最后还是在1970年被Art Metal和General Felt公司先后接管，诺尔国际公司的名子一直沿用。今天，公司专营办公家具。

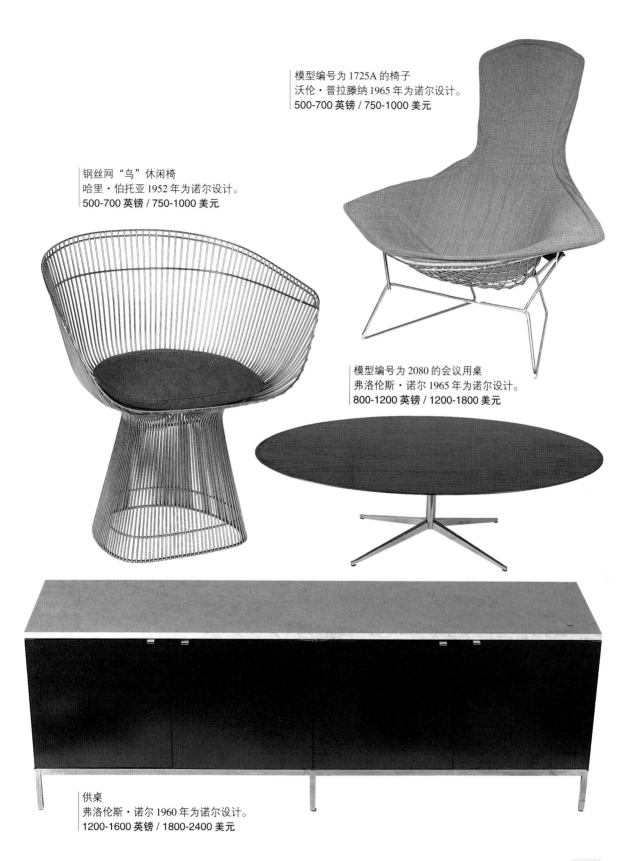

模型编号为 1725A 的椅子
沃伦·普拉滕纳 1965 年为诺尔设计。
500-700 英镑 / 750-1000 美元

钢丝网"鸟"休闲椅
哈里·伯托亚 1952 年为诺尔设计。
500-700 英镑 / 750-1000 美元

模型编号为 2080 的会议用桌
弗洛伦斯·诺尔 1965 年为诺尔设计。
800-1200 英镑 / 1200-1800 美元

供桌
弗洛伦斯·诺尔 1960 年为诺尔设计。
1200-1600 英镑 / 1800-2400 美元

查尔斯·埃姆斯 和雷·埃姆斯

雷·埃姆斯
（1912-1988 年）
和查尔斯·埃姆斯
斯（1907-197
年）

查尔斯·埃姆斯(Charles Eames，1907-1978年)和雷·埃姆斯（Ray Eames，1912-1988年）是20世纪最具活力并多才多艺的设计伙伴中的一对，他们的作品目前绝对值得收藏。其设计范围和类别便令人吃惊，涵盖了建筑、家具、纺织、电影、平面设计，以及儿童玩具。

按朋友们的话说，埃姆斯夫妇不仅是设计师，他们还是一对睿智、慷慨的慈善家。两人对现代主义信条羁信不移，即新技术必然会带来能够改善人们生活的优良设计，无论是功能还是智能方面。在查尔斯1978年逝世之前埃姆斯事务所总共设计生产了40多套家具系列与设计。过去人们忽视了雷·埃姆斯的作品，如今对她正在重新评估，确认其对埃姆斯事务所作品的不可磨灭的贡献。

查尔斯的创作是受阿尔瓦·阿尔托和弗兰克·劳埃德等设计师的作品启发，特别是他们的自然和有机形式的挚爱，还有阿尔托实验性模压胶合板家具的早期现代主义作品。埃姆斯毕业于华盛顿大学建筑系，1930年创办了自己的建筑事务所。埃姆斯收到了美国密歇根州的克兰克布鲁克艺术学院的奖

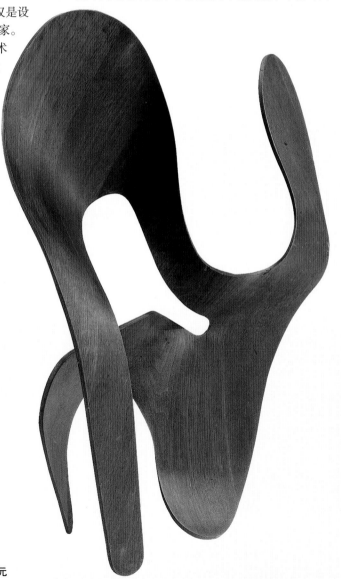

1943 年设计的胶合板雕塑。
240000-265000 英镑 / 360000-400000 美元

学金，后来成为设计系主任。恰恰在这里他结识了雷·凯泽，她当时在学习作画和插图绘画。1941年两人结为伉俪，然后移居加利福尼亚开始了批量生产模压胶合板家具的开创性工作。

雷·埃姆斯1942年开始用插图绘画展示三维模压胶合板家具的性能与魅力所在。她创作的有机形式的胶合板雕塑作品有两款较为著名（参阅对面页），显露出其艺术才华和对40年代先锋派运动的兴趣。

埃姆斯夫妇的首次重大合作项目是在圣莫尼卡的 Pacific Palisades 建造自己的住房，时间在1945年至1949年，属于美国案例研究住房计划，这是第二次世界大战后鼓励建筑师和设计师营造高质量、舒适生活居所的计划。该房采用标准的工业预制件构成，外墙采用亮丽色彩的钢制护墙板，属于荷兰画家皮特·蒙德里安风格和风格派。该住宅是造价低廉、生活和工作区域巧妙划分的完美设计典范，从中可以看出风格派对现代主义理念的影响和包豪斯早期设计师在美国经过20年的历练已日臻成熟。室

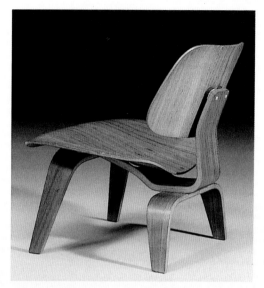

"LCW" 早期休闲椅
1946 年设计，由 Evans Products Co.
1946 年初生产。
6000-8000 英镑 / 9000-12000 美元

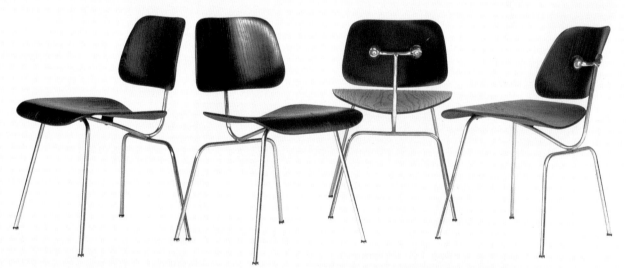

一套 "DCM" 钢制就餐椅
1945 年设计，由 Herman Miller Co. 生产。
1200-1600 英镑 / 1800-2400 美元

内与室外交相呼应，协调均衡，是功能齐全的居所，同时也是现代建筑的经典之作。

查尔斯首次引起公众注意是纽约现代艺术博物馆举办1940年家居用品有机设计展览会上赢得竞赛作品（与埃罗·沙里宁一道）入选之后。两人创作了一系列用于批量生产的原型椅子，但当时的工业技术尚无法将其投入实际生产。查尔斯和雷移居到加利福尼亚之后开始用自己建造的一台名为"Kazam"的机器作试验，试图找到舒适、低成本的复合式曲线形胶合板家具生产的途径。

1941年12月，两人开始了第一次商业尝试，即研制美国海军从1942年开始使用的胶合板制腿部夹板夹。1943年春天，他们开办了一所名为Plyformed Wood Company(胶合木公司)的事务所，其腿部夹板夹的生产权卖给一位叫科隆耐尔·埃文斯的林场主。因此埃姆斯便成了Evans Products Co.公司的模压胶合板分部。当年的晚些时候两人迁入设在加利福尼亚威尼斯的华盛顿大道901号的事务所，埃姆斯事务所在其后的45年里一直设在那里。

埃姆斯夫妇在1945年又重新捡起往日的追求，用战争期间开发的技术来制造设计精良、批量生长的胶合板椅子。早期的商业项目之一是模压胶合板儿童椅和凳子，这些都成了今日收藏家的抢手货。而埃姆斯夫妇的重大商业突破是"胶合板"系列，包括木制就餐椅、钢制就餐椅和木制休闲椅，所有的椅子今天都可收藏。1945年冬天，"胶合板"系列的样品是以原型形式首次与公众见面的，并于1946年3月在纽约现代艺术博物馆展出。推出的椅子既美观大方又功能完善，恰如雷·埃姆斯所说："这些椅子看起来漂亮，坐上去更舒服"。在那年的后期Evans Products连续生产了1000件胶合板制的休闲椅，目前这些椅子十分罕见。

"胶合板"系列椅子有一个模压胶合板座板，靠背板的饰面有多种，如黑色苯氨、红色或黑色油漆、单色皮革和臭鼬皮。座板和靠背板通过橡胶制减震件与一镀铬实心钢锟框架连接。到1951年，每个月

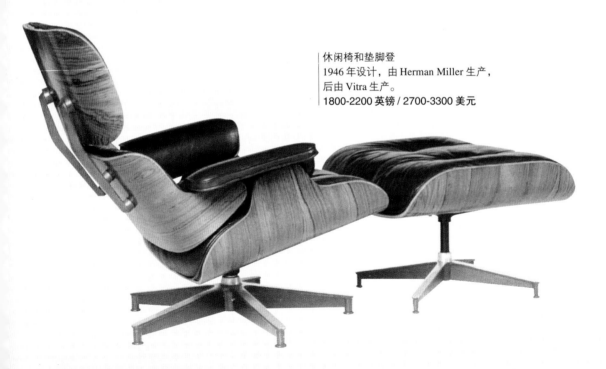

休闲椅和垫脚登
1946 年设计，由 Herman Miller 生产，
后由 Vitra 生产。
1800-2200 英镑 / 2700-3300 美元

销售两千把椅子，其中有一些是木腿，但不如金属的受欢迎，可木腿的因数量极其稀有而更为人们所追逐。椅子分就餐椅和休闲椅，同一系列内还有桌子和折叠屏风。今天的收藏家都在寻找这些家具的最初版本（较早型号上标有"Evans Evans"，还有标"Herman Miller and Charles Eames"等），以便展示椅子的演变。埃姆斯家具的早期作品今天都可收藏，特别是开发原型。

美国厂商 Herman Miller1946 年开始营销埃姆斯的胶合板家具，在产品目录中宣称埃姆斯的作品"不仅是 Herman Miller 产品中最先进的，也是当今世界上所生产的最先进的家具"。公司当时已决意生产高质量、现代设计家具，这主要归功于乔治·内

模压胶合板十屏折叠屏风
1952 年为 Herman Miller 公司设计。
6650-10000 英镑 / 10000-15000 美元

用胶合板、钢材和绝缘纤维板制作的
"E5U421-C"储藏柜
1951 年为 Herman Miller 公司设计。
13350-20000 英镑 / 20000-30000 美元

模压桦木胶合板儿童凳
1945 年为 Evans Products 设计。
1350-2000 英镑 / 2000-3000 美元

尔逊的领导才能,公司继续与世纪中叶派其他的开拓者如野口勇等开展合作。

查尔斯·埃姆斯和雷·埃姆斯设计了设在加利福尼亚华盛顿大道的Herman Miller展览室,公司并于1948年接管了埃姆斯家具的生产。Herman Miller于1957年授权Vitra国际公司在欧洲生产埃姆斯家具,时至今日依然如此。Vitra被授权生产的更接近当代的椅子上都附有查尔斯·埃姆斯的临摹签名。

查尔斯1946年创作了另一件杰作。休闲椅和垫脚凳由三件模压胶合板和皮革包覆构成,这种椅子最终在全世界销售了数万件,今天又成了收藏家们的热门收藏品。

在20世纪50年代,埃姆斯夫妇开始用玻璃纤维和金属创作多种扶手椅和侧椅,包括1950-1953年的餐桌和课桌两用椅(DAR)系列。该系列椅子有一个玻璃纤维壳体,壳体由加利福尼亚的Zenith Plastics公司生产,销售时有几种可互换的支撑架供选择,包括木制和金属制椅腿、摇椅腿和钢筋支腿

(俗称猫架或埃菲尔塔腿),颜色有多种,如黄色、黑色和红色,该系列取得巨大商业成功。原始作品在椅子的底部有一个黑红两色标记,印有"Miller Zenith"字样,这种尤其值得收藏。早期的椅子在椅子的边缘嵌有帘布。较为稀有的型号是木榫卯腿版本和依然为最初织物包覆的"比基尼"垫(两件式座垫)样式。

查尔斯·埃姆斯和雷·埃姆斯在20世纪50年代初期还创作了弯曲钢筋家具。两人认为钢筋是制作家具的理想金属材料,钢筋重量轻、有现代感,利用现有生产技术很容易制作。"DKR-1"椅是1951年设计,由Banner Metal为Herman Miller在1951年至1967年期间生产的。这里展示的是1951年至1953年期间的样品,壳体为钢筋制,支架为黑色埃菲尔塔,椅腿为金属,触地部分为橡胶。该款椅子配有一个可移动的软垫,下面印有"Herman Miller家具公司出品"字样。这些椅子受到家庭和公共建筑的普遍欢迎,另外该椅子的双钢筋收边法取得了

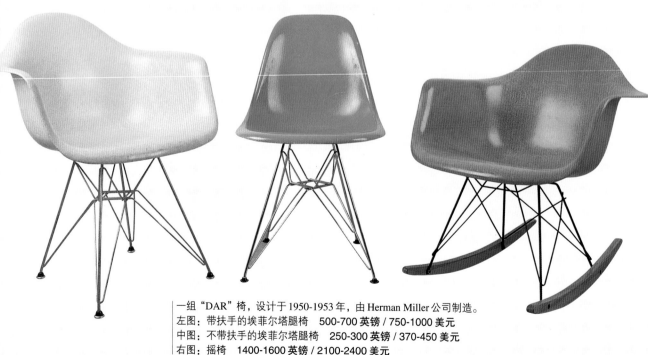

一组"DAR"椅,设计于1950-1953年,由Herman Miller公司制造。
左图:带扶手的埃菲尔塔腿椅 500-700英镑 / 750-1000美元
中图:不带扶手的埃菲尔塔腿椅 250-300英镑 / 370-450美元
右图:摇椅 1400-1600英镑 / 2100-2400美元

在设计方面的美国第一个机械专利。"DKR-1"椅与哈里·伯托亚1952年设计的金属网椅极为相似。

Aluminum Group椅子是1958年推出的，最初生产的是室内与室外两用椅家具系列，框架为铝材，配以转动基座。另一款椅子是1969年设计的软垫椅系列，配有完整的柔软皮革软垫。查尔斯和雷还设计生产过几款沙发，其中最为稀罕的是金属网沙发，日期可追溯至1951年，据了解，这款仅仅生产了4个样品。此外，夫妇两人还创作了许多具原创性、美观实用的储藏柜。

下面所示的简便沙发为1954年的产品，今天仍在生产。查尔斯和雷当初刻意要解决设计的实际问题，设计的这款沙发可折叠，便于储存与运输。简便沙发为金属框架，金属上包覆以泡沫垫，款式有皮革、聚乙烯和织物包覆垫等。在今天的收藏市场上，用皮革和由亚历山大·吉拉德不同时期出品的织物包覆的沙发市价最高。

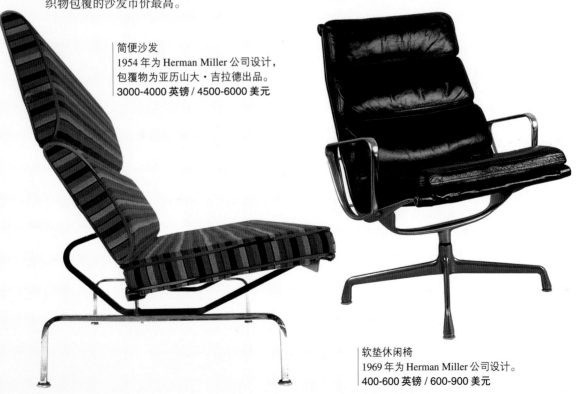

简便沙发
1954年为 Herman Miller 公司设计，包覆物为亚历山大·吉拉德出品。
3000-4000 英镑 / 4500-6000 美元

软垫休闲椅
1969年为 Herman Miller 公司设计。
400-600 英镑 / 600-900 美元

意大利

在20世纪中叶，意大利的家具发展与英国并驾齐驱，两国都在经历第二次大战破坏后的恢复阶段。为应对住房和家居器具的需求，意大利人奋起面对振兴的重任，接受了新的现代风格，将其注入室内设计和建筑当中，令人耳目一新。他们很快便取得了引导欧洲设计潮流的地位，特别是米兰市。米兰市每三年一届的博览会为处于上升期的设计师推出新作提供了窗口。意大利人加入了有机风格的潮流，也有些人将装饰性重新引入其作品。

许多意大利设计师的专业领域都是跨越几门学科。皮尔·贾科莫·卡斯蒂格莱恩尼（Pier Giacomo Castiglioni，1894-1967年）和他的兄弟阿基利·卡斯蒂格莱恩尼（Achille Castiglioni，1918年出生）既是极富天赋的照明设计师又是家具制作人，奥斯瓦尔多·博松尼（Osvaldo Borsoni，1911年出生）主要是建筑师，但也为厂商设计流行家具。虽然在20世纪中叶意大利设计总体上与别国无异，同样是围绕着功能性、采用新材料和风格创新等主题，然而取得的最终效果却往往别有韵味。皮埃罗·福纳塞蒂（Piero Fornasetti，1913-1988年）创作了超现实主义风格的屏风、杂志托架、椅子和许多其他物品，运用彩色图象和重复的图案表现出活泼的装饰风格。与其相反的是建筑师乔·庞蒂（Gio Ponti，1891-1979年）创作的典雅椅子却不做表面装饰，突出强调家具的功能性超越于装饰性。

其他设计师，尤其是米兰建筑师马科·赞努索（Marco Zanuso，1916年出生）开始尝试使用泡沫橡胶等材料，这种材料从未应用于家具制造，只有借助于日益先进的技术才能成为现实。泡沫橡胶开创了众多新的设计可能性，特别是这种材料可以成型、铸模，被包覆后形成柔软的曲线玲珑的外形。

Pirelli轮胎公司在1948年重新开始了在英国的家具生产，在20世纪六七十年代还在从事家具生产，公司委托赞努索探索家具设计中使用泡沫橡胶的可能性。公司对赞努索的独创性原型设计产生深刻印象，进而成立了一家名为Arflex的独立公司，该公司今天仍在生产家具。探索的结果是1951年完成的"女士"扶手椅，该椅采用轻型木框架，包覆以弹性的织物带子和泡沫橡胶，与传统的扶手椅所用的弹簧和马毛等填充材料大不相同，是一个明显的突破。"女士"扶手椅在1951年的三年一度的博览会上赢得金奖，时下已成为一例设计经典。现在很难找到处于初始状态的样品，如同本书所展示的那样，许多椅子被重新包覆以皮革或织物。原始状态的这款椅子有许多种彩色织物包覆，如红色、白色和蓝色，价码较高。

20世纪50年代末出现了一款名为"圣卢卡"高度实验性的扶手椅，是卡斯蒂格莱恩尼兄弟于1959-1960年间设计的。时至今日这款椅子仍显得很激进，可以想像当初它首次摆到家具制造商 Dina Gavina 的办公室时会迎来怎样惊异的目光，或者说令人瞠目结舌。这款椅子刻意对其内部结构不加任何掩饰，这种设计概念可直接追溯至格里特·里特维尔德1918年的"红蓝"扶手椅。"圣卢卡"扶手椅的草图说明了这些按人机工程学原理设计的部件是如何组合的，头枕和靠背以及两侧扶手均为曲面部件。"圣卢卡"椅的突出曲线使其看上去更像一件雕塑作品，而非椅子。意大利的 Bernini 公司从1990年起开始再版该款椅子，因此要对后期的版本加以小心，虽然同许多经典作品的再版一样，较新版本的质量依然优良。

乔·庞蒂（1891-1979年）

部分意大利设计师在20世纪中叶的作品风格十分保守，在这方面，建筑师乔·庞蒂的作品尤其突出。乔·庞蒂最为著名的很可能是他的建筑设计和陶瓷，但他还是一名伟大的设计理论家，他在1928年创办了颇具名望的 Domus 杂志。

乔·庞蒂于1957年为 Cassina 设计了著名的"超轻"椅，该作品名副其实，重量很轻，移动方便。庞蒂认为椅子应当重量轻、苗条和方便。对面页所示的20世纪50年代的侧椅风格与"超轻"椅相似，可以看出乔·庞蒂设计对这个时期家具所产生的影响。该椅不常见的逐渐收缩顶部为一个传统设计增添了绚丽色彩。

乔·庞蒂是位多产的设计师和教师，同时又是位建筑师，20世纪50年代是同皮埃罗·福纳塞蒂一道搞家具设计，在1936-1961年间任教于米兰工学院。他还从事玻璃创作，为名为 Venini 的意大利工厂设计了"a canne"系列，这些作品都是收藏家们今天追逐的热门藏品。

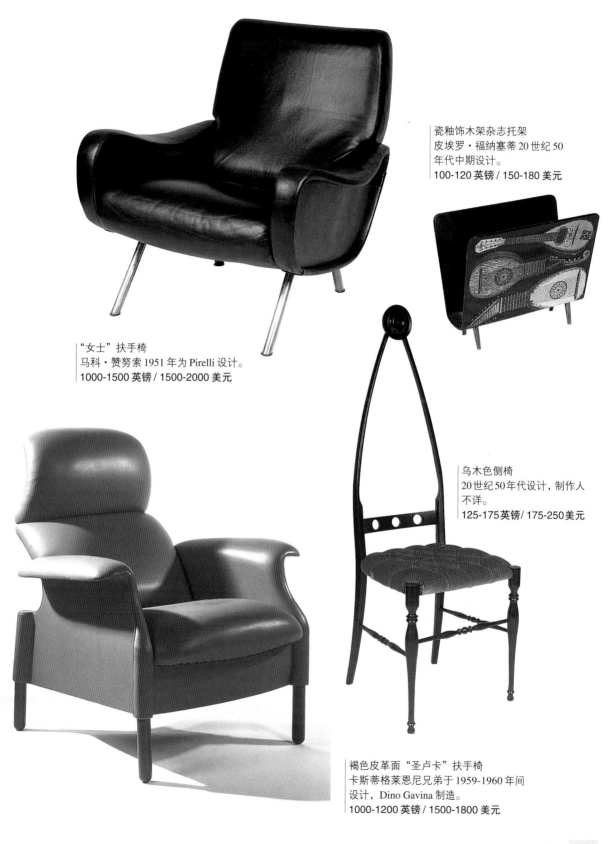

瓷釉饰木架杂志托架
皮埃罗·福纳塞蒂 20 世纪 50
年代中期设计。
100-120 英镑 / 150-180 美元

"女士"扶手椅
马科·赞努索 1951 年为 Pirelli 设计。
1000-1500 英镑 / 1500-2000 美元

乌木色侧椅
20 世纪 50 年代设计，制作人
不详。
125-175 英镑/ 175-250 美元

褐色皮革面 "圣卢卡" 扶手椅
卡斯蒂格莱恩尼兄弟于 1959-1960 年间
设计，Dino Gavina 制造。
1000-1200 英镑 / 1500-1800 美元

斯堪的纳维亚

在20世纪40年代初期，斯堪的纳维亚设计在领域上已趋于国际化，这主要归因于包豪斯作品通过展览在欧洲的广泛传播和先锋派杂志的影响。但是斯堪的纳维亚的设计新潮却与德国设计的机器加工、光洁的镀铬产品形成鲜明对照，斯堪的纳维亚设计师的目标是更加温和的风格，力求作品适宜摆放在任何室内环境。他们努力将高质量的家具置于大众经济承受力之内，认为只有如此才能导致社会的幸福与充实。

在20世纪40年代后期和50年代初期的斯堪的纳维亚设计师眼中，传统的制造方法是至高无上的，瑞典、芬兰和丹麦拥有百年历史的作坊体制，拒绝完全屈从于现代主义的机器美学（其中也有例外，如弗纳·潘顿坚持用塑料批量生产家具）。

斯堪的纳维亚设计师执意继续其以工匠为主的生产传统，同时开始接受新的技术，但在作品中保持了强烈的民族特性，如波尔·谢尔霍姆用皮革和镀钢制作了一些令人耳目一新的作品，例如1957年出品的"PK22"休闲椅（参阅对面页）。今天值得收藏的重要设计师有南纳·迪策尔、阿恩·雅各布森、格里特·贾尔特、芬·朱尔、克里斯蒂安·维德尔和塔欧·沃科拉。

至20世纪50年代中期，一代较为年轻的设计师开始试验采用新技术，代表人物有阿恩·雅各布森，他的1951-1952年间的柚木饰面胶合板制"蚂蚁"椅是丹麦首批批量生产的椅子。雅各布森1957-1958年间设计的"蛋形"椅最初是为哥本哈根的SAS皇家饭店而作，后来由Fritz Hansen经销。该椅的雕塑品质反映出40年代后期和50年代初期产品的有机外形，但是雅各布森未用硬木，而是使用胶合板作椅子的主体，用钢管作框架与椅腿。"蛋形"椅的创新设计很快升华为偶像地位，从此长盛不衰。

另一位重要设计师是汉斯·韦格纳（Hans Vegner, 1914年出生），其作品十分值得今日收藏。他的最具创新意义的为人钟爱的椅子之一是实验性的"休闲椅"，1950年出品，将传统材料（旗帜升降索）和较新材料（钢架）融为一体。这种奇妙的未来派外形是对60年代出现的太空探索交通工具的一种预示。这种椅子有两个版本，靠枕有桔黄色和绿色两种。

芬兰是斯堪的纳维亚国家的一个例外，因为她不具备既有的手工艺传统，因此接受新技术的速度快于其兄弟国家，特别是塔欧·沃科拉和蒂莫·萨潘尼瓦，两人在1946年至1950年期间为littala公司设计。两位设计师出品的玻璃瓶和碗具透过晶莹剔透和纯净的外形展现了芬兰的自然风光。沃科拉还设计家具，这里展示的桌子是他凭直觉利用天然木材和优美的流线体外形结合的极好例证。芬兰设计师和建筑师阿尔瓦·阿尔托在构思现代家具的同时，也在创作玻璃作品。他引导了从30年代初期开始的胶合板革命，他的作品，特别是早期作品很值得收藏。

斯堪的纳维亚的木制品设计

斯堪的纳维亚丰富的天然材料，特别是木材，对其设计产生了直接的影响。在整个第二次世界大战期间，木材作为天然的地方材料随处可得，成为家具生产的理想材料。

斯堪的纳维亚家具的特点是广泛使用木材，许多作品具有雕塑品质，展现出天然的有机外形。这些家具不加任何装饰，很容易辨认，人们认为过度的表面装饰是对木材自然美的亵渎。对面页展示的儿童椅可清楚地说明这一特点，该款椅子为丹麦设计师克里斯蒂安·维德尔（Kristian Vedel, 1923年出生）设计，其谨慎却有效的切口起到了装饰作用。丹麦家具因利用柚木而著称，在印度支那战争（1946-1954年）之后世界市场充斥大量柚木。

新型机器加工的木材，特别是弯曲胶合板，意味着设计师可以破天荒地创造家具生产的新形式。芬兰设计师阿尔瓦·阿尔托从20世纪30年代起一直是胶合板家具设计的重要代表。

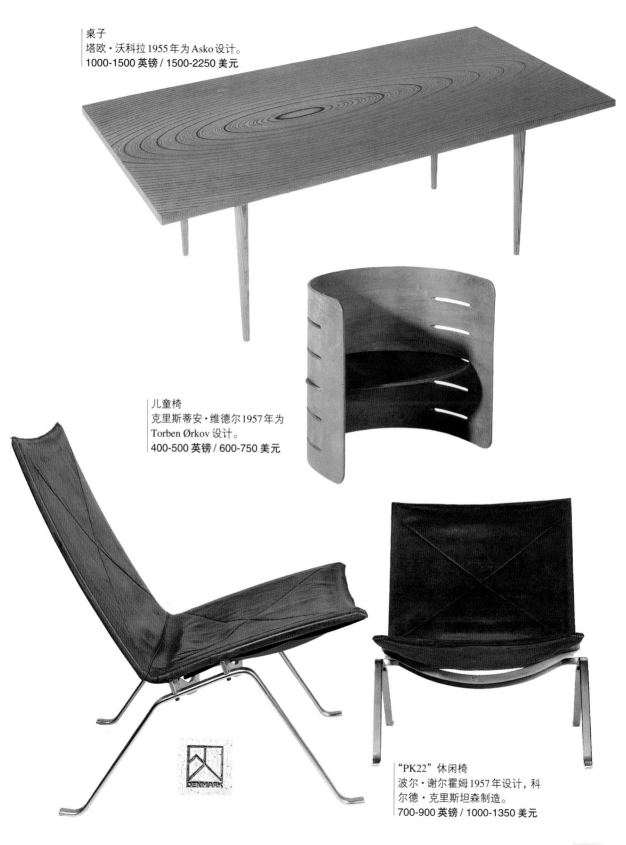

桌子
塔欧·沃科拉1955年为Asko设计。
1000-1500 英镑 / 1500-2250 美元

儿童椅
克里斯蒂安·维德尔1957年为
Torben Ørkov 设计。
400-500 英镑 / 600-750 美元

"PK22" 休闲椅
波尔·谢尔霍姆1957年设计，科
尔德·克里斯坦森制造。
700-900 英镑 / 1000-1350 美元

芬·朱尔

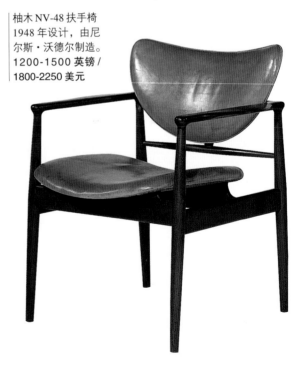

芬·朱尔
（1912-1989年）

芬·朱尔（Finn Juhl，1912-1989年）的风格属于20世纪中叶斯堪的纳维亚派，但个性要比同代设计师如阿恩·雅各布森等更突出一些。朱尔与其他人一样钟爱有机的自然形态和材料，而他的复杂设计更依赖于传统的柜橱制造技术才能得以实现。

芬·朱尔还受到了非欧洲原始艺术的影响，特别是非洲雕塑和制品的影响，这使他拥有了易于辨认的独特风格，即雕塑性极强，特别是他创作的椅子扶手形状特点突出，雍容雅致。

芬·朱尔职业生涯始于建筑师维海姆·劳迪曾事务所，在这里他与柜橱制作大师尼尔斯·沃德尔合作设计家具。他在家具设计上的成就部分归于他与沃德尔的特殊关系，正是沃德尔的精湛技艺令芬·朱尔的想法变成现实。在40年代后期，芬·朱尔开办了自己的设计事务所，同时在弗雷德里克斯堡技术学校任教。在50年代中期，芬·朱尔被公认为具有国际影响的设计师，在1957年的三年一届的米兰博览会上赢得金奖。他的作品影响广泛，今日

的许多评论家都将20世纪中叶柚木的成就以及其后的丹麦家具的兴盛归因于芬·朱尔对这种新材料的挚爱和利用这种材料所创造的形式。

芬·朱尔最值得收藏的设计之一是"酋长"扶手椅，是由沃德尔于1949年制作的。据说是弗雷德里克九世国王参观柜橱生产者协会展览会时曾坐在这款椅子上，另外该款椅子的体量和派头也像个宝座，因而得此名。名称的非洲涵义也源自椅子的结构类似于古代非洲椅子。淳朴的结构由旋切而成的前后垂直木支撑组成，侧面支撑为平整的木条。因此椅子的内部功能机制作为设计的固有部分充分展露给观众，这种倾向可溯源至格里特·里特维尔德1918年的"红蓝"椅。"酋长"扶手椅数量极为有限，最初生产不会超过78把，大多数被购买分配至芬兰驻世界各地的大使馆，有几把被博物馆购买。今天的价格也反映出"酋长"扶手椅的稀有。

芬·朱尔的"舒适"椅造型与"酋长"椅类似，但没有"酋长"椅的威严气派。取而代之的是较为

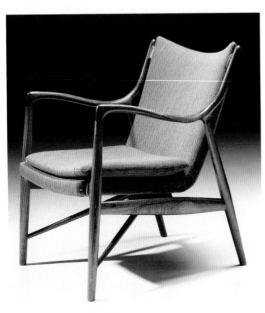

桃花心木 NV-45 扶手椅
1945 年设计，由尼尔斯·沃德尔制造。
1200-1600 英镑 / 1800-2400 美元

柚木 NV-48 扶手椅
1948 年设计，由尼尔斯·沃德尔制造。
1200-1500 英镑 / 1800-2250 美元

轻松典雅的外观，现代的包覆织物衬托出木材的自然美。这款椅子看上去重量极轻，结构也较简单，椅子的主体似乎是飘逸于框架之外。那修长纤细、玲珑的扶手也是它今天吸引收藏家的缘由之一。

芬·朱尔还与沃德尔配合生产了带包覆垫的高背靠椅，同样是要表达天然材料固有的自然美。他设计的沙发整体上类似于他的椅子，在柚木框架上通过其宽敞、曲面的靠背和舒适的填充座垫展现出他那独具特色的感观享乐风格。

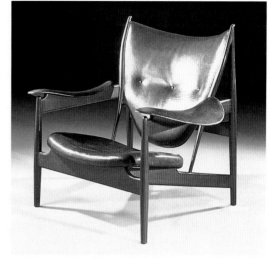

"酋长"扶手椅
1949 年设计，由尼尔斯·沃德尔制造。
700-900 英镑 / 1000-1350 美元

沙发
1945 年设计，由尼尔斯·沃德尔制造。
3000-4000 英镑 / 4500-6000 美元

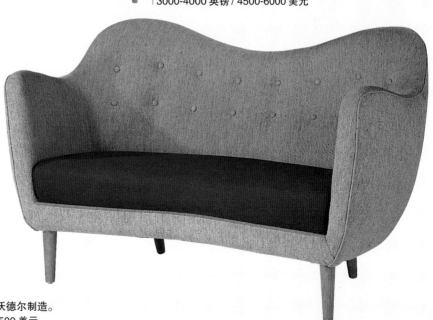

布艺沙发
1950年设计，由尼尔斯·沃德尔制造。
2000-3000 英镑 / 3000-4500 美元

斯堪的纳维亚

20世纪50年代,丹麦设计师弗纳·潘顿(Verner Panton, 1926-1998年)开始了自己的事业,其令人吃惊的原创艺术作品跨越了整整40年。潘顿不仅改革了斯堪的纳维亚的座椅设计,也改变了全世界的座椅。潘顿是位具有创作力与超凡艺术能力的设计师和理论家,他开创了椅子设计的新领域,他于20世纪50年代开始从事金属椅的创作,而在20世纪60年代,他设计的泡沫塔和室内装置已经达到了最高境界。

斯堪的纳维亚的大部分设计师采用世纪中叶的艺术风格,并且仍然使用木材或其他自然材料制造自己的作品,但是潘顿却热衷于探索新材料的创作可能性。1960年他设计了由锌金属丝制作的"圆锥"椅,显示了他对新材料的娴熟应用。这款椅子也得到了美国哈里·伯托亚的好评。最早的"圆锥"椅是为制造商Plus-Linje设计的,这个时候生产的椅子要比后来弗里茨·汉森生产的椅子更具价值。1960年潘顿创造的可调节的"孔雀"椅(看上去像是孔雀开屏时的尾羽)在风格上与"圆锥"椅相似,但却拥有更华丽和圆润的造型,并附有7个装饰性的圆形软垫。

1958年潘顿曾经为丹麦富能岛的Komigen客栈设计了一个装饰性的室内"圆锥"椅,弗里茨·汉森生产了这把椅子。潘顿对"圆锥"椅和"心形"椅(于一年后的1959年设计)的设计是他第一次尝试改变人们原本想像中的只能用木头来制作家具的想法。这些椅子是由金属片和一个金属底座组成,上面覆有装饰性的纤维和泡沫。"心形"椅的设计风格非常独特,但是它的名字和轻快的设计更像是20世纪60年代的波普风格。

20世纪中期的丹麦和瑞典的设计风格似乎垄断了整个斯堪的纳维亚,但是事实上芬兰的建筑也不小觑。芬兰的设计作品被带到了英国,在那里举行了一个芬兰艺术设计联合展览,名为《芬兰的现代艺术—1953-1954年的绘画、雕刻、实用艺术展览》,该展会使芬兰的艺术闻名世界并促进了其家具的出口。这里展示的是芬兰设计师伊马里·塔皮瓦拉(Ilmari Tapiovaara, 1914-1999年)设计的乌木色松木餐桌系列,椅子由自然材料制成。这与潘顿的金属"圆锥"椅的设计风格形成了鲜明的对比。这可能是因为同丹麦的设计师们相比,芬兰的设计师更多的以自然材料为灵感和创造力的源泉。当代的评论家对芬兰设计师作过如下评论,"他们对形态的感知不是来自于古典的先辈,也不是基于人类几千年来

形成的形状。他们的原型来自于其身边的自然。"芬兰的设计师们也相信简朴和功能性是设计中最为重要部分,这在塔皮瓦拉的餐桌系列中得到了很好的体现,就是功能性特别强,并且没有累赘的装饰。

塔皮瓦拉在20世纪30年代末期开始自己的设计生涯,为芬兰最大的家具制造商Asko设计便宜、时尚的胶合板椅子。Asko的零售商认为塔皮瓦拉设计的家具对他们的顾客来说太时尚,所以他的早期作品从来没有被出售过,而这些作品如果在今天的市场上出售无疑会是非常可贵的收藏品。塔皮瓦拉很快地离开了Asko公司,在Keravan Puuteollisuus有限公司做设计工作。1941年他成为该公司的艺术与商务主任。

塔皮瓦拉最为著名的椅子设计可能是大约在1946-1947年设计的可叠摞的"Domus"扶手椅。该椅子在芬兰获得成功后,便以"Stax"的品名销往英国,而在美国则被称为"芬兰椅"。"Domus"扶手椅是由模压胶合板构成,椅背为有机形状,椅子的制造成本不高,在包装后便于组装,因而成为最便于组装的椅子。这款椅子的成功促使塔皮瓦拉在1951年创立了自己的设计公司,并且成为Asko公司的顾问。此前的1938年到1941年期间,他曾任Asko的艺术指导。20世纪50年代,塔皮瓦拉雇用了年轻的伊尔欧·阿伦纽。伊尔欧在设计出图标似的"圆球"或称为"球体"椅后,开始在20世纪60年代声名远播。塔皮瓦拉也以其设计的灯具和照明器材闻名,现在这些作品都很值得收藏。

斯堪的纳维亚的其他重要设计师:

卡伦·克莱门森(Karen Clemmensen, 生于1917年)建筑,家具

乔根·迪策尔(Jorgen Ditzel, 1921-1961年)家具

彼得·海韦特(Peter Hvidt, 1916-1986年)家具

爱德华·金特·拉森(Edvard Kindt-Larsen, 1901-1982年)家具

波尔·谢尔霍姆(Poul kjaerholm, 1929-1980年)家具

卡里·克林特(Kaare Klint, 1888-1954年)家具

亨宁·拉森(Henning Larsen, 生于1925年)家具

莫根斯·拉森(Mogens Lassen, 1901-1987年)建筑,家具

奥利·万斯泽(Ole Wanscher, 1903-1985年)家具

赫尔吉·维斯特加德·詹森(Helge Vestergaard Jensen, 1917-1987年)家具

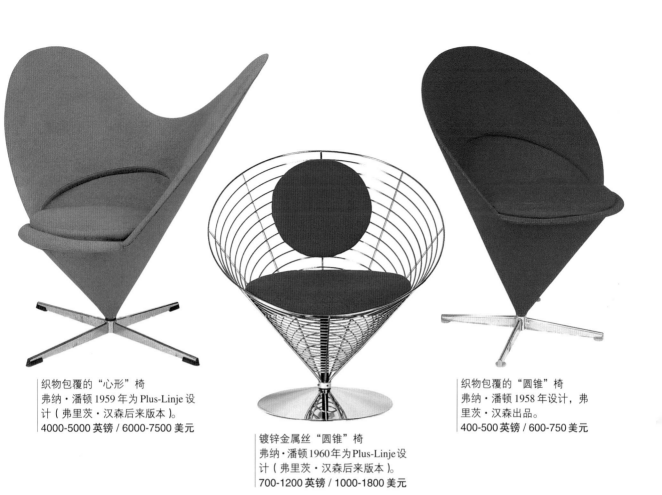

织物包覆的"心形"椅
弗纳·潘顿 1959 年为 Plus-Linje 设
计（弗里茨·汉森后来版本）。
4000-5000 英镑 / 6000-7500 美元

镀锌金属丝"圆锥"椅
弗纳·潘顿 1960 年为 Plus-Linje 设
计（弗里茨·汉森后来版本）。
700-1200 英镑 / 1000-1800 美元

织物包覆的"圆锥"椅
弗纳·潘顿 1958 年设计，弗
里茨·汉森出品。
400-500 英镑 / 600-750 美元

乌木色松木餐桌系列
20 世纪 50 年代末期，塔皮瓦拉为
Asko 设计。
700-1000 英镑 / 1000-1500 美元

阿恩·雅各布森

阿恩·雅各布森
（1902-1971 年）

阿恩·雅各布森1902年出生在哥本哈根，毕生从事于自己的创作，直到1971年逝世。雅各布森是20世纪最著名的设计师之一，其作品在现今非常具有收藏价值。这要归功于他的图标似的设计，比如："蛋"椅，"蚂蚁"椅和"天鹅"椅，这些不仅体现了世纪中叶典型的丹麦时尚风格，也体现了其自身所具有的令人惊叹的原创力和永恒的价值。

雅各布森也为 Louis Poulson 设计灯饰，为 Georg Jensen 设计餐具，还为 Stelton 设计金属器皿，这些在现今都变得非常稀有并且价格昂贵。随着人们对雅各布森家具需求量的增加，20世纪90年代中期以来，他的作品价格也一路飙升，尤其是他最为畅销的几件作品。原版的家具作品变得越来越难淘换，甚至其中一些的价格已经上升到几千英镑，而现代的设计更加抢手。

与同时期美国的查尔斯·埃姆斯一样，雅各布森信奉新科技并且信奉材料的真实性。他尊重丹麦的传统，使用自然材料进行创作。但从20世纪50年代末期开始，他对新科技的信仰使他创造了令人惊奇的有机雕刻而成的家具。至此，雅各布森与其他的设计师分道扬镳，如汉斯·韦格纳和芬·朱尔，这些人仍然非常依赖于传统的细木工技巧。事实上，雅各布森是最早的全身心接纳新科技和新材料的丹麦设计师之一。他的所有作品都可以从其有机形态和简洁中识别出来，所以他的作品也反映了20世纪20和30年代早期的现代主义设计风格。

雅各布森最初的培训是瓦工，后转学建筑专业，1927年毕业于丹麦皇家美术学院。在20世纪30年代早期，他成立了自己的设计室，专攻建筑和室内设计。雅各布森受到早期现代主义艺术家如勒·柯布西耶和路德维希·密斯·凡·德·罗的影响，喜欢创作功能和实用性强、精致的建筑物。雅各布森在 1956-1960 年为坐落在哥本哈根的斯堪的纳维亚

"水滴"椅
1958-1959 年设计，Fritz Hansen 制造。
3000-4000 英镑 / 4500-6000 美元

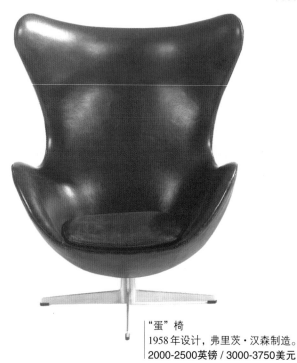

"蛋"椅
1958 年设计，弗里茨·汉森制造。
2000-2500英镑 / 3000-3750美元

航空公司皇家饭店所做得建筑设计很可能是他最为著名的作品，现在该建筑已经成为现存的最为著名的世纪中叶斯堪的纳维亚风格的代表之一。他为饭店设计了很多东西，从纺织品到家具，包括他的最受欢迎的几款座椅设计。

　　"蛋"椅，设计于1958年，很可能是20世纪最为著名的椅子，这要归功于其椭圆形有机外形和新颖的风格。这种椅子摆放在斯堪的纳维亚航空公司阜家饭店的接待处，后来由Fritz Hansen公司（成立于1872年）制造。"蛋"椅在全世界掀起了模仿的风潮，甚至仍在影响着今天的家具设计。椅子有一个泡沫覆盖的玻璃纤维外壳，由定制的织物和皮革包覆，下部为回转螺旋铝制底座，附有一个可以移动的座垫。其雕塑般的，圆形的外壳可令坐者直立而坐或者蜷曲其中。"蛋"椅的风格和名字与埃罗·沙里宁在1946年设计的"子宫"椅有渊源。皮革是现今最受大众欢迎的一种包覆材料，但是皮革的品相很重要，例如划痕或裂口都会影响作品的价格。

型号3320的"天鹅"椅
1957-1958年设计，由Fritz Hansen制造。
600-800英镑 / 900-1200美元

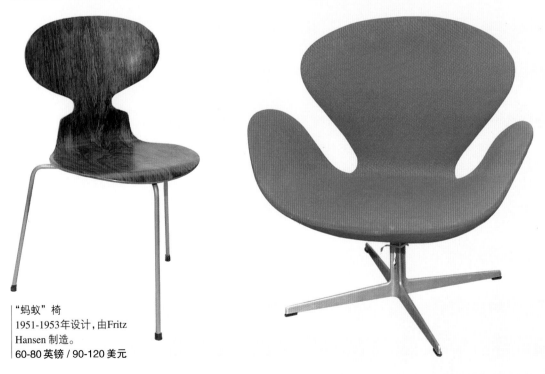

"蚂蚁"椅
1951-1953年设计，由Fritz Hansen制造。
60-80英镑 / 90-120美元

同期生产的还有一个类似形状的有机垫脚凳，"蛋"椅如果能与垫脚凳一道出让，售价会更好。

"水滴"椅设计于1958-1959年，也是Fritz Hansen制造。其造型看上去比"蛋"椅更具有机风格，形态酷似一个梨形的水滴。这把椅子由皮革包覆，其外撇八字椅腿反映了20世纪50年代流行的原子风格。这款椅子也被斯堪的纳维亚航空公司皇家饭店使用，但是现如今它却没有"蛋"椅那么著名。其设计很像对面页的"壶罐"休闲椅。

"蚂蚁"椅设计于1951-1953年，获得了1957年的米兰展览会大奖。自从弗里茨·汉森公司1962年开始批量生产到如今，这款椅子都销售得非常好。椅子有机的形态和像昆虫似的八字椅腿使椅子更具个性，刚劲的形状以及头枕部和腰部的妥贴设计使其感觉上不仅仅是把椅子。年代最久的原版作品是那些柚木贴面的整张模压胶合板制作、管钢椅腿的椅子，但却非常稀有。还出过三条腿和四条腿的"蚂蚁"椅。原版的椅子的胶合板未涂颜色，深受收藏

家的喜爱，而后出的椅子有多种颜色，分蓝色、红色、橙色和黑色。

型号3320"天鹅"椅是1957-1958年为斯堪的纳维亚航空公司皇家饭店设计的，Fritz Hansen公司从1958年开始批量生产一直持续到如今。该椅也是椭圆有机外形，像是一张展开的翅膀。"天鹅"椅的结构与"蛋"椅非常相似，但重量很轻，椅子有一个泡沫覆盖的玻璃纤维外壳，由织物包覆，一个旋转铝制底座。此外，雅各布森还设计了形状相似的"天鹅"沙发，这些都值得今日收藏。最初的完整尺寸版的"天鹅"椅有4个层积木制椅脚，这一款式非常稀有，时下价格肯定昂贵。

20世纪60年代，雅各布森继续设计著名的家具和室内设计，包括在1960-1964年之间为牛津大学、圣·凯瑟琳学院作室内设计。他也成为丹麦皇

AJ 不锈钢餐具
约1957年设计，由 Georg Jensen 出品。
500-700 英镑 / 750-1000 美元

家艺术学院建筑系的教授。在整个60年代以及70年代早期，他继续实验受有机物启发的家具形态，如1970年设计的型号3108的"海鸥"椅，为Fritz Hansen公司1971年出品。椅子设计得看似海鸟张开的翅膀，原版的椅子的底部印有"丹麦制作，1971年Fritz Hansen"。

雅各布森的灯具和其他室内设计在今天也值得收藏。灯具被视为是室内设计的重要组成部分，可反映出世纪中叶的新型室内家具和室内设计的配合。雅各布森为Louis Poulson设计灯饰，这是斯堪的纳维亚的一个顶尖公司，同时还设计一系列的不锈钢挂钟。

雅各布森利用不锈钢设计餐具和其他一些金属作品，不锈钢是20世纪50年代用来进行金属设计的最重要的新材料之一。不锈钢适合模压加工成新颖的有机形态，并适宜批量生产。雅各布森最受欢迎的一个系列是"圆柱体"，是20世纪60年代后期为Stelton设计。这一系列包括不锈钢的茶壶和咖啡壶，是一套有机形态的餐具。

Synkronar 钢制挂钟
1955 年设计，由 Lauritz Knudsen 出品。
300-400英镑 / 450-600美元

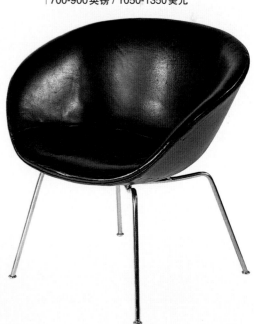

"壶罐"休闲椅
1959 年设计，Fritz Hansen 公司出品。
700-900英镑 / 1050-1350美元

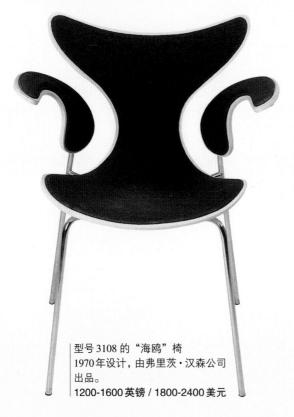

型号 3108 的"海鸥"椅
1970年设计，由弗里茨·汉森公司出品。
1200-1600英镑 / 1800-2400美元

斯堪的纳维亚

到1950年的时候，斯堪的纳维亚的设计在全世界越来越流行，这要归功于各大展览会和媒体的广泛宣传。塔欧·沃科拉的"树叶"大浅盘曾被印在斯堪的纳维亚展会的参展目录封皮上，该展会于1954年和1957年分别在美国和加拿大展出，自此把斯堪的纳维亚的设计从挪威、芬兰、瑞典和丹麦带进一个新的领域。美国和其他欧洲国家很快就喜欢上了斯堪的纳维亚现代主义风格和传统的精湛工艺，以及产品里大量使用自然材料。斯堪的纳维亚的设计在当代美国占有很大的市场，顾客是私人收藏家、博物馆和公共机构。

塔欧·沃科拉（Tapio Wirkkala，1915-1985年）最著名的作品可能是他所设计的玻璃制品，但他也设计灯具、家具和陶瓷。20世纪40年代末，他开始使用层积木板制作雕塑作品，形状有树叶和贝壳，这些作品都是孤品，非常稀有。"树叶"大浅盘设计于1951年，1951年到1954年出品，这是一件现代艺术的经典作品。该作品曾在1951年的米兰展览会中展出，并于1952年被美国室内设计杂志《美丽住宅》评为"1951年最美丽的作品"，并评论道："你可以称它为一个托盘，也可以是一件雕刻作品……这是古老工艺和现代工程技术的完美结合。"这是一件出类拔萃的雕塑品，反映了芬兰设计师对自然和有机形态的喜爱。沃科拉保留了原材料的真实性，大浅盘上的层积木的精致横切纹令叶子看起来活灵活现。"树叶"大浅盘底下刻有大写字母"TW"的字样，其价值为几千英镑。欣赏斯堪的纳维亚设计，经济上比较可行的方式是购买整套的椅子和桌子，如设计师汉斯·韦格纳和卡尔·雅各布斯设计的可折叠椅，现在仍然可以以低于500英镑/750美元的价钱买下4把。图中所示的一套可叠摞的低成本"Jason"椅子是丹麦的建筑师卡尔·雅各布斯1950年为伦敦Kandya有限公司设计。椅子是由榉木制作，由模压胶合板椅座和乌木色的椅腿构成，椅下印有"Rg设计"的转让标签。这一系列也有金属制作的椅腿和不同颜色的胶合板椅座。雅各布斯还设计了与椅子系列相配套的乌木色的类似桌子。"Jason"椅子显示出他对胶合板性能的娴熟把握，这点可从带有醒目挖空的曲线优雅的靠背看出。

格里特·贾尔特在1963年设计的花旗松木"积层木休闲椅"受到收藏家的极大喜爱，是现在斯堪的纳维亚设计收藏市场上最受欢迎的椅子之一。贾尔特1920年出生，1940年开始作为学徒学习细木工。她的作品曾经在1951年米兰展览会上展出，1954年她创办了自己的设计室，她的客户包括Fritz Hansen和Poul Jeppeson。贾尔特也是一个令人尊重的理论家和评论家，并且从20世纪50年代后期到70年代初期担任期刊《Mobilia》的编辑。

"积层木休闲椅"由Jeppeson生产，其简单的上下两部结构仅仅由两对螺栓固定。这款椅子是雅各布斯对新家具形态作了一年实验后才设计出的，是有机设计的卓而不群之作。该款椅子由Jeppeson公司生产，表层单板有多种，但是在60年代初期，消费者对胶合板逐渐失去兴趣，而喜欢上了塑料和波普设计。具有讽刺意味的是，雅各布斯当初是为批量生产而设计的这款椅子，却被认为太激进无法生产，最终仅生产了150把（这些椅子的底座标有"PJ"的字样）。因而这款椅子非常稀有，很多收藏家都想收集。

斯堪的纳维亚灯具

20世纪40年代后期到50年代初期，斯堪的纳维亚的所有国家都在开发质量好、价格适中的灯具设计。吊灯、悬灯还有较为传统的灯具都采用新材料制作，如塑料和纸。开展灯具试验的设计师有阿尔瓦·阿尔托、阿恩·雅各布森和弗纳·潘顿，他们的设计有的是孤品作品，有的是用来装饰室内设计工程，如雅各布森在1955-1960年期间为哥本哈根的斯堪的纳维亚航空公司皇家饭店设计的系列灯具。

在50年代，阿尔托设计出既时尚又似雕塑品的灯具，为私人和公共工程创造出焕然一新的灯饰解决方案，包括1955年为在赫尔辛基的国家养老金研究所设计的灯饰。

这里展示的是阿尔托设计的"Handgranate A 111"悬灯是由涂上白漆的金属和铜制成，灯轴上印有Valaistustyo字样。最初版本生产时配的是个整体金属灯罩，后来阿尔托将其发展成现在的样子，灯罩是由固定在上下两金属片中一系列垂直排列的金属棍组成。

LIGHTING

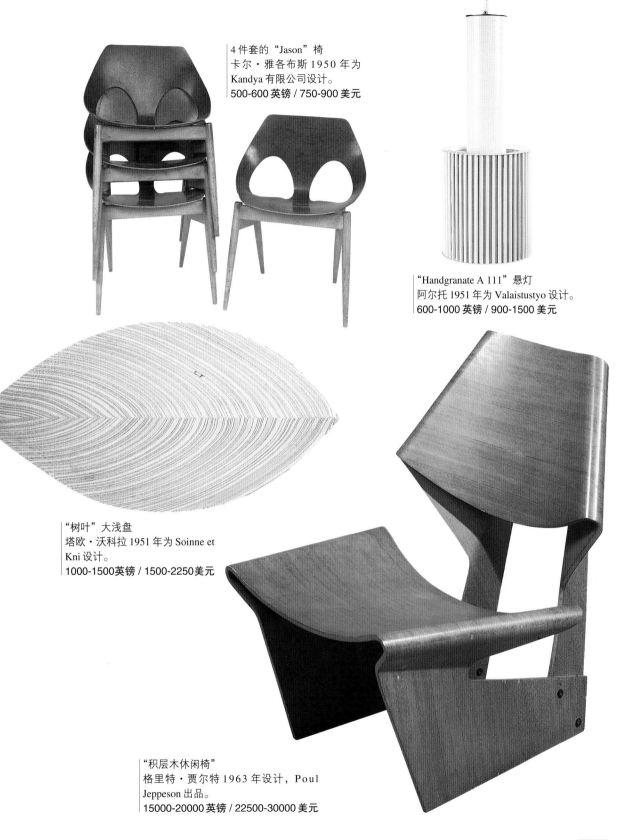

4 件套的"Jason"椅
卡尔·雅各布斯 1950 年为
Kandya 有限公司设计。
500-600 英镑 / 750-900 美元

"Handgranate A 111"悬灯
阿尔托 1951 年为 Valaistustyo 设计。
600-1000 英镑 / 900-1500 美元

"树叶"大浅盘
塔欧·沃科拉 1951 年为 Soinne et
Kni 设计。
1000-1500英镑 / 1500-2250美元

"积层木休闲椅"
格里特·贾尔特 1963 年设计，Poul
Jeppeson 出品。
15000-20000英镑 / 22500-30000 美元

汉斯·韦格纳

汉斯·韦格纳
（生于1914年）

汉斯·韦格纳是20世纪最多产的丹麦设计师之一。他的椅子销往世界各地，美国总统约翰·F·肯尼迪还曾在一次全国电视转播的总统竞选辩论会上使用过。韦格纳的职业生涯始于1931年，当时是有执照的细木工。其后他在哥本哈根的技术学院学习细木工，1938年毕业。1943-1946年期间，他开办了自己的家具制作办公室，50年代建立了名声，获得了著名的Lunning大奖，并获得了1951年的米兰展览会的金奖。哥本哈根的家具制造商Johannes Hansen从1940年开始与其合作，是与他合作时间最长的合作伙伴。韦格纳也和Fritz Hansen和A.P.Stolen公司合作。韦格纳从传统的家具设计中汲取灵感，而后使用新材料创新，如柚木和胶合板。他的世纪中叶的家具有机风格超群出众，大量使用木材和自然形态，这与早期的现代主义家具设计的圆滑的金属线条形成了鲜明的对比。

韦格纳早期最具特色的作品是1947年设计的、用白腊木制作的"孔雀"椅，这款椅子仿效英国温莎椅（1750-1850年），韦格纳只是把椅身稍加改变，座板变得很低，靠背宽敞，令坐者很舒服。扶手由柚木制作，椅座由纸绳组成。这把椅子的椅背看上去像是孔雀开屏，韦格纳的好朋友设计师芬·朱尔就给它起名为"孔雀"椅。1953年韦格纳重新设计了这把椅子，把它改成休闲椅，在保留原有结构的基础上，添加了结实的扶手和一个包覆软靠背。韦格纳经常改造原有的家具设计，以开拓其更多的功能可能性。

1952年开始发行的柚木"衣物架"椅或称"单身汉"椅，是韦格纳更有创意的一个设计。该款椅子把衣物架和椅子融为一体，是具有独特功能的现代主义家具的完美典范。其与众不同的椅背可作衣物架使用，而座板朝前拉竖起后还可挂裤子。座板

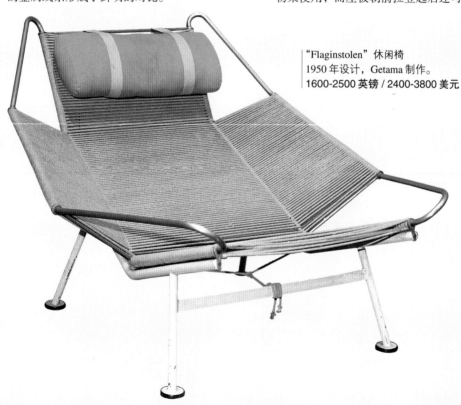

"Flaginstolen"休闲椅
1950年设计，Getama制作。
1600-2500 英镑 / 2400-3800 美元

底下还有个用来存放小件衣服的箱子。该椅框架用松木实木制作，而座板为柚木。

　　"衣物架"椅在1952年的丹麦柜橱制造商展览会上展出，得到了广泛好评。展览会后不久，丹麦国王弗雷德里克便订购了8把"衣物架"椅。

　　1950年设计的"Flaginstolen"休闲椅以低矮的外形和有棱角钢管结构而成为韦格纳最未来派的设计。该椅看上去颇像宇宙飞船（约10年早于太空时代）。此前没人设计过类似作品，所以其收藏价值极高。椅座、椅子两边还有椅背都是由旗升降索制成，羊皮革的椅罩和枕头是可拆的。椅子外观虽不雅，坐上去却很舒服，也是当今的室内设计的时尚用品。

　　更宽敞、坚固的"公牛"椅子和配套的凳子设计于1960年，由Johannes Hansen出品。座板及外壳为模压胶合板制作，架子为不锈钢管，坐者可在宽敞的椅座上活动自如。

"衣物架"或 "单身汉"椅
1953年为Johannes Hansen设计。
1600-2500英镑 / 2250-3750美元

"孔雀"椅
1947年为Johannes Hansen设计。
1000-1500英镑 / 1500-2250美元

"公牛"椅
1960年为Johannes Hansen设计。
800-1200英镑 / 1200-1800美元

工作室陶器

"深红色"上釉花瓶
阿克塞尔·索尔托于1937年前后为皇家
哥本哈根瓷器厂设计。
12000-15000 英镑 / 18000-22500 美元

"硫质喷气孔"上釉花瓶
阿克塞尔·索尔托1945年为皇家哥本哈
根瓷器厂设计。
18000-25000 英镑 / 27000-37500 美元

世纪中叶的陶瓷风格有几项重大发展。比较而言，伯纳德·利奇(1887-1979年)的方法和理论在他整个的职业生涯中几乎没有改变，而戴姆·露西·里(1902-1995年)的风格则是千变万化，同时，新一代艺术家如汉斯·科弗(1920-1981年)等则登上了历史舞台。在利奇学派和里和科弗的传统之外，纷纷出现了拥有自己独特风格和理论的其他艺术家。这些人有詹姆斯·托尔（James Tower, 1919-1988年）、尼古拉斯·维盖特（Nicholas Vergette, 1923-1974年）和玛格利特·海因（Margaret Hine, 1927-1987年），他们都使用一种叫做"锡釉陶器"的技术来取得引人瞩目的效果。新兴的艺术家没有留恋利奇派的东方主义，而是另辟蹊径汲取灵感。

英国设计师如利奇、里和科弗发展了他们既有的风格。利奇在他整个生涯中一直创作风格相似的作品，但也推出了一系列他自己设计的陶瓷产品，交陶器场的学徒们制作。这些陶器被称为利奇"标准"陶器，其价格目前仍然在可承受范围。这种陶器为批量生产，制作很粗糙，是实用的餐具，这一

系列的许多器具现在价格低廉，用10英镑/15美元或者20英镑/30美元即可买到，而整套的餐具则需要几百英镑。

圣伊维斯陶瓷厂在整个第二次世界大战期间未停止运营，那时的利奇依然潜心创作与钻研技艺，这些作品均值得今天收藏。别的陶艺家在50、60年代也加入了利奇的行列（包括他的妻子珍妮特·利奇和尼·达内尔），还有他的儿子戴维。尼·达内尔是得克萨斯人，在她邂逅利奇之前一直与Shoji Hamada一道工作。利奇工作室变得举世闻

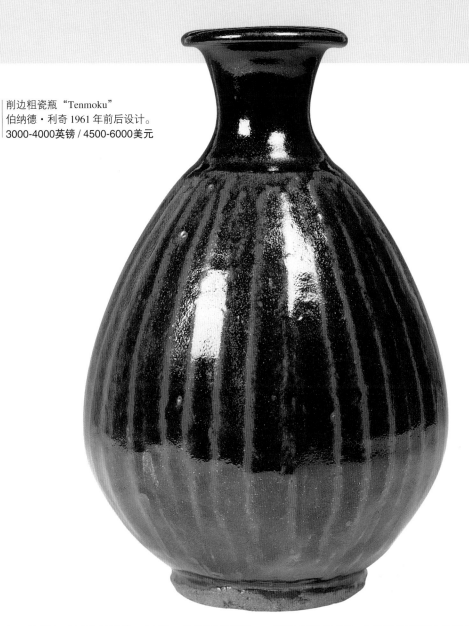

削边粗瓷瓶 "Tenmoku"
伯纳德·利奇 1961 年前后设计。
3000-4000英镑 / 4500-6000美元

名，这都归功于他的巡游、展览、书籍还有演讲。来自各地的人们，有些甚至是从国外过来拜在利奇门下学习"利奇派"壶罐的制作。年轻的英国陶艺人和当地的学徒也在圣伊维斯陶瓷厂工作，其中的很多人后来成立了自己的工作室，秉承了利奇的教诲和风格。

到50年代初期，利奇工作室的陶艺师们制作了70多种手绘上釉粗陶瓷，供应零售市场。较为标准的作品制造成本较低，这为瓷器厂制作实验性的孤品产品提供了财政支持。价格越贵、越稀少的作品越受收藏者喜爱，如削边粗瓷瓶（参阅上图）和"跳跃的鲑鱼"等经典花瓶。这是利奇设计中的一个例子，他在不同的时期都有设计作品，很难界定作品创作的具体时间。这个花瓶是利奇最著名的设计之一，当今十分抢手。利奇同时也制作精美的瓷碗，如青瓷碗，上面刻有细腻的蓟花图案。

利奇1940年出版的指导性著作《论陶艺》目前仍然发挥着作用。后来尽管他的眼睛几乎完全失明，他仍然坚持工作直至1979年逝世。利奇的论述影响广泛，利奇的传统为人所继承并流传下来。

青瓷碗
伯纳德·利奇于 1961 年前后设计
2000-3000 英镑 / 3000-4500 美元

露西·里在竭力效仿利奇时，陷入了困境。但后来她建立了自己的独特风格，而这与已往无任何渊源。这一风格的转变产生巨大的影响，从此引发了众多陶艺人的模仿。她的作品形态是独一无二的，她在对釉面的控制以及形态的平衡处理上无人能与之媲美。这新一轮的陶艺人热潮取得了巨大成功，并获得了国际的认可。由于手工制作工艺和烧窑火候的千差万别，这些设计师的实验作品没有重样的。但是露西·里和科弗创作的设计能够重复，并可不断完善。

工作室陶器在欧洲也获得发展。阿克塞尔·索尔托(1889-1961 年)是丹麦著名的工作室陶艺师，他制作陶器的灵感源于大自然。作者在写此书之时，索尔托的作品正风行于斯堪的纳维亚和美国收藏市场。

索尔托的制陶技术在1923年臻至成熟，那时他开始创作珐琅釉瓷。就是这些早期的作品为他在1937年的巴黎世界展览会上赢得了银质奖章。1929年，索尔托与德国弗雷德里克斯堡的哈利尔工作室合作创作高温粗陶器，这些作品在当今市场上尤其受欢迎，这都要归功于作品美丽的有机造型和精致的多彩瓷釉。哈利尔工作室在1930年解体后，索尔托开始与萨克斯伯工作室的纳撒列·克雷布斯合作。

"跳跃的鲑鱼"花瓶
伯纳德·利奇于 1970 年前后设计。
9000-12000 英镑 / 13500-18000 美元

1934年，他开始为丹麦领先的制造商哥本哈根皇家瓷器厂设计产品。

索尔托的陶瓷极富表现主义。他的设计灵感大都源自于自然世界，包括七叶树的豆荚、菠萝和海胆。他的花瓶经常带"刺"，富有触感，生动自然。

索尔托的作品风格突出，很容易辨认，他的作品的标记较为统一。其瓷器的底部刻有"Salto"字样，有些还刻有日期，尤其是在 20 世纪 30 年代初期生产的。

露西·里和她的同事科弗至今为人怀念，他们

大型锥状瓷花瓶
露西·里于 1964 年前后设计。
18000-25000 英镑 / 27000-37500 美元

直边瓷碗
露西·里于 1964 年前后设计。
4500-6000 英镑 / 6750-9000 美元

为人朴实、热衷于艺术精神和对材料的娴熟运用为人称道。在其职业生涯中，两人孜孜探索新的釉料和烧制技术，取得了辉煌的业绩。

露西·里 1945 年加入英国籍，在伦敦的 Albion Mews 成立了自己的工作室，其后一直工作生活在那里。汉斯·科弗 1946 年来到露西·里的门下，表示要跟她合作，科弗曾在战争期间作为"敌国人"被拘禁。两人在 Albion Mews 的合作持续了大概 12 年，成为终生挚友。

露西·里接纳了科弗，科弗的天赋立刻给露西·里留下了深刻的印象，科弗开始和露西·里一起创作钮扣系列。后来科弗表示他对用黏土创作的雕塑感兴趣，露西·里就把他送到伦敦伍尔维奇技工学校学习，他在那里学会用陶车拉坯。学成后他便为伦敦的 Bendicks 咖啡馆和其他客户制作陶瓷家庭器具和商品。那个时期流传下来的雨伞把儿、女帽帽针和扁圆钮扣目前都可收藏，虽然这些作品大都归于露西·里名下，而非科弗。

科弗和露西·里的作品都曾在 1951 年的英国节上展出。当获得了米兰展览会的金奖后，科弗于 1958 年在伦敦的 Primavera 艺术馆举办了首次个人展。1959 年他搬到设在 Digswell 艺术基金会那里的自己的工作室。1962 年，他受新考文垂大教堂的委托设计一些具有纪念意义的烛台。60、70 年代，科弗事业顺畅，成绩斐然，尤以精致的陶瓷雕塑造型闻名。科弗最初在伦敦的坎伯威尔艺术学校教书，1966 年后转到皇家艺术学校教书。后来科弗与颇有建树的摄影师简·盖特一起搬迁至英格兰西南的弗罗姆附近的一个农舍。50 年代中期后，他的作品通过盖特的照片均作了完整记录。他后来得了一种叫做肌萎缩性侧索硬化的疾病，这意味着此后他只能创作一些小的作品，70 年代中期后，他的后期作品被统称为"基克拉迪"，是结构上短小精悍之作。这些是时下最受收藏者喜爱的作品。

科弗在每个阶段的作品都是不同的，例如，在 Albion Mews 创作的作品与在 Digswell 和弗罗姆创作的就不同。早期的作品尺度小，后来创作大型花

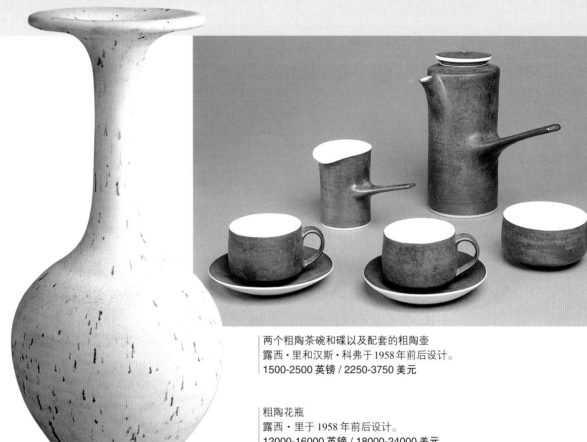

两个粗陶茶碗和碟以及配套的粗陶壶
露西·里和汉斯·科弗于 1958 年前后设计。
1500-2500 英镑 / 2250-3750 美元

粗陶花瓶
露西·里于 1958 年前后设计。
12000-16000 英镑 / 18000-24000 美元

瓶，如"蓟花"和"铲状"花瓶。

　　露西·里和科弗在 20 世纪 40 年代后期参观过威尔特郡的埃夫伯里博物馆里的古代文物，那些传统壶罐上的釉雕装饰纹（是用鸟骨在釉面上划出的图案）给他们留下了极其深刻的印象。20 世纪 50 年代初期，露西·里开始把这种技术应用在自己的壶罐上，不同的是她用针划出纤细的装饰条纹饰。露西·里 50 年代初期以后的作品都有一个"LR"的印记，印记随着时间而改变，可依据不同风格的印记较为准确地确定出作品的年代。

　　早期的生活用瓷器是由露西·里和科弗合作设计的，科弗拉坯造型，露西·里作装饰。这些作品都标有两人的印象，所以非常值得收藏。科弗也受到抽象艺术和现代绘画以及雕塑的影响，尤其是意大利艺术家埃伯托·贾科迈迪的雕刻和本·尼科尔森的抽象画。露西·里的灵感大部分源自自然世界，如羽毛和树叶等。

　　1948 年，露西·里在 Albion Mews 安装了电力窑炉，从而可高温烧制作品，更多得创作粗陶瓷和瓷器，同时她也开始尝试各种新釉料和多种颜色，如铅色、深蓝、淡蓝、粉色还有铀黄色。因为铀黄色的瓷器在美国不受欢迎，露西·里便顽皮地将其命名为"美国黄色"以此促销。大部分的陶艺师都将作品直接在釉料中浸泡挂釉，而露西·里却用画笔涂刷上釉。

　　露西·里开始在美国和新西兰销售自己的作品，并在 20 世纪 40 年代后期和 50 年代初期为伦敦的"自由"公司和 Heal's 设计了一系列的作品。1949 年她在伯克利美术馆举办了个人作品展。50 年代后期，露西·里运用包括釉雕装饰纹、镶嵌和凹槽雕刻在内的装饰技巧，创造了更多生动、新颖的彩釉

陶器。釉雕装饰纹是指刻痕穿透面层，显露出不同色的底层的釉饰。镶嵌则正好与之相反，这要先在没有上釉的瓷器上刻划线条，然后上釉，接着擦掉多余的釉，只留下线条里的釉，最后再把整个瓶体重新上釉（通常使用另一种颜色），烧制后镶嵌部分就会呈现出不同颜色的图案，与底色不同。露西·里在作品中经常运用的另一个技术是混合使用两种黏土，两种土混合在一起可以创作出大理石般的作品。烧制时由于上的黏土不同，作品的表面呈现不同颜色。这些都是露西·里常用的典型技术，她的追随者也经常使用这些方法。

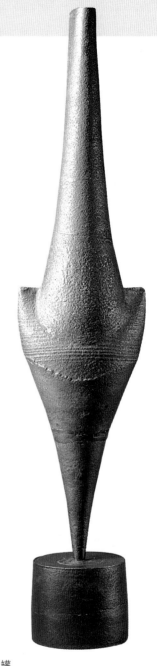

球形粗陶罐
汉斯·科弗于 1953 年前后设计。
18000-25000 英镑 / 27000-37500 美元

"基克拉迪"黑瓷器
汉斯·科弗于 1976 年前后设计。
30000-40000 英镑 / 45000-60000 美元

玻 璃

"冰山"花瓶
塔欧·沃科拉1950年设计，Littala
1951-1969年出品。
1500-1800英镑 / 2250-2700美元

型号3868-540的"兰花"花瓶，
蒂莫·萨潘尼瓦1953年设计，Littala
1954-1973年出品。
400-600英镑 / 600-900美元

20世纪中期的玻璃设计开始探索将玻璃打造成雕塑品的可能，而不是像现代主义那样侧重于功能性。颜色变得越来越重要，玻璃厂商在不断地开发新技术。

20世纪50年代，新的玻璃风格在欧洲兴起，而意大利和斯堪的纳维亚引领了整个现代玻璃设计。战后人们更加喜欢质量好的现代设计，西方世界出现了对新的生活方式的企盼。在玻璃领域，人们对新风格的家居器皿需求增加，更多地购买艺术玻璃。现代的抽象艺术和雕塑也影响了50年代的玻璃制作，这点可从那时生产的作品新形态中得到印证。世纪中叶的玻璃作品可以按照设计师、厂家以及国别来收藏。

在斯堪的纳维亚，艺术家和设计师以及工匠均受聘于主要的几家玻璃厂，像瑞士的Orrefors和Kosta，芬兰的Littala和Nuutajärvi Notsjö。这一传统可追溯至一战后在Orrefors工作的西蒙·盖特和爱德华·哈尔德，直至如今在Orrefor工作室工作的设计师们。

伴随着塔欧·沃科拉(1915-1985年)和后来的蒂莫·萨潘尼瓦(1926年出生)的成名，40年代后期的芬兰玻璃开始产生影响。冈纳尔·奈曼(1909-1948年)本能地领悟到这种材料性质，引起了大众的瞩目，她新颖的作品由Riihimaki、Nuutajärvi和Littala工厂制作。奈曼的风格多样，从柔软的"皱褶"型到拘谨的切割技术。同时，还有一系列带有泡泡装饰的器皿，这些对称的小泡泡是用来修饰花瓶内部的，如图所示。这种技术后来被很多人模仿。

"鱼" Graal 花瓶
爱德华·哈尔德 1937 年为 Orrefors 设计。
350-500 英镑 / 520-750 美元

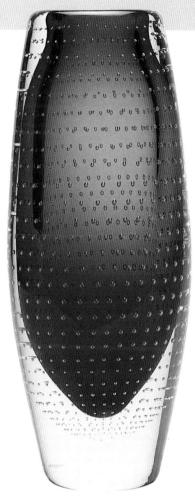

"泡泡" 花瓶
冈纳尔·奈曼 1947 年为
Nuutajärvi Notsjö 设计。
300-400 英镑 / 450-600 美元

人们喜欢芬兰玻璃与生俱来的美丽特质和简单的日常功能。其线条清晰，造型质朴属于斯堪的纳维亚的设计特点。然而，芬兰许多最值得纪念的作品都取材于冰和冰柱，极富雕塑感。

沃科拉和奈曼在 1951 年的米兰展览会和 1954 年萨潘尼瓦展览会上获得的成功证明了其作品质量和影响力。意大利的玻璃从 50 年代起开始影响芬兰的设计师。1954 年到 1957 年在美国举行的斯堪的纳维亚设计巡回展令芬兰的玻璃赢得了美国人的喜爱。

沃科拉设计的如雕塑般的玻璃具有非凡的品质和原创力，反映了他雕塑家的背景。如图所示的"冰川"花瓶有着像冰一样的水晶外形，设计灵感来自于大自然，反映了芬兰的坎坷地貌，因此其作品一眼便可识别出来。沃科拉从大自然、树叶、贝壳、冰棱，以及水和飞禽的自然运动中汲取灵感。沃科拉 1959 年开始为 Venini 工作，那时他已经为 Littala 和 Rosenthal 公司设计过。他一直为这些公司设计直至 1985 年逝世。

1941 年到 1948 年期间，萨潘尼瓦在赫尔辛基的应用艺术中央学院学习，1950 年加入 Karhula

Littala 公司。他早期的作品线条清晰、质地精良，极富雕塑感，偶尔使用乳白色，如"柳叶刀"系列。萨潘尼瓦这一时期的主要设计都被认作为雕塑品，而非日常用品。1953 年设计的著名"独木舟"是稀有的作品并值得珍藏。如图所示的"兰花"花瓶现在被视为一个设计图标。

凯吉·弗兰克(Kaj Franck,1911-1989 年)1951 年开始以抽象的艺术形式为 Nuutajärvi Notsjö 公司工作。他的设计简洁、结实、通常带有棱角，有时带有抛光的平面。50 年代后期，战后的拮据生活稍微好转，弗兰克这时设计的作品更具曲线形，其中最有

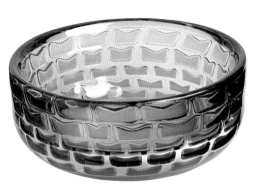

"Ariel" 碗
英格堡·伦丁 1966 年设计，瑞典
Orrefors 出品。
600-800 英镑 / 900-1200 美元

透明套色的绿色网纹花瓶
维克·林斯兰德 1955 年设计，瑞典
Kosta 生产出品。
300-380 英镑 / 450-570 美元

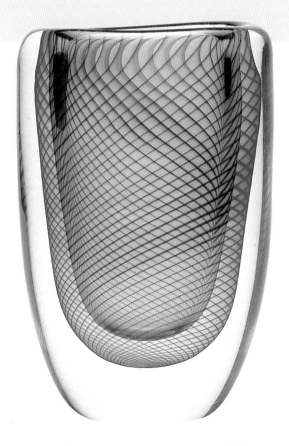

名的是"克里姆林钟"，该作品取材于俄罗斯建筑。

第二次世界大战前，瑞典以其创新的技术引领着世界，如由 Orrefors 开发的 Graal 和 Ariel 技术。Orrefors 通过埃德温·奥斯特罗姆（Edvin Ohstrom，1906-1994 年）的作品和埃德温玻璃继续引领潮流。埃德温玻璃是 Ariel 的改进，Ariel 是套色的，表面光滑，而埃德温玻璃的空气陷则在表面凸起，但依然为套色。尼尔斯·兰德伯格（Nils Landberg，1907-1991 年）推出了"Serpentina"系列，爱德华·哈尔德同赫尼兹·里克特一道开发了"Aquagraal"。

爱德华·哈尔德和西蒙·盖特在 Orrefors 两次大战之间的草创时期一道作设计。哈尔德的"Sandvik"系列展示了房屋的风格，到 1937 年他的"鱼" Graal 花瓶上市时，其 Graal 设计作品重量加大了。这种沉重的套色作品设计预见了 50 年代的流行趋势，获得了巨大成功，以不同的形状持续生产至 1980 年。

瑞典人斯文·帕姆奎斯特（Sven Palmquist，1906-1984 年）1937 年开始为 Orrefors 设计，但他最初的作品就公司标准而言显得有些平庸。后来经过大量的实践，帕姆奎斯特在 1944 年推出了 Kraka 器

皿，1948 年又推出 Ravenna 器皿。这两种技术反映了他在设计和风格上的成熟。Kraka 初始时为表面空白的、部分成形的容器，然后让其冷却后再加工，接着覆盖上筛网，再喷沙，加上透明套管，接着吹大，这样就显示出了网纹状的气泡。Ravenna 的制作是将透明玻璃和彩色玻璃叠成夹层，在表面上喷沙打磨出几何形图案，在凹陷处涂上颜料，加上透明套管，最后吹出形状。这些作品在当今非常受欢迎。

兰德伯格创作了"郁金香"系列，他利用材料的弹性造就了花瓶的精致外形。他的大部分作品都利用延伸力，这可以在"郁金香"系列、"时刻玻璃"花瓶和 1960 年出品的"Prynadsglas"有脚器皿中看出。

英格堡·伦丁（Ingeborg Lundin，1921 年出生）是 Orrefors 的第一位女性玻璃艺术师，于 1947 年加入公司。她的作品很奇特、诙谐。她擅长使用线条和形式，这个特点可从 1954 年设计的"时刻玻璃"花瓶和 1966 年著名的"Ariel"碗中看出。伦丁也一直沿用 Orrefors 的 Ariel 传统，经常使用几何图案，如上图所示的碗。她的刻有图案的和切割玻璃作品很有趣味，独特新颖。

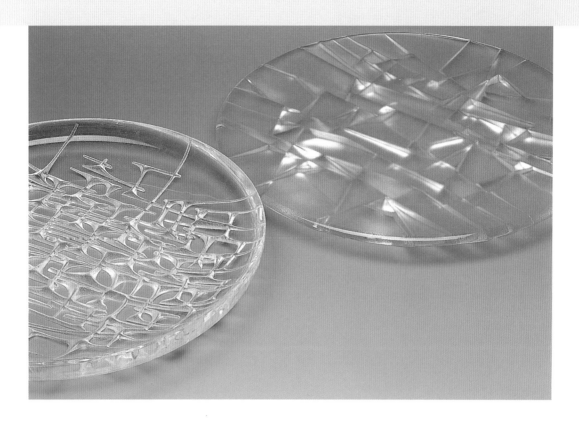

虽然维克·林斯兰德（Vicke Lindsrand，1904-1983年）为Orrefors工作至1940年，并创作出令人叫绝的Ariel、Graal和一些雕塑作品，但是真正使他出名的是他在1950年加入的Kosta公司。林斯兰德的作品工艺精湛，外形质朴却具动感，因而当今深受喜爱。他的世纪中叶作品雕刻精美，给人以恬静的有机感，其色彩运用巧妙，并经常在玻璃内部使用线条图案。他的作品底部通常刻有工厂的标识和他名字的两个字母符号。有时他的全名会被刻上，或者是一个长方形的、酸蚀刻的名字。

Orrefors公司出品的作品可以从作品底部的标识中看出。刚开始，作品底部刻有"Orrefors"或"Of"字样，后来，设计师的名字缩写和产品的型号也被刻在玻璃上（刀刻、蚀刻和气吹），而从1938年起加上日期了。

1948年政治变革后，捷克斯洛伐克的玻璃制造业彻底的改变了。众多的玻璃厂、装饰公司还有教育机构，都并入到了一个庞大的国家机构中。为了促进艺术家、设计师以及整个产业间的相互交流，1952年在布拉格成立了创新玻璃中心。捷克斯洛伐克人精于

喷沙盘
拉蒂斯拉夫·奥利瓦 1957-1960 年设计，Borske Skio 出品。
3000-4000 英镑 / 4500-6000 美元 （每件）

刻花、蚀刻和上釉，在此传统的基础上，发展了大量优秀的作品，作品式样层出不穷，富有想像力。

捷克斯洛伐克的玻璃令人联想到很多为国际收藏界认可的人物。其中的一些代表人物有雅罗斯拉瓦·布赖奇托瓦、吉里·哈克巴、佩维尔·赫拉瓦、斯坦尼斯拉夫·利本斯基和勒内·鲁比赛克等。布赖奇托瓦和利本斯基擅长刻花玻璃，弗拉蒂米尔·扎豪尔则专做刻花玻璃，而鲁比赛克则身兼数艺，吹玻璃（功能性和艺术性的）、彩绘玻璃和装饰面板。捷克斯洛伐克人继承了的传统刻花玻璃商业制造，这归因于这些现代设计师们创作出的风格新颖又不失严谨的、复杂图案的作品，以及对工匠技能的充分利用。其中一些如哈克巴，设计并制作自己的作品。拉蒂斯拉夫·奥利瓦专攻刻花和喷沙作品，经常使用几何图案。

布赖奇托瓦和利本斯基都对雕刻和建筑设计感兴趣，1954年，他们开始了长达40年的合作。利本斯基刚开始觉得自己应该向艺术方向发展，而布赖奇托瓦则是雕刻。后来他们发现自己都喜欢玻璃这种东西，之后他们便共同创作了许多大型作品。两人于1963年结婚。

第二次世界大战后意大利经济的繁荣促进了所有设计领域作品的大量涌现。意大利的玻璃制造集中在专业工厂，生产的这些艺术玻璃是用作装饰物品，而不是功能性的容器。最好的作品来自一个临近威尼斯的叫作穆拉诺的小岛，该岛几世纪以来一直是威尼斯玻璃制造的中心。

穆拉诺最主要的玻璃厂是Venini，20世纪20年代由帕罗·威尼尼(1895-1959年)创立。威尼尼运用创新的设计方法，结合新的工艺，制造出一些在当时最受欢迎的玻璃。同时，威尼尼推出了自己的设计，如"Zanfirico"和"Murrine"系列。他精通于轻巧饰件、橱窗和屏风设计，同时还聘用其他设计师。

富尔沃·比安克尼（Fulvio Bianconi，1915-1996年）为公司设计了一些最重要的作品。比安克尼分

"Spicchi"花瓶
富尔沃·比安克尼1951年为Venini公司设计。
3000-4000 英镑 / 4500-6000 美元

"拼贴物"花瓶壶
安色娄·富加 1955年为AVEM设计。
3000-4000 英镑 / 4500-6000 美元

别在1963年和1964年的米兰展览会上获得了大奖。刚开始，他为Venini设计了生动形象的作品，如为大家所知的喜剧作品：小丑和音乐家，以及后来与Venini共同合作创作的著名的"手帕"（Fazzoletto）花瓶。1950年他创作了"拼贴物"或称为"Pezzato"系列，显示了他对颜色的出色运用。该花瓶在当今非常受欢迎，但是一定要谨慎，因为这种设计仍在生产。原创的作品可以从那一个时期的酸蚀刻标识中认出。当时的早期作品流行采用轻质结构。所图

"阀门"sidrale花瓶
弗拉沃·波利1952年前后为Seguso Vetri公司设计。
8000-10000 英镑 / 12000-15000 美元

"Neolitici" 花瓶
恩科尔·巴罗维尔 1954 年前后为 Barovier 和 Toso 公司设计。
1500-1800 英镑 / 2200-2700 美元

示的"比安克尼"花瓶，是"Spicchi"花瓶系列之一，是"拼贴物"花瓶壶的简化版，因此它是由透明垂直条纹彩色玻璃套制构成。

安色娄·富加（Ansola Fuga，1915-1998 年）为 AVEM (Arte Vetraria Muranese)设计的"拼贴物"花瓶是他的典型作品。运用不透明的白色和透明的彩色玻璃套制形成鲜明的对比。这是当时意大利雕塑外形的典型特征。

弗拉沃·波利（Flavio Poli，1900-1984 年）在 Seguso Vetri d'Arte 公司工作，是另一位在战后发展起来的意大利设计师。波利是学习陶瓷设计的，然而现在却以雕塑玻璃花瓶最为著名。波利在1951年设计的"贝壳"系列中的"阀门"作品最为著名，并获得了广泛的赞誉。这里所示的"Valve Siderale"花瓶更为成功，其外层由萤石同心圈组成。

意大利设计师恩科尔·巴罗维尔（Ercole Barovier，1889-1974年），推出了许多不同种类的设计、风格和表面处理方法，他经常使用黄金作装饰，利用这种材料的延展性。从1930年起，他开始深入研究利用化学物品给玻璃着色，特别是发现了用不

可溶解物来装饰物品表面的技巧。1951 年生产的"野蛮"系列作品，就是采用的这种方法。与其他意大利设计师一样，巴罗维尔也使用萤石，但他的萤石玻璃作品一般都是成双成对。图所示的粗画风格花瓶是把空气保留在螺旋里的古老的Fenicio技术的变异。

20世纪中期，英国的玻璃工业出现新动向，政府认为设计应先行，在其政策的指导下，开始聘用常设设计师。1946年的"英国能成功"展览会和1951年的英国节，展示的设计理想目标一直影响着玻璃发展，目前依然如此。Stourbridge 几家公司主要是通过刻花玻璃发展起来，除了生产传统的商业刻花器皿外，这些公司开始生产更加沉静、简单的图案。艾琳·史蒂文斯（Irene Stevens， 1917 年出生）为 Webb Corbett工作，约翰·勒克斯顿（John Luxton，1920年出生）为Stuarts工作，戴维·哈蒙德（David Hammond，1931年出生）为Thomas Webb工作。在美国，Steuben继续生产高质量的器皿，尤其是透明的铅玻璃器皿。他们也继承了成功的作法，即委托艺术家设计限量的刻花玻璃系列。

纺 织 品

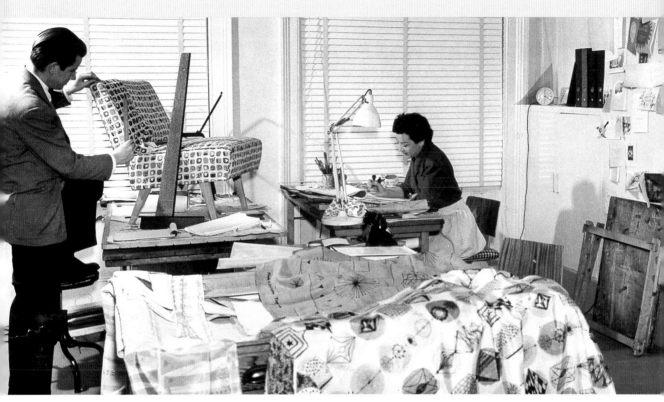

卢西恩·戴在自己的工作室工作。

卢西恩·戴的纺织品设计表现了20世纪50年代初期到后期的式样繁盛、调皮的设计风格。她为英国零售商Heal's设计的作品在当今深受收藏者追捧。由于新技术的出现，如网板印刷，令设计良好的纺织品第一次大量投放市场，且价格适中。50年代以前，纺织品非常昂贵，通常是由传统的材料制作，如天鹅绒等。戴经常宣称要把好的设计带入家庭，而纺织品为她提供了一条极好的途径。

戴1971年出生，名字叫卢西恩·康拉迪，父亲是比利时人，母亲是英国人。1934年到1937年期间，她在萨里的克罗伊登艺术学校学习，在显示了她在设计上的天分之后开始专攻工业艺术。戴1938年进入伦敦的皇家艺术学院学习，于1940年在那里结识了罗宾·戴。两人在1942年结婚。战争期间，她在消防中心工作了一段时间，后来因为生病离开那里，接着又找了一份教师工作。

戴作为纺织品设计师得到的首批委托之一来自于卡文迪什纺织品公司，这是约翰·路易斯公司的

合作供应商。同时，她也为Edingburgh Weaver's Co.工作。她早期的一些作品引起了Heal's公司的注意，Heal's公司是一家致力于营销年轻优秀的设计师作品的家具商店。1947年，戴成为了全职的自由设计师。这一时期，她与罗宾到斯堪的纳维亚游览，为那里的艺术所打动。卢西恩早期的作品大都使用自然图形，如树叶和植物的各种形状，显然是受到了斯堪的纳维亚的现代主义的影响。

她的第一批杰作是为罗宾·戴在1951年举行的"英国节"中参展的室内装饰所做的织物。她专门为展会设计了"Calyx"，还为南方银行的礼堂的座椅制作椅套。"Calyx"获得了1951年米兰展览会的金奖，并且成功地出口到了美国。因为战后棉花仍然非常紧缺，该织物由亚麻制作。"Calyx"取得了商业上的成功，持续生产了十多年。

"Calyx"尤其受到当今收藏家的喜爱，因为它是原创纺织设计的典型代表。戴设计的作品，活泼生动，色彩淡雅，采用植物抽象形态，与米卢和包

"Herb Anthony"
1956 年为 Heal's 公司设计。
150-200 英镑 / 225-300 美元

"Linear"
1953 年为 Heal's 公司设计。
150-200 英镑 / 225-300 美元

"秋"
1952 年为 Edingburgh Weaver's Co.设计。
150-200 英镑 / 225-300 美元

豪斯老师及艺术家保罗·克利的风格很相似。这些艺术家对戴来说尤其重要。她说，"我真正感兴趣的是包豪斯派、像克利、康定斯基和米卢那样的画家，他们给了我灵魂，让我认识到自己也可在纺织品上打开一片天地。"

1950 年到 1974 年期间，戴作为 Heal's 公司的合伙人为其工作，每年约创作 5 件新的设计。戴在创作了"Calyx"之后不久，公司又立即委托她设计包括"Flotilla"在内的两幅作品，这些作品都使用了网板印刷新技术。现如今，其他的图案，包括"Allegro"、"Small Hours"、"Herb Anthony"和"Strata"的价格正在逐渐攀升。一些更为流行的图案，如"Calyx"，不仅用在家庭装饰，也出现在了公共建筑中。这些图案都展示了戴对抽象形态、淡雅色彩以及自然形状如树叶和树木的运用。与英国织品中的印花棉布和锦缎相比，戴的作品给人们带来了一股清风。

戴的设计引起了许多当代仿制。但辨别真品很容易，因为戴的名字和图案名均印在织物的布边上（图案织品的四周带有无图案的织布边）。

戴60年代接受了波普风格，开始运用了一些亮丽的颜色和大胆的抽象的图案。1962 年，戴被评为纺织工业的皇家设计师，她又开始设计墙纸，为德国 Rosenthal 公司设计陶瓷，尤其是该公司 50 年代的工作室系列产品；为英国 Axminster 公司设计地毯和叫作丝质马赛克的系列的纺织品，该系列织品幅面很大，可以挂在墙上。至今，戴仍在设计。

珠宝和金属器皿

世纪中叶的珠宝是收藏家们的最爱，尤其是丹麦的 Georg Jensen 公司出品的珠宝。詹森的名字就意味着风格、质量和创新。亨宁·科佩尔和南纳·迪策尔可能是斯堪的纳维亚最著名的世纪中叶风格设计师，其他较为著名的设计师有托伦·布洛·休比、本特·彼得·加布里埃尔森、埃里克·马格纽森和马格努斯·斯蒂芬森。

乔治·詹森（Georg Jensen）1866 年出生，1904年创立了自己的银器公司，并且和一些年轻的设计师共同合作，逐渐形成了公司的独特风格。Jensen在1935年去世，留下了这个强大繁荣的公司，公司继续创作新的设计理念、思想、风格和作品。到了 20 世纪 50年代的时候，Jensen 公司委托一些世纪中叶风格的设计师，包括迪策尔和科佩尔，设计一些新潮的先锋派作品。它现在仍在雇佣一批年轻优秀的设计师。

20世纪30年代，亨宁·科佩尔（Henning Koppel，1918-1981 年）在丹麦皇家美术学院学习雕刻。他的作品新颖、时髦，这在以前的珠宝设计中很少见到。他的珠宝设计具有浓郁的有机生物形态，这是世纪

银手镯、项链和耳环系列
亨宁·科佩尔 1947 年为 Georg Jensen 公司设计。
1500-2500 英镑 / 2250-3750 美元

中叶现代设计的特点。科佩尔在1947年设计的银手镯是他早期的成名作，至今为人喜爱。该作品以抽象的雕塑外形、流畅的银器加工展示了有机的现代主义风格。虽然手镯的结构看上去很复杂，其实不然，不过就是两个基本的链环组成，看上去却是多面的。科佩尔说："银就是需要节奏。我喜欢生动活泼的形状。"科佩尔为 Jensen 设计的珠宝都标有Georg Jensen 公司的印记。

科佩尔一直都想超越银饰创作的极限，这一点可以从他的中空器皿系列中看出。他与 Jensen 公司的银匠们一起工作，从泥塑模型开始，到测试他所用物质的性能。这种作风使他创作出中空的圆形构造，如展示的新颖漂亮的模制倾口带柄水罐。这种风格和形状在之前的银器制作从未有过，这款设计也成为了Jensen工作室最受瞩目的一件作品。Jensen

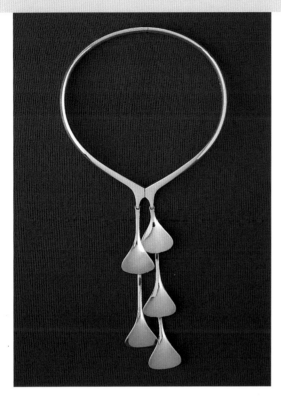

"泪珠"项链
南纳·迪策尔 1954 年为 Jensen 公司设计。
银质价格：800-1000 英镑 / 1200-1500 美元
金质价格：3000-3500 英镑 / 4500-5200 美元

银质臂环
南纳·迪策尔 1955 年为 Jensen 公司设计。
500-600 英镑 / 750-900 美元

银质倾口带柄水罐
亨宁·科佩尔 1952 年为 Jensen 公司设计。
6000-7000 英镑 / 9000-10500 美元

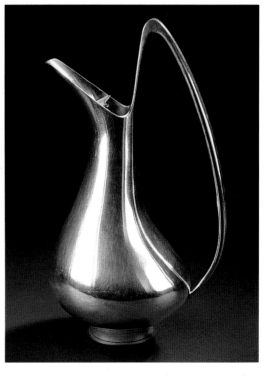

公司每年仍然生产少量的这种水罐，因此非常抢手。

南纳·迪策尔是另一位著名的世纪中叶斯堪的纳维亚风格设计师。她 1923 年出生，40 年代在哥本哈根的丹麦艺术学校学习手工艺和设计。在那里她遇见了自己未来的丈夫，设计师乔根·迪策尔（Jorgen Ditzel, 1921-1961 年）。两人毕业后结婚。迪策尔夫妇是一对亲密的有创作灵感的组合，在设计的每个方面上都密切合作，就像当时美国的查里斯和雷·埃姆斯夫妇一样。两人所受的教育使他们懂得现代主义反映在珠宝首饰上就是不要做过多的、花哨的装饰。两人信奉忠实于设计和材料，因人而异设计出适当的作品。

在芬·朱尔的建议下，迪策尔夫妇1954年开始与 Jensen 公司合作。两人的设计开始在全世界流行开来。南纳·迪策尔为 Jensen 公司设计的第一批产品中的臂环和项链在 1956 年赢得了著名的 Lunning 大奖。这两个设计都有着鲜明的雕塑造型，显示了她对空间意识和几何图形的深刻理解。这款臂环现在仍在生产。

第三章　波普与激进风格设计

第三章 波普与激进风格设计

20世纪60年代，是盛行"权利归花"（佩花嬉皮士的口号或活动）、服用幻觉剂的年代，也是人类登陆月球、披头士乐队风靡以及迷你裙流行的年代。青年文化第一次以时尚、音乐与娱乐的形式肯定了自身的存在。从巴黎学生骚乱到反对越战的大规模抗议，都体现了人们的乐观主义、自由风气，以及对变革的信仰。1966年4月，《时代周刊》发表了一篇题为《伦敦：旋转的城市》的文章，此文将国王路与卡纳比街称作为60年代时尚革命的中心。波普风格便在这样一个丰富多彩的时代背景中产生，其作品充分地反映了所处的时代精神。

波普风格设计是于20世纪60年代形成的，实际上却源于50年代中期的美国，当时的年轻艺术家与设计师们开始反抗保守的主流艺术风格。波普成为大众流行文化的庆典，其追随者们坚信艺术可从日常用品中创造出来。波普作品以粗俗、艳丽和趣味性为表征，但同时还具有颠覆性和讽刺性。波普的灵感源自广告、电视、连环漫画艺术（尤其是罗伊·利希腾斯坦的作品）以及包装艺术（如安迪·沃霍尔所设计的坎贝尔汤罐的标识图像）。

波普家具设计最主要的原料是塑料，而且是色彩越艳丽越好。波普家具原材料经常使用幻觉艺术中色彩明亮的红色、蓝色、黄色以及绿色。虽然塑料制品用于家具制造已有一段时间，但是塑料生产新方法出现于50年代后期，如注塑成型法。这意味着塑料家具生产与销售的成本低廉，将成为逐渐壮大的青年人市场的理想选择。由于更加精密的批量生产技术可经济地实现产品再生，一次性使用的物品也十分受欢迎。到了60年代中期，如聚氯乙烯等原料的应用已无处不在，

从家具到挂衣架都用。德帕斯、德厄宾诺和洛马齐以聚氯乙烯为原料设计的"Blow"椅子于1967年投放市场，随后便被低成本、大批量地生产复制。时装设计师们也开发利用了一些新材料，模特们开始在T型台上展示一次性的纸质服装和透明的塑料服装。

波普时代的另一重要发展是平版印刷品与海报的广泛使用。印刷业繁荣于20世纪60年代，当时的英国与美国现代艺术家们第一次获得了进入大众市场的机会，每个人都可能拥有一件波普艺术品。而现今出售的这一时期的许多海报是这种风格的典型代表。彼得·布莱克（Peter Blake）、戴维·霍克尼（David Hockney）、理查德·汉密尔顿(Rechard Hamilton)和艾伦·琼斯(Allen Jones)都从事波普风格的设计。带有这个时代图标的波普与幻觉融合风格的海报与印刷品尤其值得收藏，如理查德·埃夫登（Rechard Avedon）1967年所绘的披头士乐队的肖像。

激进风格设计兴起于20世纪60年代后期、70年代初期的意大利。该风格不仅继承了波普艺术首开先河的利用新材料以及鲜明色彩的传统，还汲取了许多历史设计风格特点，如装饰派艺术、通俗装饰风格（Kitsch）以及超现实主义风格。激进设计的主要成员是由建筑师与设计师组成的人数不多的团体，他们对现代主义提出质疑并拒绝大众消费文化。激进风格的主要团体与设计师有超级工作室（Superstudio）、阿奇朱姆事务所（Archizoom Associati）、不明飞行物(UFO)、格鲁普·斯特鲁姆（Gruppo Strum）以及埃托·索特萨斯（Ettore Sottsass），他们的创作进而发展成为80年代的后现代主义的基础。与20世纪初期的风格派和包豪斯运动一样，激进风格设计拥有一个重要社会目标，即用崭新的、令人刮目相看的手法重新塑造日常物品与建筑风格，促使人们重新审视他们所持的设计理念。

五件"Pillola"灯，意大利设计师西泽里·卡萨迪与伊曼纽尔·庞齐欧共同设计，由Ponteur Plastics 1968年制造。塑料制作，底面有压印标志。每盏灯都有原硬纸盒包装。
3000-4000英磅 / 4500-6000美元

"UP3" 休闲椅
盖坦诺·佩施 1969 年为意大利 G&B 设计。
4000-5000 英磅 / 6000-7500 美元

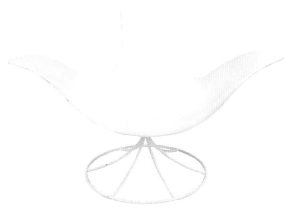

"郁金香" 座椅
欧文与埃斯特拉·拉维恩于 1960 年前后共同设计的。
1800-2600 英磅 / 2700-3900 美元

由于包括泡沫和塑料（如聚乙烯胺和乙烯基）在内的新材料的出现，家具制造业发生了巨大的变革。泡沫和塑料可以被塑造成各种形状，符合先锋设计师们的创意，令更加新颖、前卫的家具设计成为可能，在塑造那个年代的风格上起到了推波助澜的作用。

人们在 19 世纪末发现塑料，首次成规模的实际应用是 20 世纪 20 年代、30 年代的酚醛塑料。酚醛塑料是第一个完全由人工合成的塑料，用作许多家庭器皿。聚乙烯胺、乙烯基以及其他由石油加工而成的塑料发展于 20 世纪 30 年代，但是，直到战后塑料制造工艺得到进一步的发展，设计师们才开始较广泛地利用塑料。

包括欧文与埃斯特拉·拉维恩在内的设计师们在 50 年代后期开始使用玻璃纤维。欧文（1909 年出生）和埃斯特拉（1915 年出生）制造出一系列模压帕斯佩有机玻璃家具，当时已是鹤立鸡群，1960 年设计出"郁金香"座椅。该椅座板架为玻璃纤维，下面是金属基座，其美妙的有机造型表现为花瓣的自然形状。

泡沫在现代家具设计中的应用可以追溯到 1951

年，那时皮艾里（Pirelli）创办 Arflex 从事橡胶产品应用于家具的研究。到了 60 年代，一系列新型人造泡沫被开发出来，到 60 年代末期，设计师们开始用泡沫制作整件家具。

意大利设计师盖坦诺·佩施（Gaetano Pesce，1939 年出生）沉浸于泡沫带来的新设计机遇之中。他接受的是平面设计师和建筑师的教育，就业时与先锋激进设计派一道工作，如 60 年代初期的 N 团体（Gruppo N）。他对日益壮大的激进设计运动（目标是挑战大众的现代主义理念）的兴趣于 60 年代末期正式确立。他在 1969 年左右设计的"UP"系列 6 把椅子，以男女的形体构成的有机形式极具美感。

"UP3"休闲椅由模压聚亚安酯泡沫制成，面料为彩色尼龙平针织物。而"UP6 Donna"扶手椅和"UP6 Ball"予人的感观刺激更加强烈，并赋予了一种政治观点，即妇女在过去是没有自由的囚犯，因此椅子设计成一个脚带球形枷锁的妇女模样。椅子是真空包装，当把它们从聚氯乙烯的包装袋里拿出来时，体积便膨胀 10 倍，这一创意令其更受欢迎。"UP"系列得到了未来派广告运动的支持，并在 1969年"米兰家具展览会"上展出，受到评论界的广泛

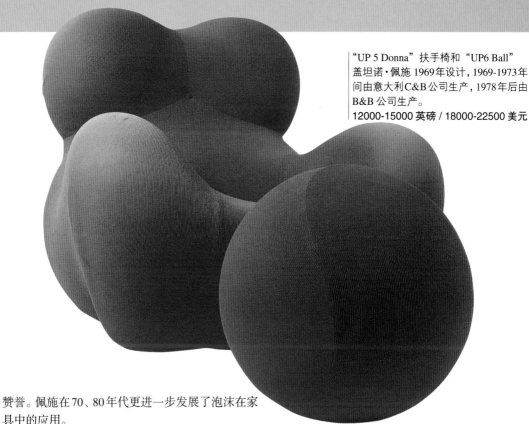

“UP 5 Donna”扶手椅和“UP6 Ball”
盖坦诺·佩施 1969 年设计，1969-1973 年
间由意大利C&B公司生产，1978 年后由
B&B 公司生产。
12000-15000 英磅 / 18000-22500 美元

赞誉。佩施在 70、80 年代更进一步发展了泡沫在家
具中的应用。

　　伊尔洛·阿伦纽（Eero Aarnio）设计的太空时
代“圆球”或称为“球体”椅子真正捕捉到 60 年代
的精神与风格实质。阿伦纽生于 1932 年，后来在赫
尔辛基学习工业设计，于 1962 年创立了自己的设计
室。他早期作品属于芬兰世纪中叶风格（采用天然
材料和传统形态），但到 60 年代初时，他发现了塑
料的多种用途。阿伦纽在 1963 到 1965 年期间设计
出“圆球”椅，由芬兰制造商 Asko 于 1968 年制造，
1992 年由 Adelta 再度生产。该椅子外壳为玻璃纤维
增强聚脂，基座为铝材，内衬软泡沫，覆以面料。该
椅子新颖奇特，获得巨大成功，在 60 年代风靡一时
的电视剧《囚徒》以及玛丽·匡特（Mary Quant）伦
敦时装店都曾作过摆设。在保持相似风格的基础上，
“圆球”椅子经过不同程度的改变被大量投放市场。
这些变型椅子都有收藏价值，但都抵不上原型。同
时，阿伦纽也以其 1968 年设计的“蜡笔”椅子和 1965
年设计的“气泡”椅子而闻名，前者是由一个豆荚
状塑料球和一个模压椅座有机组合，后者则真的是
一个悬浮的透明帕斯佩有机玻璃。

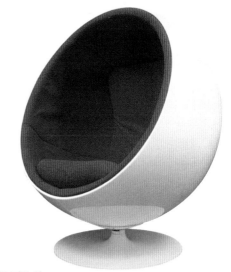

“圆球”椅
伊尔洛·阿伦纽 1963-1965 年为 Asko
设计。
1500-2500 英磅 / 2250-3750 美元

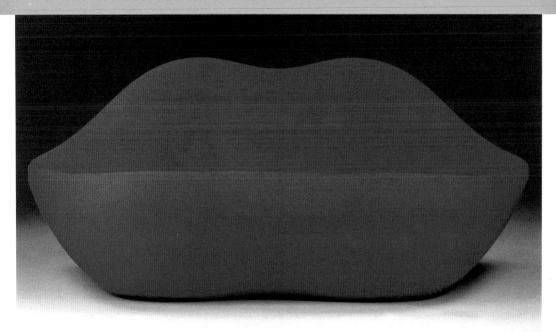

"玛丽莲"沙发
65 工作室设计，Gufram1972 年开始生产。本样品是 1986
年后生产的。
2000-3000 英磅 / 3000-4500 美元

20 世纪 60 年代的社会经历着反传统主流文化思潮的冲击，设计也不例外。60 年代初期的意大利先锋派建筑师与家具设计师们正在努力成为激进派、反传统的设计家。此前的画家们抵制既有的艺术理念，如超现实主义画家萨尔瓦多·达利，也曾对设计发起挑战，这些革命画家的作品鼓舞了 60 年代的这种思潮。激进设计师把玩人们对家具的认识，从美术和 20 世纪较早时期经典设计中汲取养料，融会贯通于作品当中，并对现代主义早期风格的椅子和其他家具重新设计。

他们的许多家具看起来是建立在一种思想之上，而不是要实现某种功能，因而对现代主义的一个主要理论发出挑战。这些设计师认为现代设计不过就是一个营销工具，最初的现代主义思想已经失去了自身的完整性。由此他们将通俗装饰风格引入其作品或者重新诠释现代主义经典作品，如阿奇朱姆设计的"密斯"椅就是对路德维希·密斯·凡·德·罗所设计椅子的重新诠释。70、80 年代出现的后现代主义便源于激进派设计。

新材料，特别是塑料与泡沫，之所以成为激进设计造型的理想选择，是因为其独有的延展性可使设计师创造出超现实主义的完美家具形态，而这些是木材与金属所无法实现的。但是要留意品相，损伤的塑料或泡沫家具是无法修复的，外观也很糟糕，另外家具表面上的裂缝与划痕都会影响家具的转让价格。

当时的激进风格团体有 65 工作室、超级工作室（成立于 1966 年）、阿奇朱姆事务所，以及格鲁普·斯特鲁姆（Gruppo Strum，成立于 1966 年）。其中最著名的设计师是埃托·索特萨斯。索特萨斯曾在 70 年代最著名的两个团体——阿尔奇米亚工作室和孟斐斯工作过，这段经历依然影响着他今日的设计。

65 工作室于 1972 年制造了一眼即可辨认的、图标似的"玛丽莲"沙发。它参照了萨尔瓦多·达利在 1936 设计的"救生背心"，不同之处是沙发由聚亚安酯泡沫制成，并对 50、60 年代的荧屏巨星玛丽莲·梦露表达了敬意。沙发从 1972 年到现在都由都

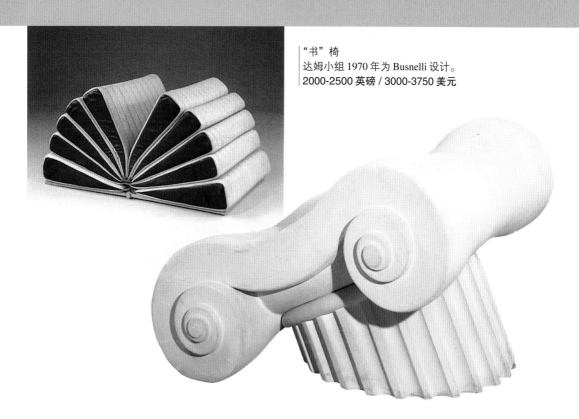

"书"椅
达姆小组 1970 年为 Busnelli 设计。
2000-2500 英磅 / 3000-3750 美元

"Capitello"躺椅，
65 工作室 1971 年为 Gufram 设计。
2000-2500 英磅 / 3000-3750 美元

灵的 Gufram 生产制造，因此成为收藏家们竞相追逐的收藏品。

　　"书"椅是达姆小组（Gruppo Dam，米兰设计家协会）于 1970 年为 Busnelli 设计的，并由意大利的工业小组（Gruppo Industrial）生产。从椅子的名字和有趣的外形上便可看出它是读书时使用的，而且每张泡沫乙烯基"书页"都可以调整以适应使用者的需要，所以说，它既是一件交互式的艺术品，又是一把舒适的座椅。

　　"Capitello"长沙发椅是 65 工作室在 1971 年为 Gufram 设计的，是以一个希腊的柱头为原型。然而该设计却遭到了一些评论家的嘲讽，说尽管椅子看上去同意大利的建筑一样坚固耐久，事实上却是不堪一击，因为它是由橡胶泡沫构成的。然而它所表现出的新古典式样却为80年代的后现代设计师提供了参考。

埃 托·索 特 萨 斯

埃托·索特萨斯
(1917 年出生)

埃托·索特萨斯（Ettore Sottsass，1917年出生）是一位具有惊人创造力的激进派设计师。他的作品丰富，包括家具、陶瓷和工业设计（尤其为意大利Olivetti公司作设计）。他还曾经在20世纪60年代运用类似乔·科洛波和弗纳·潘顿的方法探索整个人类生存环境的概念。60年代索特萨斯在家具设计中使用了层积塑料等新材料，再加上他大胆使用色彩、符号和形状，因此他的作品在今天也非常抢手。

与其他20世纪著名的设计师一样，索特萨斯也想找到自己的风格和解决设计问题的方法。这也是他所有作品都是标新立异之作的原因之一，也是今天他为众多收藏家所钟爱的原因。因为许多设计都是试验性的，所以他的大部分作品都是限量生产或只生产一件。稀有为贵令其更具收藏价值。虽然浓郁的个性风格贯穿于其艺术生涯，但由于他的作品跨越几个年代，人们可以搜集到他不同时期的作品，从而了解其发展历程。

索特萨斯在30年代对绘画产生兴趣，主要是强烈的几何图形、风格派的亮色帆布画以及其他早期现代主义团体的作品。他的全部设计作品均反映出他对颜色的喜爱。

索特萨斯从业之初效仿世纪中叶风格，创作的作品比较保守，50年代后期、60年代初期时他的作品开始表现出较为个性化、激进的风格。他对风格派以及日本艺术的推崇可以从他50年代后期的作品中看出，这个时期他的作品大都是几何形，并且经常运用正方形和长方形以及有关图案，这一风格的典型代表是他在1959年为Poltronova所设计的黄铜镜。

60年代初期索特萨斯的作品上升到精神层面，部分原因归于他的世界周游。他对波普艺术产生兴趣，是因为他喜欢波普艺术对大众媒体以及其他文化形象的调皮处理。索特萨斯探究物体的社会意义，记录物

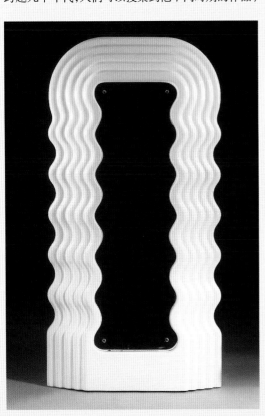

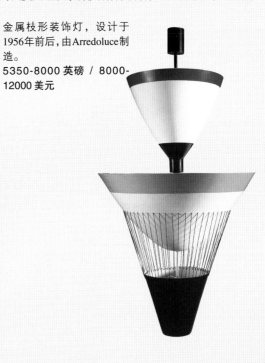

金属枝形装饰灯，设计于1956年前后，由Arredoluce制造。
5350-8000 英磅 / 8000-12000 美元

1970 年为 Poltronova 设计的Ultrafragola 镜子。
800-1200英磅 / 1200-1800美元

体的符号与标记，并在自己的作品中重现加以阐述。

　　索特萨斯在这段期间对既可触碰又可观赏的赤土陶器发生兴趣，他1966年创造的"图腾"柱代表了他在陶器创作上的成熟，成为他在这一时期的里程碑。"图腾"系列为巨大的陶器，其亮丽颜色的柱体是最好不过的装饰，圆圈与条纹重复组合构成它的外形，2米的高度使其成为房屋里重要的家具装饰。该设计再现了史前具有精神与视觉魔力的图腾，索特萨斯希望人们看到图腾的时候能够感受到它的力量。"图腾"是用制陶轮盘手工制作完成，彩色的陶器以白色层积木为基座，多年来都是限量生产。

　　索特萨斯1965年为Poltronova设计家具时第一次采用塑料层积材料，例如下图所示的"Lotorosso"餐桌。这些大胆采用基色的层积塑料反映了波普艺术，并成为波普和激进派家具设计领域中的崭新概念。

大型陶器系列作品中的"图腾"，1966年由Bitossi生产。这个样品是1985年以后限量生产的。
3000-5000 英磅 / 4500-7500 美元

"Lotorosso"餐桌，1965年为Poltronova
设计。
2000-3000 英磅 / 3000-4500 美元

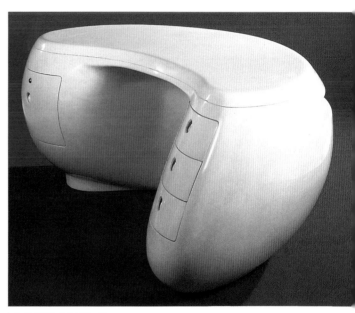

"S"形椅
弗纳·潘顿 1960 年设计，由 Vitra1968 年制造。
这是后来制作的产品。
100-150 英磅 / 150-225 美元

白色塑料"飞镖"桌
莫里斯·卡尔卡 1969 年为 Leleu-Deshay 设计。
10000-12000 英磅 / 15000-18000 美元

　　一些家具设计师主要开发利用塑料，像乙烯基、聚丙烯和玻璃纤维。现在许多人都在努力收藏这类的作品，特别是那些专门搜集塑料家具的收藏家。塑料可完全满足设计师的创意，它成本低廉，易于清洗（是儿童、花园家具，以及厨房和办公室的理想选择），可塑造成软硬不同的形状以满足不同的要求。新科技的发展，如注塑成型法（原料被加热成液态状，然后喷射到钢模具里），第一次使设计师可以真正自如地塑造各种形状。

　　设计师可以使用一些新颖的亮丽色彩，另外塑料的强度也较大。塑料的进一步发展，像乙烯基、聚丙烯、玻璃纤维和聚氨酯泡沫，意味着它不只是美观，而且很舒适（泡沫填充的舒服椅子迎合了60年代闲适的生活方式）。

　　弗纳·潘顿的"S"形椅子可能是60年代最重要的一把椅子，1968年由代表赫尔曼·米勒的德国制造商 Vitra 制造。"S"形椅子是第一款被大量生产的整体悬臂式塑料椅。潘顿早在1960年就设计了这把椅子，却不得不等到塑料技术的完善以

实现其构想。他在1956年设计了一把类似的模压胶合板椅子，开辟了胶合板制作的新天地。"S"形椅子由聚氨酯制作，有红色和黑色等多种颜色。作为20世纪设计史上的一个里程碑，"S"形椅目前依然深受大众喜爱并仍在生产，是不可或缺的收藏品。早期生产的椅子为人看好，其价格也在逐渐攀升。

　　莫里斯·卡尔卡（Maurice Calka，1921 年出生）1969 年创作了"飞镖"桌，由 Leleu-Deshay 制造。该设计对桌子具有柱脚这种传统观念产生了巨大冲击，因此成为激进派设计的一个杰出代表。样子看起来像是缠绕着座位上的人的一种生物，两边有凸起的，布囊似的抽屉，防水塑料桌面取代了传统的皮革桌面。"飞镖"桌赢得了1969年的罗马国际大奖。

　　冈特·贝尔特兹格（Gunter Beltzig，1941 年出生）1967 年设计了造型奇异的"Floris"椅子，并在1968年科隆家具博览会上首次展出。这款玻璃纤维做成的可叠摞椅子原本是为儿童进行户外活

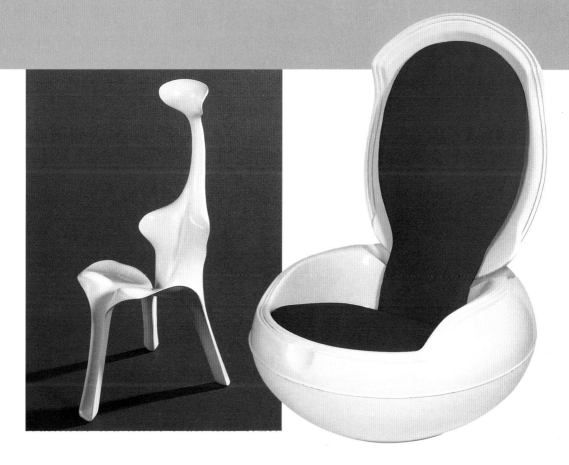

动所设计，但它超现实的、强健有力的外形（以贝尔特兹格身体为模型）同样也吸引了成年人。该椅由两部分组成并且只适于手工制作，所以数量有限，估计只生产了35到50个原版的"Floris"椅子，而其中只有5、6把椅子是白色的，所以白色的"Floris"椅子极其稀有珍贵。1990年慕尼黑再次限量出售1000把"Floris"椅，并且全部为红色，每把椅子都有一个编号，椅座底下带有"Gebruder Beltzig"标志。

彼得·贾科齐（Peter Ghyczy）1968年为Reuter Produkts设计了白色的由玻璃纤维制成的"花园蛋"椅子，一直生产至70年代。在户外使用这把时尚的有机风格椅子时，可以把它折叠成豆荚状以防风雨，而在室内它也同样受欢迎。生产的"花园蛋"椅有不同颜色的覆面材料，颜色组合决定了椅子的价格。明亮的波普色系椅子如橙色比起普通白色椅更受欢迎。像其他由玻璃纤维制造的作品一样，椅子本身的状况也很重要，裂缝、划痕和凹痕都会影响椅子的价格。

白色的塑料"Floris"椅
1967年冈特·贝尔特兹格设计，Gebruder Beltzig 生产。
原版价格：2800-3500 英磅 / 4200-5250 美元；再版价格：600-800 英磅 / 900-1200 美元

"花园蛋"椅子
1968年彼得·贾科齐为 Reuter Produkts 设计。
300-500 英磅 / 450-750 美元

阿奇朱姆

阿奇朱姆社团（Archizoom Associati）作为先锋派建筑团体于1966年诞生在佛罗伦萨，是激进派设计风格的领军队伍。其最初的成员有安德里亚·布兰兹（Andrea Branzi）、波洛·德格内洛（Paolo Degnello）、吉尔伯特·科里蒂（Gilberto Corretti）和马西莫·莫罗兹（Massimo Morozzi）。阿奇朱姆（Archizoom）这个名字分别取自于英国的建筑组织Archigram和他们的杂志《焦距镜》（Zoom）。阿奇朱姆是欧洲出现的第一批反文化社团，他们厌恶现代消费社会的无节制与空虚，并蔑视20世纪早些时候现代主义设计师的自命不凡。他们创作通俗装饰风格艺术品，设计一些撩动大众艺术概念的作品。

阿奇朱姆1966年和1967年与佛罗伦萨的另一个设计社团——超级工作室，共同组办了两次"超级建筑"展览。随着工业设计师达里欧（Dario）与露西娅·巴托里尼（Lucia Bartolini）1968年的加入，阿奇朱姆得以壮大，并开始从事家具设计。阿奇朱姆社团1972年到了美国，他们的作品包括在纽约现代艺术博物馆举办了具里程碑意义的意大利展——室内景观展。该社团被誉为反设计运动的早期大师，反设计运动在70年代伴随着后现代主义臻至成熟。

"Superronda"泡沫座垫是典型的波普设计。它看起来像是一张有靠背的长椅，但实际上是泡沫制成的，可折叠成包括平板床和躺椅在内的不同形状，并且移动方便。"Superronda"是波普设计中最有趣的作品之一，它颜色亮丽，外观成波浪形，看上去像是一尊雕塑，与其说是一件正式的家具作品还不如说它是件有趣的物品。它由阿奇朱姆于1966年设计，有红、黑以及白乙烯基等多种颜色。由于这个座垫现在仍在生产，所以很难分辨原版与新版的区别，只有从座垫的外观磨损程度分辨。

路德维希·密斯·凡·德·罗设计的怪异"密斯"椅可能是20世纪用来直接讽刺了一名早期现代

派设计师的第一把椅子，大量使用镀铬钢用于家具设计便是其嘲讽的对象。"密斯"椅受到收藏家的高度评价。该款椅子嘲讽了现代派设计师使用稀有的钢材和皮革的做法。当时，包豪斯设计师的理想是为大众设计家具，但这些材料昂贵，如此设计的家具实际上只有富人享受得起。"密斯"椅椅座由Pirelli橡胶制成，给坐者增加一些舒服感，脚凳由一组小灯照明。

　　"Safari"座垫由Poltronova于1968年制造。尽管它看起来像是电影"Barbarella"中的布景，并被一些人看成是低级趣味，但这个令人愉悦的物品表达了一个严肃的观点。座垫由两个白色的长方体和两个正方的相互连接的玻璃纤维构成，其中相互连接的玻璃纤维被剪开形成椅座。整个座垫由加了衬垫的仿豹皮包覆，看上去就像一张豹皮地毯嵌在家具里，对观赏者所持的家具形态以及功能的既有认识提出了挑战。"Safari"座垫在60年代是件昂贵的家具，生产得很少，因此今天非常稀有珍贵。

"Safari" 座垫
1968 年设计，由 Poltronova 生产。
8000-12000 英磅 / 12000-18000 美元

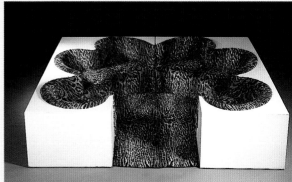

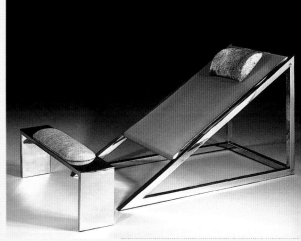

"密斯"椅与其配套的脚凳
1969 年设计，由 Poltronova 生产。
3000-4000 英磅 / 4500-6000 美元

"超级朗达"泡沫座垫
1966 年设计，并由 Poltronova 生产。
400-800 英磅 / 600-1200 美元

意大利

20世纪60年代无疑是意大利设计史上的黄金时代，出现了包括卡斯特格兰尼兄弟（Castiglioni）、乔·科伦坡和埃托·索特萨斯在内的世界顶级设计师。那是试验设计与反抗传统设计的年代，并最终造就了激进设计风格。

意大利经济在60年代中期达到顶点，这意味着将有更多的具有设计意识的消费者购买设计作品。另一个促使意大利繁荣的原因是这些激进设计师得到了像Kartel和Zanotta这样专门从事塑料生产的制造商的支持，并帮助制造和营销他们的作品。由于Domus和Casa Vogue等设计与建筑杂志的大范围销售，意大利设计为全世界人们所知晓。1961年意大利的"移动沙龙"是第一个专门用于展出意大利家具的商务展览，也促进了意大利设计在世界的流行。

意大利设计师从50年代末期开始用新材料重新创作传统的家具，其中塑料家具尤其受到人们的欢迎。由德帕斯、德厄宾诺和洛马齐共同设计、Zanotta生产的以乙烯基为原料的膨胀"充气"扶手椅子已经成为收藏性极高的20世纪设计的代表作。塑料的广泛使用持续了近10年，直到70年代爆发了世界范围的石油危机，设计师才不得不再次转向传统的原材料。意大利设计师同时也对未来派的探索整体生存空间这一观念产生兴趣，乔·科伦坡在全世界确立了这一崭新的试验性的家具形式。

60年代中期到后期，当意大利正沉浸在更加商业化的现代设计为其带来的成功喜悦中时，一批新生的设计师却开始厌倦所领略到的现代主义与资本主义空洞浮华，着手反抗既有体制，形成了激进设计组织，从而产生了以反对现代主义基本信条为主的一种崭新设计风格。埃托·索特萨斯（1917年出生）引领了激进设计，其最著名的团体包括65工作室和阿奇朱姆。

乔托·斯托品诺（Giotto Stoppino）于1968年为Kartell设计了可叠摞桌，是用注塑成型工艺制作的。Kartell在50年代中期开始生产家居塑料制品，1967年开始生产塑料家具。然而斯托品诺的桌子并不像弗纳·潘顿创造完整的生活环境而采用的严谨模数组合家具，但却可便利地摞在一起，形成一个整洁的圆柱体。这种桌子轻巧，便于移动，物美价廉（对斯托品诺而言，物美价廉是最重要的一点，他

认为优良的设计应当为每个人所享有）。桌子设计成圆形反映了60年代几何形状的流行式样，其采用的颜色是明亮的波普色，包括橙色、红色、白色、亮黑色。

"西红柿汤"凳子是西蒙工作室在1973年设计的，尽管凳子是在70年代初期生产的，却对安迪·沃霍尔的油画重新作了诙谐的阐述，是波普设计的典型代表。设计师对人们熟悉的物品加以全新的阐述，例如这里的凳子，设计得看上去像是一个西红柿汤罐。1962年沃霍尔的绘画和丝网版画使坎贝尔汤罐闻名于世。凳子是由金属小罐（实际上是一个回收的油漆桶）和一个平版印刷商标组成，还有一个可移动的椅垫，所以可用来存储物品。由于成本低廉，而在70年代波普风格已不时兴，凳子最早的样品很可能都被抛弃了，因而现在很有价值。凳子底下印有"Omaggio A，沃霍尔，超移动，西蒙，意大利"字样。

恩左·马里(1932年出生)

M A R I

恩左·马里（Enzo Mari）生于1932年，在1952年至1956年期间就读于米兰大学的美术学院。他以奇异的产品设计而闻名，作品有金属烟灰缸、塑料花瓶等。

与50年代晚期和60年代的意大利设计师一样，马里也与一个叫丹尼斯的制造商密切合作并获取支持。他与这家公司的合作始于1957年，并于一年之后生产了与众不同的铁制"Putrella"烟灰缸和容器托。从马里的这两件作品中可看出，他不仅是一个设计理论家，同时也是一个实践者，他认为装饰物在保持原有的品质基础上可以大量生产。烟灰缸和容器托看上去很一般，却很时尚，一次铸造成型，适合大量生产。

马里在60年代早期也尝试着设计用塑料作品，并为丹尼斯设计了几个重要的作品，包括1962年的聚氯乙烯雨伞架和1969年非常流行的"Pago-Pago"花瓶，这款花瓶由ABC塑料制成并有多种颜色。马里也与Olivetti、Zanotta和Artemide合作过，他的设计在今天非常值得收藏。

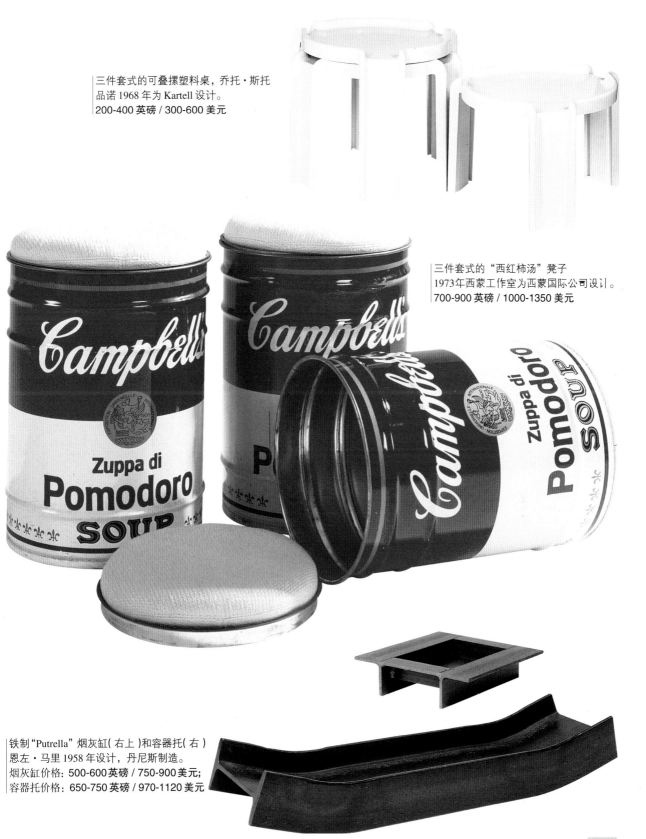

三件套式的可叠摞塑料桌，乔托·斯托
品诺 1968 年为 Kartell 设计。
200-400 英磅 / 300-600 美元

三件套式的"西红柿汤"凳子
1973年西蒙工作室为西蒙国际公司设计。
700-900 英磅 / 1000-1350 美元

铁制"Putrella"烟灰缸(右上)和容器托(右)
恩左·马里 1958 年设计，丹尼斯制造。
烟灰缸价格：500-600 英磅 / 750-900美元;
容器托价格：650-750 英磅 / 970-1120 美元

乔·科伦坡
(1930-1971 年)

乔·科伦坡

乔·科伦坡（1930-1971 年）是 60 年代最具影响力与远见卓识的设计师之一，寿命虽短，作品却很丰富。科伦坡用包括塑料与木头等材料作激进设计，创作出灯、钟、桌子和椅子等未来派生活组合器具，并想以此来创造一个理想统一的生活空间，使其所有的设计作品组成一个整体。用他自己的话说，他想让他的各种设计构成一个"彼此互为依托的栖息地"。

科伦坡生于米兰，先在 Brera 美术学院学习绘画，之后在米兰工学院学习建筑。科伦坡的父亲在 1959 年去世，留下电器生意给他经营。也就是在这一时期科伦坡开始尝试使用塑料和玻璃纤维等新材料和新的生产工艺。他 1962 年在米兰建立了自己的设计公司，开始接受来自意大利各地的建筑与室内设计的委托。

1964 年，科伦坡的一个旅店设计获得了"In-Arch"奖，接着他为具有前卫思想的公司 Kartell 设计生产了他的第一把椅子。1963 年他又设计了"舒服的埃尔德扶手椅"和 4860 号"多用途"椅，这是注塑成型的第一把全尺寸塑料椅子。

科伦坡致力于将各个单一的作品组合成有机整体。其作品既功能齐全，又乖巧灵活，可满足人们的不同需求。"迷你厨房"可能是有史以来拥有最高科技的家庭小托车，在任何房间里做饭都成为可能。该托车是 1963 年为 Boffi 设计的，有一个炉灶，一个可推拉出的工作台，一个冰箱和多个托盘，所有的用具都放在移动方便的脚轮小托车上。这一设计极受欢迎，并使科伦坡在 1964 年获得了三年一届的米兰博览会奖章，并入展于 1972 年在纽约现代艺术博物馆意大利展区的室内景观区，他后来设计的"管子"椅也同时入展。1971 年他为 Rosenthal 设计了一个层积塑料制的"生活"中心装置，它有一对可鸣响的烧烤架和一个可推拉的百叶窗式前盖，外罩看上去恰如一件极佳的雕塑品。这时，科伦坡的生活中心已经包括了整个房屋的内部设计，例如塑料椅子、照

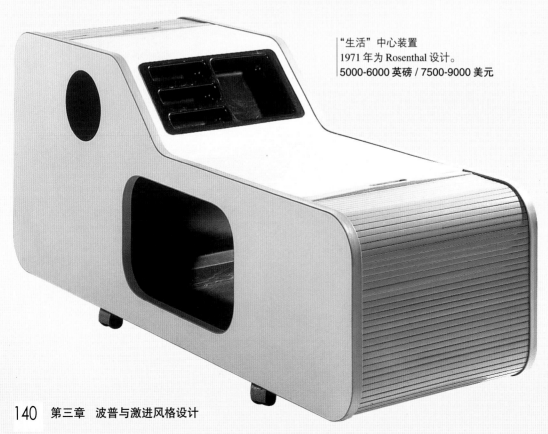

"生活"中心装置
1971 年为 Rosenthal 设计。
5000-6000 英磅 / 7500-9000 美元

明器具和内置式电视屏幕。其中最著名的是未来派中心生活区，1969 年该生活区在科隆的前景展幻想展厅展出，与之匹配的是迷幻似的软摆设和地毯。

科伦坡在前卫的椅子设计上也颇具影响力，尤其是他的多功能家具观念，即一件家具可有多种用途。"管子"椅就是一个绝妙例证，既展现了科伦坡对圆形的偏爱，又反映了 60 年代从建筑到纺织所有不同类别设计的潮流。椅子独特的设计体现在它由四个互相连锁的圆筒组成，并可以用钢和橡胶制成的连接件将其组合成不同的形状：可以是坐着的直立的椅子；可以是平放着的沙发，或者只是一个简单的圆凳子。这款椅子非常舒适，因为它的塑料外壳是由聚亚安酯泡沫填充而成，面料有不同的颜色。椅子的另一个独特之处是它易于存放，因为所有圆筒都可套放在一起，不使用时便可装在一个袋子里。

"迷你厨房"
1963 年为 Boffi 设计。
3000-4000 英磅 / 4500-6000 美元

"管子"椅
1969 年为 Flexiform Prima 设计。
6000-8000 英磅 / 9000-12000 美元

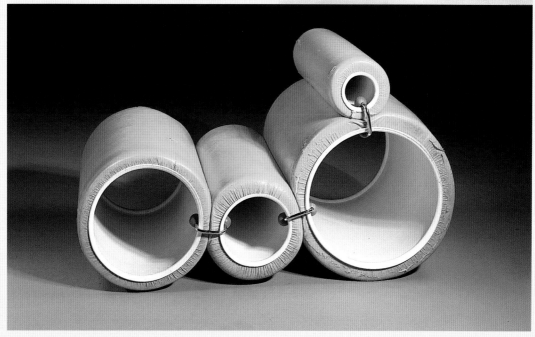

法 国

法国于1925年举办了具有历史意义的巴黎博览会,法国设计从此崭露头角,但家具商业化生产受到第二次世界大战的重创。一些20世纪中叶法国设计师利用新材料探索出新的家具风格,例如琼·罗耶里的"小熊"扶手椅子,但是这些作品是费用昂贵的私人客户委托,没有受到战争的影响。

同其他的战后欧洲国家一样,法国经济很快复苏,并迅速发展壮大起来。到20世纪50年代后期时,整个国家已经从战争破坏中基本恢复。但是到60年代中期时,反抗的种子开始萌芽。在意大利,对既有体制反抗的设计团体是具有激进风格的阿奇朱姆;在法国,政治上的动荡表现得更为激烈。

巴黎学生1968年举行了大规模的抗议游行以反对当时的社会秩序。设计师也开始反对自从19世纪以来就没有多大变化的传统装饰风格。法国的室内装饰通常布满了雍容华贵的古代家具,这些家具大都是镏金、油漆涂饰的,显得渲染过度,而在商店出售的新饰品与家具也经常是古典样式的重现。而年轻设计师如奥利弗·摩根(Oliver Morgue)和皮埃尔·帕林(Pierre Paulin)的作品却完全不同,年轻一代决心变革,他们的未来派设计很快变成一种时尚流行起来。

法国设计史中波普时代的重要主题是以太空时代形状为主,创造性地使用新材料,以及应用未来派的新的有机组合方法进一步发展世纪中叶风格。现在,设计师可以利用更多的新材料去创造充满活力、有机的、雕塑般的形式。

法国家具设计师深受欧洲以及美国设计师的影响,尤其在探求座椅的新的可能性以及座椅如何与整个空间保持和谐这一方面。这方面的突出代表是摩根,他对人们在房间里的坐姿和生活形态非常感兴趣,并且努力探索家具与环境以及个人的关系。

法国虽然没有站在波普设计时代的前沿,但却也出现了几个非常有创意的设计师,他们以自己独特的方式进行波普风格创作。这些人的作品一直在升值。比如摩根的作品(他的家具出现在1968年斯坦利·库布里克的电影《2001年,太空冒险》中),就具有很高的收藏价值。帕林与摩根的作品非常相似,他们好像受到彼此的影响。

皮埃尔·帕林(1927年出生)在巴黎的Camondo学校学习雕塑,他60年代起创作的具有雕塑艺术的家具中可以看出他所受到的培训。50年代中期,帕林开始为制造商Thonet设计一些传统包覆材料的、金属结构的座椅,这与其在60年代设计的波普作品形成了截然不同的对照。他1958年开始与荷兰制造商Artifort合作,制作出后期更为著名的作品。帕林1953年创作了他的第一把塑料椅子,编号为157号,就椅子的风格与制作材料而言,它超越了所处的时代。1958年到1959年期间,帕林一边四处工作一边周游世界,行踪遍及日本、美国以及欧洲。

到60年代初期,帕林发现了可以让他实现设计的新材料,1965年他的充满活力的设计风格臻至成熟,于是在巴黎成立了自己的工业设计办公处。与他的设计合伙人奥利弗·摩根一样,帕林的作品同样受到法国权威人士的喜爱,他为法国政府设计了1970年大阪展览会上的座椅,并于1965年为巴黎卢佛尔宫设计了游客座椅。

帕林迷上了家具的形态,利用泡沫、薄钢、纤维玻璃、聚酯开创了自己风格的新天地,其典型代表是在1966年设计的休闲沙发。到60年代末,帕林甚至创作出革命性的沙发原型,即一张长形蛇状"没有边际"的硬泡沫沙发,为法国Alpha公司1971年生产。

帕林设计休闲椅、餐椅、商用椅,灵感常出自大自然。这点可从他在1968年设计精美的、有机的注塑成型塑料餐椅中反映出。这可能是帕林设计的一件最明显的与人体没有任何关系的有机作品(他于1967年设计的"舌头"躺椅看上去就像是伸出来的舌头)。餐椅的椅背看上去像是盛开花朵的花瓣,基座则像是从地板里长出的树干,看上去坚固牢靠,既实用又耐人回味。

帕林的F598号扶手椅是一种商用椅,可以摞叠,座板下面空间较大,为办公人员或是会议代表的腿部提供了足够的活动空间。扶手椅框架由两个扁钢构件构成,由聚亚安酯泡沫和织物包覆,做工精致,外形新颖,整体上显示出强烈未来派风格。生产的品种分不同的颜色,目前其价值取决于颜色与织物的品相。帕林的582号椅或称为"彩带"椅看上去像是一双脚跟并拢的弯曲的双腿。坚固的椅身以基座为中心形成弯曲状,使用者可以坐在上面也可以蜷缩在里面。由于椅子设计的成功,帕林获得了大量室内和商业装修工程。582号椅获得了意大利的ADI(工业设计协会)奖,由设计师杰克·勒诺·拉森(Jack Lenor Larsen)设计成不同颜色和迷彩图案的织物包覆。与F598号扶手椅相同,如果织物磨损、损坏、颜色或图案不讨人喜欢等也会影响

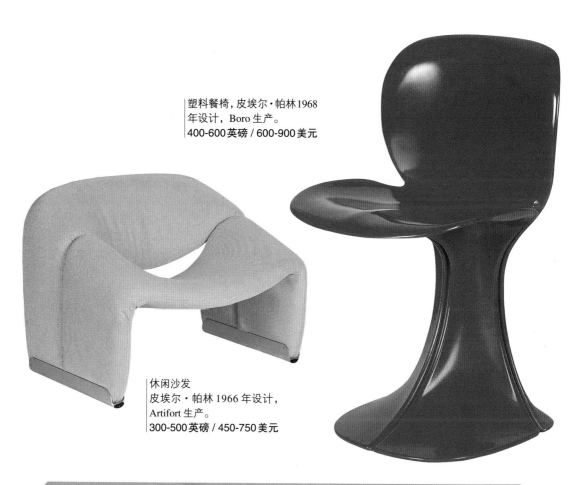

塑料餐椅，皮埃尔·帕林1968
年设计，Boro 生产。
400-600 英磅 / 600-900 美元

休闲沙发
皮埃尔·帕林 1966 年设计，
Artifort 生产。
300-500 英磅 / 450-750 美元

DF 2000 橱柜
雷蒙德·洛伊 1965 年设计，杜宾斯基·弗
里尔斯为 CEI 制作。
800-1000 英磅 / 1200-1500 美元

椅子的价格。

雷蒙德·洛伊公司 (CEI) 也探索用新材料进行雕塑的方法，其中最值得收藏的是 DF 2000 塑料橱柜。洛伊在法国出生，美国长大，这一作品显示了他的设计风格的成熟，以及其在20世纪中叶与时俱进的精神。洛伊以纯波普风格取代了他所推崇的50年代在美国风靡一时的圆润的流线型设计风格。塑料的结构使整个厨柜看上去线条流畅、简洁大方、有如雕塑一般；注塑成型的塑料抽屉和门予人以一种统一和谐的质感。

奥利弗·摩根（1939年出生）是非常著名的公共与私人的委托设计师，曾为1967年蒙特利尔博览会中的法国馆和1970年大阪展览会的法国馆进行内部设计。然而令其最出名的是他用人体形态创造出的极富表现力的新有机家具。与帕林一样，他使用管钢、泡沫、织物创造出了有趣的、未来派的、舒适并便于携带的椅子。

摩根在1954年到1960年期间先后在 Boulle 学校和国家装饰艺术学校学习。50年代晚期他在芬兰与瑞典度过，所以他很可能领略过最好的20世纪中叶斯堪的纳维亚的现代家具作品。摩根在1963年至1966年间与 Airborne 制造商开展合作，1965年成立了自己的设计室。摩根1965年在巴黎艺术设计沙龙中展出了自己设计的整体卧室，由于《室内》以及其他的建筑与设计杂志的出现，他的作品开始在美国流行。与帕林一样，摩根也获得过意大利的工业设计学会奖。他的家具设计在60年代大获成功，随后他接到了来自世界各地的室内设计委托，到了70年代，他开始为大公司进行室内设计。

时下最受人们喜欢与收藏的是他的最出色的有如雕塑般的 "Djinn" 系列，包括一张沙发、一把躺椅和一把扶手椅。摩根于1965年设计出该系列，它由传统的管钢制的椅座、椅背和椅脚构成，包覆材料为聚氨酯泡沫和具有弹性的尼龙布。椅子极富个性，风格统一，还被电影《2001年，太空冒险》采用，这些都使其成为收藏热门。

"Djinn" 这一名字取自于伊斯兰神话故事中一个变化莫测的鬼魂，它可以用超能力控制人。这一名称极佳地体现了家具拟人化的、有机的外形，事实上，这些家具看上去就像是跃跃欲试的动物，随时都可能改变其姿势。摩根看到了建筑与物体中神秘奇异的一面，认为精神层面是建筑与物体要体现出的根本追求之一，他的设计作品突出体现了这一点。他说："实用主义与理性主义不是设计的目的，这些只不过是建造物体时所需要的真实性。"

"Djinn" 系列低矮的造型也反映了摩根对于座椅的摆设与人体以及整体生存环境的探索。在回顾他在1983年费城博物馆艺术展区参展的作品时，摩根说："一个好的作品应该是可以移动的，发明与创造应当轻盈。正是本着这一原则，我创造了 'Djinn' 系列座椅。这些座椅的结构都很简单……我考虑了几点，使用新的包覆材料，但质地要轻柔，这样才能方便人们携带；同时，我也考虑一些其他因素，如基座和座板表面等。"

有趣的是，摩根喜欢把自己称为建筑师而不是设计师。所以他不满足于只是设计椅子，与弗纳·潘顿和乔·科伦坡一样，他不仅对家具感兴趣，对整个生活环境也极感兴趣。到60年代末，他实现了自己的目标，设计出了一个完整的座椅环境，该设计是在金属框架上覆以方块地毯，框架可移动并形成各种形状。

充气式塑料椅子在60年代末流行于法国。事实上，潘顿在1962年就创造出第一件充气式塑料家具，即方形塑料凳子。然而充气式塑料椅真正为人们所熟知却是在1967年由意大利设计师德厄宾诺、波洛·洛马齐和德帕斯为 Zanotta 共同制作了革命性的 "Blow" 椅子之后。"Blow" 椅子是第一个在意大利大规模生产的充气式椅子，这也要归功于大量的媒体图片宣传，图片表现了设计师正舒服地坐在自己创作的椅子上，椅子被大量的复制并启发了其他欧洲国家的设计师创作出自己的作品。在法国，充气式家具主要的创作者是 Quasar Khan 公司，它通过巴黎的未来派室内装饰商店来出售这类家具。这类家具也由其他的生产商生产，同 Quasar Khan 公司一样，它们也通过自己的商店销售。由于塑料椅子表现出60年代所具有的欢快乐观的精神，以前的家具从未达到这种效果，所以深受大人与儿童的喜欢。

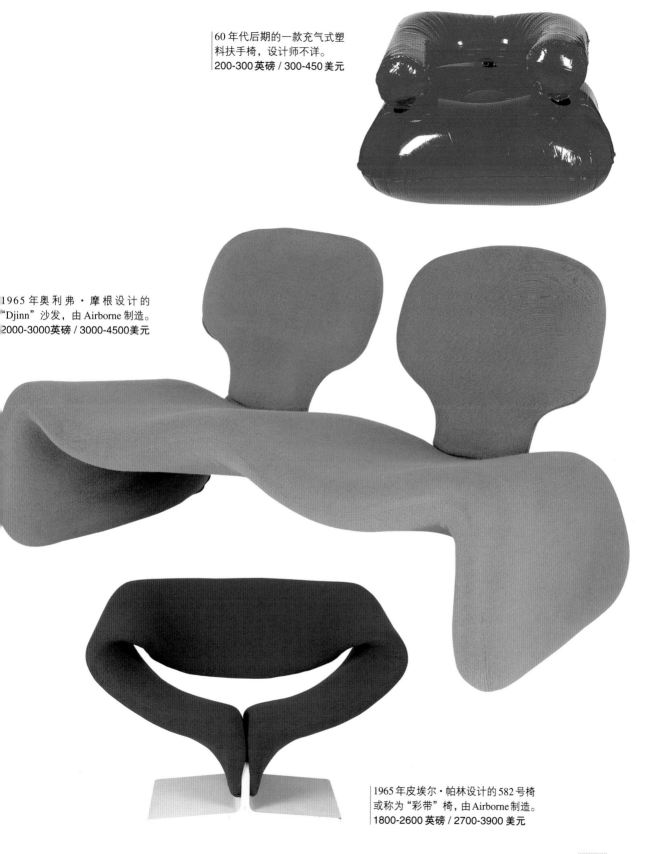

60 年代后期的一款充气式塑
料扶手椅，设计师不详。
200-300 英磅 / 300-450 美元

1965 年奥利弗・摩根设计的
"Djinn" 沙发，由 Airborne 制造。
2000-3000英磅 / 3000-4500美元

1965 年皮埃尔・帕林设计的 582 号椅
或称为"彩带"椅，由 Airborne 制造。
1800-2600 英磅 / 2700-3900 美元

英国

1962年到1972年期间，英国的流行音乐与波普艺术影响了英国设计的方方面面。同时也是英国设计回归到大众装饰的10年，从圆点、波浪装饰到迷幻的漩涡，图案到处都是，到了60年代末，最为流行的是圆形和几何图形，象征了太空时代的到来。英国接受了塑料和一次性家具，而一些设计师如欧内斯特·雷斯等仍然使用像胶合板这种较为传统的材料进行创作，其风格却是波普艺术风格。

60年代的英国时尚与设计相互影响。家具和大众设计的新风格在著名的商店与精品屋中流行，这些商店与精品屋已经不仅仅是购物场所，更是休闲的时髦之地。英国引领了世界的商店与精品屋的时尚，1966年卡纳比街与国王路更使旋转的伦敦闻名于世。60年代末期Biba和"栖息地"开始创办，玛丽·匡特百货店在国王路上开张，但是在这所有的商店中最让人难以忘怀的可能是"奶奶旅行"店，它每隔几周就会变换橱窗的摆设，有一次放置的是一辆美国轿车，并且整个车身从橱窗中伸出来。伦敦是一个充满了新型充气式塑料家具的城市，非同寻常的商店外部设计与激进新颖的波普式内部设计就像购物者穿着的戏剧化衣服一样多姿多彩。甚至披头士乐队都在60年代末期开了自己的商店，即维持不久的苹果专卖店，令流行音乐、艺术与时尚交融在一起。

60年代的英国失业率近乎为零，经济的繁荣标志着一代更年轻、更富裕的消费者的出现，因此很多新商店以青少年为目标客户。60年代的消费变革和"一次性"文化意味着年轻夫妇不必要再去买那些传统的、做工精良可享用一辈子的家具，而是用一次性物品来装饰新家。正如特伦斯·康兰（Terence Conran）在1965年的一次专访中谈到："消费再也不是一个难听的词。"

室内设计、工业设计、甚至时装都使用一次性材料。到处都是迷幻图案的纸制服装、纸板家具、可充气的塑料衣服架、椅子和软垫。这些物品生产成本低，售价便宜，可根据最新的时尚如时装随时更新。现在，所有一次性物品都具有一定的价值，准确地说因为它们是用来消费的。纸制服装和珠宝尤其受欢迎，没有开封的原装的一次性商品很难找到，所以人们更想收藏。

具有新潮思想的商店为英国波普艺术的发展起到了推波助澜的作用。20世纪60年代英国的许多波普艺术作品由"栖息地"和诸如Heal's的商店经销，这些商家极力鼓励青年设计师，并经销已有所建树的设计师的作品，例如卢西恩·戴的具有明快图案的纺织品。

"栖息地"于60年代后期在英国伦敦开张，从此价格合理、质量优良的现代设计进入英国。商店的创始人特伦斯·康兰从辞典的"房屋"词条解释中选择了"栖息地"作为商店的店名。康兰认为每个人都可以买到好的设计作品，并期望英国人民能以合理的价格购买到斯堪的纳维亚和意大利的现代家具设计以及家居用品。他崇尚天然木材、新型塑料、帆布等精良材料，并喜欢在自己的商店里出售多姿多彩的现代商品。"栖息地"大获成功，1968年它的邮购目录开始投放市场，70年代到80年代更多的"栖息地"在英国开业。如今，该店已成为各主要街道的一个熟悉景点，并于90年代后期重新发行了包括罗宾·戴和弗纳·潘顿在内的现代设计师的许多经典作品。

英国波普时代的某些设计师仅以其一、二件作品而为人怀念。彼得·默多克（Peter Murdoch）1963年毕业于皇家艺术学院，于1968年在伦敦成立了自己的设计室，专营平面艺术。同年，他与兰斯·怀曼（Lance Wyman）合作，为在墨西哥城举办的奥林匹克运动会设计了会标，并担任了Hille国际公司的设计顾问。他以其设计的"斑点"椅子而名声大噪，这款椅子被视为是英国一次性作品的经典之作，其图片在对面页。椅子由绘有欧普艺术图案的厚纸板构成，最早设计于1963年。彼得设计出这把椅子的时候还在皇家艺术学院学习。"斑点"椅子在1964年到1965年期间由美国国际纸业公司生产。椅子以儿童为目标顾客，因为纸板构成的椅子很轻，其聚乙烯的外层又易于清洗，也就是说，当椅子变得肮脏时，可以一扔了之。椅子的生产成本低，售价低廉，经常在超市和大百货商场出售，附有安装说明，购后要沿着虚线折叠，将盖口插入槽口中。当时这种椅子产量不大，目前非常稀有，具有很高的收藏价值。戴维·巴特利特（David Bartlett）的"标签"椅子与默多克的"斑点"椅子无论从风格还是结构

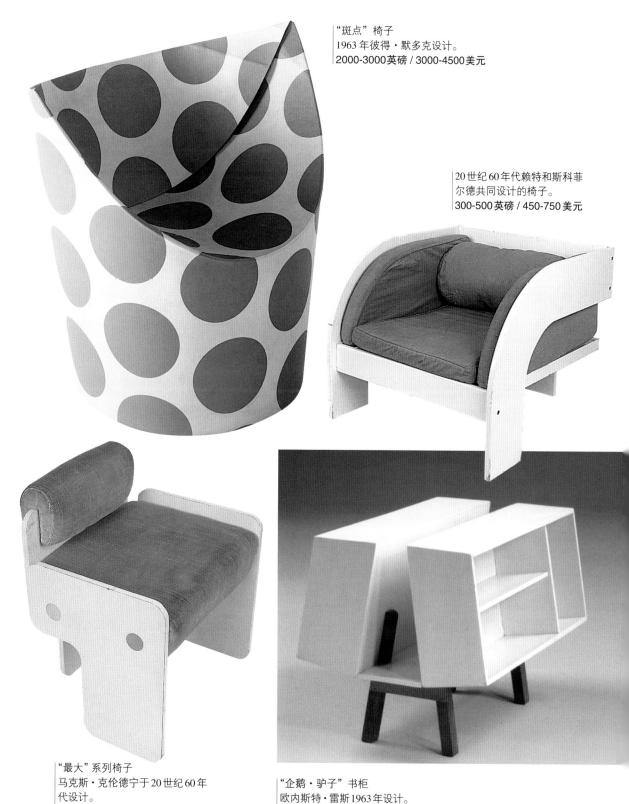

"斑点"椅子
1963 年彼得·默多克设计。
2000-3000英磅 / 3000-4500美元

20 世纪 60 年代赖特和斯科菲
尔德共同设计的椅子。
300-500 英磅 / 450-750美元

"最大"系列椅子
马克斯·克伦德宁于 20 世纪 60 年
代设计。
300-400 英磅 / 450-600 美元

"企鹅·驴子"书柜
欧内斯特·雷斯 1963 年设计。
80-120 英磅 / 120-180 美元

英国 147

上都极其相似。

英国的前景设计公司1967年用普通的纸板将"斑点"椅子重新包装再次投放市场，这款椅子更侧重以青年为目标客户，并提出"为青年设计的经久耐用纤维板家具"的口号（实际上，塑料层积板令产品非常结实）。这次设计稍加改动，扩大了产品的种类，包括椅子（"椅子用品"）、桌子（"桌子用品"）和凳子（"凳子用品"），产品采用精巧的扁平包装，获得巨大商业成功。如今这些椅子非常珍贵，尤其是放在原版包装箱内的。

英国Tomotom公司也生产纸板家具，产品在英国本土以及国外都获得了巨大成功，尤其是在美国，产品在纽约的Macy百货商店出售。Tomotom公司的设计作品源于设计师伯纳德·霍达威（Bernard Holdaway）的纸板家具系列作品，其作品由英国的Hull Traders贸易公司生产。1966年Tomotom公司投放的这一产品系列是对传统家具设计的一次彻底摆脱。单一的作品以圆形为基本形状，可连接组合成一个完整的设计，也可自成一体。大而坚固的压缩纸板管子构成家具、椅子和桌子的骨架，刨花板作椅座板和桌面板。家具表面涂有色彩明快的亮漆，牢固并易于清洗。可选择的软垫非常舒适，包覆材料经久耐用。最受收藏家喜欢的是六边形的"三叶草"桌子，外形让人想起玛丽·匡特百货店的非常著名的雏菊标识。

像其他的纸制家具一样，Tomotom系列产品最初是为儿童设计的，后来也得到了成年人的喜爱。到1969年已有100多种不同的产品设计，包括纸箱、灯、架子、桌子还有椅子。这些在今天都成了收藏品。

1964年最早的Biba商店由时装插画师芭芭拉·赫兰尼齐（Barbara Hulanicki）和她的丈夫在伦敦创立。他们1966年在Kensington教堂街开了一家更大的店，引来一些著名的客户包括流行歌曲明星塞拉·布莱克和玛丽安娜·费思福尔。媒体以及时尚杂志的报道宣传日益扩大，导致1968年出现了Biba邮购目录业务。Biba产品使包括装饰派艺术和新艺术在内的20世纪初期装饰风格再次复苏。

约翰·麦康奈尔（John McConnell）1966年设计出风格独具的Biba标识，这是新艺术派风格的带弯曲枝条的金色花朵，下面是Biba品牌名称。Biba在60年代末再次搬迁，这次是在Kensington High大街。该店于1969年9月开张，《星期日泰晤士报》上的一篇文章称其为"世界上最漂亮的商店"。这真是一个富丽堂皇的宫殿，布满了孔雀和鸵鸟的羽毛还有天鹅绒窗帘。但是当公司1973年搬入Kensington一家旧百货商店时，背运开始了，新商店规模太大，管理失控，很快就倒闭了。

90年代后期Biba收藏品市场逐渐升温。现今，可以说任何有Biba标识的东西都具有很高的收藏价值，无论是衣服、化妆品、当初的商店饰物、徽章、扑克还是家具。现在是购买那些便宜物品的好时候，当人们更多地视Biba商店为其所处时代的表征时，这些物品无疑升值。当更多的收藏家了解了Biba现象时，下页所展示的桌子必然会增值。

玛丽·匡特 (1934 年出生)

QUANT

玛丽·匡特20世纪60年代的时装设计给英国以及全世界的时装业带来了革命。匡特为旋转的伦敦带来了迷你裙和紧身裤，在伦敦主要街道引入了欧普艺术和迷幻效应的欢快亮丽图案。匡特1966年获得帝国勋章，成为英国最受欢迎的设计师之一。她在60、70年代设计的服装和饰品非常值得收藏。

匡特生于1934年2月，就学于伦敦的哥德史密斯艺术学院。匡特于1957年在国王路上建立了自己的第一个商店"Bazaar"，立即红火起来，这里不仅是购买服装的超酷场所，也是年青人喜爱的留恋之地。

像波普家具和设计领域的其他方面所进行的改革一样，匡特的设计风靡一时的原因源自她的全新观点。迷你裙与50年代呆板的时装相比可以说是异常的大胆，紧身裤更是如此。

匡特60年代的原版设计收藏价值越来越高，也越来越贵。尤其是那些带有"Bazaar"以及后来的"Ginger"店名的作品。

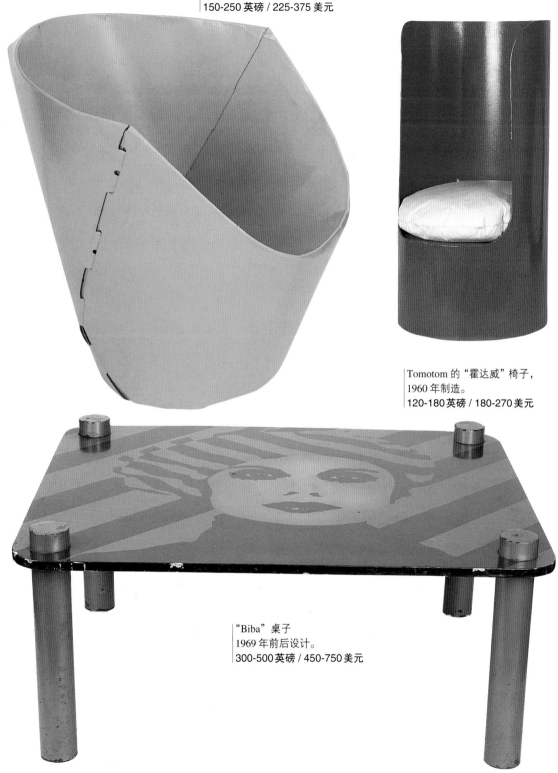

"标签"椅子
戴维·巴特利特于 1967 年前后设计。
150-250 英磅 / 225-375 美元

Tomotom 的"霍达威"椅子，
1960 年制造。
120-180 英磅 / 180-270 美元

"Biba"桌子
1969 年前后设计。
300-500 英磅 / 450-750 美元

斯堪的纳维亚

　　斯堪的纳维亚的现代家具设计的流行贯穿20世纪60年代。在60年代初期披头士乐队甚至写了一首名为《挪威的森林》的歌曲。具有现代主义艺术灵感的金属家具和新型塑料家具在年青一代中甚为流行，但是许多人仍然钟情于斯堪的纳维亚的现代家具设计，喜欢其质量和温和的天然材料。

　　与其他欧洲国家不同，斯堪的纳维亚国家生产的大部分家具都没有受到波普以及激进风格的冲击。设计师仍然使用比较耐用的传统原材料，像木材、藤条、皮革，依然要求家具要经久耐用。然而，一些设计师，特别是阿恩·雅各布森和弗纳·潘顿，也运用太空时代形状来设计家具与灯具，并探索铁、铝、玻璃纤维和注模塑料设计家具的可能性，可参考下页的雅各布森的靠背椅。这款椅子设计于1960年，可能是为弗里茨·汉森而设计。椅子是由一整张铝板构成，配有羊毛座罩。如今该椅收藏价值很高，因为当时生产的数量极少，设计样式还停留在原型时代。此外，后来许多类似的椅子是用胶合板制作，因此材料因素也令这款椅子在雅各布森的家具设计史中占有重要的地位。

　　南纳·迪策尔（Nanna Ditzel，1923年出生）也受到了60年代波普运动的影响。她在2001年3月的一次采访中讲道："我任何时候都对先锋艺术非常感兴趣，这对我的思维和工作方式都有影响。"

　　伊尔欧·阿纽（Eero Aarnio）于1963年到1965年设计的"球体"椅子可能是球形应用于家具设计中的最好阐述。悬椅也变得非常时尚，斯堪的纳维亚的设计师采用这些新形状的同时依然保持了天然材料的质地，像木头和藤条。南纳·迪策尔和她的丈夫乔根在50年代开始为意大利制造商R. Wengler创作藤条家具。这把悬椅是他们夫妻在1959年设计的，在整个60年代都非常流行，并掀起了模仿的风潮。该椅的奇妙有机蛋形意味着人们可以坐在里面，也可以蜷卧在里面，附有织物包覆的座垫。南纳·迪策尔把这把椅子形容成"摇椅的替代产品，但更加自由地运动。"悬椅获得了巨大成功，一直在生产着。虽然乔根1961年逝世，南纳仍然承揽私人和公共部门的委托。今天，南纳的所有作品，从椅子到珠宝，都具有收藏价值。

　　吊床躺椅是居领先地位的设计师波尔·谢尔霍姆（Poul Kjaerholm，1920-1980年）在1965年设计的。谢尔霍姆将现代主义的主要风格和影响融会贯通，该款椅子既拥有勒·柯布西耶、皮埃尔·让纳雷、夏洛特·佩林德躺椅的朴素大方，又有马赛尔·布鲁尔的典雅。该款椅子由天然材料与管钢构成，反映了斯堪的纳维亚风格。吊床躺椅底架由轻巧的不锈钢构成，椅身由藤条编织而成，上面设有皮革靠枕以保证使用者的舒适性。这款椅子与他在1955年设计的"舒适"藤椅很相似。60年代初期到中期，他生产了一系列的座椅，叫做"PK"系列，这些椅子展示了谢尔霍姆对钢的功能性以及钢是如何与具有触觉质感的皮革和藤条配合使用的直觉理解。

　　潘顿在1970年为哥本哈根的灯具制造商路易斯·波尔森设计了太空时代的"Panthella"灯（参阅下一页）。这些外形简单的灯具是由一个半球形的丙烯酸塑料灯罩和曲线型灯柱组成，灯光柔和。目前可供收藏家选择的台灯有几种规格。

　　现在还是可以低价买到的60年代那些不大出名的设计师所设计的斯堪的纳维亚家具，但却很难说将来这些作品是否会像那些著名设计师的作品一样增值。随着越来越多的人对现代设计产生兴趣，价格将会有所变动，但是某件具体家具的可收藏价值最终还是取决于它本身的设计质量、品相和稀有程度。

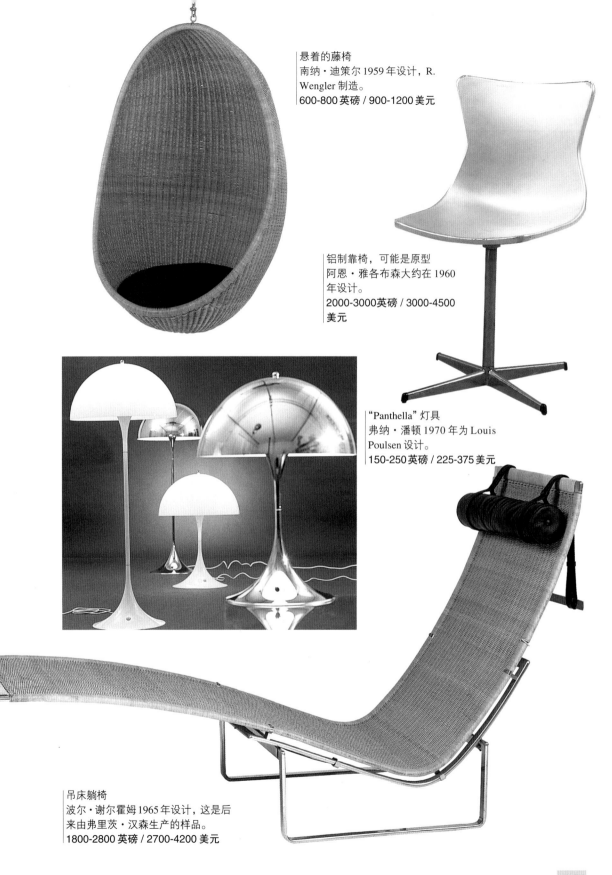

悬着的藤椅
南纳·迪策尔 1959 年设计，R.
Wengler 制造。
600-800 英磅 / 900-1200 美元

铝制靠椅，可能是原型
阿恩·雅各布森大约在 1960
年设计。
2000-3000英磅 / 3000-4500
美元

"Panthella" 灯具
弗纳·潘顿 1970 年为 Louis
Poulsen 设计。
150-250英磅 / 225-375 美元

吊床躺椅
波尔·谢尔霍姆 1965 年设计，这是后
来由弗里茨·汉森生产的样品。
1800-2800 英磅 / 2700-4200 美元

弗纳·潘顿

弗纳·潘顿
(1926-1998 年)

弗纳·潘顿（1926-1998年）很可能是波普时代最具创意、富有开拓精神的设计师，也是当代最受人们敬仰和喜爱的现代设计师。他的作品，无论是灯具、家具、纺织品、建筑或是充气家具，都是完全的创新，使用的是新材料和色彩艳丽的塑料、金属丝，以及胶合板。他认识到应用这些材料要有全新的家具形态，所以开始了探索。一本现代杂志形容他是"丹麦家具世界里的标新立异者"。

潘顿在职业生涯之初便赋予日常用品以充满想像的形态。他的太空时代的室内设计是以由悬挂的球形灯和与之匹配的纺织品、地毯和壁毯构成的。如今，人们可以通过收集潘顿的设计来再现一个太空时代的室内设计。与其同时代的设计师相比，潘顿的作品不是非常的斯堪的纳维亚式，虽然他崇尚

材料考究、结构合理，但却锐意采用新型人工材料和未来主义风格。现在，人们都在搜集潘顿的家具作品，随着更多收藏家介入，价格在持续上涨。

潘顿于1950年到1952年期间在丹麦学习建筑，毕业后他与阿恩·雅各布森合作了一段时间，如设计"蚂蚁"椅子。1955年，潘顿创立了自己的事务所，不久后开始创作单张板组成的胶合板椅子。下图显示的"S"型椅，是潘顿在1965年为一次竞赛而设计的，这是第一把由胶合板制作的悬臂式椅子，其流线型的有机结构使人想起格里特·里特维尔德大约在1932年到1934年间创作的著名的"Z字形"椅。该款椅子属于稀有的原型，对收藏家们很有吸引力。潘顿在1965年发展了自己的设计，Thonet公司从1966年开始生产"S"型椅子。颜色有白漆色、

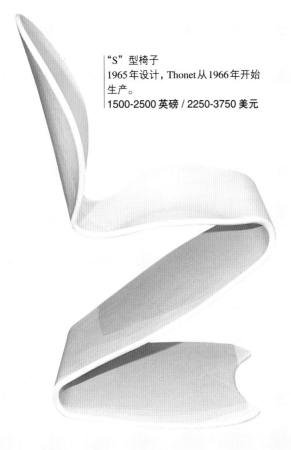

"S"型椅子
1965年设计，Thonet从1966年开始生产。
1500-2500 英磅 / 2250-3750 美元

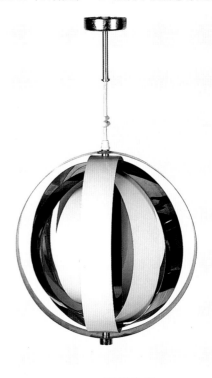

"月亮"灯。
1960年为Louis Poulsen设计。
200-300 英磅 / 300-450 美元

红漆色和素色几种。"S"形椅子的设计也反映了1959年到1960年间潘顿设计的塑料椅子。这是第一把一次注模成型的塑料椅。1962年赫尔曼·米勒获得了该椅子的生产权，而从60年代后期到现在，都是由德国制造商Vitra对其进行规模生产，产品有多种颜色。

从20世纪50年代后期到60年代初期，潘顿开始采用其他新材料，包括织物包覆泡沫和镀锌钢丝，这些特点在他的"孔雀"休闲椅和包覆躺椅中都有很好的体现。"孔雀"休闲椅的外形恰似孔雀开屏。如今，最初的带织物包覆物的椅子尤其为人追求。

20世纪60年代初期，潘顿移居到了瑞士，在那里继续钻研家具和灯具创造性设计与试验。他最早设计的，最值得人们收藏的灯具设计就是下面的

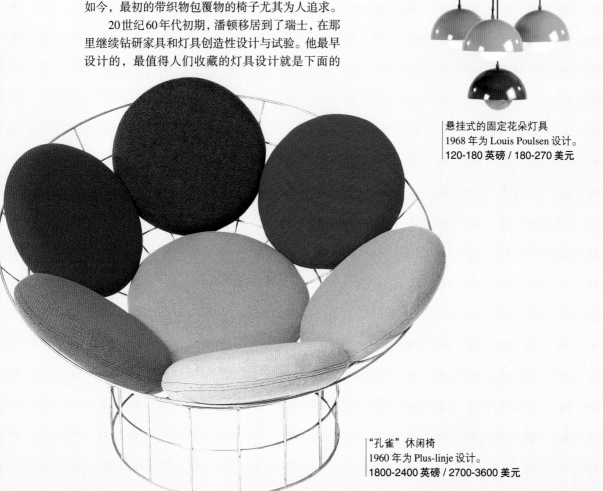

悬挂式的固定花朵灯具
1968 年为 Louis Poulsen 设计。
120-180 英磅 / 180-270 美元

"孔雀"休闲椅
1960 年为 Plus-linje 设计。
1800-2400 英磅 / 2700-3600 美元

"月亮"灯，1960年为Louis Poulsen设计。这盏灯是由绑在悬挂绳索上的一组环形同心带构成，这些同心带围绕着一个中心枢轴。其独创性在于这些同心带可以围绕中心移动，从而调试出明亮到昏暗等不同的灯光效果。从名字与风格上，都可以看出这款灯具是属于太空时代的作品，订制的人很多。这把灯具是潘顿早期的作品，其未来派的新颖外观和超前的设计风格深深吸引了现代的收藏家。

70年代初期，潘顿为Louis Poulsen设计了一系列灯具后，其作品获得了商业成功，且深受时下收藏家的喜爱。由于生产的数量多，所以与其他的家具作品相比，灯具更易购得。在他的灯具中，比较受欢迎的是悬挂式固定灯和"VP球形灯"。

"Pantower"椅子采用模压钢框架，用聚亚安酯泡沫包覆。这款椅子在全世界广泛宣传，用精美图片展示潘顿以不同的姿势躺卧或者坐在经过调试后的"Pantower"椅子上。该款椅子在1968年至1969年间由Herman Miller生产，1970年至1975年间由Fritz Hansen生产。该椅子制造成本高且市场小，因为它需要占据很大的空间，所以生产的数量有限，如今非常稀有，很值得收藏。

20世纪60年代后期到70年代初期，潘顿为各种贸易展览会作室内设计，他作为未来派波普设计

"Pantower"椅子
1968年设计，Herman Miller制造。
20000-30000英磅 / 30000-45000美元

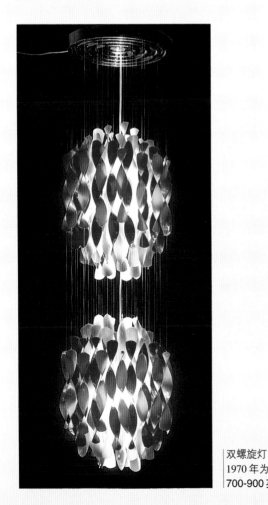

双螺旋灯
1970年为Louis Poulsen设计。
700-900英磅 / 1050-1350美元

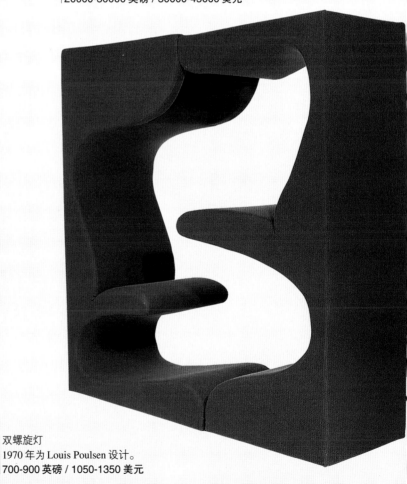

的大师地位为世界人民所承认。1970年在科隆举办的家具博览会中，潘顿为其中的11展馆所创作的蜿蜒起伏的室内布置可能是他最著名的作品。这次展会是由拜尔化学公司主办，公司是用潘顿的布置来宣传销售其新产品——室内装饰织物。整个室内摆设奇特，你可以爬进去、坐进去或是躺卧等。在展馆红、紫、蓝三种灯光的照射下，整个屋子斑斓绚丽，如梦似幻。

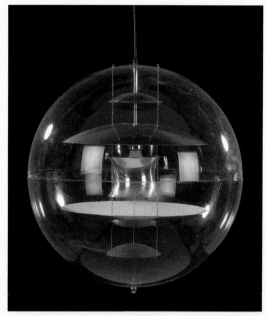

1975年为Louis Poulsen设计的"VP"球形灯。
1200-1500英磅 / 1800-2250美元

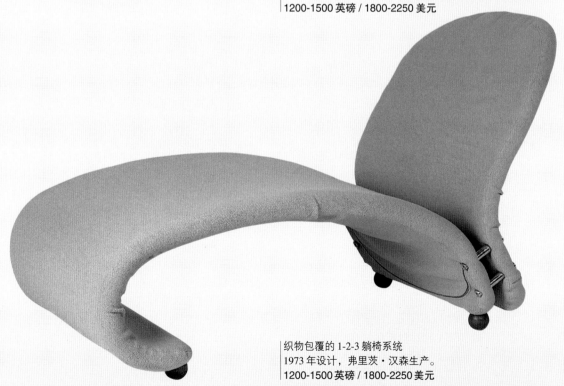

织物包覆的1-2-3躺椅系统
1973年设计，弗里茨·汉森生产。
1200-1500英磅 / 1800-2250美元

工作室陶器

"影"，肯·普赖斯于1988年设计。
5650-6200英镑 / 8500-9350美元

瓷制雕塑
艾琳·尼斯比特于1983年前后设计。
900-1200英镑 / 1350-1800美元

20世纪60和70年代国际工作室陶瓷进一步持续发展，虽然许多传统艺术家仍然坚守利奇的传统，而其他人则受到了当时媒体的影响，例如波普设计的新形态与色彩。这一时期，制陶艺术家也开始采纳新的创作方式，其中许多采用片状构造，而不用陶车。

在那些年代，把室内陶器作为收藏品购买的人不多，虽然越来越多的人们开始收藏陶瓷。陶艺作品主要由美术馆销售，而不是通过拍卖行。许多现代陶瓷艺术家的作品在美术馆展示，其销售市场也由美术馆控制。目前大部分美术馆已将陶艺作品与其他类别的艺术品一同展出，这种新迹象提升了陶艺的地位与价格。一些陶瓷作品也正在挺进拍卖市场，价格较高，其原因大部归于陶艺作品产量低，且当初美术馆出售时的原价也高。

肯·普赖斯（Ken Price，1935年出生）是美国50年代后期、60年代初期直至今天的陶艺技术发展史上最为重要的人物之一。他推动了美国艺术陶瓷运动的发展，且创立了自己独特的风格。1957年

到1958年，普赖斯在加利福尼亚的奥蒂斯艺术学院与美国艺陶业的创始人彼得·沃尔科斯（Peter Voulkos，1924年出生）一道工作。

普赖斯在60年代初期开始摆脱传统陶瓷形式的束缚，开始创作仿生状和圆蛋形的陶器，而这些形式当时也出现在波普家具中。这些陶器雕塑品体现出超现实的艺术形式，如今市场上很罕见，值得收藏。1972年至1980年，普赖斯在新墨西哥州生活。在此期间，他不断探索创新的形式和各种新材料。到了80年代，他开始应用诸如丙烯酸和金属涂料等新材料，创作出了一系列有盖的陶器与其他容器作品，这些都再次拓展了传统陶瓷艺术的疆界。上图所示的"影"是如今人们竞相争购的普赖斯作品之一。

英国陶艺家艾琳·尼斯比特（Eileen Nisbet，1929-1990年)的作品大都收藏在几个主要的博物馆里。她的设计作品在当今市场上越来越受宠。其后期作品更是以极简风格的装饰技巧和精美的形式而著称，如左上图作品所示。她从80年代开始进行手

"郁金香" 花瓶
简·范·德·瓦阿特 1995 年设计。
185-200 英镑 / 270-300 美元

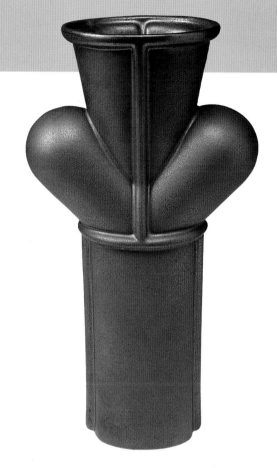

"郁金香" 青铜花瓶
简·范·德·瓦阿特 1997 年设计。
80-90 英镑 / 120-130 美元

工创作,这展示出她对陶瓷材料和工艺的准确把握,以及将二者完美结合制作陶艺的精湛技艺。

简·范·德·瓦阿特 (Jan van der Vaart,1931-2000年)是荷兰的一位杰出制陶艺术家,其作品深受人们喜爱,有很多人收藏他的作品。但是大部分都在博物馆和私人手里,所以很难在市面上找到。瓦阿特的作品在50年代暂露头角,当时收藏其作品的主要是一些喜爱工作室陶瓷的收藏家。当世界上一些主要博物馆在60年代开始收购他的作品时,瓦阿特名声鹊起。

瓦阿特的雕塑作品质朴典雅,多采用淡雅的颜色,如蓝、白、黑和青铜色。其最具代表性的作品之一是他所设计的有机风格的"郁金香"花瓶,该花瓶从1962年开始生产。该花瓶堪称工作室陶器中的精品,它是"组合"式的,每一个组合部分必须精确设计,这样才能与其他组件相搭配组成一件完整的作品。"郁金香"花瓶是对传统形式的一个诠释,用粗陶和瓷制造,很容易识别。每个花瓶的组件不同,所以这些花瓶或多或少在外观上有所差异。每一个组件都有自己独特的功能,组合起来可以形成一个引人入胜的装饰物。

瓦阿特作品的另一个主要特征是他对数学形式的运用,包括几何正方形、立方体、长方形和六边形。他在不同的作品中使用相同的铸造元素,形成统一的风格,促使其作品成为当时风格最为突出的艺术品。他喜欢风格派和包豪斯派的严谨、功能性的风格,厌恶过分的装饰。他从不给他的作品命名,因为他相信自己的作品不言自明。瓦阿特的设计具有机械制造的特征,从外表上看不出他是手工制作的。他的作品展现了当时的陶艺家的工作状态,瓦阿特为德国 Rosenthal 公司等大的厂商工作,同时也设计制作孤品类的工作室陶器。因为他的工作室陶器作品稀少,所以深受陶器收藏家的喜爱。

茶壶
琳达·冈恩·拉塞尔 1993 年设计。
1200-1800 英磅 / 1800-2700 美元

白碗
尼古拉斯·霍莫基约 1981 年设计。
500-700 英磅 / 750-1050 美元

陶器收藏家也很喜欢英国陶艺家琳达·冈恩·拉塞尔（Linda Gunn – Russell）的作品。上图所示的奇异茶壶是她的代表作。冈恩·拉塞尔是受伊丽莎白·弗里茨（Elizabeth Fritsch）独特风格影响的一代。冈恩·拉塞尔的作品把这一风格发展到一个更加风趣的、更具装饰美感的领域，从她对传统的茶壶造型的这个重新设计中可看出这点。

英格兰陶艺家卡罗尔·麦克尼科尔（Carol McNicholl，1943 年出生），1967 年至 1970 年在英格兰北部的利兹工学院学习。1970 年至 1973 年，她就读于伦敦皇家艺术学院的汉斯·科弗（Hans Coper，1920-1981 年）门下。虽然她的作品没有反映科弗的风格，麦克尼科尔作为当时的工作室陶器艺术家在 70 年代名声鹊起（部分得益于手工艺委员会对她作品的促销）。

70 年代早期，麦克尼科尔开始探讨在陶器作品及表面装饰中运用新的色彩组合及其应用前景，这期间对色调和形式做了深入细致的试验，甚至创作出纸与布的视觉效果。麦克尼科尔以一种独特的方

式制造碗、花瓶、茶壶和其他传统的陶器作品。其作品有些部件是用泥釉铸塑技术完成的，许多作品几乎就是由多个泥釉铸塑件拼合而成。她的作品分为两种：一种是拼合而成，另一种是整体铸件。她所有的陶器作品都是手工绘图纹，栩栩如生的图形凸现作品的形状与形式，下页色彩艳丽的咖啡用具便体现出这个特点。麦克尼科尔生产手绘工作室陶器，他的工作室生产的商业陶器更多一些。这些陶器目前均值得收藏，当然工作室陶器总是因其独特性而更受欢迎。她的陶器作品的底座下都有卡罗尔·麦克尼科尔的签名。

尼古拉斯·霍莫基（Nicolas Homoky）1950 年出生在匈牙利，1956 年随家迁往英格兰，定居在曼彻斯特。他先在布里斯托艺术学院学习，后来又到伦敦皇家艺术学院进修，在那里受教于雕塑艺术家爱德华多·保罗兹（Eduardo Paolozzi，1924 年出生），其次还有科弗。像麦克尼科尔一样，霍莫基也在手工艺协会的展览会上展出作品，其作品通过展览会受到收藏家和艺术赞助人的青睐。

咖啡用具
卡罗尔·麦克尼科尔 1991 年设计。
500-700 英磅 / 750-1050 美元

他的光洁瓷器很容易辨认，因为瓷器的镶嵌图案看上去就像是用一支细细的黑色钢笔画上去的一样。作品的装饰非常质朴，往往是抽象的黑色条带，画在圆碗和筒状作品上极富动感。设计先被蚀刻到陶器上，然后再上黑釉和焙烧。

霍莫基的作品表现了平面图形和黏土的独特结合，将二维陶器漫画表现手法用到三维形式上，令泥土产生了视觉效应。霍莫基在布里斯托艺术学院学习时就喜欢这一主题，那时他便开始了平面图和印刷图案的尝试。霍莫基喜欢他创造出的效果并将这些效果移植到陶器上。

林康夫（Yasuo Hayashi，1928 年出生）生活在日本的京都。林康夫从1940年起在京都的艺术与手工艺学校学习绘画，1945 年进入京都艺术专科学校。他对陶瓷的兴趣日甚（其父为制陶工），从40年代后期开始创造自己独特的陶质雕塑品。他的作品既有小型的陶质雕塑品又有大型的公共设计。林康夫的作品以曲线优雅和外观漂亮为特征，往往还用直线作衬托，这点可从右图作品中看出。

粗陶雕塑品
"焦点 84-8"，林康夫 1984 年设计。
1400-2200 英磅 / 2100-3300 美元

工作室玻璃

"鸟"
亚历山德罗·皮安诺 1962 年为 Vistosi 设计。
800-1200 英磅 / 1200-1800 美元

工作室玻璃在 60 年代构成了一种国际现象，作品的国家特征很少。年轻的设计师们受到波普艺术的熏陶开始用玻璃创作一些奇妙怪诞的艺术形式，创作出线条流畅、色彩对比强烈的作品，这在玻璃的历史上开创了先河。

许多玻璃艺术家先前都是学美术和陶艺的，认识到新的工作室玻璃运动是展示个性的理想方式后而转行。同陶艺一样，工作室玻璃不可能像家具设计发展那样分成几次运动，工作室玻璃是艺术家们从 70 年代起创立和发展自己的风格的持续过程。

在 20 世纪当中，玻璃的面貌受外界影响而改变，这是波普时代潮流所致，无一例外。波普艺术和文化侵入了包括玻璃设计在内的所有领域。50 年代中期的美国和意大利最早表现出来，其次是 60 年代中后期的欧洲和斯堪的纳维亚。美国的大环境更适合独立工作室艺术家掀起工作室玻璃的新浪潮。而这时欧洲的大部分设计师们还附属于在玻璃工厂。这些欧洲的设计师们在这样的工作环境下并未感到窒息，因为设计师得到了发展自己事业的支持。在

"高脚杯"
冈纳·赛仁 1967 年为 Orrefors 设计。
200-400 英磅 / 300-600 美元

这种条件下，可以说欧洲的工作室玻璃发展之路在 60 年代后期以前有别于美国。

意大利人经常创造抽象并且颜色亮丽的陶器，效仿战后艺术的自由发挥。50 年代，戴诺·马腾斯（Dino Martens, 1894-1970 年）以类似于抽象表现主义的手法为奥里连诺·托索（Aureliano Toso）设计玻璃制品，这为他的艺术生涯直接奠定了基础。Venini & Co. 公司的许多作品也显示了这种绘画方法，如厄曼诺·托索（Ermano Toso, 1903-1973 年）为弗拉特里·托索（Fratelli Toso）创作的作品，还有安色娄·富加（Ansolo Fuga）为 AVEM 创作的作品。1962 年亚历山德罗·皮安诺(Alessandro Pianno, 1931-1984 年)为威尼斯著名的玻璃厂 Vistosi（参阅上图）设计的一些怪异小鸟作品，似乎在展现当时年青人朝气蓬勃时代风貌。这一系列包括 5 种造型各异的小鸟。

雕花玻璃瓶
埃里克·霍格伦（Erik Hoglund）
1955 年至 1960 年间为 Boda 设计。
600-800 英磅 / 900-1200 美元

七个玻璃瓶
南尼·斯蒂尔（Nanny Still）约
在 1958 年为 Riihimaki 设计。
700-900英磅 / 1050-1350美元

虽然斯堪的纳维亚设计师大多从业于坐班制作坊，但也受到了外部流行艺术与文化的影响。虽然这些艺术作坊鼓励创作，但设计出的作品却没能反映出源于美国的工作室玻璃运动所表现的挥洒自如。正是60 年代早期出现的这一运动转变了斯堪的纳维亚的观念，对其既有的设计结构提出挑战。这种转变是通过一批独立的艺术工作室的建立而促成，特别是在瑞典，其代表人物为从英格兰归来的阿萨·布兰特（Asa Brandt，1940 年出生），和就读于皇家艺术学院的塞缪尔·赫尔曼（Samuel Herman，1936 年出生）。

冈纳·赛仁（Gunnar Cyren，1933 年出生）从1959年至1970年期间主要为Orrefors设计作品，1966年获得 Lunning 奖，其设计包括刻花的、蚀刻的作品。赛仁在1967年设计出令人惊奇的"波普"玻璃器皿和"爱国者"瓷釉系列证明了他的多才多艺。图

中所示的"高脚杯"是他从1967年开始设计的系列作品之一，酒杯的把儿有多种颜色，是这一系列产品的明显标志。

凯吉·弗兰克（Kaj Frank，1911-1989 年)在1968年设计了棱角分明的圣餐杯，是对"高脚杯"的不大全面的诠释。与 Orrefors 生产线的产品不同，弗兰克的圣餐杯只制作了几件，另外规格很大。而他的其他设计作品在同一时期大量投放市场，如"Pokaaki"彩色柱形碗状玻璃杯系列，其彩色的杯把儿是可以拆换的，还有"Sargasso"透明圆杯形作品，其杯把儿是中空的、杯座里装饰有气泡。

这一时期，芬兰人创作了一些较为自由的斯堪的纳维亚作品。其中著名的是奥瓦·托卡（Oiva Toikka，1931 年出生）的作品。托卡利用实验技术并运用明亮的色彩，抓住了时代的气息和风格。塔欧·沃科拉（Tapio Wirkkala，1915-1985 年）和蒂莫·萨潘尼瓦（Timo Sarpaneva，1926 年出生）是芬兰创作的先锋。１９６４年，萨潘尼瓦设计出"Finlandia"带纹理作品系列，即在表面烧焦的木质

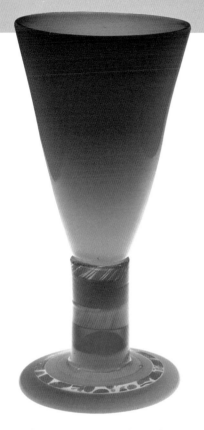

"Pop" 圣餐杯(可能是惟一的)
凯吉·弗兰克约在 1968 年为 Nuutajarvi Notsjo 设计。
800-1000 英磅 / 1200-1500 美元

"Banjo" 花瓶
杰弗里·巴克斯特 1966 年设计，1967 年到 1969 年
期间由 Whitefriars 生产。
450-650 英磅 / 675-975 美元

模型里吹制时产生纹理，吹制的温度不同导致纹理各不相同。

为 Riihimaki 设计作品的另一个芬兰人南尼·斯蒂尔（Nanny Still，1926 年出生），其作品也捕捉到了时代的特征。她 1960 年设计出线条简朴的"Ambra"系列，接着在 1963 年运用透明的粉红色和蓝色设计出长而尖的"松树头"系列。斯蒂尔 60 年代的突出特点是对颜色和现代形式的娴熟运用。玻璃瓶设计于 50 年代末，因为深受大众喜爱，整个 60 年代一直在生产。

瑞典 Boda 玻璃公司的埃里克·霍格伦（Erik Hoglund，1932-1998 年）创作出一系列的玻璃器皿，采用亮丽的色彩（红色和橙色），以较为拘谨的方式反映了美国工作室玻璃的自由风格。霍格伦在大部分作品中对线条的使用都很自由，并不像这个瓶子所显示的，这也说明他是一名雕塑家。他的作品有功能性的器皿，也有表面带刻图和纹理的雕塑艺术品。

50 年代到 60 年代早期，丹麦卡斯特鲁普的珀·卢特肯（Per Lutken）以其简约、透明，还有一些不

对称的作品形式著名。60 年代后期，卢特肯设计了色彩明快的"卡纳比"系列，其作品在 60 年代末开始表现出现代工作室玻璃运动所倡导的自由精神。下页所展示的作品反映了他对纹理的喜爱，虽然该作品是在 60 年代设计的，但实际上，直到 80 年代早期才生产出来。但是，卢特肯 1969 年到 1970 年期间的随意吹制系列是成功的。第一个系列主要是立方体，有着褐色和赭色的漩涡修饰。然后是一组不透明的白色系列，配有不规则的颜色点缀。

虽然英国的玻璃制造厂依然雇佣坐班制的设计师，但采取的方式却远没有斯堪的纳维亚和荷兰的竞争对手那样激进。不像那两个国家，英国的工厂一般对设计的工作参数有一定限制。英国的一些雕花和雕刻的玻璃保持了独特风格，特别是 Stourbridge 的生产厂依赖其保守的雕刻玻璃传统市场，并因此闻名于世。

杰弗里·巴克斯特（Jeoffrey Baxter，1926-1995年）也受到了这种禁锢，然而 Whitefriars 厂家一直具有超前的意识，巴克斯特在这一时期创作出的一些作

两件"森林艺术"作品
海伦娜·廷奈尔 1966 年为 Riihimaki 设计。
800-1200 英磅 / 1200-1800 美元

品是时下收藏家的所爱。许多人认为巴克斯特 1966 年设计的带纹理作品是他的颠峰之作。最初的设计是想用他搜集到的树皮作模子生产产品原型，但树皮非常脆弱，不能用于生产，后来改用三件套的铸铁模型。这一系列的其他图案有些是用一些交错的木块作模子，一些使用钉子头来制作纹理，一些有着钻孔或凿痕。前页所示的"Banjo"花瓶是这一系列中最大的、最庄重的作品，通常把它视为巴克斯特收藏品中的极品。这些作品一般有颜色，大部分为亮色，然而芬兰的带纹理玻璃往往是无色透明的。

在制作带纹理玻璃方面与巴克斯特齐名的还有芬兰人，特别是萨潘尼瓦，还有斯蒂尔和海伦娜·廷奈尔（Helena Tynell）的作品。1964 年，萨潘尼瓦的"Finlandia"系列作品就是一个典型的例子。还有廷奈尔从 1966 年开始设计的"森林艺术"系列。"森林艺术"既像建筑又像雕塑，几种彩色穿插其间，这也归功于工作室玻璃运动所倡导的颜色随意发挥。人们认为巴克斯特曾经看过芬兰人的作品，并受其影响。然而，他可能是直到推出了自己的作

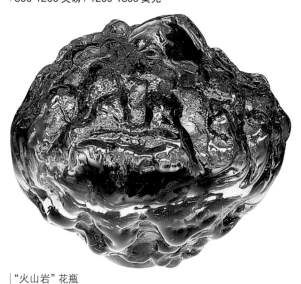

"火山岩"花瓶
珀·卢特肯约在 1960 年设计，由 Holmegaard1983 年生产。
400-600 英磅 / 600-900 美元

热吹花瓶
塞缪尔·赫尔曼 1972 年设计制作。
200-400 英镑 / 300-600 美元

品后才看到芬兰的带纹理的作品。事实上，沃科拉直到60年代末和70年代初才生产出带纹理的餐具。

20世纪50年代，有几位设计师的创作方式开始脱离了美国工业公司的条条框框，他们分别是莫里斯·希顿，他的玻璃制作渊源来自英国，在移居到美国之前，他家在当地一直从事彩色玻璃制作，还有麦克尔·希金斯、弗朗西斯·希金斯和埃德里斯·埃克哈特。希顿喜欢运用色彩和迭片结构增强作品的效果。

麦克尔·希金斯从英国移民到了美国，在从事光学还原之前他是位平面设计师，后来担任芝加哥设计学院视觉设计系的系主任。麦克尔和弗朗西斯搭档之后，无论独自设计还是共同创作，创作的主要都是色彩明亮的熔铸玻璃搪瓷器具和玻璃珠宝。身兼陶艺家和雕塑家的埃德里斯·埃克哈特的创作手法与希顿相似，希金斯则在最初的作品中使用层压法。

从许多方面来看，这一"小组"的艺术家都堪称后世追随者的先驱，在许多后辈设计师的作品中都能看到其作品的影子，较大的区别在于60年代以后

的设计师在作品中发挥了更大的自由，这是由于在哈里·利特尔顿（Harvey Littleton，1922年出生）的指导下，1962年在美国威斯康星大学举行的一些重要的萌芽性质的研讨会上人们开始提倡创作自由。小熔炉的使用、耐火技术的进步、标准化材料的随手可得和1962年研讨会上多米尼克·拉宾诺（Dominic Labino，1910-1987年）提出的低熔点玻璃配方一起促成了玻璃生产和创作观念的革新。这一突破意味着设计者可以不再使用生产商的工业熔炉，相对自由地进行玻璃设计和制作。这使设计者获得了尝试其他媒介手法的自由，如制陶、纺织，特别是美术。

1965年，塞缪尔·赫尔曼从美国移居英国，他曾就学于美国威斯康星大学，移居后他转到了爱丁堡艺术学院，当时海伦·芒罗·特纳（Helen Munro Turner，1901-1977年）是该学院的玻璃制作教授。赫尔曼植根于美国无模人工吹制的创新思维与这样的环境背道而驰。1966年，他获得了皇家艺术学院的研究奖学金；1967年，他在该学院开设了第一期短期课程。参加了多米尼克·拉宾诺（Dominic

Labino，1910-1987年）的讲座之后，麦克尔·哈里斯在学院内安装了第一套玻璃热吹设备。赫尔曼在这里授课一直到1974年，对英国学习玻璃制作的学生产生了巨大的影响。他的个人风格极具表现力，作品造型突出，将流线型的外形与流光溢彩的色彩结合在一起，给人强烈的感受。

拉宾诺是美国工作室玻璃运动的主要发起人。1965年，从他的商业玻璃技术事业中引退后，他建立了自己的玻璃工场，继续发展自由形式的表达手法。他主要有两种制作方法，一是展开不均匀的玻璃泡来进行创作，另一种是在固体中将玻璃分成许多层，造成一种层叠的效果。后一种方法创作出来的作品主要为"出现"系列，该系列生产了许多年。上图所示的作品反映了拉宾诺色彩实验的不同阶段。

拉宾诺的这些作品无一例外地使用了热吹技术，其他的艺术家却开始发展新的制作方法，他们使用的方法有层压法和浇铸法等。汤姆·帕蒂（Tom Patti，1943年出生）是美国最为领先的玻璃设计师之一。他的作品费尽心机，简单朴素的表面效果掩

玻璃雕塑
汤姆·帕蒂 1979 年设计制作。
2500-3200 英镑 / 4000-4800 美元

"出现"系列中的玻璃雕塑
多米尼克·拉宾诺 1984 年设计制作。
8000-10000 英镑 / 12000-15000 美元

盖了工艺上的复杂。上图所示的玻璃雕塑是一件过渡性的作品，描述了玻璃是如何从实用主义转向纯粹的艺术性。

捷克斯洛伐克的政治结构和玻璃传统决定了其玻璃工业发展不同于世界上其他国家。这一过程自然地发展到除了为国内市场供应实用玻璃器具和出口豪华玻璃制品外还开始生产艺术玻璃和雕塑作品。在世界各大博览会上，捷克斯洛伐克的大型雕塑作品引起最多的关注。勒内·鲁比切克（René Roubícek，1922 年出生）的玻璃拼贴画在布鲁塞尔的 1958 年世界博览会上获得了大奖。他的这一作品对玻璃世界产生了重要影响，改变了 60 年代西方的创作方向。

纺织品

波普时代的纺织品因其大肆运用了富有动感的图案和色彩而著名，这些图案和色彩常常有着欧普艺术（亦称光效应绘画艺术）或幻觉艺术的影子。波普纺织品非常容易辨认，因为其设计（通常都是粗体几何图案或者花朵）素材尽量讲求简洁，如卷形、圆形、方块和波浪形，而色彩则采用比较艳丽的颜色，如粉红、绿色、橙色和红色。

有知名设计师签名的或由像Heal's这样的著名制造商生产的纺织品总能吸引收藏爱好者的注意，而且价格远高于那些名不见经传的设计师的作品。

如果你准备在家中陈列展出你所收藏的纺织品，纺织品收藏将会成为把波普风格引入家庭的一个好方法。毛垫和地毯需要专门的清洁方法（尽管轻微的真空吸尘是可行的），不要让墙帷和挂毯直接与墙体接触，而应将其裱在垫板上，更理想的是在上面覆上玻璃。不要让纺织品受到日光曝晒，否则会褪色。购买纺织品时一定要重视品相，一般而言，除了极为罕有的作品之外，破旧或者褪色的纺织品都会掉价。

20世纪60年代，由于在室内的开敞式平面布置和一些带阁楼的公寓中需要用到大型壁饰来填补墙

羊毛地毯
皮尔·卡丹1968年设计。
700-1000英镑 / 1050-1500美元

面空间，墙帷开始风靡一时，厚重的羊毛纺织品和地毯也随处可见。通过设计杂志的宣传，不同的风格在世界各地传播开来，有许多领先的家具设计大师也开始生产纺织品。

皮尔·卡丹（参阅上图）、卢西恩·戴和弗纳·潘顿设计的毛垫、地毯和布段在今天极具收藏价值。芬兰的纺织品也很令人期待，在美国雷·埃姆斯设计的纺织品更是价值不菲。其他值得一提的作品有芭芭拉·布朗为Heal's设计的织物、玛丽·匡特（尤其是从60年代初期起）设计的服装和Edingburgh Weavers Co.生产的布料。英国设计师奥歇·克拉克设计的服装是今天最具有收藏价值的六七十年代的纺织作品之一，用其妻西莉亚·伯特韦尔设计的布料做成的服饰更是追求者众多，西莉亚设计的布料图案华丽大方，采用花朵或其他图案。

本书所示的弗纳·潘顿设计的纺织品集合了波

"几何 I" 地毯
弗纳·潘顿约 1960 年设计。
1500-2000 英镑 / 2250-3000 美元

普风格的所有特点，他的设计富有动感而且简练，主要以圆形、方块和波浪形图案为素材。尤其值得一提的是，本页所示的这张几何图形的地毯设计于1960年，并且参加了1961年在苏黎世举行的一个展览会。这张地毯的图形主要取材于布里奇特·赖利的欧普风格的绘画。

皮尔·卡丹设计的纺织品

20世纪50年代早期，在创立自己的时装商店之前，皮尔·卡丹（Pierre Cardin，1922年出生）一直为香奈儿（Chanel）和CD（Christian Dior）这些著名的时装厂商进行设计，并在1953年首次展出自己设计的高级女式时装。60年代初期，卡丹迅速意识到年轻一代的消费潜力，开始在设计中使用新材料，包括一些可塑性强、耐火并且耐洗的布料。

到了20世纪60年代中期，卡丹的名字开始正式成为一个品牌，产品从太阳眼镜到假发，无所不有。在编写本书的时候，卡丹的服装和纺织品尤其受欢迎，特别是他设计的太空时代和未来主义风格的服饰和地毯。

20世纪60年代后期，卡丹开始设计地毯，上页所示的地毯既是流行物品也是家居用品。卡丹想把人们的日常衣着和家居装饰结合在一起。卡丹设计的一些大小地毯采用了他最钟爱的图案如圆形、波浪形和靶形等，这些作品特别具有收藏价值。

四式一套布料段的其中一款
弗纳·潘顿 1969 年为 Mira-x 设计。
300-500 英镑 / 450-750 美元

珠宝和金属器皿

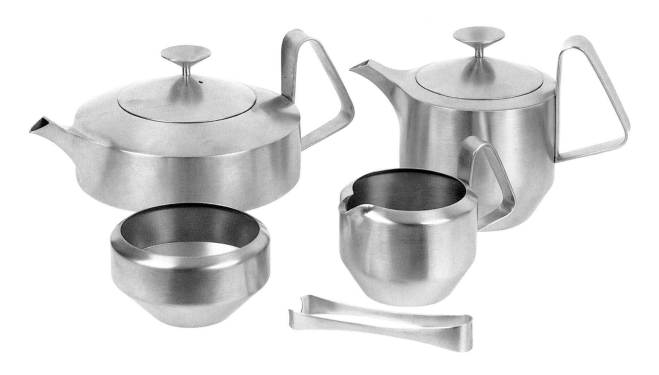

罗伯特·韦尔奇（Robert Welch，1929年出生），曾就读于伯明翰艺术设计学校和伦敦皇家艺术学院。1955年，他在英格兰西南部的奇平坎佩登创立了自己的工作室，这个地方的金属制造业较著名，是19世纪末引领英国艺术工艺运动中手工金属器皿运动的Charles Robert Ashbee手工艺行业协会的所在地。

韦尔奇是60年代最成功的金属器皿设计师之一，他深谙大规模生产技术的潜力并将其与优秀的设计结合起来。1954年，他借助奖学金到瑞典旅行，在那里学习工业设计，还学会了如何将他原来的银器设计转向更大众化的不锈钢器具。1958年，他加入英国公司古老殿堂（Old Hall）；1959年，他设计了第一套餐具系列"Bistro"；1961年，他设计了古老殿堂最畅销的Alveston系列。Alveston和Bistro这两大系列的流线型外形灵感源自杰克逊·波洛克的抽象表现主义油画（韦尔奇曾参观了他1959年在伦敦的作品展览）。

到了60年代中期，韦尔奇的银器和不锈钢器具两者风格出现明显的区别，银器较为曲高和寡，不过1965年一款由Heal's加工制作的名为"现今之选"的

Alveston 不锈钢器皿
罗伯特·韦尔奇 1958 年设计。
150-200 英镑 / 225-300 美元

富有活力的现代风格银器系列却为韦尔奇设计的银器打开了比较广阔的市场。今天，韦尔奇的银器作品比其大规模生产的不锈钢作品更为稀有珍贵，尽管后者的价格已经上升但依然保持合理。他的大部分银器由于根据订单而设计，所以都用于私人收藏。

丹麦设计师阿恩·雅各布森曾为Michlesen（该公司的未来主义设计曾在斯坦利·库布里克的经典电影《2001太空漫游》中占有一席之地）设计餐具，并为Stelton设计金属器皿，近年来所有的这些作品都非常具有收藏价值。在金属器皿设计中，他轻松地引用了家具中漂亮的流线型设计和立体设计，而在扁平餐具的设计中也能看到他最负盛名的椅子设计中那种得来全不费工夫的高贵典雅。

为Stelton设计的规模生产的"Cylinda"系列是雅各布森最成功的商业设计，这款设计在20世纪60

银制枝状大烛台
斯图尔特·德尔文 1965 年设计。
4500-5000 英镑 / 6750-7500 美元

银制茶具
罗伯特·韦尔奇 1963 年设计。
3500-4000 英镑 / 5250-6000 美元

年代的摩登家庭中风靡一时，70 年代更被奉为最受欢迎的丹麦杰出设计的典范，而现在一些崇尚复古主义的家居设计中更是受到顶礼膜拜。目前这款设计仍在生产，但是早前的一些作品对收藏者更具吸引力。"Cylinda"系列囊括茶具、咖啡器具和鸡尾酒器具。

斯图尔特·德尔文（Stuart Devlin，1931 年生于澳大利亚）1957 年在墨尔本学院学习艺术并获得了银器和珠宝的学位。他是一名天资聪颖并且对设计有着敏锐观察力的学生，因此他获得了多个奖学金，其中一个还资助他到伦敦皇家艺术学院学习。1965 年，德尔文移居伦敦，创立了一间设计工作室和工场，旨在改变当时的银器设计的面貌并促使银器制作与时俱进。德尔文不仅使用现代的制作方法，他还将金银混合在一起制作切口粗糙、效果粗犷的现代风格的作品。这种技巧成为了德尔文作品的标志风格，令人一目了然，这些作品在今天极具收藏价值。

1967 年，德尔文获得了英国皇室的皇冠珠宝设计师证书，这更加提升了他在英国的地位。现在德尔文设计的金属制品范围广阔，从奖品、奖章直至

咖啡器具
斯图尔特·德尔文 1959 年设计。
7500-8000 英镑 / 11250-12000 美元

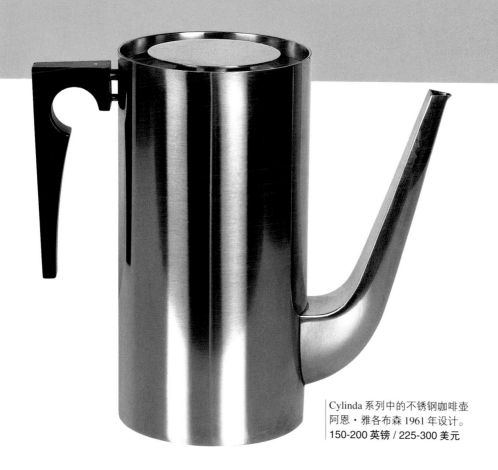

Cylinda 系列中的不锈钢咖啡壶
阿恩·雅各布森 1961 年设计。
150-200 英镑 / 225-300 美元

硬币。在澳大利亚，他主要是以硬币和奖章设计而闻名（1964 年他在竞标中赢得了为澳大利亚设计十进位硬币的资格），他曾为 36 个国家设计硬币，包括 2000 年澳大利亚奥运会纪念币。目前，他设计的银制品非常昂贵，这些作品只在他自己的工场进行设计，完工之后所有产品马上获得质量证书，便于将来查证其出处。前页所示的咖啡器具在结构上使用了银和尼龙，这款设计异常罕有，极具收藏价值。

从 20 世纪 60 年代起，比约恩·韦克斯特罗姆跻身芬兰引领潮流的珠宝设计师行列，其作品在今天具有极高的收藏价值。他生于 1935 年，1956 年就学于赫尔辛基金匠学校。1956 年到 1963 年间，韦克斯特罗姆经营自己的工场，但从 1963 年起，他开始为 Laponia 珠宝公司进行设计。1981 年，他再度转入独立的设计工作。

韦克斯特罗姆的设计风格完全脱离传统以及当时芬兰的设计理念。他的作品采用无拘无束的自然表达手法。他从来不预先构图，相反他用黏土制模，这种方法赋予他的作品一种非常直观的立体感。在他开始

从事这个行业的早期，他曾到斯堪的那维亚北部淘金，正是在那里他开始对这种材料的自然属性着了迷。

从韦克斯特罗姆的作品中可以看到他对 60 年代的空间竞赛和空前发达的通讯痴迷。他亲自动手制作模型进行设计。他几乎不拟草图，主要作品是通过利用牙医的电钻和手术刀在蜡块或塑料上进行创作，然后将设计出来的固体形状作为最终作品的模型。韦克斯特罗姆认为将来塑料会成为非常重要的材料。他还使用硅、树脂和银，这些材料对于塑造完美外形非常有利。他想创作一些小型雕塑以反映波普时代人们的情感尤其是反映出人们在面对一个奇怪的新世界时的那种迷茫彷徨，他把这些细小物件嵌入银器的树脂部分。60 年代艺术家小野洋子采用了他的早期作品之一"僵湖"（Petrified Lake），这种联系使它成为韦克斯特罗姆最负盛名同时也是今天最具收藏价值的作品。Icarus 是韦克斯特罗姆在参观纽约一个关于毒品对人的影响的展览之后的设计之作，也正是这之后他开始体会到人类对空间和时间的迷茫感。

属于同一时期、作品也具有收藏价值的另一位设

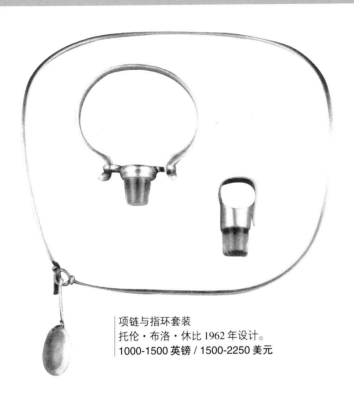

项链与指环套装
托伦·布洛·休比 1962 年设计。
1000-1500 英镑 / 1500-2250 美元

计师就是托伦·布洛·休比（Torun-Bülow-Hübe，1927
年出生），她毕业于斯德哥尔摩的国立艺术工艺设计
学院。1951 到 1956 年期间，休比在斯城为自己的工
作室进行设计，而从 1956 年起到 1968 年，她还在法
国进行创作。在法国期间，她发展了后期更为精雕细
凿的珠宝，包括有名的藓纹玛瑙项链。这些珠宝作品
实际上是艺术品，在今天的拍卖会上开价甚高。

　　1960 年，托伦·布洛·休比赢得了米兰博览会
的金牌，从 1967 年起，她开始为 Georg Jensen 进行
自由设计。她的设计虽然植根于斯堪的那维亚现代
设计传统，但也反映了四处周游对她的影响。她的
创作灵感来自大自然，经常将一些天然材料如鹅卵
石、动物犄角或贝壳等和银结合使用。在她的早期
创作中，她只是随便地将这些天然材料串在银链或
银线上，这类作品现在已经非常罕见。

　　休比是一位多产的珠宝设计师，后期为 Georg
Jensen 设计的珠宝在今天非常容易寻获。读者可以
购买她现在为 Jensen 设计的珠宝，购买这些作品无
疑是一项良好的长线投资。

"僵湖" 指环
比约恩·韦克斯特罗姆 1971 年设计。
800-1200 英镑 /1200-1800 美元
Icarus 指环
比约恩·韦克斯特罗姆 1969 年设计。
800-1000 英镑 / 1200-1500 美元

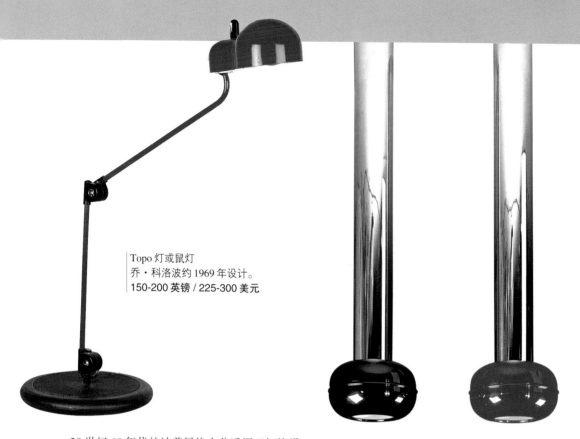

Topo 灯或鼠灯
乔·科洛波约 1969 年设计。
150-200 英镑 / 225-300 美元

Mefistole 吊灯
埃托·索特萨斯 1970 年为 Stilnovo 设计。
500-700 英镑 / 750-1050 美元

20 世纪 60 年代的波普风格十分适用于灯饰设计，这种风格使设计师可以将有机玻璃、塑料和铬等新材料塑成未来主义、诙谐风趣并具有创造性的形状，既适合私家场合也适合公共场所。收藏灯饰是积攒这个时代各种代表风格的最佳选择，现在我们不仅可从家具或其他产品中探寻各种前卫风格的发展历程，还可从街上随处可见的大量生产的灯饰中找到。由知名设计师如乔·科洛波等设计的灯饰已经获得了很好的价钱，但是收藏设计精美的典型波普风格的街灯却是一个不错而且花钱不多的点子，因为随着这种街灯越来越罕见，其价格在将来一定会上涨。如其他收藏的作品一样，原包装或者未经使用的产品尤具收藏价值。一般来说，最好小心提防灯饰受损或者灯罩被换，因为这会影响它们的价值。有些经典设计今天仍在生产，如"弧光"灯。

20 世纪 60 年代和 70 年代初期，设计师们开始从外形与功效两方面来发掘灯饰的潜能。由于波普风格和激进派的室内设计需要适当且协调的照明，因此设计师们开始制造能根据要求提供充满情调的柔和光线或能定向控制的灯饰设备。光学纤维等技术创新为设计师创造新颖独特的未来派效果提供大量机会。灯饰的体积也变大了，吊灯和落地灯尤其受欢迎。阿基利和皮尔·贾科莫·卡斯蒂格莱恩尼的"弧光"（Arco）灯成为了许多时髦家庭室内设备举足轻重的一部分，而那盏由盖坦诺·佩施设计的体型巨大的角度调节灯则几乎可以填满整个房间。

当有些设计师开始青睐比较具有创造性的方法时，其他人继续根据现有的外形和形式进行设计。从20 年代后期现代主义初期起，台灯一直畅销，但到了波普时代，台灯的设计才能称得上炉火纯青。1969年，科洛波设计了 Topo 灯，它保留了台灯设计的原义但却又紧跟潮流。Topo 灯是使用彩色珐琅制作的，既可以靠灯座安放使用也可以夹在桌子上使用。

激进派允许设计师创作出风格大胆、无拘无束

"蒲公英"吊灯
阿基利和皮尔·贾科莫·卡斯蒂格莱恩尼 1960
年设计，Flos 制造。
200-250 英镑 / 300-375 美元

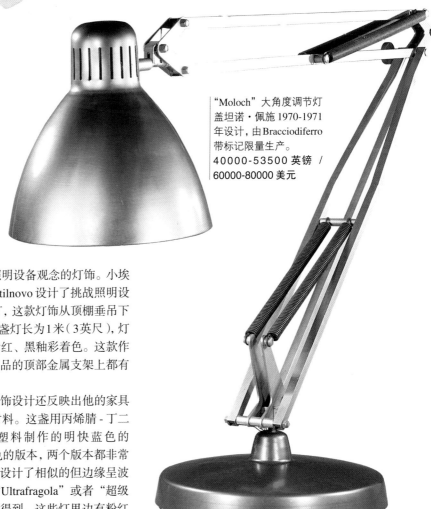

"Moloch"大角度调节灯
盖坦诺·佩施 1970-1971
年设计，由 Bracciodiferro
带标记限量生产。
40000-53500 英镑 /
60000-80000 美元

并能挑战人们对于家居照明设备观念的灯饰。小埃托·索特萨斯为制造商 Stilnovo 设计了挑战照明设备传统形式的 Mefistole 灯，这款灯饰从顶棚垂吊下来可以填满一个房间。每盏灯长为1米（3英尺），灯杆为一根电镀棒，灯罩为红、黑釉彩着色。这款作品极易辨认，因为每件作品的顶部金属支架上都有"Stilnovo"的商标。

埃托·索特萨斯的灯饰设计还反映出他的家具设计中的创新外形和新材料。这盏用丙烯腈-丁二烯-苯乙烯（ABS）塑料制作的明快蓝色的"Asteroide"灯还有粉红色的版本，两个版本都非常稀有。1969年，索特萨斯设计了相似的但边缘呈波浪状的灯具，这些叫做"Ultrafragola"或者"超级草莓"的灯具今天仍能购得到。这些灯里边有粉红色的氖光灯管，开通之后就像一朵巨大的粉红色的

Asteroide 灯
埃托·索特萨斯 1968 年设计。
4000-5000 英镑 / 6000-7500 美元

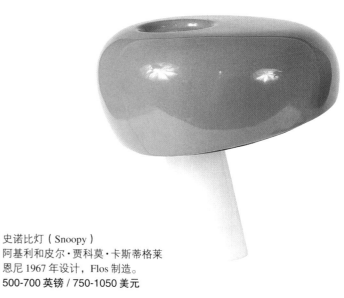

史诺比灯（Snoopy）
阿基利和皮尔·贾科莫·卡斯蒂格莱
恩尼 1967 年设计，Flos 制造。
500-700 英镑 / 750-1050 美元

云朵。这些是波普艺术的经典作品。

　　盖坦诺·佩施设计的大型 Moloch 大角度调节灯是把激进风格应用于日常用品如台灯的登峰造极之作。这盏折叠台灯的意义已经完全超越了平常的使用环境而成为了一件艺术品，它的大小比一般台灯大 4 倍多，令人难以置信地竟然高达 2.3 米 × 3.12 米（7.5 英尺 × 10.25 英尺）。这款可调角度的灯以金银合金构件组成，其设计依据瑞典设计师纳斯卡·洛里斯的原创作品。每件产品都有一块有着制造商名字 Bracciodiferro 和产品序号的有机玻璃牌子，Bracciodiferro 是佩施创立的一间专门推广其设计的公司。这款灯具限量生产，产品上附有的系列序号流传至今最高为 27。这盏灯的稀有及与众不同的尺寸使它对今天的收藏者而言意义重大，非常具有收藏价值。

　　阿基利和皮尔·贾科莫·卡斯蒂格莱恩尼也许是最富有创造性的波普风格和激进风格灯饰设计师，他们两个的名字是今天现代设计收藏中最炙手可热的。"蒲公英"吊灯是他们一款风格较为有机立体的设计，他们在 60 年代早期设计了几款与此相似的吊

灯。这些灯饰的设计灵感部分是来自乔治·内尔逊在美国进行的外形类似蚕茧的塑料灯实验以及他们自己对于设计独创外形和运用新技术的追求。"蒲公英"吊灯的制作是在金属框架上喷上一层塑料聚合物膜层，这道工序使得这盏灯的成品拥有非常轻盈和仿如蚕茧的外形。这款设计有许多随着岁月而损坏或被丢弃了，因此在今天越来越难寻获。

　　身兼建筑师和设计师的阿基利·卡斯蒂格莱恩尼（Achille Castiglioni，1918 年出生）的设计从电灯、电话、汽车座位到家具，无所不有。30 年代晚期，他在米兰工艺学校学习建筑，40 年代与他同在米兰的两位兄长维奥和皮尔·贾科莫一起经营设计工作室。由于第二次世界大战中对材料和大规模制作产生限制，因此这三兄弟一开始专门设计小型产品，包括收音机和一系列非常成功的餐具。1939年，他们设计了 Phonola 收音机，这是意大利设计的第一台电木收音机也是 1940 年米兰博览会的金牌得主。他们的灯饰设计早在 1951 年米兰博览会上展出 Tubino 灯时就获得了认可，这盏灯只是一根内置电

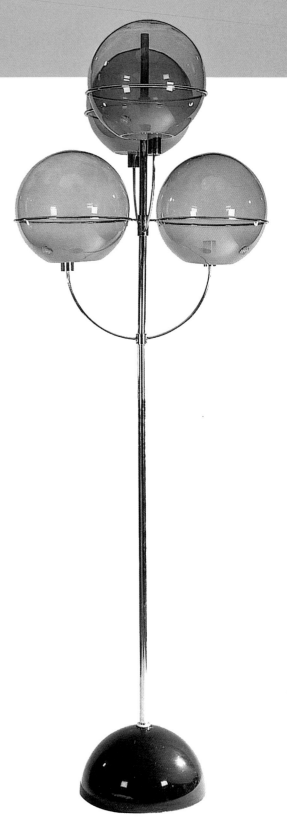

Colleoni 电灯
维科·马吉斯特雷茨 1971 年设计，诺尔出品。
1000-1500 英镑 / 1500-2250 美元

灯的被拗弯的管道，它风格激进，美观实用，是他们最早的原创灯饰设计之一。皮尔·贾科莫于 1968 年去世，阿基利继续独自为如诺尔、Kartell 和 Flos 等公司进行设计，80 年代他还曾为 Alessi 工作。

阿基利·卡斯蒂格莱恩尼的设计想像力丰富，纯属原创，因此收效很好。他重新审视了现有的事物并从形式和制造两个角度对其重新进行考虑，使用新技术创作构思缜密、与众不同却真正实用的能反映流行文化的设计。卡斯蒂格莱恩尼与制造商 Flos 建立了长期的商业合作关系，这家由戴诺·加文纳和西泽里·卡辛纳于 1960 年创立的公司希望能够生产与他们的现代家具相配合的灯饰，以此来吸引较为年轻的消费者。从卡斯蒂格莱恩尼在 1967 年设计的广受欢迎的史诺比灯可以看出他的自信，这盏灯的名字取自著名的卡通形象。这盏灯罩的高度的表现主义和离奇造型，极易令人联想到狗鼻。这盏灯是由玻璃、金属和大理石构成的，是卡斯蒂格莱恩尼结合使用新式材料和传统材料的代表作，它的大理石底座大方稳固，有力地支撑着以较为现代的材料玻璃和金属构成的灯体。卡斯蒂格莱恩尼另一款富有创造性的设计是他 1969 年为 Artemide 设计的 Boalum 灯，它看起来就像一条昂然奋起搏击的大蟒蛇。

维科·马吉斯特雷茨（Vico Magistretti, 1920 年出生）是波普和激进时代另一位具有影响力并广受欢迎的灯饰设计师。50 年代，他专注于建筑设计任务，但到了 60 年代，他发现了将塑料用于雕塑的可能，因此开始为 Cassina 设计家具和为 Artemide 设计塑料灯具，这两种设计在今天具有同等的收藏价值。他的灯饰设计绝大部分是波普风格的，外形或球状或圆形，使用的是五颜六色的塑料，但他同时也设计了一些风格较为保守的灯饰。Colleoni 灯设计于 1971 年，由诺尔生产，这款设计的烟色灯罩能令人联想到传统的街灯。本页所示的范例为期较早，且非常罕有（这款灯具在 1977 年交由 O-Luce 制造前产量不大）。原版的 Colleoni 灯会印有 "K Collection Amp 1971 Venice"，该产品今天仍在生产。

产品设计

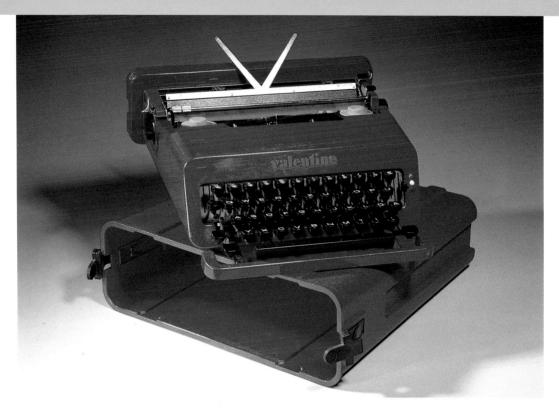

20世纪60年代中期，波普风格开始渗入家庭用品和办公用品，许多这类产品正在电子化。这种新技术需要风格清新、具有前瞻性的设计与之呼应，因此出现了一系列使用五彩塑料并且饰以波普风格图案的产品，包括计算器、闹钟、电视、收音机以及厨房用具等。这些产品大多数都是大规模生产的，因此在今天极易寻获，价格也不高。实际上产品设计直到最近才被作为一个独立的收藏领域，但其受欢迎程度与日俱增。以原包装示人的产品更能吸引收藏者。

埃托·索特萨斯（Ettore Sottsass，1917年出生）从50年代起为设在米兰的Olivetti公司进行设计，而到了60年代中期，他则创立了自己的欧洲设计工作室并开始独立设计。他令人记忆最为深刻的也许是后来他加入孟斐斯小组后的作品，但他在60年代末、70年代初为Olivetti设计的打字机却毫无疑问是最大规模生产的经典之作。索特萨斯的设计理念受到的是物件本身的设计潜力的驱动而不是市场，因此他的设计一向不能取得巨大的商业成功，也无力

情人打字机
埃托·索特萨斯约1970年为Olivetti设计。
100-120 英镑 / 150-180 美元

与廉价的日本电子产品相抗衡。

情人打字机也许是索特萨斯最具震撼力的打字机设计，尽管这台打字机赢得了1970年的Compasso d'Oro奖，却只生产了一年半。索特萨斯的意图是生产一台价格便宜、操作简便的便携式打字机，他轻而易举地实现了这个意图。他曾说过："我希望它能成为便携式打字机中的'圆珠笔'。"索特萨斯撤除了大写字母键和其他一些功能键，打字机的外壳以亮红色塑料构成，外带一个既风尚又实用的便携机箱，他还给它取了一个令人心情轻松的名字。希望将色彩和谐趣注入办公场所，他认为"情人"能让人们的生活充满阳光。这台打字机流线型非常突出，有别于当时欧洲各处办公场所常见的那些笨头笨脑、体形庞大的手动打字机，这种风格在当时可谓非常的激进。

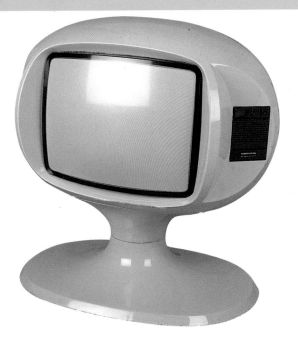

Grundig1970 年前后出品的"超级色彩"
电视机
1000-1500 英镑 / 1500-2250 美元

纸板闹钟
保罗·克拉克 1960 年前后为 Perspective
Designs 公司设计。
200-250 英镑 / 300-375 美元

　　1969 年，不仅尼尔·阿姆斯特朗登上了月球，也不仅仅是拥有电视机的一千八百万英国人，看着他迈出了历史性的第一步。50 年代，电视机还被某些人认为是昂贵的时髦品，但到了 60 年代末，它开始成了家居设备中的日常用品。但那时彩色电视还是相当新鲜，因此一些像飞利浦和 Grundig 这样的大制造商希望向关注设计的年轻一代消费者推广他们的新产品，为此，他们使用塑料等新材料制造机壳，并将机体设计成太空时代的椭圆形或球状。到了 70 年代早期，人们发明了遥控机型并将其用于商业营销。Grundig 出品的"超级色彩"电视机（参阅上图）就是风格鲜明的早期产品的一个典范，它在今天具有极高的收藏价值，因为 Grundig 只生产了2250 台这款电视机，颜色有白色、黑色和褐色。现在可以购买一些零件经过翻新以便能接收波段以及传输图象信息的旧式电视机，尽管它们可能发挥不了什么实际效能，却还不失为一件极好的装饰品。

　　家居用品设计也受到了 20 世纪 60 年代风靡一时的一次性商品的影响，右上图所示的保罗·克拉克为 Perspective Designs 公司设计的纸板闹钟也许是最好的说明。闹钟的一次性外壳是典型的波普风格，闹钟上的时刻令人触目惊心、风格大胆，是收藏者的经典之选。由于这款闹钟大多数都被用完即弃，所以越来越罕见。

平面设计

20世纪60年代是波普艺术继50年代借助理查德·汉密尔顿、罗伊·利希腾斯坦和罗伯特·劳森博格的作品获取成功之后逐渐走向成熟的一个年代。在欧洲和美国出现了前卫艺术蓬勃发展的景象，波普艺术的绘画、平面设计和印刷品广受新一代收藏者的欢迎。

网板印刷和蜡纸印刷（一种使用蜡纸的印刷技术，使用这种技术能获得平坦的映像，有利于复制）等技术的发展意味着60年代现代艺术开始为更多的艺术收藏者和大众所用，也是第一次跳出了画廊的范畴。在这个时期，这种震撼人心的艺术景象渗入了设计和日常生活的方方面面，如布里奇特·赖利的欧普艺术绘画红极一时，那充满迷幻效果的图案开始出现在服装、家居装饰品和平面设计上。

在今天具有收藏价值的英国主要艺术家有彼得·布莱克、戴维·霍克尼戴维·霍克尼和艾伦·琼斯。彼得·布莱克（Peter Blake，1932年出生）主要以他对流行文化形象如连环画、广告及包装的热爱而闻名。他的绘画把这些图片重新加工成新的图画形象，它们是这个时代遗留下来的瑰宝。他把一

女摔跤选手巴比·雷恩博的金属肖像画
彼得·布莱克1968年为Dodo设计公司设计。
200-300 英镑 / 300-450 美元

艾伦·琼斯1985年设计的网板印刷品。
400-500 英镑 / 600-750 美元

些瞬间即逝的人物如虚构出来的女摔跤选手巴比·雷恩博融入色彩明亮的娱乐性质的作品当中，使他们在其中获得永生，如上图所示的这幅1968年为Dodo设计公司创作的金属肖像画。这幅锡网版印刷品只制作了一百幅，因此在今天极具收藏价值。

艾伦·琼斯（Allen Jones，1937年出生）身兼画家、雕塑家、版画家和设计师。他的网版印刷画只有最近才开始变得具有收藏价值，其最负盛名的作品是实物大小的身穿拜物教徒服装的妇女造型的家具。他的版画主要刻画身穿奇装异服的姿势奇异的妇女，如图所示。他在60年代制作的版画现在常常出现在专门的拍卖会上。

安迪·沃霍尔（Andy Warhol，1928-1987年）也许是美国波普艺术领域中最天赋异禀、才华横溢

坎贝尔汤罐版画一套九幅的其中一幅
安迪·沃霍尔 1968 年设计（全套）。
10000-15000 英镑 / 15000-22500 美元

"绘画研究；四色，黑与白，偏绿色"，纸上树胶
水彩画
布里奇特·赖利 1981 年设计。
500-600 英镑 / 750-900 美元

的人物。他在 60 年代初期开始进行波普艺术实验，1962年推出所设计的32幅坎贝尔汤罐绘画系列（参阅上图）。同年，他在洛杉矶展出了这些绘画，通过将日常用品包装提升至传统高雅的艺术殿堂而把波普艺术顽皮的一面呈现给大众，他因此也很快蜚声全球。

沃霍尔其他著名的平面设计还包括杰克·肯尼迪、玛丽莲·梦露和猫王的多幅肖像以及 Brillo 香皂盒和可口可乐瓶上的图案，这些作品的大多数都是在他那间名副其实的"工厂"工作室里创作的。他的名人肖像非常抢手，原版画可以卖出好几万英镑的好价钱。网板印刷术使沃霍尔的肖像作品能够反复生产，但是坎贝尔汤罐依旧是他最负盛名的得意之作。1965 年，沃霍尔正式退出艺术设计并投身于电影制作以及"地下天鹅绒"（The Velvet Underground）摇滚乐队的经纪事业中去，但其实至死他一直坚持创作肖像画。

20世纪60年代是音乐革命的关键时代。流行音乐正是产生于这个年代，无论是英国的甲壳虫和滚

布里奇特·赖利

布里奇特·赖利（Bridget Riley，1931年出生），曾就读于伦敦金匠学院以及皇家艺术学院。她领导了60年代的欧普艺术运动，其追随者创作的绘画给人一种迷幻的视觉效果。

赖利最初的欧普风格作品可回溯至60年代初期，主要以黑白两色为基调。1965 年，她的绘画作品在纽约展出之后开始蜚声国际。她1966年开始创作彩色绘画，这些绘画通过重复使用直线、波浪形和条纹等形式构成布满整幅画布的图案，给人一种画布在运动的视觉效果。她的绘画名称如"漂旋"旁注了这种效果。

1968 年，赖利在米兰两年一度的博览会（Milan Biennale）上获得了国际绘画奖。她还进行室内设计以及剧院设计。她的作品以网板印刷和蜡纸印刷限量发行，今天她的作品依然是一般消费者承受得起的。

甲壳虫乐队的《佩珀士官的寂寞心灵俱乐部乐队》
彼得·布莱克 1967 年设计。
50-80 英镑 / 75-120 美元

《梦幻神秘之旅》
摄影：约翰·凯利
绘画：鲍勃·吉布森
创作于 1967 年。
40-60 英镑 / 60-90 美元

石乐队创造了一代神话的劲歌金曲，还是美国的鲍勃·迪伦（Bob Dylan）的民调歌曲、"沙滩男孩"的低吟轻唱或"门户乐队"反叛的迷幻乐，均属流行音乐的范畴。60年代中期，世界各地的年轻人群中流行起讽刺大师蒂莫西·利里的语言，年轻人先被其吸引，然后沉醉其中，最后又弃之如敝屣。这还是一个音乐节日的时代如有伍德斯托克音乐节(每年8月在纽约州东南部伍德斯托克举行的摇滚音乐节)以及怀特岛音乐节，除了音乐本身，最能唤起人们对这个时代的记忆的历史遗物要数波普艺术家们设计的狂野却美妙的音乐海报以及唱片封面。

为60年代的巨星设计的海报和艺术品在今天处于极高的价位，但仍为收藏者狂热追购，尤其是在美国。目前非常流行菲尔莫尔海报（以旧金山菲尔莫尔礼堂命名），尤其是那些为摇滚乐传奇人物如吉米·亨德里克斯、贾尼思·乔普林、杰斐逊·艾尔普伦和"感激的死人乐队"等人的演唱会作广告的宣传海报。礼堂的资助人比尔·格雷厄姆创作了这些海报，到60年代末，已有成千上万的这些海报面世。海报原来并没有打算永久留存，只是为当时某个演唱会作一时的宣传，但许多却被歌迷们揭下

并保存起来。原来只是为了当作宣传品派发而设计的演唱会传单今天也像唱片公司的宣传海报、商店店面的广告招贴甚至演唱会门票存根一样估到了高价。要谨防这些陈列品是否有被损坏的迹象，如磁带撕拉、污迹、书钉痕记、水迹和印刷错误等，因为这些会影响这些平面艺术印刷品的价值。

吉米·亨德里克斯（Jimi Hendrix，1942-1970年）因其纯熟的吉他弹奏技巧和敏感的潮流触角成了60年代后期的迷幻摇滚乐明星。他于1970年9月去世，顿时成了摇滚乐的标志，任何与其有关的物品在今天都极具收藏价值。他的事业如此短暂，所以他只发行了寥寥可数的几张唱片。他的第二张专辑是1967年发行的《轴：勇敢去爱》，这张专辑的封面内亨德里克斯被印第安音乐包围着，这个创意反映了当时已进入摇滚流行领域的这类音乐的风行。勃比·迪伦的海报宣传的是一部关于1965年他在琼·贝兹和阿兰·普赖斯陪同下的英国之旅的纪录片，这部影片的迷幻风格恰倒好处。

甲壳虫乐队通过《佩珀士官》和《梦幻神秘之旅》的封面也与波普平面设计有着联系。后者是为一部甲壳虫乐队主演的电视片而制作的，其中包括

他们的热门歌曲《我是海象》和《你妈妈该知道》。
该电视片的原声带贴上了 Parlophone 的商标于 1967
年 12 月发行，这是史无前例的第一张双轨密纹唱片。
电视片和原声带现在都已成为甲壳虫乐队乐迷们狂
热追求的经典之作，它们发行于甲壳虫乐队演唱事
业后期的巅峰之时，此后他们的音乐开始分道扬镳。

彼得·布莱克设计了《佩珀士官的寂寞心灵俱
乐部乐队》这幅一直最负盛名的专辑封面之一的平
面艺术品，这是 60 年代后期艺术与音乐紧密结合的
光辉典范。这张封面内甲壳虫四子装扮成佩珀士官
乐队的样子，身边是他们的偶像的挖剪图画，有玛
丽莲·梦露、鲍勃·迪伦、弗雷德·阿斯泰尔、阿尔
贝特·爱因斯坦和马龙·白兰度。这幅作品显示出布
莱克喜爱马戏形象、徽章、摇滚明星和效果强烈的
服装。甲壳虫乐队后来还委托另一位波普艺术家理
查德·汉密尔顿为他们的《白唱片》设计迷你封面。

电影海报不仅是一种宣传手段，它抓住了时代的
脉搏并永久地留住了好莱坞巨星的倩影。从 70 年代
起，在美国就有人开始收藏电影海报，而在英国随
着专门的海报销售越来越普遍，其受欢迎程度也在
稳步上升。

鲍勃·迪伦 1965 年英国之旅纪录片
的宣传海报。
400-500 英镑 / 600-750 美元

亨德里克斯专辑《轴：勇敢去爱》的封
面复制品
戴维·金和罗杰·劳 1967 年设计。
150-200 英镑 / 225-300 美元

收藏海报花费不多，起价一般为100-200英镑 / 150-300美元左右。可是稀有的画像包括热门电影海报或由明星主演的电影的海报则要价甚高。好莱坞黄金时代的海报要比后期的海报价格高出许多。在拍卖会上以最高的成交价售出的电影海报是1932年的恐怖片《木乃伊》的海报，高达300000英镑 / 450000美元。

从60年代起，在美国人们可以从国家荧屏服务公司直接获取电影海报，因此可以为收藏者提供更多的海报。因为如此，购获这个时期的海报要比购获早些时候的好莱坞海报容易得多。

今天收藏者能淘到的最普遍的海报形式是那种整张纸标准约为104厘米×70厘米（41英寸×27英寸）的纸型，通常有两道水平褶皱和一道垂直褶皱。英国版的整版横幅海报大小为76厘米×100厘米（30英寸×40英寸）。三张联体的海报则更为罕见，它们的尺寸一般为206厘米×100厘米（81英寸×40英寸），通常被印在两三张独立纸张上。这些海报常被张贴在墙上或布告板上，因此很少能留存下来。然而，较大幅海报不一定卖出高价，因为很难将其陈列出来。宣传套卡则是印在重磅纸板上，

《金手指》
由 United Artists 于1964年设计，英式横幅海报，76cm × 100cm（30in × 40in）。
600-900 英镑 / 900-1200 美元

面积比海报小得多，一套中有一张是影片制作宣传的标题艺术卡，另外的其他七张内容是从电影中拍摄下来的静止画面，一般称为剧照。

海报的品相对于收藏非常重要，目前只有非常珍贵的海报才有几份副本留存。随着英美海报越来越不易购获，对于在欧洲发行的一些电影的宣传海报的需求也在上升，而来自瑞典、波兰和捷克斯洛伐克的海报也开始出现在市场和拍卖会上。

读者可以为自己的海报收藏设定主题，如根据演员、导演、影片种类如科幻片或恐怖片、受少数狂热影迷追求的影片（尤其是从60年代起）等，又或者纯粹是欣赏海报的艺术性。

詹姆斯邦德（007）系列的电影海报的价格从90年代后期起开始飙升，一张007系列电影《来自俄罗斯的情人》或《金手指》的海报在目前市场上的售价高达1000英镑 / 1500美元，在过去十年的最初几个年头里，它们只需200英镑 / 300美元。

《芭芭拉》
派拉蒙创作于 1968 年，英式横幅海报，
76cm × 100cm（30in × 40in）。
300-500 英镑 / 450-750 美元

《2001：太空漫游》
MGM 设计于 1968 年。
美式整版海报，104cm × 70cm（41in × 27in）
3000-4000 英镑 / 4500-6000 美元

　　由斯坦利·库布里克执导的影片《2001：太空漫游》包含了60年代的几个关键主题，如太空旅行以及对未来太空时代的预测。本页所示的该电影的海报确属超凡脱俗，这张海报当初被当作广告贴遍纽约的大街小巷，因此很少副本能留存下来。它极具时代特征，内容是一只眼球的经过滤图象，这只眼球呈现于一团充满迷幻色彩的蓝色和橙色当中，还有酸蚀而成的"终极旅程"字样。

　　简·方达是60年代的巨星之一，她最有名的电影毫无疑问是太空狂想片《芭芭拉》。这部电影发行于1968年，迅速吸引了大批影迷的追捧，直至今天魅力依然不减。罗宾·罗伊设计了这张色彩迷幻、纯波普艺术风格的电影海报的艺术部分。

第四章 时至今日的
后现代主义

第四章 时至今日的后现代主义

后现代主义从20世纪70年代发展到80年代，已成为反对形式服从功能的现代主义理念的一种风格。运用大量色彩和强烈的象征主义元素以及适宜大众媒体和描述日常生活的物品出现了。设计中也运用了平凡的主题。"后现代主义"是个不大严谨的术语，应用于各式各样的艺术形式，从文学到家具设计到描述70、80年代的社会思想状态，甚至是设计潮流。虽然很难准确地给后现代主义下定义，但总体来讲它是对现代主义原则和理念的全盘否定。

后现代设计师们认为现代主义建筑和家具中运用的圆润冷峻、质朴无华的线条过于冷酷而不近人情，决定要扭转从20世纪初期以来的设计理论。他们还认为现代主义已经没落，将勒·柯布西耶的整套生活系统所构成的乌托邦理想以及包豪斯设计师所认为的"好的设计能导致更美好的社会"的信念弃若敝履。

然而他们所反对的只是过去的这种设计理论。70、80年代的设计师们将过去的一些标志和象征作为讽刺运用到新的设计中来，例如茶壶上考究细致的古典建筑形式。装饰艺术、风格派、波普艺术和超现实主义等艺术风格再次运用到新的后现代主义设计中。孟斐斯设计师们运用通常是出人意料的新材料来重塑装饰艺术风格，如使用看起来更适于厨房而不适于家具的五颜六色的塑料层集片，以此嘲讽有关高

后现代设计师们运用色彩、纹理和讽刺进行实验，在茶具和沙发中将建筑元素和家居设计巧妙地结合在一起，如图中由盖坦诺·佩施在 1980 年为 Cassina 设计的纽约"日出"长沙发所示。

4000-6500 英镑 / 6000-10000 美元

尚品味的通俗观念。

　　后现代主义采取极端的折中主义，设计师们像喜鹊筑巢一样从各个时期和地区汲取不同的风格，然后将其糅合成新的理念。后现代主义横跨了设计的各个领域，包括家具、玻璃和时装。到 80 年代初期，设计师们开始从为大众市场生产转向为伴随当时的经济繁荣而产生的特殊并通常都很富有的客户精心设计一些独一无二的作品。而一些以前在设计中从未使用过的材料也被那些用废料进行实验的设计师们选用并加工。这个运动的明星是罗恩·阿拉德。

　　其他产生于 20 世纪 80 年代中期至今天的设计还包括欧洲和日本一些前卫的设计师的作品，他们创造了有别于后现代主义的独特的形象。日本的这类设计师有仓又史郎和川久保玲。而在英国，贾斯帕·莫里森在皇家艺术学院顺利完成学业后为欧洲制造商发明了多款设计。而澳大利亚人马克·纽森也通过早期的铝材实验和从 1985 年以来的设计获得名气，这些设计包括 1992 年的"新视野"桌子和在最近为福特汽车公司设计的 21 世纪概念汽车。

　　今天，许多公司在重新发行 20 世纪的经典设计作品，因此以各种不同形式表现的现代设计出现在越来越多的家庭。我们生活在一个设计逐渐成为一种文化的社会里，而上个世纪的设计精品如今竟令人难以置信地流行起来。

20世纪70、80年代，意大利依然引领着前卫设计。伴随着60年代后期成立的原有的激进设计小组，70年代又成立了一些小组，这些小组属于意大利激进设计运动的第二次浪潮。这些新成立的小组以阿尔奇米亚工作室和孟斐斯最为著名，其作品获得了世界范围的认可，并为80年代的新设计风格即后现代主义播下了种子。这些小组的设计师们的作品目前卖价都很高，其价格毫无疑问会持续见涨，因为好的作品越来越难找。

许多60年代赫赫有名的激进派设计师，尤其是埃托·索特萨斯和亚历山德罗·门丁尼，在激进派设计和后来的70、80年代的后现代主义设计中依然发挥了重要作用。当时设计的实验性质极强，许多家具和照明灯具的设计都未能跨越概念绘图阶段，而那些最终被制造出来的作品极具收藏价值，原因是物以稀为贵。

建筑师亚历山德罗·格雷罗（Alessandro Guerriero）怀着"创造不存在的物体，成就别人不可为事物"这种理想于1976年在米兰建立了阿尔奇

Kandissi 沙发
亚历山德罗·门丁尼1978年为阿尔奇米亚
工作室设计。
8000-10000 英镑 / 1200-1500 美元

米亚工作室。阿尔奇米亚实际上是一个展览那些不适合或者根本就不是为规模生产而设计的独一无二的实验性作品的艺术画廊，因此有人说它除了是一个设计小组之外，还代表了一个艺术运动。索特萨斯、安德烈·布兰茨和佛罗伦萨建筑师米歇尔·德·卢基于1977年加入了阿尔奇米亚工作室。

阿尔奇米亚这个名字来源于"alchemy"（炼金术）这个远远脱离科学、理性的现代世界、神话故事般的方法，重要的是这个名字得到了那些不想随波逐流而设计一些天马行空、超凡脱俗作品的设计师们的认同。这些设计师的作品每年都会在这个艺术画廊展览。

阿尔奇米亚最初的设计师们凭着他们第一次和第二次著名的展览——包豪斯I和包豪斯II仅维持了几年。1980年，索特萨斯和卢基感到原来的小组过于理性，因此他们选择离开去设计自己的作品，

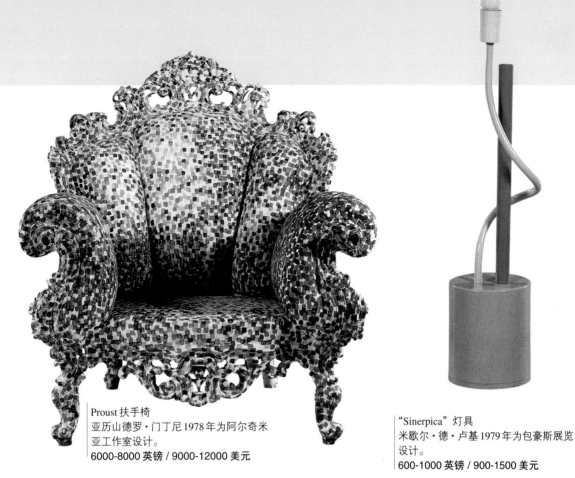

Proust 扶手椅
亚历山德罗·门丁尼1978年为阿尔奇米
亚工作室设计。
6000-8000 英镑 / 9000-12000 美元

"Sinerpica"灯具
米歇尔·德·卢基1979年为包豪斯展览
设计。
600-1000 英镑 / 900-1500 美元

成立了孟斐斯小组。但是阿尔奇米亚工作室在整个80年代坚持设计并展览其作品,这些作品由其旗下的子工作室阿尔奇米亚画室（Atelier 阿尔奇米亚）生产,由于昂贵的前卫家具的市场有限,这些作品仅有少量生产,因此激发了今天的收藏者的求购欲望。门丁尼的后期设计作品都有签名,Nuova 阿尔奇米亚(从1984年起由Zabro生产新的家具系列)的产品亦如此,这些作品印有"Zabro"的标记。

阿尔奇米亚工作室反对现代主义者所持的"物体形式比装饰更重要"的观点,相反地,他们认为适度的修饰可赋予物体意义,因此设计的意义便存在于修饰之中。另外,由于意大利的经济衰退,许多制造商生产传统风格的普通家具,因此阿尔奇米亚决心把斑斓色彩重新纳入设计之中。

阿尔奇米亚作品包罗椅子、桌子、书桌甚至照明器具和镜子。除了鲜艳的颜色之外,这类家具还可从其创造性的外形来辨认,这些作品通常都是有一定角度或呈几何形状,且都有图案和经过装饰的表面。而所使用的材料也带有高度的实验性质,如将彩蜡塑料

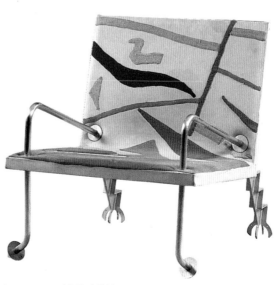

"无限"系列中的独特椅子
亚历山德罗·门丁尼1981年设计。
2000-3000 英镑 / 3000-4500 美元

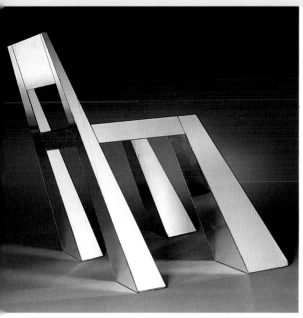

"永恒物体"系列中独特的"Scivolando"
镜椅
亚历山德罗·门丁尼1983年设计。
12000-18000英镑 / 18000-27000美元

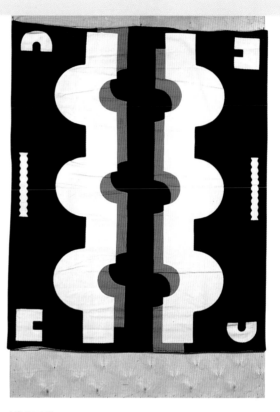

棉织壁挂
亚历山德罗·格雷罗和亚历山德罗·门
丁尼于80年代为阿尔奇米亚设计。
600-800英镑 / 900-1200美元

层集板、不锈钢、玻璃和切口整齐的成不同角度的胶合板等，这些都是阿尔奇米亚的特点。阿尔奇米亚设计易于辨认，因为小组的成员将20世纪初期的许多图案和主题融入日常现行家具设计，从装饰艺术风格到包豪斯等。因为他们认为这是最为原创的家具设计，而这也是后现代主义初期的基本理论之一。

阿尔奇米亚设计还包含对社会的嘲讽，涉及到当代和以往的文化甚至是当代的政治。而一些日常用品也因异想天开的设计和精湛的做工而提升地位。

可以说门丁尼是阿尔奇米亚工作室的中流砥柱，而80年代当这个小组四分五裂时他还是阿尔奇米亚的典型代表。门丁尼1931年生于意大利，在米兰工学院学习建筑。1970年之前，他担当了Nizzoli Associati这家由工业设计师组成的大公司的合伙人。他还跟激进建筑小组"环球工具"（Global Tools）有关，在1970年到1976年期间他担任Casabella杂志的编辑。1981年，他建立了自己的期刊《Modo》，而在1980年到1985年期间，担任了著名杂志《Domus》的主编。同时他还为Alessi公司进行设计。

门丁尼信奉"平庸"的设计概念，他认为规模生产的物品都是了无新意、令人厌烦的。为避免这种情况，他在自己的作品中应用了亮眼的表面装饰，这体现在他最负盛名的两款家具设计中——重新设计的Wassily椅子和Proust扶手椅。他还实验做镜面表面，这方面的例证有"Scivolando"镜椅（参阅上图）和Kandissi镜子（参阅下页）。

阿尔奇米亚工作室在今天最具收藏价值的一款设计也许是基于20世纪初期最为形象的一张椅子创作出来的。马赛尔·布鲁尔的Wassily椅子或"B3"椅子设计于1925年和1927年间，其铝材框架和原汁原味的包豪斯风格构成了门丁尼1978年重新设计的Wassily椅。门丁尼借用了布鲁尔的椅子原型，然后仅仅在椅子的材料上饰以彩色斑点。他还重新设计了20世纪的另一款经典作品，乔·庞蒂的

Superleggera椅子，他在这张椅子上加入了彩色的图案。门丁尼的设计极具智慧，因为这些设计要求鉴赏者对20世纪设计有一定的了解，这样他们才能分辨出原来的作品已经过重新设计。他的Wassily椅子只少量生产，而且只通过展览向公众展示，因而成为了艺术品。这也增加了其在今天的收藏价值。

　　另一款必须收藏的设计是门丁尼1978年设计的Proust扶手椅。他采用了一张传统的豪华扶手椅的复制品，只在上面简简单单地涂上五颜六色的酸性颜料小方块，有黄色、蓝色还有粉红的。装饰变成了设计的首要元素，这就挑战了现代主义认为形式服从功能的教义。这张椅子的名字取自于法国作家马赛尔·普劳斯特，有一定的文化蕴涵。

　　"Kandissi"沙发也许是门丁尼最豪华的设计。它设计于1978年，生产于1980年，是阿尔奇米亚工作室戏谑称为包豪斯I展览的一部分。人们对这款设计褒贬不一。门丁尼重新设计了这张传统的彼德麦（Biedermeier，德国19世纪的一种装潢，较为稳健、保守)式样的沙发，他在沙发上加上了康定斯基

Kandissi 镜子
亚历山德罗·门丁尼1979年为阿尔奇米亚工作室设计。
1000-1500 英镑 / 1500-2250 美元

绘画风格的色彩缤纷的木块——这也是这张沙发名字的来源。沙发前部的胡桃木板一目了然，然而让这张沙发与众不同、易于辨认的却是那些涂上了动感色彩的嵌板以及印着乳白色图案的布料。这款沙发是艺术与设计的最佳结合，以独特的方式将彼德麦风格和后现代主义结合起来，颇为标新立异。

　　米歇尔·德·卢基在80年代同时为阿尔奇米亚工作室和孟斐斯设计作品。他设计的照明器具极具创新意义，尽管有一些只停留在概念图阶段。卢基1951年生于意大利，1978年去米兰当设计师。在米兰，他遇到了索特萨斯，并参与阿尔奇米亚工作室及后来的孟斐斯小组的一系列活动。80年代初期，卢基当上了Olivetti的顾问，并且成为孟斐斯的创始人之一。卢基的Sinerpica灯是1979年为阿尔奇米亚工作室设计的，集中代表了他的个人作品和阿尔奇米亚的设计风格。

孟斐斯小组

孟斐斯小组始于 1980 年一位设计师的家庭聚会，却成功地在全世界的日常设计潮流中烙下印记后宣告结束。该小组集合了国际上才华横溢、想像力丰富的建筑师和设计师，创造新的设计来反对现代主义及其功能高于装饰的理念。该小组的其中一位创始人埃托·索特萨斯曾经说过："孟斐斯的桌子就是一种装饰，结构和装饰是一体的。"

孟斐斯 1981 年成立于米兰，风格逐渐有别于 70 年代的阿尔奇米亚工作室的激进主义。索特萨斯离开阿尔奇米亚寻找新的方向，而孟斐斯的构想产生于 1980 年 12 月，当时几个年轻的设计师，米歇尔·德·卢基、芭芭拉·拉迪斯（Barbara Radice，索特萨斯的妻子）和马丁·贝丁（Martine Bedin）讨论了他们为未来十年创造一种革命性的新设计风格的构思。

孟斐斯小组的名字来自鲍比·迪伦（Bob Dylan）的歌曲《孟斐斯蓝调》（Memphis Blues），有人推测这是因为在产生孟斐斯构想的聚会上演奏了这首歌，但其实取这个名字还在于它的文化内涵和流行元素，因为它是猫王埃尔维斯（Elvis）的出生地。这个小组在 1981 年 2 月再次碰头讨论他们的设计作品，此前成员们创作了成百上千的新的设计方案和绘图。没有实际的宣言，他们只是怀着革新现有的现代设计的共同目标加入了这个小组。从这个时候，其他的一些设计师也加入到最初的小组，包括法国的纳塔列·杜·帕斯奎尔。

孟斐斯设计师们在设计中运用了新的材料，尤其是印有图案的塑料层积板，以此来取得不可思议的明亮色彩效果以及常常被认为"粗劣"的效果。孟斐斯设计反对被大众所接受的"高品位"观念（"廉价"的塑料层积板曾被用于厨具表面，也被咖啡馆和快餐店采用，但从来没人把它用于价格昂贵的室内家具）。孟斐斯小组在整个 80 年代一直领导着意大利的前卫设计。

孟斐斯家具的收藏者市场不断壮大，而今天这些家具的价格高低在于它们在孟斐斯历史中的特殊地位以及其稀有程度。孟斐斯设计师希望他们的作品可以投入大规模的生产，但由于生产这些作品真的需要精工细活，所以即使它们采用非常廉价的材料，生产出来的成品还是为数不多。

孟斐斯设计师们的作品可以由其特色图案和形状来加以辨认，而且大多数的作品都被打上"孟斐斯"的标记，有一些还有设计师的名字、生产日期和地点。像其他在结构中使用了塑料的现代设计家具一样，品相非常重要。塑料不能修复、划痕或断裂，损坏的塑料层积板会影响产品的价格。

意大利制造公司 Artemide 支持孟斐斯设计，而其总裁欧内斯托·吉斯蒙迪担当了该团队的首领。从 1982 年开始，这家公司生产了许多孟斐斯作品。

孟斐斯作品第一次展览举行于 1981 年 9 月，在米兰的一个艺术画廊展出了 50 多款原创设计，展出的作品包括从家具和陶艺作品到照明器具和闹钟，除此之外，这次破天荒的展览还展出了仿造其他国际知名设计师如日本的仓又史郎和梅田政则等人作品的设计成果。国际设计新闻界迅速报道了这种移风易俗的新设计风格，为孟斐斯在世界范围内建立了知名度。该小组在后来的七年内还设计了织物、照明器具、银器和玻璃等方面的作品。

1981 年，孟斐斯设计师出版了一本名为《孟斐斯——新国际风格》的书，借助这本书在世界范围内推销自己的设计师。他们的作品每年都在米兰 Artemide 的展览室内以新产品形式展出，就像时装行业一样。在索特萨斯 1988 年解散这个小组之前，芭芭拉·拉迪斯曾担任孟斐斯的艺术指导。

孟斐斯设计把装饰和新颖有趣的形状当作设计中最重要的方面。他们的塑料层积板作品有许多是根据设计师自己的标准设计的，都大肆运用了五花八门的兽皮纹理、几何线条和鲜艳色彩。新式塑料应用于各式桌椅。图案则采用了波普艺术和幽默书刊中的绘图，甚至还有米粒、面制品屑粒和咖啡豆的外观形状。图案设计中还采用原创绘画和拉突雷塞（Letraset）符号。

埃托·索特萨斯设计的塑料层积板作品由 Abet Laminati 公司生产。他在家具设计中最爱用的颜色有粉蓝、粉红和黄色，这些色彩成为了 80 年代的代表颜色。孟斐斯设计的图案迅速在大规模市场的设计作品中流行起来，并且出现在那个年代的从墙纸到服装几乎所有的日常用品上面。

孟斐斯设计师使用了其他的新材料，包括霓虹灯、赛璐珞塑料、工业颜料和彩色灯泡，他们总是用出其不意的通常令人忍俊不禁的方法来把这些材料引离原来的用途而将其运用到家具上来。孟斐斯设计还

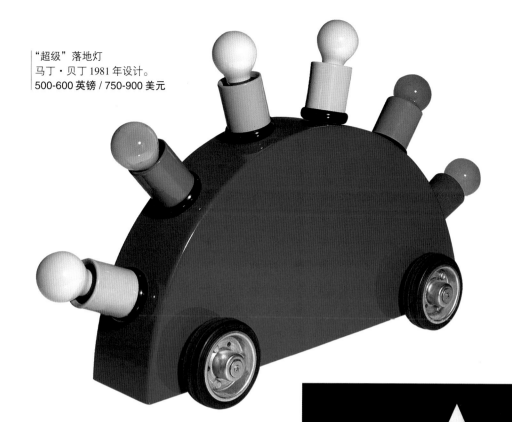

"超级" 落地灯
马丁·贝丁 1981 年设计。
500-600 英镑 / 750-900 美元

Kristall 桌子
米歇尔·德·卢基 1981 年设计。
1000-1500 英镑 / 1500-2250 美元

"大厦" 梳妆台凳
迈克尔·格雷夫斯 1981 年设计。
12000-16000 英镑 / 18000-24000 美元

反映了一些以前的设计风格（传承于阿尔奇米亚工作室的风格），尤其是装饰艺术、非洲风格（Pasquier设计的纺织品尤为突出）、未来主义、风格派和新古典主义。他们还把廉价的材料和昂贵的材料结合使用，如塑料和大理石的结合便是他们的家具特有的。

马丁·贝丁的"超级"落地灯是 1981 年为孟斐斯设计的，蓝色的塑料主体结合了金属和橡胶转轮上的有色的灯泡插座。这盏灯很有个性，外型和其上面的灯泡容易令人联想到刺猬，上面还挂着写有"米兰孟斐斯、马丁·贝丁 1981 意大利制造"字样的金属标签。贝丁还为孟斐斯设计了其他风格相近的灯具，采用了主要为粉色的塑料，在今天都可以进行收藏。她于 1957 年生于法国，学的是建筑，后来她获得一笔奖学金支持来到意大利。1978 年在她和索特萨斯一起工作并为孟斐斯设计照明器具和家具之前，她在佛罗伦萨的"超级工作室"工作。

本书所示的迈克尔·格雷夫斯设计的迷人的"大厦"梳妆台凳被广泛认为是孟斐斯团队最重要的作品之一。从该凳的建筑感、装饰艺术风格、彩色塑料层积板应用、内嵌灯泡和整体夸张外形来看，在当时价格一定不菲，而在今天的收藏者市场价格依旧不衰。1981 年在米兰举办的第一次孟斐斯作品展览中它就入展。该凳的生产数量非常有限，至今更为稀有。这款设计采用了塑胶玻璃、塑料层积板和比较传统的枫木板（格雷夫斯最喜爱的材料之一），每件产品上都有刻着"米兰孟斐斯、设计师格雷夫斯 1981 年"字样的金属标签。

迈克尔·格雷夫斯于 1934 年出生于明尼阿波利斯。他曾在辛辛那提大学学习建筑，后来去了哈佛。他曾和一些 20 世纪最伟大的设计师和建筑师一起工作，如乔治·内尔森。1964 年，他开办了自己的建筑事务所。70 年代，他开始在建筑和家具设计中重现装饰艺术的经典风格，而这也成就了他在 80 年代为孟斐斯设计的作品。他还为 Alessi 设计珠宝、陶瓷和一系列空前成功的家庭用品，包括灵感来自新古典主义的"广场"（Piazza）茶具和咖啡用具。

除了家具之外，索特萨斯还为孟斐斯设计陶瓷作品，也许我们可从他在 60、70 年代大规模的图腾系列之后为孟斐斯设计的比较保守机械的作品中看出其陶艺风格的渐变。设计于 1983 年的"幼发拉底"花瓶是他比较有收藏价值的作品之一，该花瓶结合了白色、黑色和黄色的象征超现实主义排列的蒸煮罐的有机形状。在这些花瓶的底部印有"埃托·索特萨斯为孟斐斯设计"的字样。以原装纸盒和原有

包装示人的这些花瓶在今天可以得价更高。

索特萨斯设计的 Calton 室内屏风也许和迈克尔·格雷夫斯的"大厦"梳妆台凳一样，是孟斐斯设计中最易辨认的作品之一。这个屏风差不多有 2 米高，采用了餐具柜的概念重新将其设计为一件艺术品。这款设计在任何一个房间内都那么亮眼，而且还可以用于存放物件。Calton 室内屏风设计于 1981 年，开放的木结构部分被覆盖以色彩鲜艳的各种各样的塑料层积板。原款设计会有制造商的标签，而且每件产品都有独立号码。

孟斐斯的主要成员：

马丁·贝丁（Martine Bedin，1957 年出生）
安德烈·布兰茨（Andrea Branzi，1938 年出生）
迈克尔·格雷夫斯（Michael Graves，1934 年出生）
仓又史郎（Shiro Kuramata，1934-1991 年）
米歇尔·德·卢基（Michele de Lucchi，1951 年出生）
纳塔列·杜·帕斯奎尔（Natalie du Pasquier，1895-1966 年）
芭芭拉·拉迪斯（Barbara Radice，1934 年出生）
埃托·索特萨斯（Ettore Sottsass，1917 年出生）
乔治·索登（George Sowden，1942 年出生）
梅田政则（Masanori Umeda，1941 年出生）
马科·赞尼尼（Marco Zanini，1954 年出生）

米歇尔·德·卢基（1951 年出生）

意大利设计师米歇尔·德·卢基同时为阿尔奇米亚工作室和孟斐斯设计照明器具和家具。从 80 年代初期开始，他设计的作品生动有趣，并有强烈的形象主义。他提倡运用柔和童真的手法来进行设计，并使用形式、结构和色彩作为表达语言的一部分。他的设计反对功能主义锋利的边角和冷淡的色彩。

"第一"椅子设计于 1983 年，上漆的管状结构框架结合了上漆的木质靠背和球状的扶手。这张椅子的设计有太空时代的感觉，扶手和头枕象征轨道中的行星，使人回想起 50 年代的原子风格，设计师还借此讽刺了包豪斯僵硬冷淡的线条和 20 世纪早期布鲁尔和 PEL 的追随者设计的管状金属家具。

卢基的"Kristall"边桌设计于 1981 年，正版产品在桌边处会有关于生产日期、设计师名字和孟斐斯字样的原版标签。这张桌子的表面和边角处都采用了印有孟斐斯图案的塑料层积板，还使用了中密度纤维板这种今天在家居摆设中常见的材料。

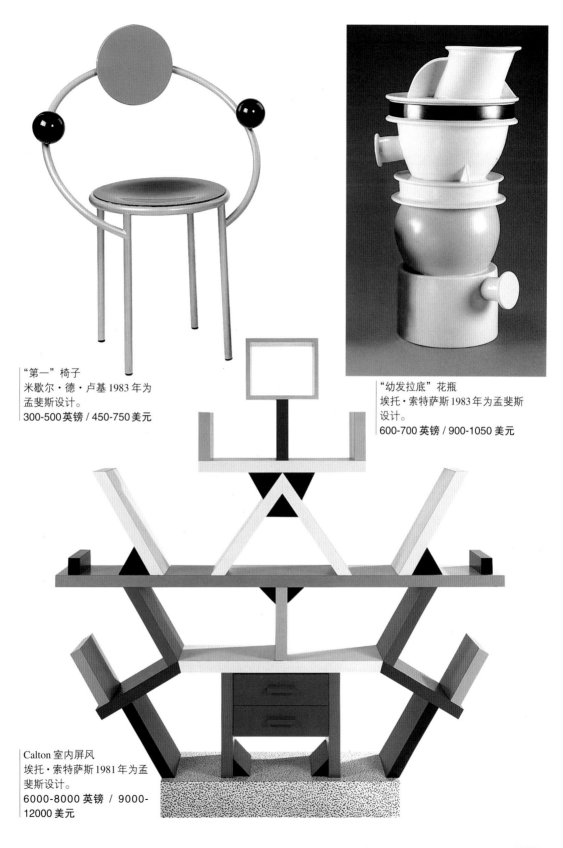

"第一"椅子
米歇尔·德·卢基 1983 年为
孟斐斯设计。
300-500 英镑 / 450-750 美元

"幼发拉底"花瓶
埃托·索特萨斯 1983 年为孟斐斯
设计。
600-700 英镑 / 900-1050 美元

Calton 室内屏风
埃托·索特萨斯 1981 年为孟
斐斯设计。
6000-8000 英镑 / 9000-
12000 美元

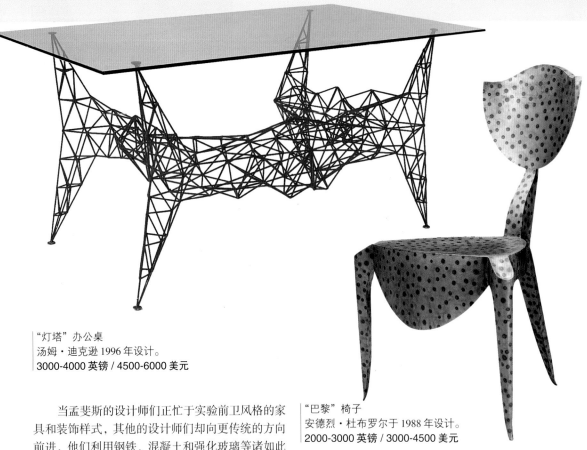

"灯塔"办公桌
汤姆·迪克逊 1996 年设计。
3000-4000 英镑 / 4500-6000 美元

"巴黎"椅子
安德烈·杜布罗尔于 1988 年设计。
2000-3000 英镑 / 3000-4500 美元

　　当孟斐斯的设计师们正忙于实验前卫风格的家具和装饰样式，其他的设计师们却向更传统的方向前进，他们利用钢铁、混凝土和强化玻璃等诸如此类的工业材料打造近乎天马行空般的新式家具风格。

　　丹尼·莱恩、罗恩·阿拉德、安德烈·杜布罗尔和汤姆·迪克逊的作品被赋予"抢救设计"（Salvage Design）称号，受到现代收藏者的青睐，尽管一些作品的年份还不到十年。有些"抢救设计"家具的制造需要设计师耗费大量的心血，通常是以独版或限量版的形式生产的，因此增加了现代收藏者对其的渴求。

　　美国设计师丹尼·莱恩（Danny Lane，1955 年出生）设计了以玻璃为原材料的桌子、屏幕以及精雕细凿的椅子。他用全新的手法处理玻璃并很快得到了认同，同时他将玻璃和钢材和木材等传统材料结合使用。他将强化玻璃打碎成不规则碎块，保留参差不齐甚至粗糙的边角，然后进行喷沙及抛光，最后将不同的组件组合成成品。

　　下页所示的矮堆积桌的面板是由 2.5 厘米厚浮法玻璃制成，其不规则形状的桌腿则用不锈钢条固定于桌面板。莱恩的大部分作品都是限量生产，在伦敦或其他欧洲城市的艺术馆举办过个人展览，今天在顶级的古董交易会上也可偶见莱恩的作品。莱恩作品的交易范围从开始就较为封闭。莱恩的大部分玻璃家具，尤其是近年的作品，应该刻有丹尼·莱恩的字样以及生产日期。

　　法国设计师安德烈·杜布罗尔（André Dubreuil，1951出生）设计了戏剧性的超现实主义家具，这些家具令人联想到奇形怪状的动物或昆虫，腿部纤细和表面图案独特。杜布罗尔的作品带有 18 世纪巴罗克家具的特点，在造型与装饰上无所不用其极。

　　如右上图所示的"巴黎"椅子是依靠其表面装饰取得效果，如在钢做的主体上涂上密集的斑点，令其看似一头超现实的豹子，有头部、耳朵、颈项、身体以及逐渐收分、最后成点状的腿部。杜布罗尔还用石蜡给家具表面抛光，抛光后钢材变得极为光滑。他的作品销售是封闭的、数量有限（通常都是

矮堆积桌
丹尼·莱恩 1994 年设计。
1800-2200 英镑 / 2700-3300 美元

顾客委托订做），有些式样即使是批量生产也不会多于 50 件，因此他的作品值得今天收藏。

另一位 1959 年生于伦敦的突尼斯设计师汤姆·迪克逊（Tom Dixon），其家具风格则与他本人所崇尚的"既有物"思想相结合，即使用寻常的物件作为艺术品的基础。"既有物"思想最初是由法国艺术家马赛尔·达钱普（Marcel Duchamp）于 1917 年开始推广的。

迪克逊在 20 世纪 80 年代末 90 年代初开始将废金属焊接在一起，按照自己对世界的理解设计出一些超凡脱俗的家具。上页所示的"灯塔"书桌与其说是书桌莫如说是一件艺术品，制作书桌的纤细钢架令人联想到输电塔架。尽管书桌看似脆弱，但本身却非常结实。迪克逊在 1991 年还设计了一张"灯塔"椅子。

迪克逊还模仿设计了许多手工工艺品，即看似不可能批量生产的家具，采用的是自然材料。另一款由迪克逊设计的令令天的收藏者梦寐以求的是那张不落窠臼的"S"波浪形椅，这把椅子反映出潘顿 60 年代设计的塑料椅风格。

"S"形椅子的早期原型
汤姆·迪克逊 1986 年设计。
1800-2200 英镑 / 2700-3300 美元

罗恩·阿拉德

罗恩·阿拉德
(1951 年出生)

罗恩·阿拉德（Ron Arad）也许是过去20年英国出现的最激情澎湃的新一代设计师。他的作品挑战了传统的设计理念，并在造型、技术和原料方面开创了新的天地。阿拉德在80年代初期只为曲高和寡者设计昂贵的限量版椅子，现在已逐渐转变成大多数收藏者购得起的批量生产椅子的家喻户晓的设计师。

阿拉德的设计新颖幽默，极具创造性，利用的都是最意想不到的材料如混凝土、脚手架等。他设计的椅子既可当作家具也可视为当代的雕塑作品。此外他的作品还包括桌子、室内装修、灯具、建筑以及室内商业场所如以色列特拉维夫市的歌剧院。同时他还与其他领域同样激情澎湃的设计师们如80年代最具影响力的平面设计师内维尔·布罗迪联手打造自己的品牌。

和20世纪其他伟大的设计师一样，阿拉德的事业始终获得了目光远大的制造商的支持，尤其是意大利Vitra设计公司。在事业之初，阿拉德还获得了时装设计师琼·保罗·高尔蒂（Jean Paul Gaultier）的赞助。今天，阿拉德的大多数作品都售给了博物馆、艺术馆和专业收藏家，但是他在90年代设计并大量生产的椅子如"Tom Vac"等则使其作品贴近了日渐扩展的收藏者群体。这些价格相对不高的椅子现在是投资的机遇，将来定会增值。

罗恩·阿拉德1951年生于特拉维夫，但在1973年他迁到了伦敦，其职业生涯基本在英国。他1971-1973年间就读于耶路撒冷艺术学院，1974-1979年期间求学于伦敦建筑联合会的建筑学校。他1981年在伦敦的一个名叫考文特花园与卡罗琳·索恩曼合伙创立了One Off有限公司，这是他第一间设计工作室和展览室，用钢材焊接而成的内部与他设计的精光铮亮钢作品非常相衬。1989年他再与卡罗琳·索恩曼携手在伦敦白垩农庄（Chalk Farm）成立了罗恩·阿拉德设计事务所，

"锻造"椅
1986 年设计，Vitra 制造，为 1986 年至
1993 年年间 Vitra 版本系列产品。
4500-6700 英镑 / 6750-10000 美元

1993 年将 One Off 并入其中。1994-1997 年期间他
在维也纳的霍克舒勒大学任产品设计教授，在
1997-1998 年间，他在伦敦皇家艺术学院任工业与
家具设计教授。

　　阿拉德在 One Off 公司的早期作品以其对既有
物和现成材料的利用而著称。从那时起，他的许多
作品就如公司的名称一样，即独一无二。他设计的
椅子原型仅凭几张简单的草图，经其助手在车间加
工便成了绝妙的家具（他本人从未学过金属加工）。
阿拉德矢志将工业工艺与工业设计结合起来。他最
具纪念价值的早期作品之一就是"漫游"椅，椅子
的皮座是倾斜的，是从 Rover2000 汽车上回收利用
的，皮座镶嵌在用钢管构成的框架中。要特别留意
这款红色皮椅，因为十分稀罕。

　　"锻造"椅设计于 1986 年，由 Vitra 公司制造，
公司希望通过阿拉德设计的奇妙家具款式来拓展市
场。这是阿拉德从重要厂家得到的第一笔委托，进

"滚筒"椅
One Off 公司 1989 年设计出品。
12000-18000 英镑 / 18000-27000 美元

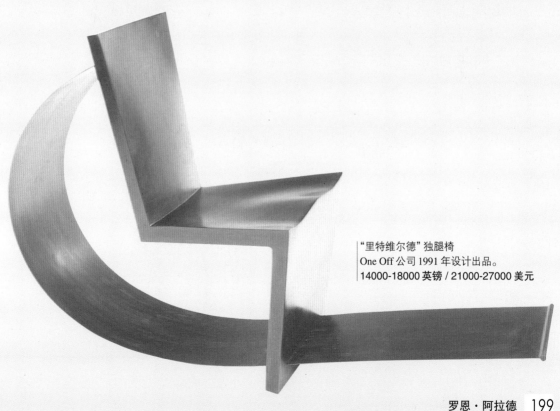

"里特维尔德"独腿椅
One Off 公司 1991 年设计出品。
14000-18000 英镑 / 21000-27000 美元

入了Vitra版本系列，这些系列还包括埃托·索特萨斯和仓又史郎的作品。

"锻造"椅特大的体型以及抛光的钢片材料给扶手椅，特别是俱乐部里的传统扶手椅，带来全新的感受，尽管它还保留扶手椅基本外形。这款扶手椅由四张按阿拉德的设计草图切割而成的钢片构成，设计简单，乍一看犹如四块环状布料经固定而成。

钢片是通过把钢棍压展而成为弹簧钢（该工艺为淬火），弹簧钢的特点是在受压后会极力恢复到原来的平展程度，因此一旦拆走椅子里的铆钉，这些钢片就会完全松开。对于这款椅子的设计来说，把钢片拗弯是个理想方法，因为钢片在弯曲时形成优美的弧度。尽管这款椅子是用钢材做的，此前包覆式扶手椅从未使用过这种材料，但该椅却是出人意料的舒适。

为了便于鉴别，"锻造"椅一般会有签名和编号。由于是限量生产，这款椅子从生产之初便具有收藏价值，只是价值不菲，就像One Off出品的阿拉德其他的设计作品一样。这些都是在80年代作为艺术品制造的。"漫游"椅也是如此，原是为学生及卧室兼起居室设计的，可学生根本买不起。

从20世纪80年代到90年代初，阿拉德的一些设计变得更加抽象，如1989年设计的"滚筒"椅有如一件现代主义雕塑的艺术品，而非椅子，而1991年设计的"里特维尔德"独腿椅则模仿了格里特·里特维尔德1934年设计的"Z字形"椅的几何外形。"里特维尔德"独腿椅可以根据使用者所需的坐姿在一张钢片中滑动调整。阿拉德在1988年设计并由One Off制造的"轻"钢桌可说是他在同时期设计的富有纪念意义的钢椅的最佳搭配，因为这张桌子虽不是用传统钢材所造，却极具流线弧度美而且桌脚呈灯泡状。

阿拉德还设计了许多极富创造性的灯具。他于

混凝土立体音响
1984年设计，由One Off公司限量出品。
10000-15000 英镑 / 15000-22500 美元

1983年设计并由 One Off 出品的树形灯的构造极巧妙地模仿了弯弯曲曲的树木枝条。这款新颖的手工造灯具的制作是先将变压器嵌入一块混凝土构成基部，然后将工业导管、软管和卤素灯安装在顶部。这个设计后来标准化了，直到今天意大利的 Zeus 公司仍在生产这款灯具。阿拉德另一款有纪念价值的灯具是1981年设计的"天线"灯（"Aerial"），设计的

立体声扬声器
与之配套的其他器具见前页。

巧妙之处在于构成部件包括汽车的天线和离合器圆盘，而"天线"灯的遥控器上印下了阿拉德本人的指纹。阿拉德在80年代使用当时最平常的物件作原料，继承了20世纪初超现实主义艺术家出人意料地将各种物品结合起来的传统。他在1983年设计的混凝土立体音响堪称后现代设计的代表作，反映了80年代城市的倒退与萧条，成为当时社会的写照。这件作品与观众对立体音响的认知背道而驰，观众认为传统意义上的立体音响应该是用高科技塑料或金属和看得见的开关做成的，但阿拉德设计的立体音响却是将圆盘和其他电器部件嵌入一团粗制的混凝土而成，而混凝土一般只用于建筑或铺路。正是这种认知上的大相径庭使得音响成了概念设计的一个重要作品。

阿拉德直到认识了一名电子专家才意识到高保真音响并不一定非要放置在机箱或机壳中。这款音响的制作很难，因为需要用塑料保护好电子元件，放进液态快干的混凝土中，并使晶体管和其他电子部件在底部露出。毫无疑问，这款音响通过混凝土扬声器发出的音响效果并不理想，但与其说其为音响设备，不如说是一件能反映时代特征的艺术品。这款音响当初只制造了寥寥数件，令今天的收藏者期望不已。

阿拉德并非只用钢铁和混凝土进行设计，他在90年代中期还为意大利的Moroso公司作了一些包覆家具设计，在这个时期他开始转向批量产品的设计，如在1994年为Kartell设计的可移动的"书虫"书架以及在1997年同样是为Kartell设计的"FPE"椅（奇妙塑料弹性椅）。

"FPE"椅最初的原型使用的是胶合板和铝，是为了Mercedes汽车展览会展台而设计，产量很有限。过了几年，阿拉德开始意识到这款设计可以使用更廉价的材料并可以投入批量生产。"FPE"椅是用挤压成形的塑料管来弯成椅子的框架，座板和靠背则是将塑料膜片插入弯曲成型的框架中，插入过程中塑料管被挤开的裂口和塑料膜片会咬合在一起，椅子结构很坚固。这款椅子的设计使其完全不需要铆钉或胶粘剂便组合成一体，这是设计史上的

"轻"钢桌
1988年设计、One Off 出品。
8000-12000 英镑 / 12000-18000 美元

首创。

　　高贵大方的"Tom Vac"椅设计于1997年，由超塑性铝为材料真空一次成型的贝壳形部件安装在不锈钢架上而成。这款椅子原是为意大利的Domus设计杂志进行促销而设计，促销手段是在米兰城市中心堆积起100张椅子作为地标图腾。这款设计经修改而进入批量生产，Vitra公司在1998年的科隆家具博览会推出了注模成型塑料款式。目前这款椅子有红、蓝等多种颜色供选择。这款椅子无论在风格还是外形上都与南纳·迪策尔在1990年设计的"蝴蝶"椅相似。

"Tom Vac"椅
1997年设计，Vitra公司出品。
800-1000英镑 / 1200-1500美元

"FPE"椅
1997年设计，Kartell公司出品。
80-120英镑 / 120-180美元

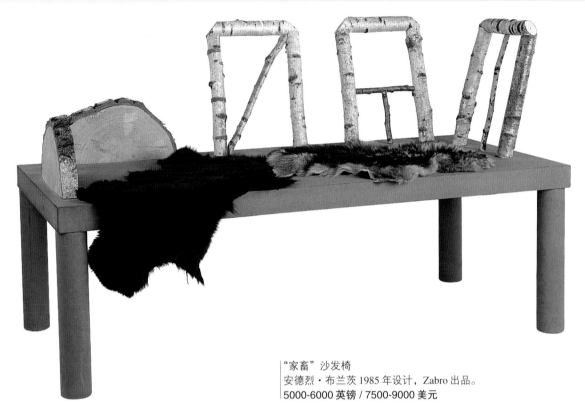

"家畜"沙发椅
安德烈·布兰茨 1985 年设计，Zabro 出品。
5000-6000 英镑 / 7500-9000 美元

安德烈·布兰茨（Andrea Branzi）和弗兰克·盖里（Frank Gehry）的作品正好与"拯救设计"使用工业材料的风格相反。布兰茨设计的家具采用纯自然材料，而盖里则用纸板设计了一系列艺术性极强的作品，促进了一次性家具理念的发展，这次理念更甚于在 60 年代的波普艺术和激进派时代。

弗兰克·盖里 1930 年生于多伦多，以其建筑师身份而闻名，其实他同时也设计了一些著名的家具，这些家具以其用材的诡异、版本的稀少以及外形的巧妙使得今天的收藏者趋之若鹜。盖里在 1989 年设计了坐落在德国 Weil am Rhein 的 Vitra 设计博物馆，但也许使他闻名四海的还是那坐落在西班牙毕尔巴鄂、颇具争议的钛包覆的古根海姆博物馆的太空时代设计。

外形醒目的"小海狸"椅和"小海狸"凳（参阅下一页）是由盖里在 1980 年原创并在 1987 年由瑞士和德国合资的 Vitra 公司出品。这套凳椅均由深色纸板所制，被命名为"小海狸"是因为它们的边

角处看起来似乎被海狸啃咬过一般。但这并不是盖里第一次尝试用纸板设计家具。早在 1972 年，他就曾为制造商杰克·布罗根设计了风靡一时的"Easy Edge"系列，并在 1982 年由 Vitra 公司重新推出。这一系列含约 20 种用层积蜂窝纸板做成的家具，有矮桌和边桌以及椅子。"Easy Edge"的系列产品是针对低成本设计的，一经推出就开始在美国的各家店铺热卖。这一系列产品在今天依然具有收藏价值，因为它们确属珍稀。

盖里还设计过另一系列的纸板家具叫做"Experimental Edge"。这一系列的产品数量少于"Easy Edge"系列，但其更多侧重的是装饰性，功能却不如"Easy Edge"。另外，盖里还在 90 年代初为诺尔公司设计了一系列轻便精巧的胶合板椅子，这批椅子同样也具有极高的收藏价值。

1938 年出生在佛罗伦萨的设计师安德烈·布兰茨在 60、70 年代意大利激进设计中起到了核心作用，也许因此而广为人知。布兰茨在 1966 年成为了

阿奇朱姆公司的合伙人，1979年还为米兰的阿尔奇米亚工作室设计作品。布兰茨是意大利最负盛名的设计师之一，由于他对意大利设计界的突出贡献，因而获得了1987年意大利Compasso d'Oro 奖项。

布兰茨一直对原始风格的家具和印有动物图像的装饰品情有独钟，他在80年代中期为制造商Zabro设计的后现代主义风格的家具就是这两种风格融合的结晶。

稀奇古怪的甚至有点异端的"家畜"系列于1985年推出，布兰茨1987年出版了一本同样以"家畜"命名的书，以进行新款设计以及推广这些设计理念。这一系列设计的理论基础是家具也可以像动物一样成为现代家庭的宠儿。

"家畜"系列完全不同于以往的室内设计作品，它使用人造木材作座板，未经加工的树枝（通常是用银桦树树枝）作靠背和扶手部分。这些材料让设计出来的椅子或沙发椅看起来具有一种原始的韵味，令人难以置信的是这些家具是在讲究平滑光洁的80年代设计的。

"小海狸"凳椅
弗兰克·盖里1980年设计。
5000-7000 英镑 / 7500-10500 美元

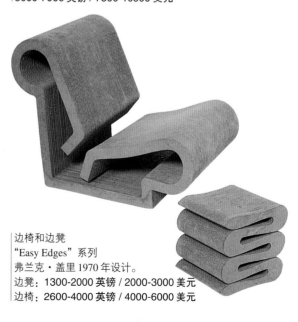

边椅和边凳
"Easy Edges"系列
弗兰克·盖里1970年设计。
边凳：1300-2000 英镑 / 2000-3000 美元
边椅：2600-4000 英镑 / 4000-6000 美元

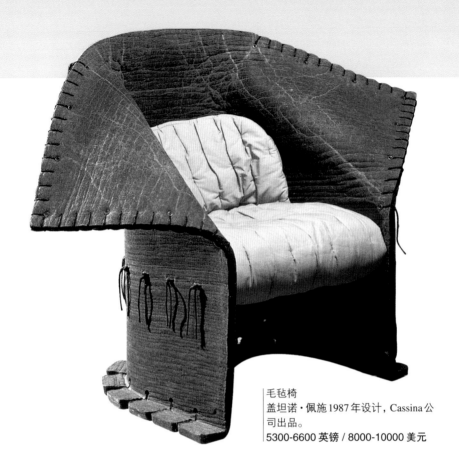

毛毡椅
盖坦诺·佩施1987年设计，Cassina公司出品。
5300-6600 英镑 / 8000-10000 美元

盖坦诺·佩施是20世纪下半叶最有魅力的坚持激进设计风格的设计师之一，在80年代他和埃托·索特萨斯并肩走在意大利前卫设计的前列。

上图所示的"毛毡"椅由佩施1987年设计，并由Cassina公司制造，从1964年起佩施就和Cassina公司建立了良好的关系。Cassina公司1927年成立于米兰，由西泽尔·卡辛纳（Cesare Cassina，1909-1979年）任董事，旨在坚持生产有创新意识的设计师的作品和出售高品质产品。这家公司从1945年起开始和世纪中叶的欧洲设计师合作，生产一些20世纪杰出设计师的作品，如马可·贝利尼（Marco Bellini）、维可·马吉斯特雷蒂（Vico Magistretti）、盖坦诺·佩施和乔·庞蒂（Gio Ponti）等。

佩施设计的"毛毡"椅外形新奇醒目，似宝座般威严，堪称经典。椅子结合了不同寻常的造型与尚在实验阶段的创新制作方法，令今天的收藏者梦寐以求。椅子的主体由树脂浸注的厚羊毛毡构成，浸滞是要增加刚度利于成型，效果是结实却很柔软。毛毡用麻线缝合。这款椅子为粉红和蓝色结合的版本，这两种色是后现代派的代表色。从80年代起，佩施设计的家具开始注重形式多于功能，并融入了象征性和风格含义。

整个80年代后现代设计师都孜孜不倦地进行金属和金属丝雕刻可能性的实验，尤以日本设计师仓又史郎的佳作为甚。美国雕塑家福里斯特·迈尔斯也用金属和金属丝进行艺术制作。像这样的艺术家具现在在收藏者中日益风靡。

迈尔斯1941年生于加利福尼亚，现定居于纽约州的布鲁克林。他在80年代设计的不仅有后现代家具，还有大型雕塑及其设施。迈尔斯最钟爱的材料是不锈钢、铝和钢丝，他最有纪念价值的一款家具是设计于1987-1988年的"La Farge"椅。椅子的主体由金属丝编制，中心还有为使用者设计的凹口，看起来类似高科技的鸟巢。这款椅子非同寻常的外形和有限的数量令其十分值得今日收藏。

自从孟斐斯小组于1988年解体后，埃托·索特萨斯在80年代坚持从事后现代家具的设计。他一直和像诺尔这样的大公司保持合作并且参加各

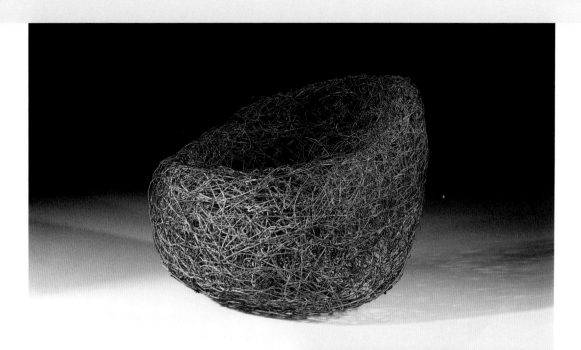

种国际展览，至今他依然是意大利设计界的风云人物。

20 世纪 80 年代中期，索特萨斯设计的家具越发令人拍案称奇，从椅子、咖啡桌到书柜，无不显示出他对形式的创造性运用以及一些经常源自古典的图案运用。同时他还为 Murano 这家著名的意大利玻璃厂设计了许多风靡一时的漂亮的珠宝和彩色艺术玻璃制品，为 Alessi 设计金属器皿，并接受许多建筑设计委托。80 年代后期，他用各种各样的材料如木头、金属、石头和大理石等进行多层桌子的设计。

本页所示的"公园"餐桌充分展示了索特萨斯的折中后现代主义。他从不满足于既有的风格，总是孜孜以求设计上的突破，努力创立个人的风格。因此，他的设计在 20 世纪后期变得炙手可热。

80 年代是后现代设计转向的时期，有使用唾手可得的废弃物作材料的"拯救派"设计师，还有用色彩渲染作品的孟斐斯小组。但有一些反对传统现代主义的设计师开始从功能主义和现实世界转向了

"La Farge"钢丝椅
福里斯特·迈尔斯 1987-1988 年设计。
4000-6000 英镑 / 6000-9000 美元

"公园"餐桌
埃托·索特萨斯 1983 年为孟斐斯设计
（限量生产）。
5000-7000 英镑 / 7500-10500 美元

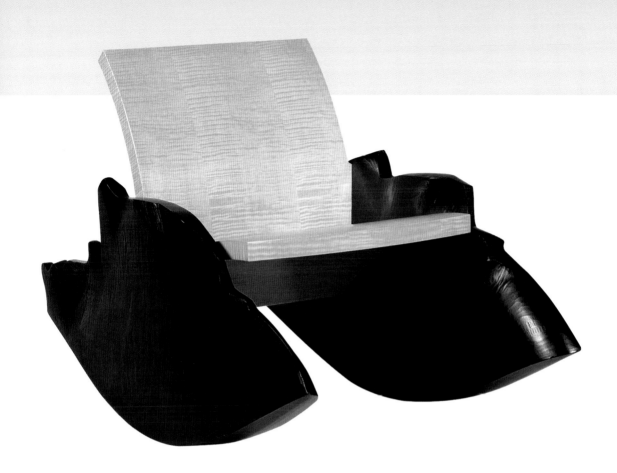

发挥想像力的梦幻般设计形式。其中的突出例子就是仓又史郎的作品，如下页所示的造型漂亮的"羽毛"凳，还有就是博雷克·西派克的作品。

西派克的作品只能用夸张来形容。他再度在家具设计中引入装饰色彩和形式，效果往往是出人意料，同时他也为Murano公司设计了林林总总奇形怪状的玻璃制品。此外，他还设计了充分显示其想像力及个性的陶瓷艺术品和餐具。

西派克1949年生于布拉格，1968年之前他一直在应用艺术学校学习家具设计，后来他去了汉堡学建筑，还去了斯图加特学哲学，同时周游列国。西派克和同为设计师的戴维·帕尔特尔（David Palterer）合伙创办了设在阿姆斯特丹的 Alterego 公司。

西派克不可思议的风格设计使用了传统材料，如木头、皮革和织物，有时还将其结合运用较新的材料如聚亚酯泡沫材料和钢材。他的风格很好辨认，因为其作品腿部通常都有收分，而主体的靠背部分则可能采用离经叛道的超现实主义风格。

"Bambi"椅是西派克最有收藏价值的一款设计。这款椅子设计于1983年，由西派克工作室制造，当时仅出品60件，所以这款椅子今天特别抢手。收藏者可以从椅子座板下标志的号码分辨出原版还是后来的再版。这张椅子结构轻便，主体由钢管构成，靠背为织物，座板由乌木色的黄铜构成。"Bambi"椅收分的椅腿及蹄状的椅脚影射了1942年迪斯尼出品的电影《Bambi》中的角色，看起来像一头弱不禁风的幼鹿。后来，"Bambi"椅由巴黎的 Neotu 重新生产，这批椅子最早的为1988年。

然而美国设计师和工艺师温德尔·卡斯尔（Wendell Castle）却带来了另一股设计思潮，他希望将19世纪后期艺术与工艺运动所倡导的精湛木加工和作坊技术的理念再度引进到设计中来。

卡斯尔生于1932年。在20世纪80年代末到90年代，他在美国引领了一场工艺复兴运动。卡斯尔

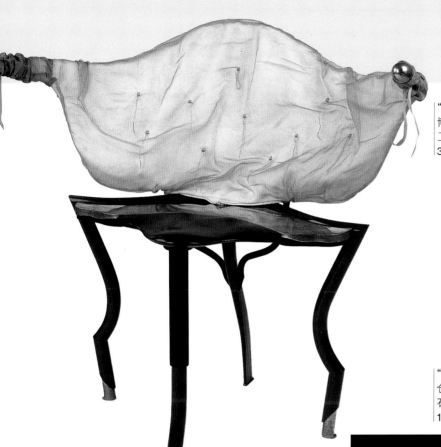

"Bambi"椅
博雷克·西派克 1983 年设计，西派克工作室出品。
3000-4000 英镑 / 4500-6000 美元

"羽毛"凳
仓又史郎 1990 年设计。
石丸公司生产，限量 40 把。
14600-18600 英镑 / 22000-28000 美元

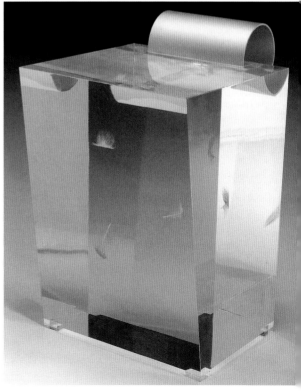

有 30 多年的设计经验，拥有纯熟的木材利用技巧以及高超的雕塑技术，被公认为美国艺术家具的开山鼻祖。

在堪萨斯大学，卡斯尔接受了成为雕塑家所需的训练，而他的作品则完全显示了这一层背景，因为他的作品往往都是超现实主义的，总是将例如超现实主义帆布等物体出人意料地结合在一起。在 20 世纪 60 年代，他实验了波普设计中的多种新式风格和材料，如 1969 年设计的著名的形似人类牙齿的"臼齿"塑料椅。此后，他转向木刻，技术日臻纯熟，手法如鬼斧神工。

上页所示的摇椅融合了传统的材料和隐约可见却无法逃避的后现代主义风格，材料为桃花心木和有波纹纹理的枫木，属于 1990 年生产的"天使之椅"系列。

当代家具和室内设计的另一关键人物是澳大利亚出生的设计师马克·纽森。他曾为意大利的 B&B 和 Capellini 等著名公司设计家具，同时还接受欧洲、亚洲和美洲客户的玻璃制品、手表、室内设计等设

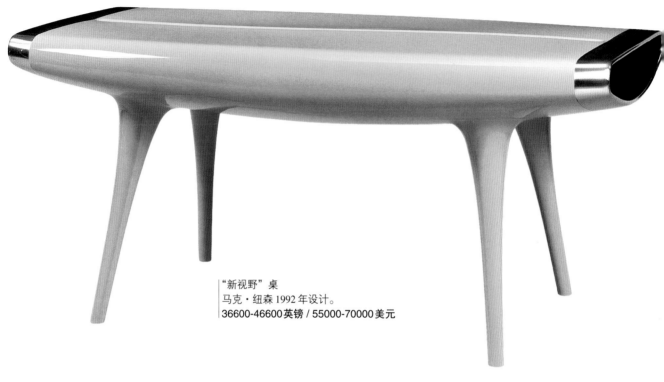

"新视野"桌
马克·纽森 1992 年设计。
36600-46600英镑 / 55000-70000 美元

计委托。他甚至还设计了自行车、概念汽车以及私人喷气机。纽森设计的家具风格尤其鲜明，是家居生活的理想选择。

纽森设计的生物形态家具风格顽皮，具有极高的原创性，但还是透着波普及世纪中叶风格的影子。他将这两种风格的影响和他本人在20世纪末、21世纪初的想像力结合了起来。收藏当代设计家具的一大好处是可以买到全新的产品。纽森的早期作品在许多主要的现代设计拍卖会上取得高价，无疑这些作品的价格还会持续上扬，因为他作为领导潮流设计师的名声日益远扬。但目前的现代设计市场尚未成熟，仍无法推断纽森的这些作品的未来价值。

纽森1962年生于悉尼，80年代在悉尼艺术学院学习雕刻和珠宝并开始设计家具，在他的设计中可以看出他的雕刻功底。1984年，纽森获得了澳大利亚工艺品委员会的赞助，在悉尼举办了首次个人展览。此后不久，他建立了自己的"POD"设计工作室。

较早的日本赞助商Teruo Kurasaki提出通过自己的 Idée 公司生产纽森的设计作品，此举促使纽森在

1987-1991 年间客居日本。在日本，纽森在设计中发挥了新型材料和创新风格的作用，尤其是探索利用铝和玻璃纤维进行雕塑的可能性。Idée 公司的出品"黑洞"桌将太空、科幻和物理概念引入了纽森的设计之中。纽森还对布景设计着迷，尤其可以从斯坦利·库布里克的电影如《2001太空漫游》中看出。1992年，这种太空时代的主题再现于"新视野"桌。这批桌子限量生产，令今天的收藏者趋之若鹜。

Cartier 现代艺术基金会 1995 年委托设计的色彩缤纷的"Bucky"椅是纽森最负盛名的作品之一，是为巴黎一互动式摆设而设计的。这张让人会心一笑的阿米巴变形虫模样的生物形态椅有着经典波普设计的影子，如盖坦诺·佩施设计的"Up"椅。在最初的房间摆设中，纽森将许多椅子摆放成大地穹顶状，逐渐构成了由其主人公巴克米尼斯特·富勒推而广之的一种摆设方式。"Bucky II"与原创在风格上相近。

"生命力"沙发椅原创于1993年，由铝铸造，内部着色。"生命力"沙发椅的造型在纽森风格的设计中反复出现。纽森的作品似乎要挑战现存的设计与

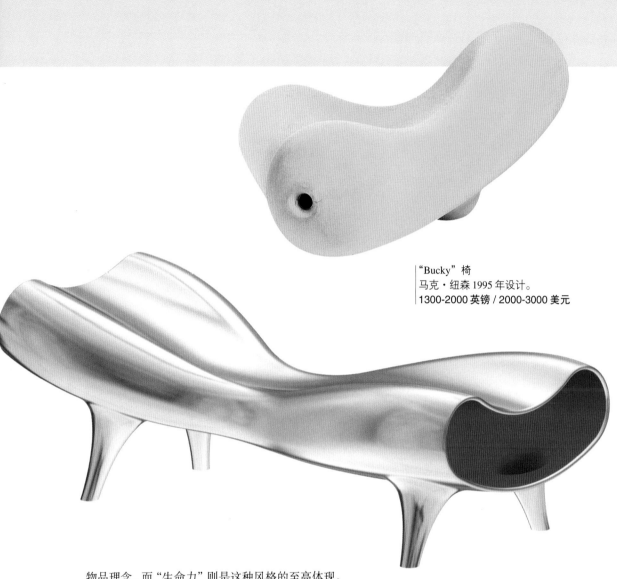

"Bucky" 椅
马克·纽森 1995 年设计。
1300-2000 英镑 / 2000-3000 美元

"生命力"伸展休闲椅
马克·纽森 1993 年设计。
13300-20000 英镑 / 20000-30000 美元

物品理念，而"生命力"则是这种风格的至高体现。纽森还为 Alessi 设计了一系列的厨房和浴室用品。这些设计将来很有可能升值，拥有这些价格可接受的设计也不失为时下生活的一种乐趣。

20世纪80年代的后现代设计有些炫耀浮华，甚是符合当时人民的经济信心和购买能力。90年代初的经济不景气令设计更倾向于极简风格。年轻一代的设计师继续开发和利用新材料并找出了许多解决设计难题的富有想像力的方法，有些方法将传统手工艺与最新技术融合起来。80年代其他继承了开发主题的较有成就的设计师还有罗恩·阿拉德，他1994年设计的"四动盒"(参阅下页)就是一件令人拍案称奇的可动青铜制品。

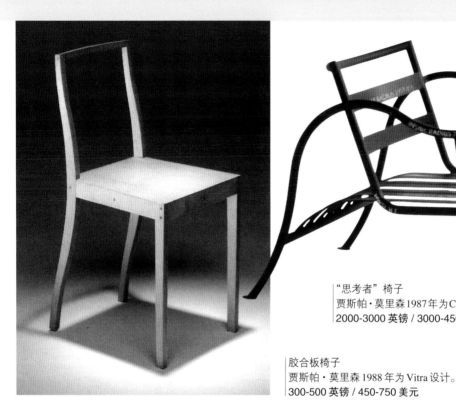

"思考者"椅子
贾斯帕·莫里森1987年为Capellini设计。
2000-3000 英镑 / 3000-4500 美元

胶合板椅子
贾斯帕·莫里森1988年为Vitra设计。
300-500 英镑 / 450-750 美元

20世纪90年代中后期，荷兰的设计界由Droog Design主宰。Droog由珠宝设计师吉斯·巴克尔（Gijs Bakker）和设计评论家及编辑伦尼·拉梅克斯（Reny Ramakers）于1993年建立。他们俩将许多年轻一代的荷兰设计师揽到了旗下，这些设计师的作品新颖，风格简约，充满实验性质，参加了当年的米兰家具博览会的展览。Droog立刻受到国际传媒的赞誉，称其为荷兰设计界的未来，这批人从此一直担当着潮流引导者的角色。

Droog不是一间设计工作室，它所指的是一个设计具有试验性、理念相似的设计师群体。他们的作品风靡一时，其实没有组织形式也没有确切的宣言，Droog麾下的许多作品都是由设计师们亲手制作的。这些作品包括由赫拉·约翰鲁斯（Hella Jongerius）用橡胶做的洗手盆和由马赛尔·万德斯（Marcel Wanders）用海绵浸泡高岭土后焙烤而成的花瓶。这些不同寻常的材料及作品的造型对设计的常规理念提出挑战。

下页所示的"绳结"椅由万德斯为Droog设计

所而作。这张结构均质、出奇轻巧却又十分结实的绳椅是用碳心尼龙麻花绳编制成椅子形状而成。编好的绳结部分用环氧树脂浸泡，然后挂在架子上晾干变硬，作品的最终形式完全依地心引力而定。万德斯后来结合了代夫特技术大学的航空和空间技术发展了制作这款椅子的工艺。这项技术赢得了1996年的鹿特丹设计大奖，并且结合最新技术重新振兴了传统的流苏花边制作工艺（有人视其为俗不可耐）。今天，"绳结"椅由Capellini生产发售，其收藏价值肯定会越来越高。

在英国，贾斯帕·莫里森（生于1959年，1985年毕业于伦敦皇家艺术学院，当时已名声鹊起）的简约风格作品已将清晰明了的线条及传统技艺带入当代家具设计。莫里森还做了许多室内设计和工业产品设计，使用的材料有胶合板和管钢等。

莫里森在毕业于皇家艺术学院之前就已经开始为Capellini设计产品，因为此前他已在萨里的金斯敦工学院受训。毕业之后，他和德国的Vitra公司签了合约，1988年他在那里设计了一款传统但优雅的

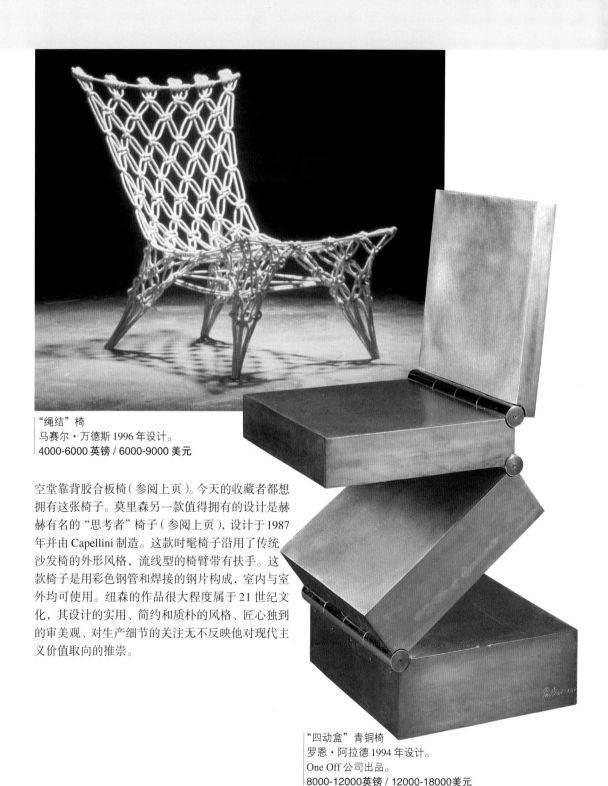

"绳结"椅
马赛尔·万德斯 1996 年设计。
4000-6000 英镑 / 6000-9000 美元

空堂靠背胶合板椅（参阅上页）。今天的收藏者都想拥有这张椅子。莫里森另一款值得拥有的设计是赫赫有名的"思考者"椅子（参阅上页），设计于 1987 年并由 Capellini 制造。这款时髦椅子沿用了传统沙发椅的外形风格，流线型的椅臂带有扶手。这款椅子是用彩色钢管和焊接的钢片构成，室内与室外均可使用。纽森的作品很大程度属于 21 世纪文化，其设计的实用、简约和质朴的风格、匠心独到的审美观、对生产细节的关注无不反映他对现代主义价值取向的推崇。

"四动盒"青铜椅
罗恩·阿拉德 1994 年设计。
One Off 公司出品。
8000-12000英镑 / 12000-18000美元

日本设计

日本是后现代家具设计和工业设计的重要角色，尤其是索尼和夏普等公司制造的电器产品方面。今天，日本依然被视为西方未来派和创新设计的先锋，许多设计师的作品从 20 世纪 80 年代起受到了收藏者的追逐。目前看值得关注的设计师有藏川喜朗、仓又史郎以及梅田政则。还有另外一些值得收藏的设计来自日本新生代，如现居住于伦敦的夫妻组合安住伸和安住知子。

仓又史郎是西方世界最为推崇的日本设计师之一。他的事业虽短暂却辉煌，设计的作品从花瓶到五斗柜，甚至多家日本商厦的室内设计规划。仓又史郎堪称极度多产的设计师，他几乎每天出产一款设计。得益于和三宅一生设在日本和巴黎的时装商店的合作，仓又史郎80年代的作品很快就在世界范围内打开了知名度，并且直到今天他还对设计师和室内设计师有着莫大的影响。

其实早在60年代末仓又史郎就已经很有名了，但真正让他享有盛誉的还是他在80年代末设计的后现代风格的作品，这些作品在今天不妨考虑收藏。他的许多作品都是由日本的制造商限量生产，这顿时就让其作品极具收藏价值。他的作品同时还由 Vitra 和 Capellini 等西方公司重新发行。

在东京他还为百货商店进行了室内设计。1965年，他在该地还开办了自己的仓又史郎设计工作室。后来他还为因80年代经济繁荣影响而雨后春笋般出现的日本新兴餐馆和商店进行室内设计。仓又史郎于 1981 年荣获日本文化设计大奖，他在 1988 年于巴黎也建立了工作室，这间工作室将其纳入欧洲观众的视野。仓又史郎在1990年赢得了声名卓著的法国文学艺术奖。

仓又史郎极度鲜明的个人风格融合了日本传统的简约风格和工业化的外形。其设计个性色彩浓厚，并不认同现代主义者信奉的设计要服务于具体功能的观点。

仓又作品的突出特点是利用工业材料，如玻璃、钢丝网、注塑丙烯酸树脂和铝材等。他从西方歌曲和电影中摄取了孟斐斯风格等文化元素，这些反映在他为作品的命名上，如"布兰奇小姐"椅就是以田纳西·威廉斯在1947年拍摄的电影《欲望号街车》中女主人公的名字而命名。

仓又作品以其动人诗意的效果吸引了众多收藏者。他给自己的作品取了一些能反映其中所含的自然色彩的名字，为他的作品增添了人性和浪漫的色彩，如用钢丝网做的扶手椅"月有多高"。他的大部分家具都精雕细刻，看起来更像艺术品而非家具。其所有的设计都充满了想像力，有一些甚至如梦幻一般。仓又史郎认为现代世界尽管拥有技术上的辉煌，却遗失了浪漫、美丽和爱情，他极力用他的设计使其回归。

仓又史郎依靠创造幻觉效果和开发物体的多维空间而开辟了设计新境界，例如使用钢丝网让家具获得了透明效果。材料的混合使用往往产生出人意料的效果，如他曾在透明的丙烯酸树脂椅子中嵌入红玫瑰绢花，还在"不规则形状家具"系列中设计了一款波浪形的五斗柜。

仓又经常使用透明或彩色的丙烯酸树脂进行设计，其中一款用这种新材料设计的极具美感的作品是 1989 年的"花瓶"系列。该系列花瓶是为他在巴黎艺术画廊举行个人作品展而作。他曾说过："我喜欢使用一些像塑料或层积薄片这类不会泄露设计者意图的人造材料。"

仓又史郎 1989 年为螺旋收藏系列设计的"花瓶"2号是一个矩形的丙烯酸树脂块状体，其中仅有一个以一定角度倾斜的插花用的玻璃管，这款设计由石丸公司生产。这款设计风格极为简约，惟一的色彩来自粉红色的块状体中央部分和花的颜色。"花瓶"1号和3号亦在同一时间生产，和2号相比只有些许差异。这些设计在今天也值得收藏。

仓又史郎设计的浪漫不已的"布兰奇小姐"椅子同样具有极高的收藏价值。这张椅子在透明的丙烯酸树脂中嵌入绢花，椅腿由铝管构成。仓又史郎像是在对时间和运动发表评论，花朵似乎在椅体里漂浮起来，在模型和原型制作上的苦心钻研终于换来了令人拍案叫绝的效果。这款椅子设计于 1988 年，由石丸公司生产，产量仅56张（仓又史郎享年56岁，在他逝世后，该设计在其妻美枝子的指导下完成），再次使用了透明丙烯酸树脂，这是仓又史郎最钟爱的材料之一。他曾在 1984 年 Domus 杂志对他进行采访时说："我对透明的材料情有独钟，因为透明不属于任何地方，但是它却真实存在。"

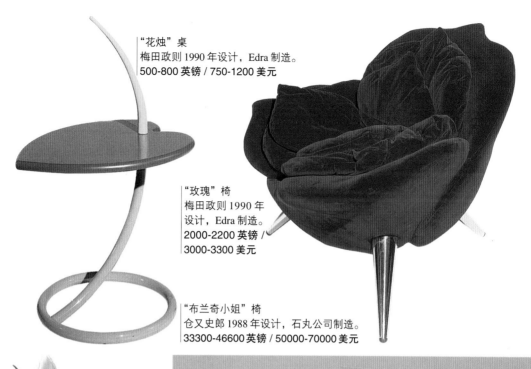

"花烛"桌
梅田政则 1990 年设计，Edra 制造。
500-800 英镑 / 750-1200 美元

"玫瑰"椅
梅田政则 1990 年
设计，Edra 制造。
2000-2200 英镑 /
3000-3300 美元

"布兰奇小姐"椅
仓又史郎 1988 年设计，石丸公司制造。
33300-46600 英镑 / 50000-70000 美元

"花瓶" 2 号
仓又史郎 1989 年设计，石丸公司制造。
700-900 英镑 / 1120-1440 美元

有些日本的后现代派设计师认为20世纪80年代日本文化、经济及技术的辉煌之下的阴影是美感与传统的丧失，他们竭力通过自己的后现代设计表达这种观点，其中梅田政则的作品最为淋漓尽致。

梅田政则（Masanori Umeda，1941年出生）就学于Kuwasawa设计学校，1962年毕业。1966年他去了意大利并开始在米兰设计工作室工作，他在那里呆了两年。然后一直到1979年，他担任Olivetti设计顾问，在这里他认识了埃托·索特萨斯并结为知己。梅田继续为孟斐斯进行设计，作品包括著名的按实物大小设计的"俵屋"拳赛场地、各式家具以及陶瓷制品。他1986年在东京开设了自己的设计工作室，名为U-Meta设计，开始为日本各地进行室内设计。

梅田在1990年设计了漂亮和标志性的"玫瑰"椅并由意大利的Edra公司生产。这张天鹅绒软椅的各个衬垫都被塑成玫瑰花瓣的造型。直到现在这张软椅仍然在生产，有各种颜色供选择。

"玫瑰"椅的花朵造型反映出梅田试图把自然元素重新引入当代日本并重现日本的渊源与传统。梅田认为西方世界的现代工业主义破坏了自然之美，因此，他的设计充斥着动物、植物和花朵的图案，旨在通过作品展示自然之美。

"Getsuen"扶手椅以泡沫裹以天鹅绒和金属框架构成，亦含有同样反映自然世界的情感。这款椅子的外形为一朵吊钟花，这是梅田最钟爱的花之一。这款扶手椅的背板部装有辊式滑轮，便于携带，有点将自然世界与工业世界融合起来的意味。

梅田的"花烛"墙边桌是为Edra公司而设计，也是对现代世界缺失美感的指控。这张桌子的中央部分呈花蕊状，桌面涂以红漆。

90年代日本的新生代设计师开始逐渐声名鹊起，其作品在今天也颇具收藏价值。"桌柜二合一"由安住知子于1995年设计。与梅田的设计背道而驰，这份作品追求的是实用主义和功能主义。实际上这是两件家具合二为一，可从桌子变成带两个抽屉的柜子。这款经济实惠的设计由山毛榉和单板贴面胶合板构成，尽管问世仅六年，却已作为当代设计的一个重要范例收藏于伦敦维多利亚与艾伯特博物馆。这款设计以梅田的名义出售。这家获奖的公司是由安住知子和他的工业设计师妻子安住伸于1955年于伦敦建立，当时这对夫妇正刚双双从伦敦皇家艺术学院毕业。公司实验各种材料和形式，同时探索家具和其他物品的新形式。安住和英国、欧洲其他国家以及日本的制造商合作，创作的作品有灯具、立体音响和凳子。诚然，要对这些崭新的设计在将来的收藏价值或市面价值作出估计并非易事，但无疑这些高质量的当代现代设计在接下来的几年将仍有拥趸。

作品具有收藏价值的其他日本设计师

下列家具设计师主要闻名于日本国内，但他们的作品今天日益受到西方收藏者的欢迎，将来很可能会升值：

北河原敦(Atsushi Kitagawara，1940年出生)

北冈节子（Setsuo Kitaoka，1946年出生）

栗本夏树（Natsuki Kurimoto，1961年出生）

森岛博司(Hiroshi Morishima，1944年出生)

森田正树(Masaki Morita，1950年出生)

冈山伸也(Sinya Okayama，1941年出生)

佐佐木俊充(Toshimitsu Sasaki，1949年出生)

内田滋(Shigeru Uchida，1943年出生)

北俊之(Toshiyuki Kita，1942年出生)

北俊之1942年出生，是目前日本最多产的设计师之一，在意大利和日本分别设有工作室。1976年，他在大阪接受室内设计培训并开创了自己第一间工作室。北俊之的作品是面向国际的，但同时坚持用纸和漆作原料宣示自己的文化渊源与属性。

北俊之最有名并极具收藏价值的作品之一是设计于1980年并由Cassina制造的"打盹"椅。这是一款无腿的休闲椅，从设计完成之日起，其生产从未间断。由于椅子里的关节，它既可以斜向亦可垂直使用，而用作头枕的翼体可以随意调整。北俊之解释说："有人侧坐，有人跨坐，也有人盘腿而坐。我常幻想能有一张可以随我们心情变化而作调整的椅子。"

北俊之的其他设计还包括"踢"桌（设计于1983年）以及"运气"沙发。他还为Alessi、Luci、Cesa和Mokko进行设计。1980年他被授予Kunii工业艺术奖。他为1992年的塞维利亚博览会设计了日本馆。

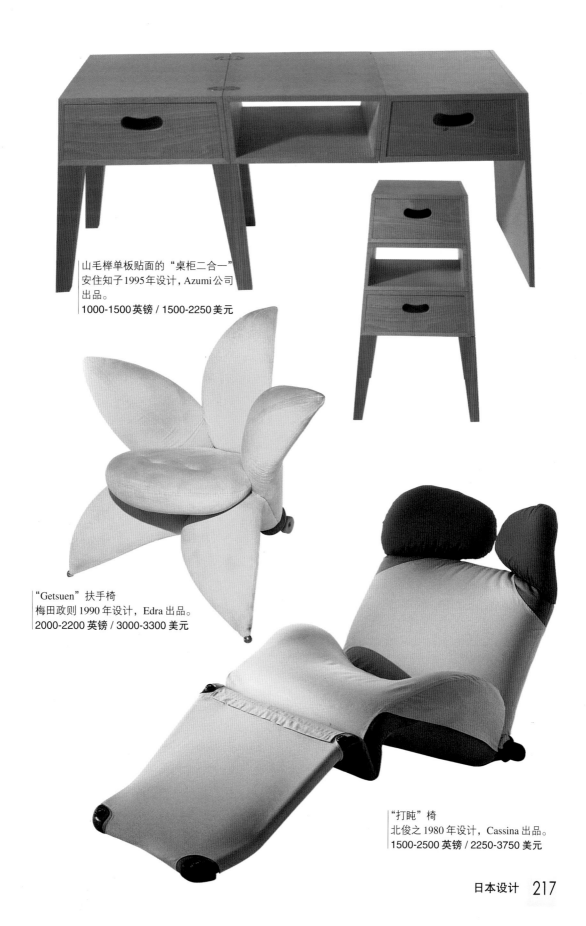

山毛榉单板贴面的"桌柜二合一"
安住知子1995年设计，Azumi公司
出品。
1000-1500 英镑 / 1500-2250 美元

"Getsuen"扶手椅
梅田政则1990年设计，Edra出品。
2000-2200 英镑 / 3000-3300 美元

"打盹"椅
北俊之1980年设计，Cassina出品。
1500-2500 英镑 / 2250-3750 美元

后现代陶瓷艺术

未命名粗陶碟
彼得·沃尔科斯 1999 年设计。
14000-15500 英镑 / 21000-23000 美元

"阿马雅烟囱"
彼得·沃尔科斯 1999 年设计。
60000-65000英镑 / 90000-100000美元

从 20 世纪 70 年代到 90 年代，一批新生代陶瓷艺术家开始崭露头角，其中许多人都是从伦敦皇家艺术学院毕业的。这所学院是英国传统中极为重要的组成部分，在这里学习陶艺的佼佼者大都蜚声国际。这些新生代的艺术家们使用了新的材料、新釉料以及新的烧制技术创作出许多令人叫绝的陶瓷艺术品，其收藏价值日甚。尤其是从 80 年代初以来，工作室陶瓷的实验性质变得非常浓重，并建立了一种较为雕塑式的方法。直到今天，工作室陶瓷仍处于实验阶段。陶瓷艺术的确反映了后现代主义的元素，但是，仍像世纪中叶或波普时代一样，工作室陶瓷仍是陶艺家个人风格的展现，而非追随某个具体潮流。

世纪中叶的陶艺家，如戴姆·露西·里（Dame Lucie Rie, 1902-1995 年）和汉斯·科弗（Hans Cooper, 1920-1981 年），一直坚持自己的风格。他们的艺术风格影响了他们的学生，而其最重要的成就是将制陶从"手工艺"提升到"艺术"或"陶艺"的地位，洗刷掉视制陶为"手工艺"的耻辱，为新生代提高

地位扫清了道路。他们的许多学生都以工作室陶瓷确立了当之无愧的地位，并以甚过师长们的勇气努力破除竖立在雕塑与陶艺之间的坚冰。70 年代中期出现了一股对工艺品和手工艺品的狂热，这一潮流引起了公众的注意，并以工艺委员会的成立确定了对它的正式承认。工艺委员会对英国境内有才气的新设计师给予支持并展示其作品。

20 世纪后期陶瓷艺术发生了一系列的技术上的变革，其中之一就是出现了用手工制陶而非陶车制陶的趋势，在欧洲和美国这种趋势尤为明显。手工制陶令陶艺家在制陶过程中更加自如地创作(从根本上打破了多年形成的制陶传统)，创作出不落窠臼的作品。

"Enigma"系列
戈登·鲍德温于 1986 年前后设计。
1300-1400 英镑 / 2000-2200 美元

"研制陶瓶"
戈登·鲍德温于 1986 年前后设计。
2800-3000 英镑 / 4200-4500 美元

　　在手抛制陶出现以前，在陶车上制作的陶罐在一个平面上是对称的，有时通过挤压或扭捏来形成罐口，只有在这时才加进手工的元素。有了手工制陶，陶艺家可以创造出不对称的带纹理的陶器。彼得·沃尔科斯（Peter Voulkos，1924 年出生）设计的形状不规则、左右不对称的"阿马雅烟囱"就是一个最好范例。这是在中央造型上添加陶车制作件和其他件，待堆成之后再取出切块和切片，这样做增添了表现力。沃尔科斯先是手工雕塑作品，然后在表面上加进陶土，在主体上切口，并整体涂上釉底料（陶瓷微粒）以形成带纹理的表面。手工制陶还意味着从此陶瓷制品的外形不复如前，陶器变成了富有表现力的艺术品而不再只是具有实用性的物品。但是，有许多手工陶艺家却坚持一种较为理论化的观点，他们认为物品的容器形式和功能之外属于"纯粹"的雕塑。

　　当代最伟大的美国陶瓷艺术家当数彼得·沃尔科斯，他的作品精雕细凿，富有表现力，在今天受到了人们的高度推崇，极具收藏价值。他的作品很

少能在美国范围之外见到，因为美国陶瓷艺术作品并不像英国或日本的陶瓷艺术品那么广受欢迎，并非全球销售。沃尔科斯于 1954 年在洛杉矶的奥蒂斯艺术学院创立了自己的极有影响力的陶艺系，开始创造美国陶艺史上史无前例的陶艺作品。他同时还协助创立了美国的工作室陶瓷。

　　沃尔科斯的作品主要分为易于辨认的三大类。其早期作品一般造型精细，涂以淡青色或浅黄色釉料，表面无纹理和图案。中期或"过渡期"的作品则开始作粗略的加工，通常在釉面上绘上图案或其他图案。后期的作品则逐渐变得富有表现力，虽然主要围绕几个不同的主题（如碟子、花瓶或堆叠物和冰桶），但作为用品已开始失去功能性，尽管依然保持着容器形式的概念。上页所示的粗陶碟便是一个极佳的范例。其表面质地粗糙、干枯，表面冒起不规则形状的黏土块，粗糙不平，不落窠臼的挑战风格使其成为独一无二的陶艺作品。沃尔科斯的陶艺作品可以通过其风格来辨认，而且作品上还刻有他的名字。他的大部分作品，并非全部，都注有日期。

大型粗陶袋形物
尤恩·亨德森 1990 年设计。
3000-4000 英镑 / 4500-6000 美元

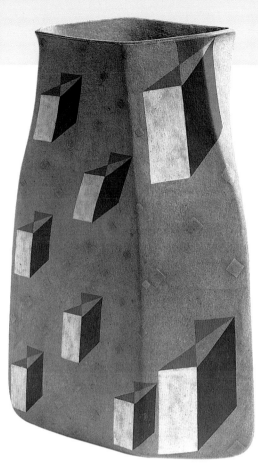

"漂浮粒子"花瓶
伊丽莎白·弗里茨于1985年前后设计。
5000-7000 英镑 / 7500-10500 美元

戈登·鲍德温（Gordon Baldwin，1932 年出生）是另一位依然坚守容器概念的艺术家，其个人风格却日渐抽象化、雕塑化。像沃尔科斯一样，他的作品予人一种有如雕塑的感觉，部分原因出自他对雕塑家爱德华多·保罗兹（Eduardo Paolozzi，1924 年出生）的欣赏。从 80 年代起，鲍德温的作品主要用白釉陶做成看似参差不齐实则平滑、有机的印象派外形。鲍德温通常创作一些大尺度作品。其早期作品非常便宜，数量巨大，但后期作品制作较为复杂，产量相对减少。80 年代，他的作品开始蜚声国际，而他的作品开始进入画廊展卖，画廊协助控制并提升价格。他所有的作品上都有由其姓名首字母结合组成的标签"GB"，通常都会有日期，如"86"指的是 1986 年。

英国设计师伊丽莎白·弗里茨（Elizabeth Fritsch，1940 年出生）是位惯于天马行空的富有影响力的陶艺家，她通过自己创作的高火烧制的陶艺作品所取得的空间效果打开了一片新天地。她因自己创作的粗陶花瓶、陶瓶和陶碗而著称。弗里茨最初接受的是音乐教育，但后来从 1967 至 1970 年期间，她就学于伦敦的皇家艺术学院。

弗里茨以手代笔用润滑的釉彩在作品上作图，这些图案让人有空间错位感以及透视感，她自称为"二维半"。她的作品都是即兴创作的（她从来不在创作前画草图），反映了时代、物理、古代艺术文明等主题，或许更重要的是，反映了音乐这个主题，效果都很漂亮，如本页所示的"漂浮粒子"花瓶，通过其身上颜色滑稽的块状物体反映了科学和音乐的影响。得益于弗里茨匠心独运的视觉运用，花瓶身上的块状物体像是随时要迸发而出。当把她的作品作为系列产品观赏时，效果丝毫无减。弗里茨的许多陶艺作品都是根据一定主题创作的，每一件作品在自身特色获得发展的同时，似乎都能从上一件中有所汲取。

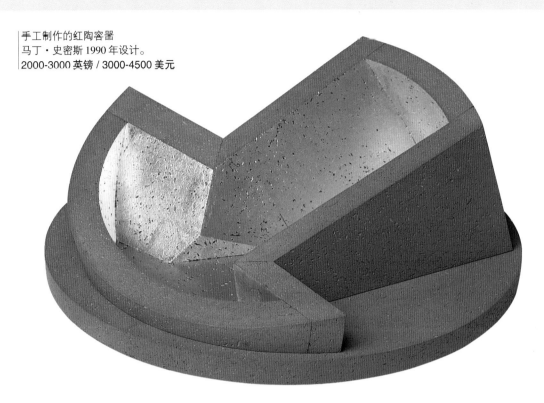

手工制作的红陶窖器
马丁·史密斯 1990 年设计。
2000-3000 英镑 / 3000-4500 美元

马丁·史密斯（Martin Smith，1950 年出生）曾在伦敦的皇家艺术学院学习，而现在他是该学院陶艺系的系主任。史密斯对釉彩的运用和其他大部分的陶艺家迥然不同。史密斯的早期作品为黑白 Raku（为一种可使艺术家对陶罐进行快速装饰与烧制的技术），带几何图案，凭借作品的装饰形式玩视觉游戏。后来他还设计了"红土陶"作品，这些作品通常使用预制件，如将建筑用的砖块切开后用胶水粘在一起形成一定角度状。有时还会与薄石板层积在一起或包上黄金、白金或紫铜片。他还使用一些器械如金刚石嵌齿锯来加工预烧制过的黏土。史密斯的作品挑战了人们对陶土及其加工方法所持的看法（毕竟，陶土还是拿来做盥洗盆和屋瓦的材料）。

史密斯的作品从 70 年代后期开始引起收藏者的瞩目。他从 80 年代起用手工制作的红泥模型陶器的构造陶艺作品更是极负盛名。如上图所示这类作品通常都具有几何外形，有一定角度，质量经严格控制。

尤恩·亨德森（Ewen Henderson，1934-2000 年）的作品尽管易碎并且有时外形不稳不易摆放，却还

墙板
克劳迪·卡萨诺瓦 1989 年设计。
2000-3000 英镑 / 3000-4500 美元

闪光 II
深见季治 1998 年设计。
16700-18500 英镑 / 25000-27500 美元

是受到了收藏者的欢迎。亨德森认为所有的作品都并非成品。80年代，他雕塑了大尺度的令人叫绝的手工陶艺作品，这些作品没有明确的功能，外形不对称，只是他个人的艺术表现。作品看起来就像自然漂砾或岩石片，通过成品外表的凸凹不平取得了装饰效果。亨德森的作品反映了蜕变的主题，有时为雕塑，有时又隐约地保留着容器概念，却并非都有功能性。在亨德森的设计生涯中不断出现的主题之一就是"茶碗"，一般都是消费者负担得起的，这些作品还带有许多他设计的较大型概念艺术作品的元素。

其他作品值得收藏的设计师还有法国的皮埃尔·贝尔（Pierre Bayle，1945年出生）和西班牙的克劳迪·卡萨诺瓦（Claudi Casanovas，1956年出生）。贝尔设计的陶艺作品色彩柔和，有机外形独特自然，釉料运用得当。卡萨诺瓦则在模子上制作大尺度作品，然后加上支撑连模子一道高温烧制，作品造型犹如他的老家西班牙北部加泰罗尼亚周围的火山环境一般。

在西方有收藏价值的日本工作室陶瓷作品则主要出自少数几位重要设计师。在日本，有一大批艺术家可以高价出售自己的作品，但在西方却默默无名。深见季治(Fukami Sueharu,1947 年出生)以东京为基地。他是日本当代陶瓷艺术的主要人物之一。在日本，即使是在 21 世纪初，也几乎没有艺术家制作纯雕塑作品，大多数人仍然视"茶道"为灵感的源泉，他们生产茶碗、水罐、花瓶和餐具。深见改变了瓷这种陶艺家使用的传统材料的用途。

深见受到了自然形体和天气状况的启发。他使用瓷器进行创作，力图在作品中扑捉自然现象的精髓。使用瓷器能让他创作出不留陶工手工痕迹的作品，这些作品光洁无痕，造型美丽，线条完美无瑕。如上图所示，效果有如武士刀的弯边。深见的作品经过注浆成型、雕刻和上釉这几道工序，一般是根据定单而作，这增加了作品在今天的收藏价值。

陶瓷形体
皮埃尔·贝尔于1985年前后设计。
1200-1800 英镑 / 1800-2700 美元

花瓶
马格达林·奥敦多于1983年前后设计。
3000-4000 英镑 / 4500-6000 美元

骨灰瓷花瓶
雅奎·庞塞莱特于1972年前后设计。
1200-1800 英镑 / 1800-2700 美元

　　马格达林·奥敦多（Magdalene Odundo）1950年出生于肯尼亚，于1971年搬迁到英国。她的作品都是手工制作的，体现出非洲传统陶器的影响，同时也显露出欧洲陶艺传统的熏陶。她的作品中没有任何一件是重复的，但许多都结合了相同的元素，如圆形底部。其作品外形通常体现了女性形体的曲线（如本页所示的花瓶）。

　　另一位作品具有收藏价值的有成就的当代陶艺家是雅奎·庞塞莱特（Jacqui Poncelet，1947年出生）。她的早期骨灰瓷作品是纯白色的，质地特别精细，几乎达到半透明效果。她从70年代中期开始制作粗陶器，并使用彩色装饰图案。

后现代玻璃

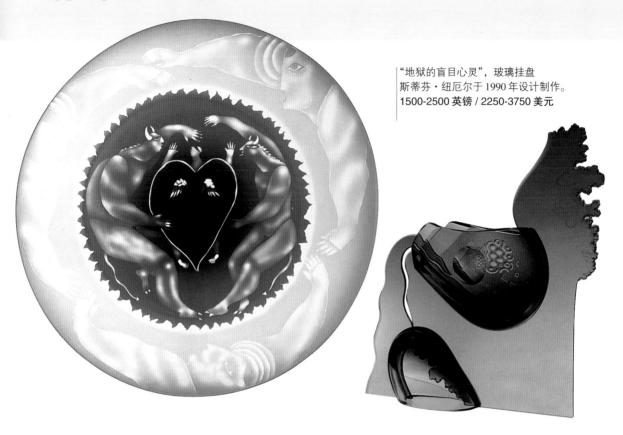

"地狱的盲目心灵",玻璃挂盘
斯蒂芬·纽厄尔于1990年设计制作。
1500-2500 英镑 / 2250-3750 美元

"宇宙潮汐"
雷·弗拉维尔 1990 年设计。
2500-3500 英镑 / 3750-5250 美元

20世纪70、80年代,工作室玻璃运动的地位得到巩固,人们看到只有有限的一些材料可以在热量消失之前有"起泡"的效果。新一代的艺术设计师看到了玻璃材料的无限潜力,逐步将其从功能主义向纯艺术形式推进。

将玻璃与其他材料如金属等结合、使用不同的玻璃处理方法如层积法、玻璃浆法以及失蜡铸造法等均导致了一种新的更加先进的玻璃处理方法的出现。为了取得更好的效果,还应用了雕花、抛光、蚀刻和喷沙等方法。

到了20世纪末,斯堪的纳维亚主要的厂家不仅通过合并竞争对手巩固了自己的地位,还允许麾下的设计师们比较自由地创作。在90年代的美洲和欧洲,由于有关国家的风格多样性以及观念的普遍交流,一场新的国际玻璃运动诞生了。运动有自己的语言,这种语言不仅超越了不同厂家、风格和商业参数的界限,也超越了国界。

在英国,雷·弗拉维尔(Ray Flavell,1944年出生)不赞同塞缪尔·赫尔曼(Samuel Herman,1936

年出生)的高温玻璃吹制法的自由表达形式,感觉这不够重视技巧。弗拉维尔决意改变现状,因而到瑞典的奥雷福尔斯玻璃学校求学。他在那里逐渐形成了比赫尔曼法更有章可循、可控制的设计手法,这种趋向后来亦出现在其他艺术家的作品中。弗拉维尔使用透明玻璃进行设计,经常在作品中加进有色透明的部件。他还使用雕花、抛光和喷沙等手段,令作品极具雕塑性。本页右图所示便是弗拉维尔设计及其雕塑风格的典型代表作。

斯蒂芬·纽厄尔(Stephen Newell,1948年出生)身为美国人,却在英国成就了自己的事业。他是英国历史最悠久的合作社之一——"玻璃工场"(The Glasshouse)的早期成员。他的大部分作品都是在碗具或大碟的表面用蚀刻或喷沙的方法加上幻想题材。纽厄尔的许多作品都使用了他个人独创的符号体系。

压铸玻璃碗
泰萨·克莱格 1990 年设计制作。
450-750 英镑 / 670-1120 美元

"蓝色人物"
克利福德·雷尼 1989 年设计制作。
2800-3500 英镑 / 4200-5250 美元

有些特殊符号他经常使用，贯穿在他的整个创作过程。如同上页所示的大盘一样，他所有的个人作品都有各自的名称。

　　还有一些英国艺术家使用的是铸造工艺，他们其中的大部分人都师从于英格兰中部的沃尔弗汉普顿大学的基思·卡明斯（Keith Cummings，1940 年出生）。泰萨·克莱格（Tessa Clegg，1946 年出生）也是他的弟子之一。历经多年，克莱格逐渐形成了自己独特的风格，其许多作品都呈褶皱的外形，或者使用 V 形槽沟来取得她所想要的效果。在 90 年代早期，她受到了诺曼风格和罗马风图案的影响，在大规格碗的外形或概念上都是建筑式的。上图所示的碗具体现了她对深槽装饰的运用。

　　克利福德·雷尼（Clifford Rainey，1948 年出生）的作品集纪念性、雕塑技巧和建筑式样于一体，引起了一阵国际性的跟风。雷尼很可能是第一位将材料和其他介质结合在一起的英国艺术家，通过自己的创作与教学取得了极大的影响力。他铸造的人像，如本页所示，予人以多重情感，发人深醒。图例中最令人联

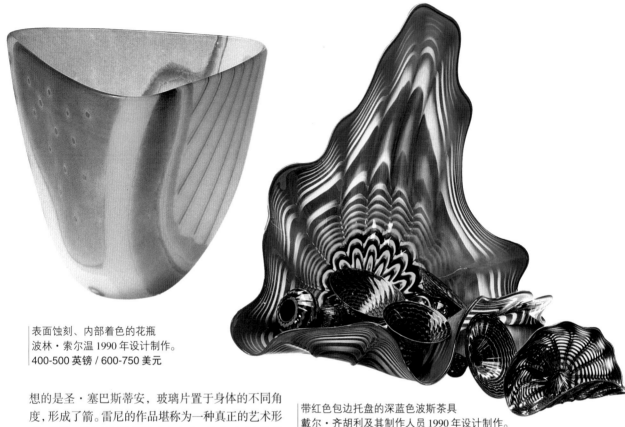

表面蚀刻、内部着色的花瓶
波林·索尔温 1990 年设计制作。
400-500 英镑 / 600-750 美元

想的是圣·塞巴斯蒂安，玻璃片置于身体的不同角度，形成了箭。雷尼的作品堪称为一种真正的艺术形式，迥然不同于多数高温玻璃（或工作室玻璃）艺术家的早期作品，这些人的作品现在看更像手工艺品。

波林·索尔温（Pauline Solven，1948 年出生）是赫尔曼 1967 年在伦敦皇家艺术学院授课时的早期学生，她深受赫尔曼的影响，当时她的作品风格与赫尔曼相同，但使用更为淡雅的颜色。波林在伦敦中部名叫考文特花园里的"玻璃工场"积累了工作和管理经验之后，于 1975 年在英格兰西南部格洛斯特郡的纽文特建立了自己的作坊。之后，她在 1978 年和丈夫哈里·考迪（Harry Cowdy，1944 年出生）成立了考迪玻璃作坊有限公司，该公司主要生产她设计的功能性作品，但也生产一些特邀艺术家的作品。尽管她的作品对色彩的运用最初显得有些踟躇，但她经常从自然界形态和细微处获取灵感，逐渐形成了一种风格，表明她的运色技巧已达到了配色师的水平。上图所示作品显示出其对色彩的娴熟运用，予人柔和线条的外形，以及她一贯使用的高温玻璃吹制法。

带红色包边托盘的深蓝色波斯茶具
戴尔·齐胡利及其制作人员 1990 年设计制作。
10000-14000 英镑 / 15000-20000 美元

在美国也发生了一场将玻璃向纯艺术形式推进的运动，但是，如同英国一样，当人们开始接受新的技术时，仍有部分艺术家坚持使用高温玻璃吹制法。

戴尔·齐胡利（Dale Chihuly，1941 年出生）是美国现代高温玻璃吹制运动的早期先锋人物之一。他是一位成功的沟通人，不仅通过自己的作品，还通过对作品的宣传。他的声望引起大众更加关注作为艺术形式的玻璃。齐胡利一直坚持高温玻璃吹制法这种现代传统，还组成了一支在他指导下专门生产其作品的知名艺术家队伍。复合组件由构成整体的各个部件之间的关系决定。工匠的技术和制作过程中的即兴发挥都有助于作品整体取得富丽堂皇的效果。从本质上讲，这个作品是有机的，通过灵活运用不同的色彩取得了华丽夸张的效果。作品中的各个部件如像贝壳状造型可以单独使用，也可像上图所示摆成组合方式。

"连续片段"器皿，某系列作品之一
乔尔·菲利普·迈尔斯 1982 年设计。
2500-3000 英镑 / 3700-4500 美元

齐胡利时下的作品带有极大的雕塑性质。

　　乔尔·菲利普·迈尔斯（Joel Philip Myers，1934
年出生）是另一位工作室玻璃的早期学生之一，他
接受的是陶艺训练。1964 年，他在 Blenko 玻璃公司
接替了韦恩·赫斯特德的设计总监一职，在那一直
工作到 1972 年。在 Blenko 的时期，迈尔斯学会了烧
制玻璃方法。他对工作室运动很感兴趣，甚至在一
些商业设计中流露出来，他还设计了一些个人风格
的作品。迈尔斯的作品伴随着他对技术的掌握一直
在不断进步，上图所示的"连续片段"系列充分显示
了这点。该系列的许多作品都是不透明或是黑色的，
镶嵌彩色玻璃片作装饰，他的镶嵌技术炉火纯青。

　　压铸玻璃工艺是霍华德·本·特里的拿手好戏，
他还使用喷沙、铜质嵌件和铜绿来取得自己设计的工
业外形效果。乍一看，仿佛是许多用玻璃做的钢梁部
件，再次细看就会发现，其实它们要精细和复杂得
多。从其作品的各个部分可以看出，作品细部差异很

压铸玻璃雕塑
霍华德·本·特里 1986 年设计。
6000-7500 英镑 / 9000-11000 美元

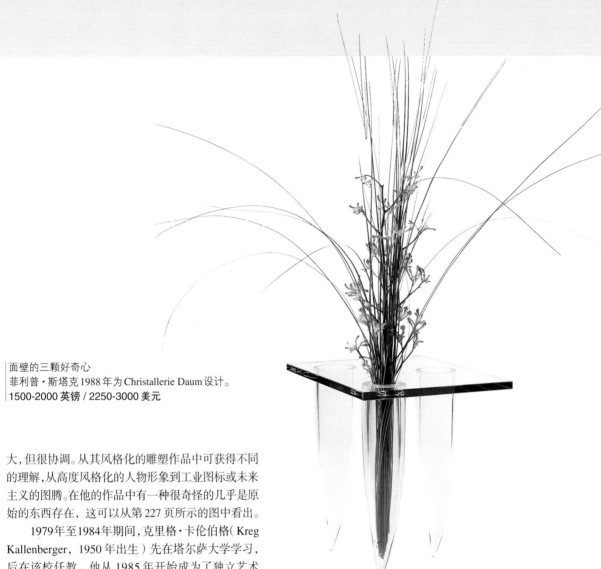

面壁的三颗好奇心
菲利普·斯塔克1988年为Christallerie Daum设计。
1500-2000 英镑 / 2250-3000 美元

大，但很协调。从其风格化的雕塑作品中可获得不同的理解，从高度风格化的人物形象到工业图标或未来主义的图腾。在他的作品中有一种很奇怪的几乎是原始的东西存在，这可以从第227页所示的图中看出。

1979年至1984年期间，克里格·卡伦伯格（Kreg Kallenberger，1950年出生）先在塔尔萨大学学习，后在该校任教。他从1985年开始成为了独立艺术家。他有意无意地对遍及我们生活的不知名的带有工业美感的事物入了迷。卡伦伯格认为玻璃隐喻了我们这个时代，包含着冷漠、非人格化、坚韧和脆弱的意味，并在作品中倾注了这些思想。每当他制作出作品的基部后，便严格按光学加工精度切割与抛光修饰处理作品，取得的复合效果令原始作品升华。作为带有工业化意味的雕塑作品，下页所示的"联锁"系列反映了上述主题。卡伦伯格的作品以其出神入化的雕塑手法表达了玻璃的内在美。

丹·戴利（Dan Dailey，1947年出生）的多才多艺表现在既可以将玻璃和不同的材料结合起来，也可单独运用玻璃，但装饰手法是喷沙和酸蚀刻，

他总是用这两种手法创作出喜剧效果。他研究人们的习惯和特质，借以启发自己的创作并唤起观众对作品的反应。在制作多种材料的雕塑作品时，戴利总求助于妻子琳达·麦克尼尔（Linda MacNeil，她本人也是位有建树的玻璃艺术家）制作金属部分。80年代，戴利为Steuben、Venini和Duam设计作品。下页所示的作品是用细碎玻璃渣和金属氧化物混合成的玻璃浆制成。先将备好的玻璃浆倒进模子内，然后放进窑炉里使其熔合并玻璃化。

借鉴美国的Steuben邀请外界的艺术家进行设计的方法，米歇尔·多姆（Michel Daum，1910年出

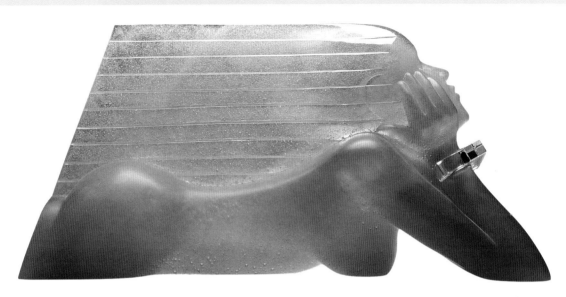

"风"
丹·戴利 1986 年为 Christallerie Daum 设计。
3500-4000 英镑 / 5200-6000 美元

生）也在法国公司 Christallerie Daum 引进了这一概念。限量出版的设计师从萨尔瓦多·达利（Salvador Dali，1904-1989 年）到菲利普·斯塔克（Philippe Starck，1949 年出生）。该公司的许多作品都是用玻璃浆制作的，因为这样便于给作品着色。在雅克·多姆（Jacques Daum，1909 年出生）提出建议后，该公司为丰富某一重晶体系列再度启用这种方法。

　　正如上页所示的像桌子一样的作品一样，斯塔克在设计中结合使用了玻璃浆和透明的玻璃板。斯塔克系列中某些为庆祝限版项目20周年助兴的作品在感觉上则没那么传统。该作品的角部可以有不同的颜色和形状。只需移动一下边上的玻璃片，角部就会成垂直，使得作品极具雕塑的效果。该系列中的其他作品只使用独角作为支撑，有些角部还直指向玻璃片。斯塔克身兼设计师和建筑师，他在创作其他类别作品中也运用了这种号角形状。

　　本书这部分所选列的作品皆可作为该时期的代表作，所采用的技术也是当今艺术设计师正在应用的。尽管有些设计师已经通过自己的作品和从业的资历取得了名声，但是要说哪位设计师的作品值得

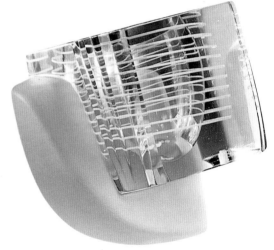

"联锁系统 214 号"
克里格·卡伦伯格 1984 年设计出品。
1800-2000 英镑 / 2700-3000 美元

收藏也许还为时过早。购买当代作品或以往作品的主要区别在于人们倾向直接购买新货，而不愿意买了二手货而事后后悔。尽管本书提供了一些价格，也有个别出现在拍卖会上的则另当别论，这些价格并不意味着就是工作室或画廊里的出价。这对收藏者是个挑战，收藏者必须依靠对某位艺术家的全面认识以及自己的个人判断。

首饰和金属器皿

新手表
迪特尔·拉姆斯 1978 年设计。
（带表盒）1000-1200 英镑 / 1500-1800 美元
（不带表盒）700-800 英镑 / 1000-1200 美元

在20世纪70年代，比约恩·韦克斯特罗姆赢了一些颇具声望的竞赛奖项，包括1965年的里约大奖赛和1968年的 Lunning 奖，使他成了芬兰现代珠宝设计的领军人物。"空间苹果"项链（参阅对面页）是韦克斯特罗姆第一次商业上成功运用混合材料的结果。70年代的芬兰世界小姐大赛及大赛冠军获赠了一套韦克斯特罗姆珠宝，这使他声名大振。今天这种传统仍在延续。

1977年，当在乔治·卢卡斯的电影《星球大战》中扮演 Leia 公主的卡丽·费希尔带上了韦克斯特罗姆设计的珠宝，他的作品开始在世界范围内拥有大批拥趸。这套名为"小行星谷"的珠宝巧妙地将韦克斯特罗姆酷爱的太空时代的式样和浪漫情调结合在一起。这款珠宝与卢卡斯的科幻电影珠联璧合，两者的结合使得"小行星谷"在今天受到收藏者的青睐。

埃里克·马格纽森生于1940年，就学于哥本哈根的工艺美术设计学校。他尤其擅长设计陶瓷和餐具。在70年代，他对设计商业性质的既实用又构思

某钢制水瓶的塑料版本
埃里克·马格纽森 1976 年设计。
80-100 英镑 / 120-150 美元
（原版钢制水瓶）200-250 英镑 / 300-375 美元

巧妙的茶具特别感兴趣。马格纽森试图解决倾倒饮品时容器烫手这个问题，因此他设计了多款热水瓶。1976年，他这方面的才能引起了 Stelton 公司的注意，因此马格纽森便在同年设计了著名的 Stelton 咖啡壶。这款设计已成为当代的经典设计之一。这款设计的原版是用金属做的，今天已极其罕见，颇具收藏价值。其后的版本是用塑料做的，有多种颜色如红色、白色和橙色。无论是为了赶潮流还是家居使用，这款设计都受到了收藏者的喜爱。

迪特尔·拉姆斯（Dieter Rams，1932 年出生）是20世纪后期最伟大的德国工业设计师之一。他最负盛名的是他为 Braun 所作的开拓性工业设计和产品设计。拉姆斯最初于1955年作为设计师加入该公司，1968年成为该公司的产品设计主任，1988年升为总经理。

"空间苹果"项链
比约恩·韦克斯特罗姆 1969 年设计。
1500-1800 英镑 / 2250-2700 美元

拉姆斯接受的是包豪斯学派的教育，他想创作出实用、简约但又具装饰性质的作品。他最终实现了包豪斯学派的目标，即为批量生产创作上乘的设计作品。他的作品是极简风格和圆润线条风格设计的经典之作，同时又是理想主义的，因为他想通过自己的作品令现代世界重归质朴，他认为消费和消费主义驱使下的世界变得浮躁狂热。他喜欢称自己的作品为"沉默的仆役"，希望作品成为大众买得起的不可或缺的必需品。

早期，拉姆斯设计了许多风靡一时的作品，包括音响设备如收音机和立体音响。他还设计厨具，包括咖啡过滤器和食物搅拌器，还有照相机、闹钟和电动剃须刀。拉姆斯设计的手表在今天尤具收藏价值，目前流行的70年代复古潮流使他再度受到新一代收藏者的关注，其作品又重归潮流之中。

罕见的磨砂丙烯酸架子上的黄金和珐琅的"塔"指环
温迪·拉姆肖 1975 年设计。
9000-10000 英镑 / 13500-15000 美元

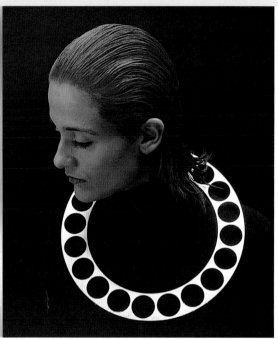

"小行星谷"项链
比约恩·韦克斯特罗姆 1973 年设计。
1000-1500 英镑 / 1500-2250 美元

圆环面黄铜镀金项链
戴维·沃特金斯 1989 年设计。
6000-7000 英镑 / 9000-10500 美元

拉姆斯今天仍在创作，而他的旧作手表极易购买，尤其是在重要拍卖场所的专业珠宝和现代设计售卖处。与已经取得四位数价格的早期设计名作如立体音响和手表相比，他的其他作品价格依然比较合理。

温迪·拉姆肖（Wendy Ramshaw）70 年代以来设计的珠宝成了今天追逐的对象，尤其是极具收藏价值的"塔"环和一些造型别致的项链。她生于 1939 年，就读于纽卡斯尔艺术与工业设计学院。60 年代，她开始和丈夫戴维·沃特金斯（David Watkins，1940 年出生）一起设计有机玻璃欧普艺术（有机玻璃光效应艺术）风格的珠宝。她从 16 岁就开始设计各种各样的珠宝，早期作品使用便宜材料如紫铜、黄铜和镍银。她在接受教育的后期开始制作蚀刻铜版画，并且对将墨水渗进铜板凹陷处而产生的视觉效果产生了兴趣。她还将这种效果溶入了她的珠宝当中。拉姆肖受到工业艺术和自然的感化，和各式各样的材料如金、银和宝石的吸引。她还很欣赏中世纪初期珠宝的自然古朴和 20 年代珠宝设计的些许浮华。

拉姆肖逐渐形成了"塔"指环的设计理念，她认为珠宝应为佩戴者随心所欲地使用，既可以单独使用也可以成套使用。最初，她设计这些"塔"只是为了展示所设计的指环，久而久之成了首饰固有的一部分，成为雕塑品。拉姆肖的首饰产量在逐年下降，她已转向承揽大宗业务如房门和雕塑等，因此今天要购买这些指环已非易事。她的作品仍在不断发展，反映并引领着现代风格。

在放任的 20 世纪 60 年代的伦敦，沃特金斯和拉姆肖设计了一系列大胆创新的扁平纸制首饰，这些首饰在全英的名店销售，还出口全球。70 和 80 年代，沃特金斯开始在首饰设计中尝试新材料和新技术，将塑料和贵重金属结合，并使用电脑技术设计机械风格的首饰，实际是可供穿戴的后现代派首饰。鉴于沃特金斯在现代塑料设计中融汇了一系列的创新技术，伦敦的科学博物馆于 1974 年征收了他的丙烯酸作品。他在这个时期的作品成就辉煌，每件作品都经过粘结、表面染色、热成型和加工四道

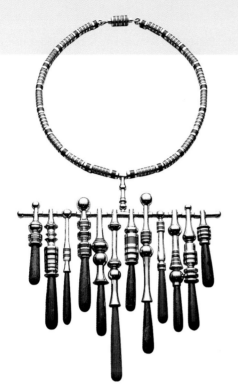

金项链
拉腊·伯金克 2000 年设计。
750 英镑 / 1120 美元

非常罕见的银、珐琅和天青石项链
温迪·拉姆肖 1971 年设计。
9000-10000 英镑 / 13500-15000 美元

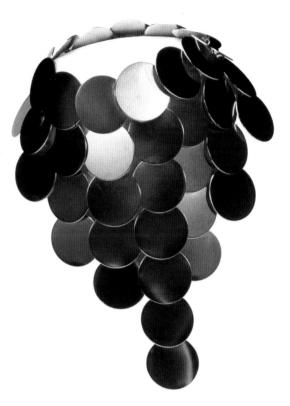

工序。

　　戴维·沃特金斯的作品一定会进入最重要的国际应用艺术收藏。他的首饰设计手法极具影响力，而他在皇家艺术学院任教也提携培养出一代新的珠宝设计师。上页所示的圆环面黄铜镀金项链的制作使用了最新的加工方法，将贵重金属和传统的手工打磨技术结合起来。他从最初就赞同拉姆肖的意见，认为首饰可以拆开佩戴，首饰应理所当然被视为动态的雕塑艺术品。这对夫妇均被公认为现代珠宝界的重要人物，其作品在今天极具收藏价值。

　　拉腊·伯金克（Lara Bohinc）是英国新一代珠宝设计师中我行我素的代表，这代设计师通过创新的珠宝形式和使用出人意料的材料开辟了新天地。拉腊出生于斯洛文尼亚，后来到英国的皇家艺术学院学习珠宝并于 1994 年毕业，一毕业马上受到了设计评论界的肯定。她的作品已经吸引了越来越多的收藏者，并时常出现于 Julien MacDonald、Exté、Maria Chan 等时装展上。

　　伯金克的作品可以通过其对现代材料的应用来辨认，如皮革或橡胶与银的搭配使用。她还将有机玻璃染色后折成令人叫绝的形状。伯金克认为她的作品应干净利落兼带动感，这跟斯堪的纳维亚设计师南纳·迪策尔设计的精美银饰所渴求效果如出一辙。

　　伯金克最大的创作灵感来自于丹麦设计师弗纳·潘顿的作品、俄罗斯的构成主义和日本的图解法。同时，她还受到自然界及在 21 世纪对潮流和风格有独特感受的伦敦生活的启迪。

　　在编写本书的时候，伯金克的作品尚在收藏者可承受的价位，这些作品在将来一定会受到更多收藏者的追逐。收藏像伯金克作品这样的当代珠宝的好处在于，一旦发行新的系列，就可以购买其样本，因此自己的收藏就可以和设计师的事业同步发展。

参考文献

Aav, Marianne and Stritzler-Levine, Nina (eds.) *Finnish Modern Design – Utopian Ideals and Everyday Realities 1930–97* (Yale University Press, 1998)

Baker, Fiona and Keith *20th Century Furniture* (Carlton Books, 2000)

Bangere, Albrecht and Armer, Karl Michael *80s Style – Designs of the Decade*, foreword by Ettore Sottsass, (Thames & Hudson, 1990)

Benton, Tim and Campbell-Cole, Barbie (eds.) *Tubular Steel Furniture*, conference paper, (Art Book Co., 1979)

Boudet, François *Eileen Gray* (Thames & Hudson, 1998)

Collins, Michael *Post-Modern Design* (ed.) Andreas Papadakis (Academy Editions, 1989)

Conway, Hazel *Ernest Race* (The Design Council, 1982)

Crow, Thomas *The Rise of the Sixties* (Everyman Art Library, 1996)

Dormer, Peter *Design since 1945* (Thames & Hudson, 1993)
The New Ceramics: Trends and Traditions (Thames & Hudson, 1997)

Favata, Ignazia *Joe Colombo and Italian Design of the 60s* (Thames & Hudson, 1988)

Fiell, Charlotte and Peter *Modern Furniture Classics since 1945* (Thames & Hudson, 1991)
1000 Chairs (Taschen, 1997)
Design of the 20th Century (Taschen, 1999)
(eds.) *60s Decorative Art Sourcebook* (Taschen, 2000)

Fitoussi, Brigitte *Memphis* (Thames & Hudson, 1998)

Friedeman, Mildred (ed.) *De Stijl 1917–1931: Visions of Utopia* (ex cat) (Minneapolis and Oxford, 1981)

Garner, Philippe *Sixties Design* (Taschen, 1996)
(ed.) *The Encyclopaedia of Decorative Arts 1890–1940* (Grange Books ,1997)

Gilbert, Anne *60s and 70s Designs and Memorabilia* (Avon Books, 1994)

Gowing, Christopher and Rice, Paul *British Studio Ceramics in the 20th Century* (Barrie & Jenkins, 1989)

Green, Oliver *Underground Art* (StudioVista, 1990)

Greenberg, Cara *Mid-Century Modern Furniture of the 1950s* (Thames & Hudson, 1995)

Harnsen, Eileene Beer *Scandinavian Design – Objects of a Life Style* (American-Scandinavian Foundation, 1975)

Hayes, Jennifer *Lucienne Day: A Career in Design* (Whitworth Art Gallery, 1993)

Jackson, Lesley *The New Look – Design in the Fifties* (Thames & Hudson, 1991)
The Sixties (London, Phaidon, 1998)

Julien, Guy *The Dictionary of 20th Century Design and Designers* (Thames & Hudson, 1993)

Kirkham, Pat *Charles and Ray Eames, Designers of the 20th Century* (MIT Press, 1998)

Klein, Dan and Ward Lloyd *The History of Glass* (Little, Brown & Co., 1993)

Marcus, George *Functionalist Design* (Prestel, 1995)

Marsh, Graham and Normand, Tony (eds.) *Film Posters of the 1960s* (Avrum Press, 1997)

McDowell's *Directory of 20th Century Fashion* (Muller Blond & White, 1984)

Mellor, David *The Sixties Art Scene in London* (Phaidon 1993)

Oda, Noritsugu *Danish Chairs* (Chronicle Books, 1999)

Overy, Paul *De Stijl* (Thames & Hudson, 1991)

Radice, Barbara *Ettore Sottsass* (Thames & Hudson, 1993)
Memphis (Thames & Hudson, 1994)

Sparke, Penny *Ettore Sottsass Jnr* (Design Council, 1982)
A Century of Design (Mitchell Beazley, 1998)

Sudjic, Deyan *Ron Arad* (Laurence King Publishing, 1999)

Waal, Edmund de *Bernard Leach* (Tate Gallery Publishing, 1998)

Watson, Oliver *Studio Pottery* (Phaidon, 1993)

Weltge, Sigrid Wortmann *Bauhaus Textiles – Women Artists and the Weaving Workshop* (Thames & Hudson, 1993)

Whitford, Frank *The Bauhaus* (Thames & Hudson, 1984)

Woodham, Jonathan *Twentieth Century Design* (Oxford University Press, 1997)

CATALOGUES

Forces of Nature: Axel Salto Ceramics and Drawings, catalogue (Antik, New York, 1999)

Achille Castiglioni Design!, exhibition catalogue (Museum of Modern Art, New York, 1998)

A Lifetime Sale of Dame Lucie Rie, auction catalogue (Bonhams, 17 April 1997)

Mauriès, Patrick *Fornasetti – Designer of Dreams* (Thames & Hudson, 1991)

Design Since 1945, exhibition catalogue (Philadelphia Museum of Art, 1983)

Also various modern design specialist-sale catalogues from Christie's, Phillips, and Sotheby's auctioneers, from 1997 to the present day.